MUSÉE

DE

PEINTURE ET DE SCULPTURE,

OU

RECUEIL

DES PRINCIPAUX TABLEAUX,

STATUES ET BAS-RELIEFS

DES COLLECTIONS PUBLIQUES ET PARTICULIÈRES DE L'EUROPE

DESSINÉ ET GRAVÉ A L'EAU-FORTE SUR ACIER

PAR RÉVEIL;

AVEC DES NOTICES DESCRIPTIVES, CRITIQUES ET HISTORIQUES,

PAR DUCHESNE AINÉ.

VOLUME XV.

PARIS.

AUDOT, ÉDITEUR DU MUSÉE DE PEINTURE ET DE SCULPTURE,
RUE DU PAON, 8, ÉCOLE DE MÉDECINE.

1834.

PARIS. — IMPRIMERIE ET FONDERIE DE FAIN,
Rue Racine, n°. 4, place de l'Odéon

MUSÉE

DE

PEINTURE ET DE SCULPTURE,

OU

RECUEIL

DES PRINCIPAUX TABLEAUX,

STATUES ET BAS-RELIEFS

DES COLLECTIONS PUBLIQUES ET PARTICULIÈRES DE L'EUROPE,

DESSINÉ ET GRAVÉ A L'EAU-FORTE SUR ACIER

PAR RÉVEIL;

AVEC DES NOTICES DESCRIPTIVES, CRITIQUES ET HISTORIQUES,

PAR DUCHESNE AÎNÉ.

VOLUME XVI.

PARIS.

AUDOT, ÉDITEUR DU MUSÉE DE PEINTURE ET DE SCULPTURE,
RUE DU PAON, 8, ÉCOLE DE MÉDECINE

1834.

PARIS.—IMPRIMERIE ET FONDERIE DE FAIN,
Rue Racine, n°. 4, Place de l'Odéon.

NOTICE
SUR
PIERRE TORRIGIANO.

Pierre Torrigiano naquit à Florence en 1470. Il modela long-temps sous les yeux de Bertoldi le Vieux, et fit un grand nombre d'études d'après les statues antiques que Laurent de Médicis réunissait dans sa galerie. Il devint si habile que Michel-Ange, dit-on, fut jaloux de son talent, et lui suscita tant de désagrémens qu'il fut forcé de s'expatrier.

Torrigiano fut accueilli à Rome par le pape Alexandre VI, qui lui confia des travaux à faire dans la tour de Borgia. Il alla ensuite à Pise, revint à Florence, puis passa en Espagne avec l'intention de former une école de sculpture à Grenade. Il fit pour la salle capitulaire de cette ville un médaillon qui lui fit honneur; et cependant il n'y resta que peu de temps, ayant été appelé à Séville, où il fit de grands travaux, pour le riche couvent des Hiéronimites de Buenavista.

Torrigiano eut, dit-on, une vive discussion avec le duc d'Arcos, qui ne voulait pas payer convenablement une statue de Vierge faite par notre artiste. Il eut, dit-on, le courage de briser son ouvrage en présence du duc. Par suite de cette hardiesse il aurait été mis en prison, et y serait mort en 1522.

NOTICE
of
PIERRE TORRIGIANO.

Pierre Torrigiano was born at Florence in 1740. He modelled a long while under the eye of Bertoldi the old, and made a great number of models from the antick statues that Laurent de Médicis collected in his gallery. He became so skilful that, it was said, Michel-Ange was jealous of his talent, and worried him in such a manner that he was compelled to banish himself out of his country.

Torrigiano was welcomed at Rome by pape Alexander VI, who entrusted him with the performance of various works in the tower of Borgia. He afterwards went to Pise, returned to Florence, and then to Spain intending to establish a sculpture school at Grenade. He made for the chapter hall of this town a medallion which did him much credit; and yet he staid there but a short time, being engaged to go to Seville, where he performed great works for the rich convent of the Hiéronimiters of Buenavista.

It is said that Torrigiano had a lively altercation with the duke of Arcos who would not give a reasonable price for a statue of the Virgin Mary executed by our artist; but he had the spirit to dash in pieces in the presence of the duke his work. In consequence of this bold action, he was put in prison, where he died in 1522.

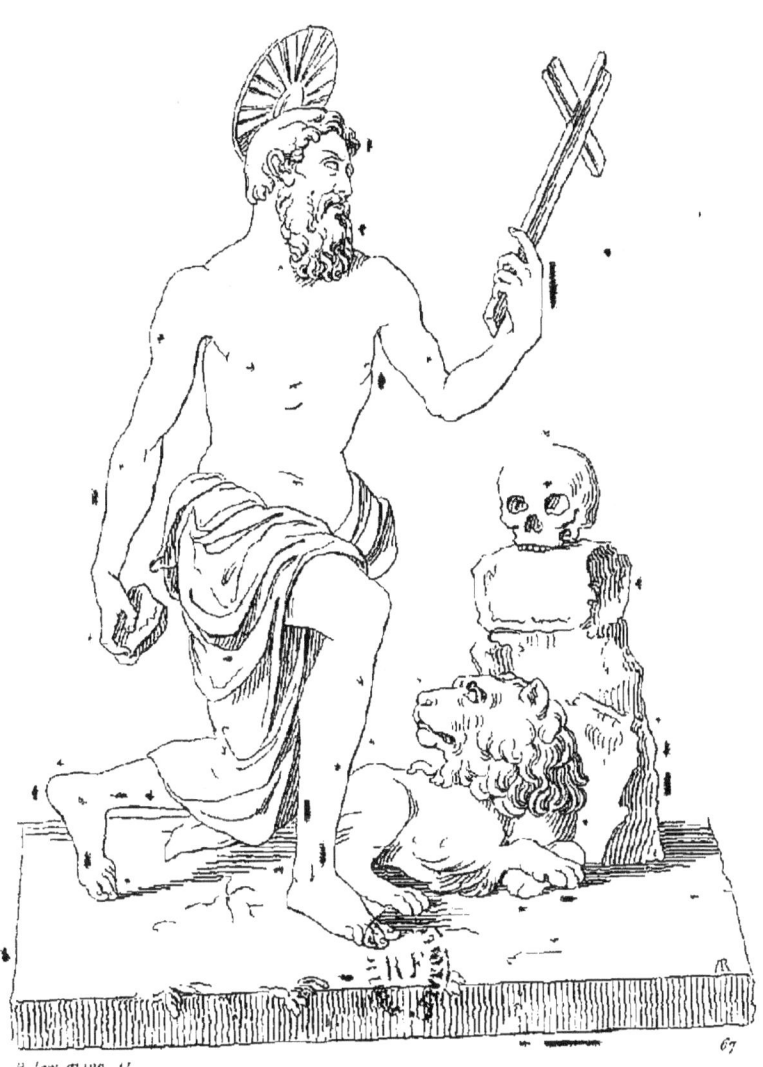

St JERÔME

SAINT JÉROME.

Cette statue, en terre cuite, est regardée comme la plus belle statue moderne qui existe en Espagne. Elle est modelée par Pierre Torrigiano, sculpteur florentin, qui travailla au commencement du XVI^e. siècle, d'abord à Florence, puis à Rome, ensuite à Grenade et à Séville, où il mourut. Cette statue de saint Jérôme se voit dans le couvent des Hiéronimites de Buenavista, à un quart de lieue de Séville. Placée d'abord dans une grotte où on la voyait mal, la grande réputation dont elle jouit engagea à la transporter dans une petite chapelle bien éclairée et surmontée d'un petit dôme soutenu par quatre colonnes.

L'auréole dont est couronné le saint est en métal, ainsi que la croix qu'il tient de la main gauche. La tête de mort qui est devant lui est naturelle. Le lion, nécessaire pour bien caractériser saint Jérôme, est ridiculement petit et tres-mauvais, on ne le croit pas de Torrigiano.

Vasari prétend que c'est un marchand florentin qui servit de modèle au statuaire pour la tête de saint Jérôme.

Cette figure, de grande proportion, aurait 6 pieds si elle était debout. Elle n'avait pas encore été gravée.

St. JEROME.

This statue, in terra cotta, is looked upon as the best modern one existing in Spain. It was modelled by Pietro Torrigiano, a Florentine sculptor, who, in the beginning of the XVI century, worked, first at Florence, then at Grenada, and afterwards at Seville, where he died. This statue of St. Jerome is in the convent of the Hieronymites of Buenavista, at about a mile from Seville. It was at first placed in a grotto where it was not seen to advantage; but, the high reputation it had gained, caused it to be transferred to a little chapel with a good light, and surmounted by a small cupola, supported by four columns.

The glory around the Saint's head is in metal, as also the cross in his left hand. The skull which is before him is natural, but the Lion, a necessary appendage to properly characterize St. Jerome, is ridiculously small, and very ill-executed; it is not believed to be by Torrigiano.

Vasari pretends that it was a Florentine merchant who served as a model to the statuary for the head of St. Jerome.

This figure, of the size of large life would be 6 feet 4 inches high, if standing. It had not yet been engraved.

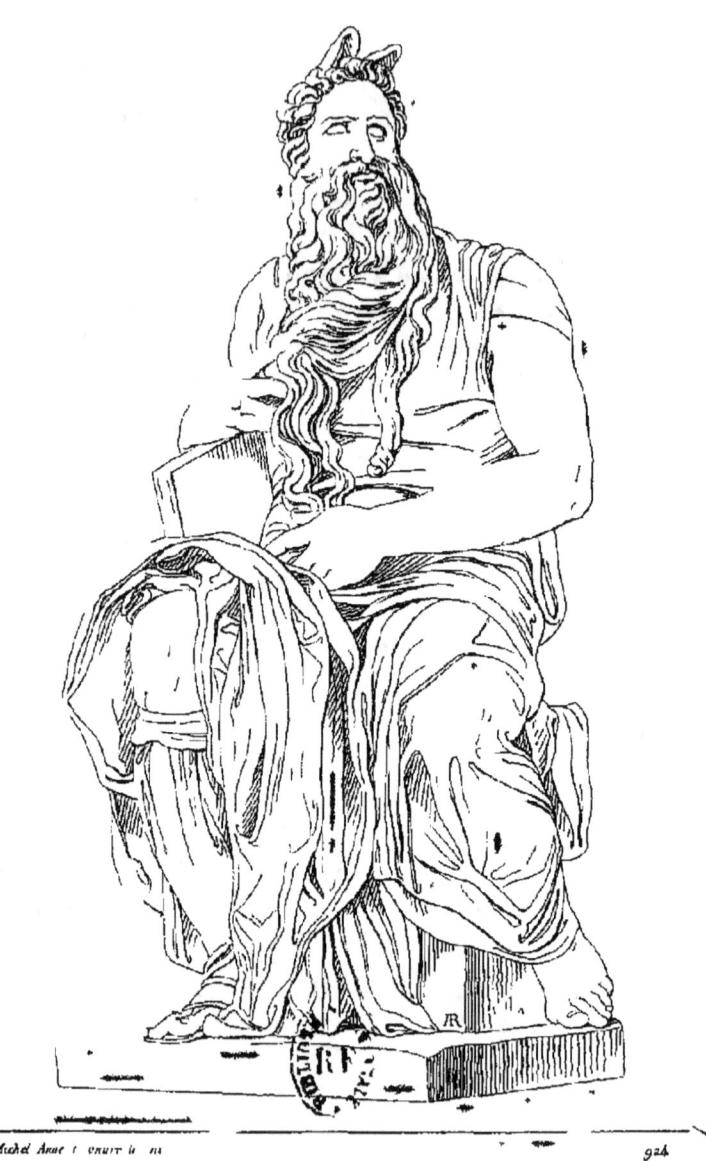

MOÏ F

MOÏSE.

Le terrible et violent Jules II, voulant perpétuer sa mémoire par un monument convenable, chargea Michel-Ange de faire son tombeau. L'artiste, à la fois sculpteur et architecte, lui présenta le modèle du plus fastueux mausolée ; mais l'exécution ne tarda pas à être suspendue par le pape lui-même, et lorsqu'après la mort du souverain pontife ses exécuteurs testamentaires voulurent le faire terminer, il reçut de telles modifications qu'il perdit beaucoup d'intérêt.

C'est sur ce mausolée que se trouve placée la statue de Moïse, véritable chef-d'œuvre de la statuaire moderne. Le législateur du peuple juif est assis, sa figure est dans une tranquillité parfaite ; le peu de parties nues que l'on voit démontrent combien l'auteur était savant anatomiste. La manière simple dont est posé la main droite, se jouant dans les flocons de la barbe, contraste merveilleusement avec la majesté de la pose, et la noblesse dont la tête est empreinte.

Cette figure colossale est en marbre de Carrare, elle a été gravée par Béatricet et Jacques Mathan.

SCULPTURE. M. A. BUONARROTI. FLORENCE.

MOSES.

The violent Julius the second wishing to perpetuate his memory by a suitable monument directed Michael Angelo to prepare his tomb. The artist who was also sculptor and architect pretented him with the model of a most sumptuous mausoleum, but the execution of it was soon suspended by order of the Pope himself and when at the death of the sovereign Pontiff his executors wished to finish it, the alterations it received diminished greatly its interest.

The statue of Moses is placed on this mausoleum, which is a real master piece of modern statuary. The legislator of the Jewish people is seated, his form in a state of perfect tranquillity, the little that is left naked, shews how great the knowledge of the artist was in that branch of study.

The simplicity of the left hand playing with the beard forms a powerful contrast with the gravity and nobleness which distinguishes the head.

This colossal figure is in Carrara marble, and has been engraved by Beatricet and Jacques Mathan.

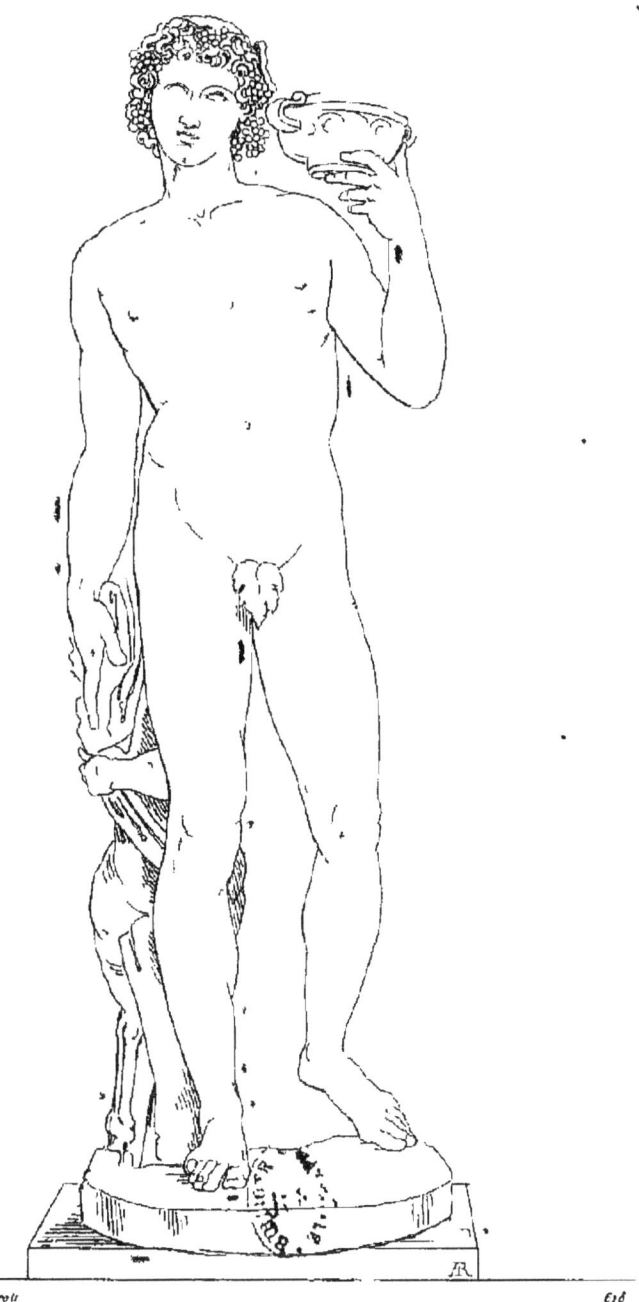

Michel Ange Buonarroti

BACCHUS

SCULPTURE. — M. A. BUONARROTI. — GAL. DE FLORENCE.

BACCHUS.

C'est sans doute une très-belle chose que cette statue de Bacchus ; mais on peut avec raison s'étonner que l'amour national ait égaré Gori, au point de comparer aux chefs-d'œuvre de l'antiquité ce morceau de sculpture du Florentin Michel-Ange Buonarroti.

On admire dans cette statue la facilité, la hardiesse, la science du statuaire ; mais on y blâme la manière avec laquelle il a fait sentir ses connaissances anatomiques : on trouve aussi de l'affectation dans la pose de la tête, ainsi que dans celle du bras droit. La coupe que tient Bacchus n'est pas non plus d'un goût bien pur.

Cette statue, qui fait partie de la galerie de Florence, a été gravée par MM. C. Langlois et C. Ulmer.

Haut. 6 pieds.

SCULPTURE. •••• M. A. BUONARROTI. •• FLORENCE GALLERY.

BACCHUS.

This statue of Bacchus is indubitably very fine : but still, it creates some astonishment that national prejudice should so mislead Gori, as to compare, with the masterpieces of antiquity, this sculpture by the Florentine Michael Angelo Buonarroti.

The freedom, boldness, and science of the statuary are to be admired in this statue, but he has been blamed for the manner of displaying his anatomical knowledge; there is also some affectation in the action of the head and that of the right arm : neither is the cup held by Bacchus, in very good taste.

This statue, which forms part of the Gallery of Florence, has been engraved by C. Langlois and C. Ulmer.

Height 6 feet 4 inches ?.

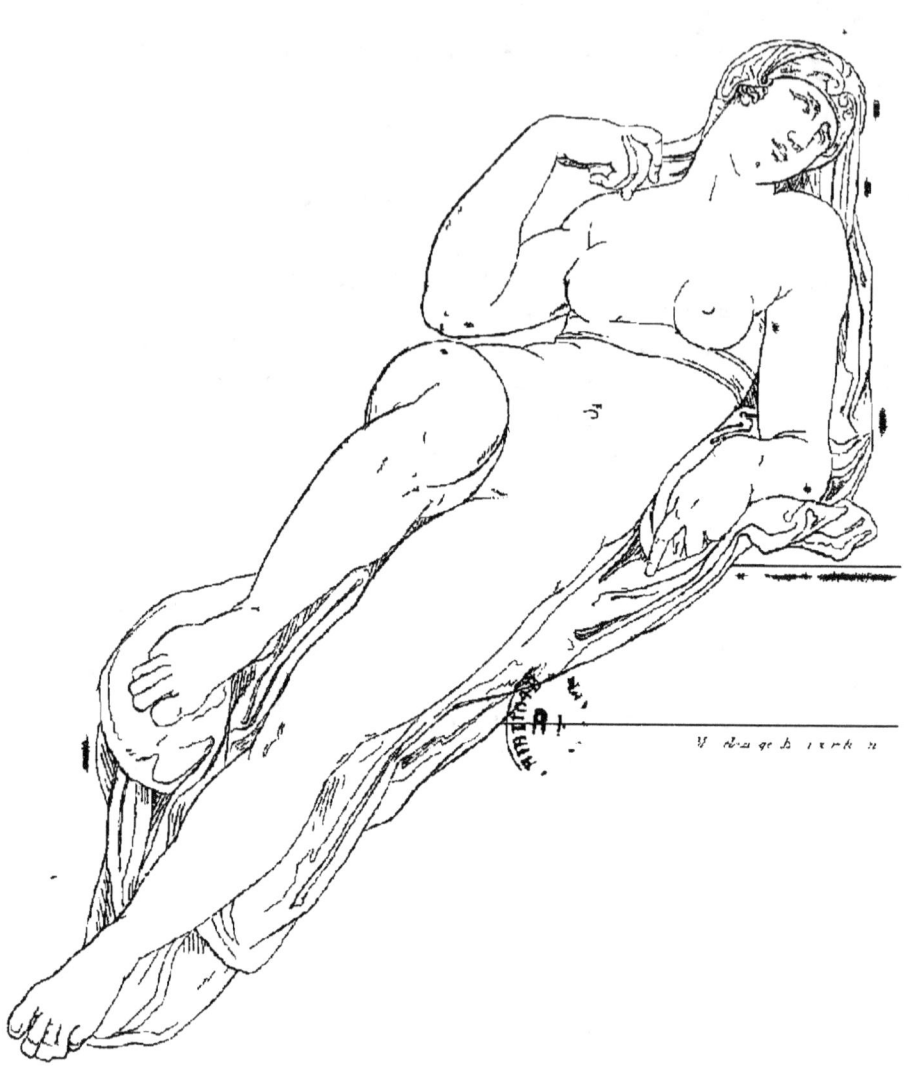

LE JOUR

L'AURORE.

On a vu sous le numéro 624 la figure de la Nuit placée sur l'un des bouts du cénotaphe de Julien de Médicis, dans l'église de Saint-Laurent de Florence. Cette figure de l'Aurore est placée sur le tombeau de Laurent, père de la reine Catherine de Médicis. Il est élevé en face de celui de son oncle Julien.

Michel-Ange a donné à sa figure de l'Aurore l'expression d'une femme à peine sortant du sommeil, et accablée par la douleur qu'elle éprouve en apprenant la nouvelle de la mort du duc.

Cette belle figure est justement admirée sous tous les rapports. L'empereur Charles V, visitant ce tombeau, dit avec enthousiasme en regardant cette figure : « On est étonné de ne pas la voir se lever, on croit l'entendre parler. »

On conserve dans la galerie de Florence un petit modèle en cire de cette figure, fait par Michel-Ange lui-même. Il a 21 pouces de proportion.

Celle de la figure en marbre est de 6 pieds.

AURORA.

We gave, N°. 654, the figure of Night placed at one of the ends of the Cenotaph of Julian de' Medici, in the Church of San Lorenzo at Florence. The present figure of Aurora is placed over the tomb of Lorenzo, father to Catherine de Medicis.

Michael Angelo has given to his figure of Aurora, the expression of a woman scarcely awake from her sleep, yet overwhelmed by the grief she feels on learning the Duke's death.

This beautiful statue is justly admired in every respect. The Emperor Charles V, when visiting this tomb, enthusiastically exclaimed, looking at it : « Astonishment must be felt not seeing her rise, for she may be fancied to speak. »

A small wax model of this figure, by Michael Angelo himself, is preserved in the Gallery of Florence; its size is 22 inches; that of the marble figure is 6 feet 4 inches.

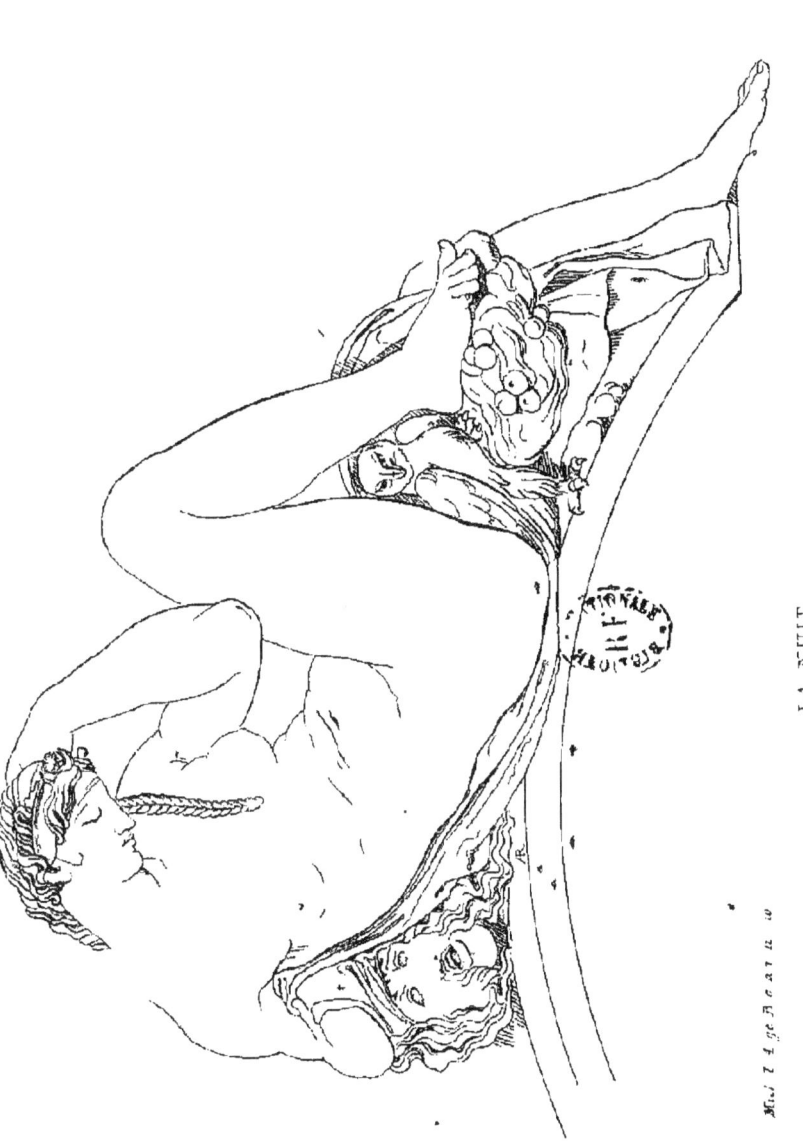

LA NUIT

LA NUIT.

Le pape Léon X, voulant faire élever à son frère et à son neveu de magnifiques tombeaux, ordonna à Michel-Ange de construire un nouveau monument attenant à l'église de Saint-Laurent, et qui porte le nom de *sacristie neuve*. C'est dans l'intérieur de cette partie de l'église, que le même artiste exécuta deux tombeaux semblables, pour les deux princes Julien et Laurent de Médicis.

Ces mausolés appliqués au mur, sont vis-à-vis l'un de l'autre. Celui de Julien est à gauche en regardant l'autel. La statue du prince, assis et vêtu à la romaine, est placée dans une niche décorée de quatre colonnes d'ordre corinthien. Au-dessous est un cénotaphe, surmonté de deux figures à demi-couchées, représentant le jour et la nuit.

Cette figure, la seule qui soit bien caractérisée par des accessoires, est aussi la plus belle quant à l'exécution. On y trouve non-seulement le calme du sommeil, mais encore la douleur qu'occasione une grande perte.

Sa proportion est de 6 pieds ?

NIGHT.

Pope Leo X., wishing to raise magnificent tombs to his brother and to his nephew, ordered Michael Angelo Buonarroti to construct a new building contiguous to the Church of San Lorenzo, and which bears the name of the New Sacristy. It is in the interior part of the church that the same artist executed two tombs, resembling each other, for the Princes Julian and Lorenzo de' Medici.

These Mausoleums, placed against the wall, are opposite to each other: that of Julian faces the altar. The statue of the Prince, seated and in a Roman dress, is in a recess ornamented with four columns of the Corinthian Order: above is a Cenotaph surmounted by two half recumbent figures, representing Day and Night.

This latter figure, the only one that is well characterized by the accessories, is also the finest as to the execution: not only the calm of sleep, but, at the same time, the grief occasioned by a great loss may be discerned in it.

Size 6 feet 4 inches.

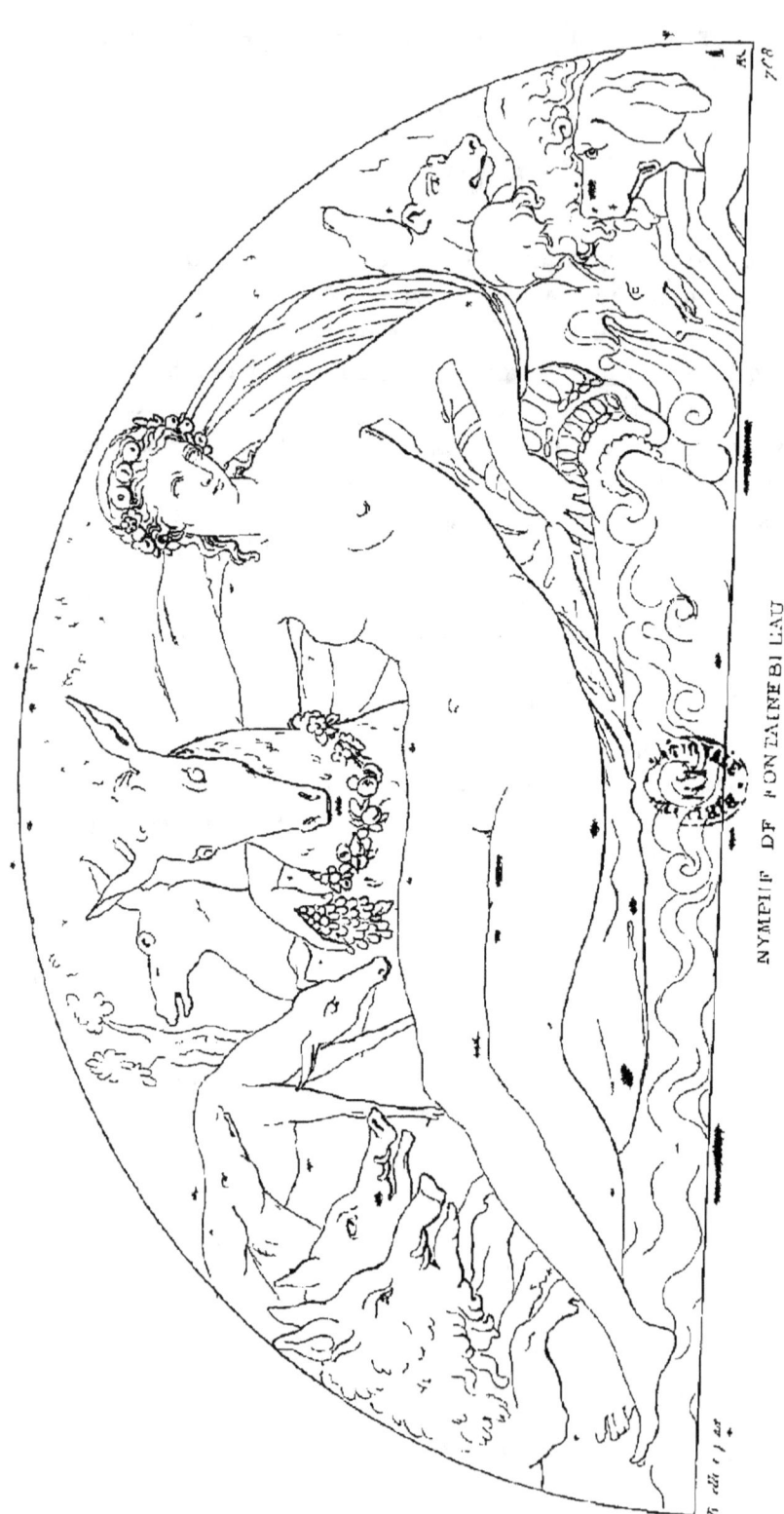

NYMPHE DE FONTAINEBLEAU

SCULPTURE. B. CELLINI. MUSÉE FRANÇAIS.

NYMPHE DE FONTAINEBLEAU.

C'est pendant son séjour en France que Beuvenuto Cellini fit ce bas-relief, qui fut coulé en bronze et devait orner quelque partie du palais de Fontainebleau. La nymphe, appuyée sur une urne d'où sort de l'eau, passe son bras droit autour du cou d'un cerf, dont la tête est entièrement en relief. Cellini, après avoir fait la description de ce bas-relief, ajoute : « En lui donnant ces attributs, j'ai voulu indiquer les sources abondantes qui coulent dans cet endroit, et l'espèce particulière d'animaux qui peuplent ces forêts. D'un côté j'ai placé des braques et des lévriers, et, à l'opposé, des sangliers et des chevreuils. »

La duchesse d'Étampes, ayant cherché à desservir Cellini dans l'esprit du roi, ce morceau ne fut pas placé à l'endroit qu'il devait décorer. Par une singularité remarquable, il vint orner l'entrée du château d'Anet, que Diane de Poitiers cherchait continuellement à embellir de toutes les richesses de l'art.

Il est bon de remarquer que cette composition de Cellini a dû servir de type à la fontaine que Jean Goujon exécuta, pour être placée dans la cour même du palais d'Anet.

Le bas-relief en bronze de Cellini, est maintenant placé au Louvre dans l'ancienne salle des Antiques, au-dessus de la tribune supportée par quatre cariatides.

Larg., 12 pieds 7 pouces; haut., 6 pieds 4 pouces.

SCULPTURE. B. CELLINI. FRENCH MUSEUM.

THE FONTAINEBLEAU NYMPH.

It was during Benvenuto Cellini's residence in France that he did this basso-relievo, which was cast in bronze, and was to ornament some part of the Palace of Fontainebleau. The nymph is leaning on an urn, whence water is gushing out, and her right arm is intwined round a stag's neck, whose head is in alto-relievo. Cellini in describing this bas-relief, adds : « By giving her those attributes, I wished to indicate the abundant sources that flow at this spot, and the particular kind of animals inhabiting its forests. I have placed, on one side, setters and greyhounds; and, opposite, wild boars and roebucks. »

The dutchess d'Etampes, seeking to injure Cellini in the King's mind, prevented this subject from being placed on the spot it was intended to decorate. Through a singular circumstance it subsequently adorned the entrance to the chateau d'Anet, which Diane de Poitiers was continually endeavouring to embellish with the richest produtions of Art.

It must be observed that this composition of Cellini's served as a model for the fountain that Jean Goujon executed, for the purpose of being placed in the very court-yard of the Palace d'Anet.

This basso-relievo by Cellini, is now in the Louvre, in the old Hall of Antiques, above the gallery supported by four Cariatides.

Width, 14 feet; height, 6 feet, 11 inches.

NOTICE

sur

JEAN GOUJON.

On ignore l'année de la naissance de Jean Goujon, ainsi que le nom de son maître, qui cependant était un sculpteur habile, puisqu'il est l'auteur du tombeau de François I^{er}. On sait seulement que, pendant la disgrâce du connétable Anne de Montmorency, Jean Goujon fut du nombre des artistes qui contribuèrent à l'embellissement de son château. On a dit que les sculptures d'Ecouen étaient faites par l'architecte Jean Bullant; mais un examen plus approfondi a fait reconnaître que ces sculptures avaient le même caractère que les autres travaux de Jean Goujon.

On ne connaît, du reste, aucune particularité de sa vie; mais on sait qu'il fut une des victimes de la Saint-Barthélemi (1572). Il travaillait alors à l'un des bas-relief du Louvre. Son talent ne put faire oublier qu'il était huguenot; on dit cependant que Catherine de Médicis voulut l'empêcher de monter sur son échafaud où, tandis qu'il travaillait, un coup d'arquebuse vint le frapper à mort.

Indépendamment de la charmante fontaine des Nymphes, placée maintenant dans le milieu de la grande halle, et des belles Cariatides qui soutiennent la tribune de la salle des antiques au Louvre, Jean Goujon travailla aussi au château d'Anet, ainsi qu'à l'ancienne porte Saint-Antoine. Il fit aussi les sculptures de l'hôtel de Carnavalet dont il fut aussi le constructeur.

NOTICE

OF

JEAN GOUJON.

It is not known in what year Jean Goujon was born, nor the name of his master who was however a good sculptor, since he executed the tomb of Francis the first. It is however certain that during the disgrace of the constable Anne de Montmorency, he was among the number of artists who contributed to the embellishment of his chateau. They have asserted that the sculptures of Ecouen were executed by the architect Jean Bullant, but a more particular examination proves that it possessed the same style as the other works of Jean Goujon.

Little besides is known of the particulars of his life, other than that he was one of the victims of Saint-Bartholomews day in 1572, at which time he was employed in a bas relief at the Louvre. When his talent pleaded no excuse for being a huguenot; they say however, that Catherine de Medicis wished to prevent him from mounting his scaffolding where while he was at work, a shot from an arquebuse struck him dead.

Besides the charming fountain of Nymphs, now placed in the middle of the great hall, and the bautiful Cariatides which sustain the tribune of the hall of antiques at the Louvre, Jean Goujon also worked at the chateau of Anet as well as at the ancient gate of Saint-Antoine. He also executed the sculpture of the hotel of Carnavalet of which he was the builder.

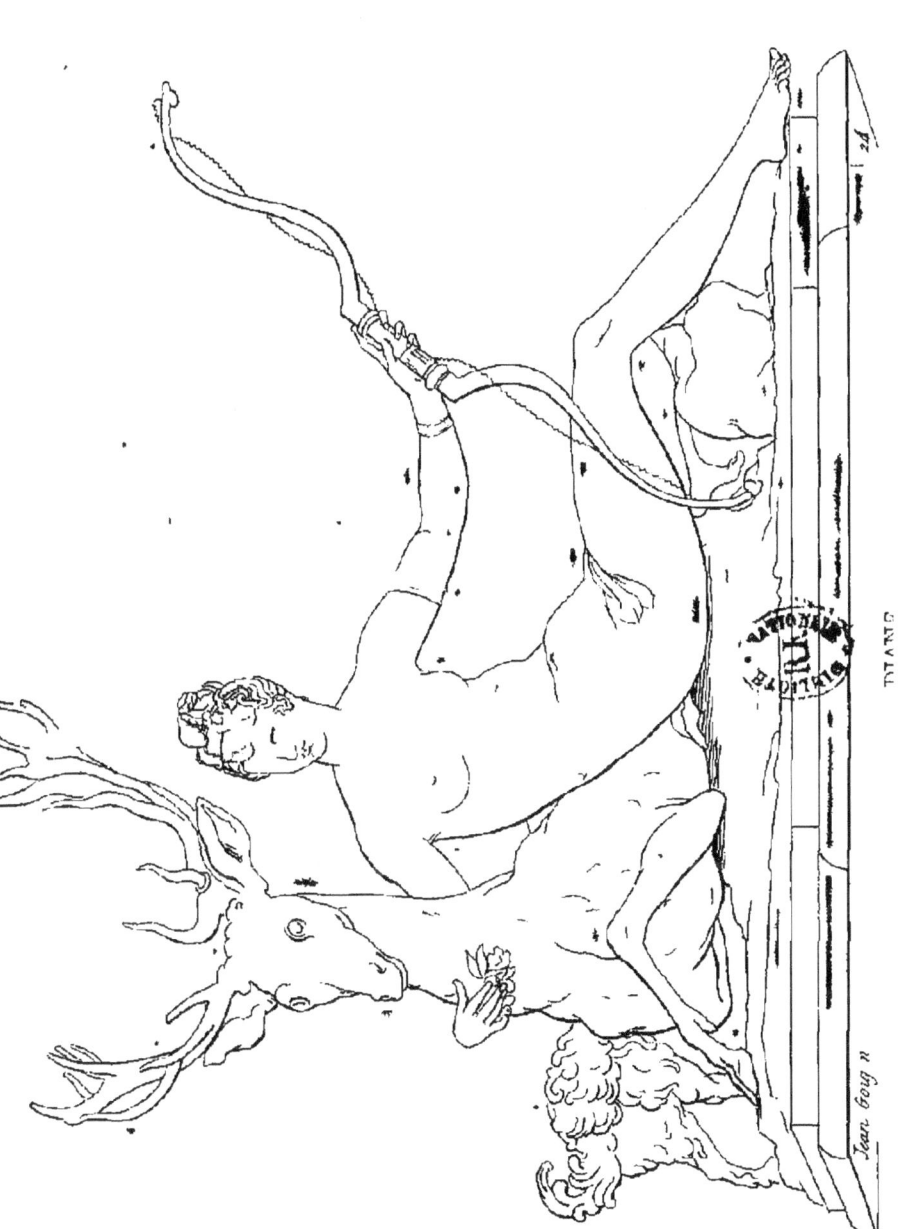

DIANE.

La duchesse de Valentinois, connue sous le nom de Diane de Poitiers, est ici représentée avec quelques-uns des attributs de la déesse de la chasse, qu'elle aimait apparemment à faire regarder comme son modèle, puisque très souvent on trouve des croissans et des flèches entremêlés avec son chiffre et celui du roi Henri II, dont elle fut à la fois et la maîtresse et le conseil. Elle tient un arc de la main gauche et de l'autre main embrasse le cou d'un cerf couché près d'elle et sur lequel elle s'appuie; cependant elle ne porte pas de croissant, l'un des attributs distinctifs de Diane; mais dans le groupe se trouvent placés Phocion et Syrius, deux des chiens de la déesse de la chasse.

Si cette femme célèbre par sa beauté a trouvé bon de se faire représenter entièrement nue, il aurait alors été convenable de lui donner les attributs de Vénus plutôt que ceux de Diane, puisque cette déesse des forêts avait une telle décence qu'elle punit cruellement Actéon pour l'avoir par hasard aperçue au bain. Cette remarque ne doit pas empêcher d'admirer une aussi belle figure, qui est un des chefs-d'œuvre de Jean Goujon.

Ce groupe servit d'abord à la décoration d'une fontaine qui était au milieu du parc d'Anet; il fut depuis placé dans les jardins du Musée des monumens français, rue des Petits-Augustins, et se trouve maintenant dans le Musée français, salle d'Angoulême.

Larg., 6 pieds; haut., 4 pieds 6 pouces.

DIANA.

The duchess of Valentinois, known by the name of Diana of Poitiers, is here represented with some of the attributes belonging to the goddess of the chase, whom she was in the habit apparently of considering as her model; for crescents and arrows are often to be found intermingled with her cypher and that of Henry II, to whom she was both a mistress and a counsellor. In her left hand she holds a bow, the other embraces the neck of a stag lying beside her, and against which she is leaning; she wears no crescent, although it is one of the distinctive attributes of Diana, but the group includes Phocion and Syrius, two hounds belonging to the goddess of the chase.

If this lady, celebrated for her beauty, thought fit to have herself represented entirely naked, it would have been more in character to have given the emblems of Venus rather than those of Diana, for so modest was the goddess of the forests that she cruelly punished Acteon for having seen her accidentally in her bath. This remark must not prevent us from admiring so beautiful a figure, which is one of Jean Goujon's masterpieces.

This group at first decorated a fountain in the middle of Anet-park; it was afterwards placed in the gardens of the Museum for french monuments, rue des Petits-Augustins, and is now in the french Museum, salle d'Angoulême.

Height, 6 feet 5 hinches; length 4 feet 9 inches.

DIANE EN REPOS

DIANE EN REPOS.

Nous avons déja donné, sous le n° 24, une Diane assise, accompagnée d'un cerf : c'est une sculpture; elle est aussi due au ciseau de Jean Goujon; et si l'autre est une représentation de la célèbre Diane de Poitiers, il est assez probable que celle-ci a été faite en souvenir de la même personne; mais l'autre était une statue plus forte que nature, celle-ci est un bas-relief d'une très petite dimension; l'autre décorait le château d'Anet, celle-ci a été faite probablement pour une autre personne, et depuis la révolution elle a été trouvée chez un particulier qui, sans en faire connaître l'origine, a laissé entrevoir que cette sculpture pouvait bien provenir du château de Sceaux.

Elle se trouve maintenant dans le cabinet de M. Alexandre Lenoir. On assure qu'il en existe une copie aussi en marbre.

Larg., 1 pied 6 pouces; haut., 1 pied 3 pouces.

DIANA REPOSING.

We have already given, at n° 24, a Diana seated, accompanied by a stag, which is in sculpture; it is likewise from the chisel of Jean Goujon; and if that is a representation of the celebrated Diana of Poitiers, it is very probable this one was made from recollection of the former; but that was beyond the natural sice, this is in bas-relief, of a very small dimension; the other decorated the château d'Anet, this was most likely done for another person, and since the revolution was found at a private individual's, who, without precisely making known the place from whence it came, let it appear that this sculpture might have belonged to the château de Sceaux.

It is now in the cabinet of M. Alexander Lenoir.

Breadth, 1 foot 7 inches; height, 1 foot 4 inches.

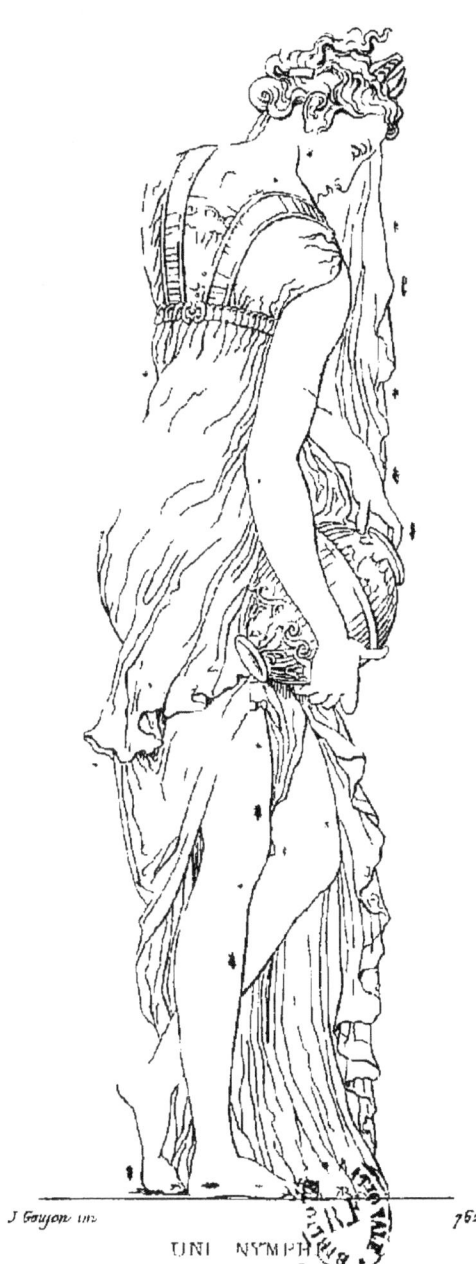

J. Gouyon inv. 762

UNE NYMPHE

UNE NYMPHE.

Cette charmante figure est une de celles qui ornent la fontaine des Nymphes, plus connue sous la dénomination de fontaine des Innocens, parce que, lors de sa fondation, vers 1550, elle fut construite près de l'église des Innocens, au coin de la rue Saint-Denis et de la rue aux Fers.

Lorsque l'on eut reconnu la nécessité de supprimer le cimetière de cette église, pour établir un grand marché, tous les bâtimens qui entouraient le charnier des Innocens furent abattus. M. Six, ingénieur, eut l'heureuse idée de proposer de *démonter* ce précieux monument, alors adossé aux maisons de la rue aux Fers, et de le transporter au milieu du nouveau marché.

Toutes les précautions furent prises pour détacher, sans aucune fissure, non-seulement les bas-reliefs de Jean Goujon, mais tous les ornemens d'architecture et les assises de simples pierres. Une quatrième façade fut faite, et on confia l'exécution de ces nouvelles sculptures à M. Pajou qui chercha à imiter, autant que possible, le caractère gracieux de Jean Goujon.

La nymphe dont on voit ici la figure se trouvait autrefois à l'une des deux arcades de la rue aux Fers; elle est maintenant sur la face orientale du monument.

Haut., 6 pieds 6 pouces ; larg., 2 pieds ?

SCULPTURE. J. GOUJON. PARIS.

A NYMPH.

This delightful figure is one of those that adorn the Nymphs' Fountain, better known under the name of the Fountain of the Innocents, from the circumstance, that, at the time of its being founded, towards 1550, it was constructed near the church of the Innocents, at the corner of the Rue Saint-Denis, and the Rue aux Fers.

When it was found necessary to suppress the cemetery of this church, for the purpose of establishing a large market-place, all the buildings around the church-yard were pulled down. M. Six, an engineer, happily imagined to propose *taking to pieces* this precious monument then attached to the houses of the Rue aux Fers, and to place it in the middle of the new market.

Every precaution was taken to remove without any flaw, not only the bas-reliefs by Jean Goujon, but all the architectural ornaments and the layers of plain stone. A fourth side was made, and the execution of the sculptures was intrusted to M. Pajou, who endeavoured to imitate, as much as possible, the graceful style of Jean Goujon.

The figure of the nymph given here was formerly placed against one of the two arcades in the Rue aux Fers; it now is on the eastern side of the monument.

Height, 6 feet 11 inches; width, 2 feet 2 inches.

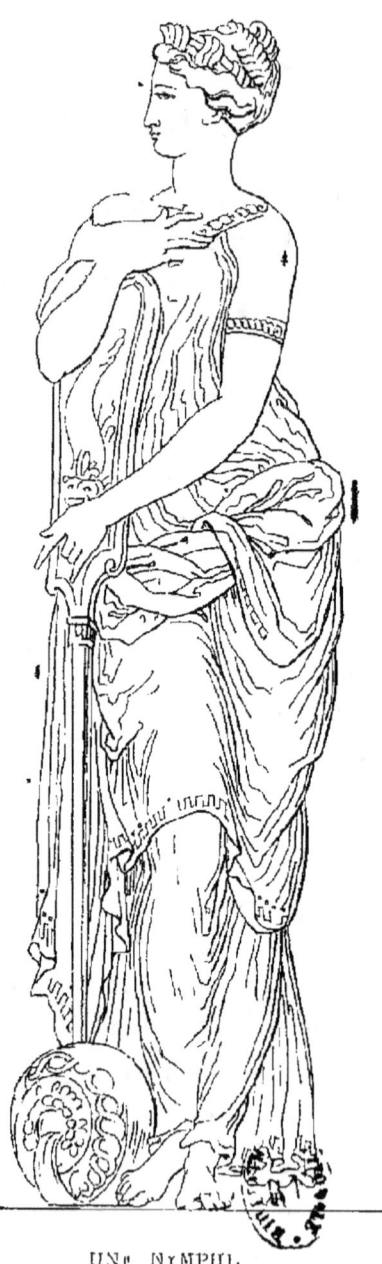

UNE NYMPHE

SCULPTURE. J. GOUJON. PARIS.

UNE NYMPHE.

Cette figure en bas-relief est une de celles qui ornent la fontaine placée maintenant au milieu de la Halle, et désignée sous le nom de fontaine des Innocens.

Jean Goujon crut que rien ne pouvait mieux convenir à la décoration d'une fontaine que des figures de nymphes ; il les plaça dans diverses positions, et c'est ce qui fit donner au monument le nom de fontaine des Nymphes.

Celle-ci s'appuie sur un gouvernail, et son urne est renversée à ses pieds.

Haut., 6 pieds? larg., 2 pieds?

SCULPTURE. J. GOUJON. PARIS.

A ·NYMPH.

This figure in basso-relievo is one of those that ornament the fountain now standing in the middle of the Market, and known by the name of the Fountain of the Innocents.

Jean Goujon thought that nothing could better suit the decoration of a fountain than figures of nymphs: he placed them in various positions, which occasioned this public monument to bear the name of the Fountain of the Nymphs. This one is leaning on a rudder, and her urn lies on its side, at her feet.

Height, 6 feet 4 inches? width, 2 feet 1 inch?

NOTICE

SUR

GERMAIN PILON.

Germain Pilon naquit vers 1530, à Loué, petite ville près du Mans. Fils d'un bon sculpteur, c'est dans la maison paternelle qu'il fit ses premières études, et il avait déjà fait dans son pays plusieurs ouvrages remarquables, lorsqu'il vint à Paris, en 1550. Son séjour dans la capitale le rendit bientôt un digne émule de Jean Goujon, et il fut chargé d'exécuter plusieurs mausolées.

C'est à lui que l'on doit les statues et bas-reliefs qui ornent le tombeau des Valois, construit dans l'Église de Saint-Denis, d'après les dessins de Philibert de l'Orme.

Ce monument de 14 pieds de haut sur 12 de long et 10 de large, est en marbre blanc, orné de douze colonnes, en marbre bleu turquin. Les statues couchées et nues de Henri II et de Catherine de Médicis, sont ce qu'il y a de plus remarquable dans ce mausolée. L'auteur a su allier dans son travail la sévérité de Michel-Ange, à la grâce de François Primatice, qui alors dirigeait en France tout ce qui avait rapport aux arts du dessin. Une chose qui étonnera sans doute, c'est que, suivant un article de la Cour des Comptes, Germain Pilon n'a reçu qu'un somme de 3,172 livres 4 sous pour ce grand et beau travail.

Germain Pilon mourut en 1590, et non en 1606 ou 1608, comme l'ont imprimé quelques biographes.

NOTICE

OF

GERMAIN PILON.

Germain Pilon was born about 1530, at Loué, a little town near Mans. A son to a good sculptor he began his first studying in the paternal house, and had already performed in his country many notable works, when he came to Paris, in 1550. His abode in that city soon made him a worthy competitor of Jean Goujon, and he was soon entrusted with the performance of several mausoleums.

We are indebted to him for the statues and bas-reliefs which adorn the tombs of the Valois, constructed in Saint Denis-abbey; from the design of Philibert de l'Orme.

This monument 14 feet high, 12 long and 10 broad is in white marble, decorated with 12 dark-blue marble columns. What is most remarkable in this mausoleum are the statues of Henry II and Catherine de Médicis, lying down naked. This painter knew how to unite in his work the severity of Michel-Ange with the grace of Francis Primatice, who then directed in France every thing relating to the arts w drawing. A very astonishing thing is, that, according to the court accounts, Germain Pilon received only the trifling sum of 3,172 livres 4 sous for that great and magnificent foork.

Germain Pilon died in 1590, and not in 1606 or 1608, as some biographers have printed.

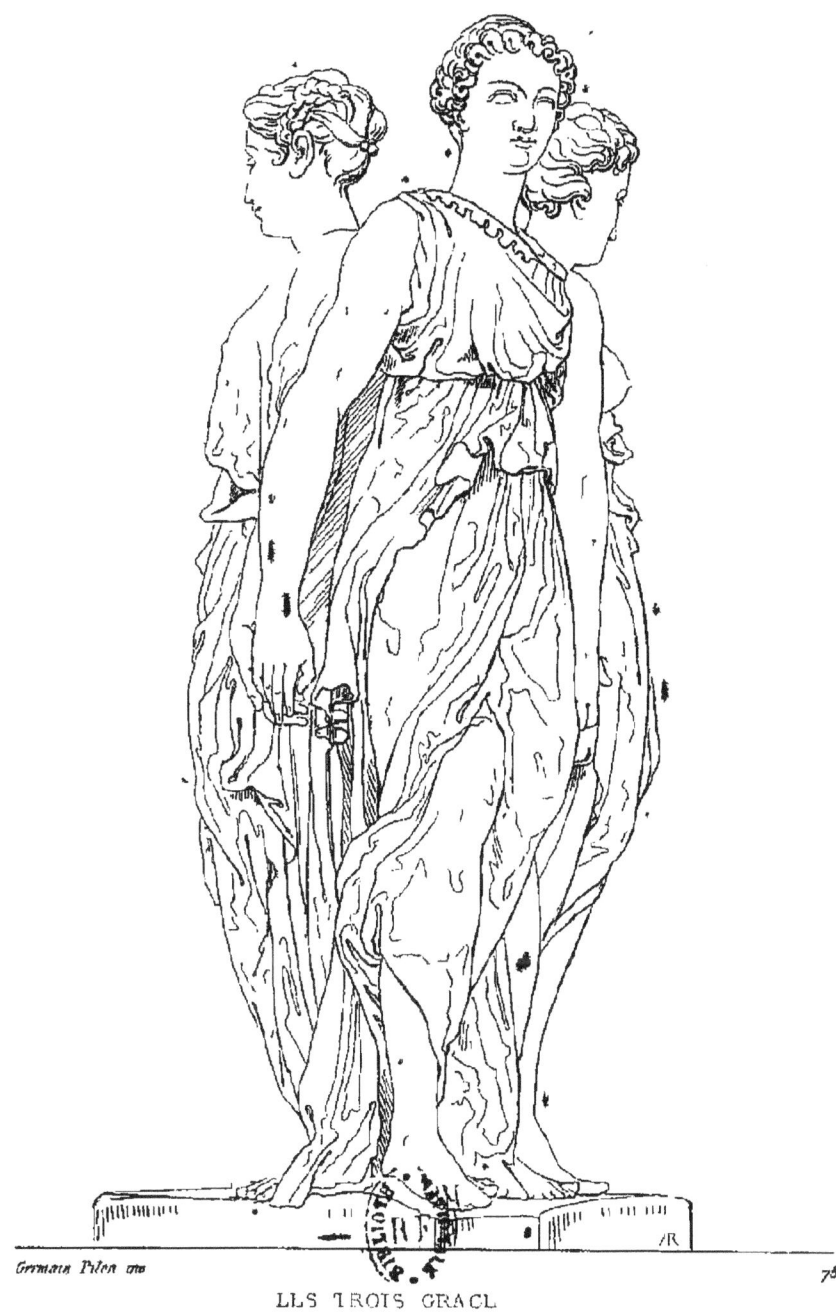

Germain Pilon inv.

LES TROIS GRACES

LES TROIS GRACES.

L'usage généralement adopté de représenter les Grâces entièrement nues, ne doit pas empêcher de considérer ce groupe comme un des monumens les plus précieux de la sculpture française. Germain Pilon, en leur donnant des draperies, s'est conformé aux idées de décence du siecle ou il vivait et particuliérement au goût de la reine Catherine de Médicis ; mais ces figures n'en sont pas moins remarquables sous le rapport de la composition et sous celui de l'exécution.

Ce charmant groupe, d'un seul bloc de marbre blanc, a été fait pour supporter une urne où étaient renfermés les cœurs de Henri II et de Catherine de Médicis. Il était placé autrefois dans l'église des Célestins à Paris. Il se trouve maintenant au Louvre, dans le Musée des sculptures modernes.

M. Lenoir, dans son *Musée des monumens français*, rapporte un article de la Chambre des comptes, d'où il résulte qu'il fut payé à Germain Pilon, sculpteur, la somme de 850 liv. 3 s., pour les ouvrages de sculpture par lui faits, tant de l'ordre de Philibert de Lorme, abbé d'Yvry, que de François Primatice, abbé de Saint-Martin, consistant en huit figures de petits enfans de marbre blanc, pour le tombeau de François Ier., et *trois autres figures de marbre en une pièce, formant groupe*, et qui portent un vase, dans lequel est mis le cœur du feu roi dernier.

Haut., 4 pieds 3 pouces.

THE THREE GRACES.

The custom generally adopted of representing the Graces entirely naked must not prevent this group from being considered as one of the most precious specimens of French sculpture. By draping them, Germain Pilon adhered to the ideas of decency existing in the age wherein he lived, and particularly to the taste of Queen Catherine de Medicis; but the figures are not the less precious with respect to the composition and workmanship.

This delightful group of a single block of white marble was made to support an urn, containing the hearts of Henri II and of Catherine de Medicis. It was formerly in the church of the Celestins at Paris. It now is in the Louvre, in the Museum of modern sculptures.

M. Lenoir, in his *Musée des monumens français*, quotes an article from the Audit Chamber, by which it appears that Germain Pilon, sculptor, was paid the sum of 850 livres 3 sous, about L. 34, for sculpturing done by him, by order of Philibert de Lorme, abbot d'Ivry, and of François Primatice, abbot of St. Martin, consisting of eight figures of young children in white marble for the tomb of Francis I, and *three other marble figures of a single block, forming a group*, which bears a vase, wherein is placed the heart of the late King.

Height : 4 feet 6 inches.

PIERRE PUJET

NOTICE
HISTORIQUE ET CRITIQUE

SUR

PIERRE PUGET.

Il semble que la nature, en inspirant les mêmes goûts à Michel-Ange Buonarotti et à Pierre Puget, leur ait aussi donné le même caractère; tous deux, de mœurs violentes, avaient une ame pleine de fierté; tous deux étaient incapables de fléchir, ni par flatterie ni par intérêt; tous deux enfin semblaient se faire un jeu de changer le but de leurs études, et se servaient alternativement du ciseau, du pinceau et du compas.

Pierre Puget naquit à Marseille, le 31 octobre 1622; son père, Simon Puget, était sculpteur en bois; il le plaça d'abord chez un nommé Roman, constructeur de galères; mais bientôt l'élève s'aperçut que son maître n'avait rien à lui apprendre; de son côté Roman, étonné des talens du jeune homme, lui laissait la conduite de ses travaux. Une occupation de cette nature ne pouvait convenir à Puget, ses désirs le portaient vers Rome; et, sans consulter ses parens, sans calculer ses ressources, à peine âgé de 17 ans, il quitta sa ville natale et se dirigea vers la patrie des arts. A peine arrivé à Florence, il fut forcé de s'y arrêter pour y chercher à vivre de son travail, mais il éprouva plusieurs refus. Jeune, étranger, c'en était assez pour lui fermer tous les ateliers. Un vieux sculpteur en bois se laissa cepen-

dant émouvoir par le récit simple et touchant du jeune artiste, et par quelques larmes que lui arrachait le dénûment dans lequel il était. La protection de ce vieillard lui fit obtenir du sculpteur du grand-duc quelques travaux peu dignes de lui : il les termina en moins de temps que les autres ouvriers, et montra tant de supériorité, que bientôt le sculpteur italien, voyant le mérite du jeune Français, l'accueillit chez lui et le reçut à sa table.

Après une année de séjour à Florence, notre sculpteur quitta cette ville pour aller à Rome. La réputation dont jouissait alors Pierre Berettini donna à Puget le désir de recevoir ses conseils : l'art qu'il lui voyait exercer semblait lui offrir plus d'attraits que la sculpture. Prenant alors le pinceau, il fit en peu de mois des progrès si étonnans que ses ouvrages servirent de prétexte au maître pour reprocher à ses autres élèves de se laisser ainsi surpasser par un étranger, qui n'avait eu, en quelque sorte, d'autre maître que la nature. On assure même qu'il imita si bien la manière de Pietre de Cortone qu'un de ses tableaux passa quelque temps pour être de son maître.

Ayant passé deux années à Rome, Puget fut ramené à Florence, en 1642, par Berettini, que le grand-duc venait d'y appeler pour peindre les plafonds du palais Pitti; mais Puget ne resta pas long-temps dans cette ville; et, après une absence de quatre années, il revint dans sa ville natale.

Des officiers de la marine royale ayant visité Puget furent frappés de la beauté des projets qu'il avait faits pour orner les navires : ils en informèrent le surintendant de la marine, et le sculpteur fut appelé à Toulon; c'est alors qu'il imagina de faire ces galeries qui donnent aux grands bâtimens tant de magnificence que les étrangers se sont empressés de les imiter, et que depuis elles ont toujours été pratiquées dans la construction des vaisseaux.

L'activité d'esprit dont Puget était doué le mit dans le cas

de se faire remarquer dans tout ce qu'il entreprit. Il se distingua comme ingénieur par la construction de plusieurs navires, et par l'invention de machines pour décharger les vaisseaux et pour retirer les bois des bassins : c'est lui aussi qui introduisit l'usage des grues, dont deux furent exécutées à Toulon sous ses ordres.

Les tableaux de Puget sont peu connus hors de son pays; cependant il fit pour la reine Anne d'Autriche un tableau de douze pieds représentant le bâtiment qu'il venait de construire, et qui, en 1646, reçut le nom de *la Reine*. Il fit pour l'église des jésuites d'Aix une Annonciation et une Visitation. Le premier de ces tableaux est encore à Aix, dans le cabinet de M. de Fons-Colombe. Il fit pour la cathédrale de Marseille trois autres tableaux qui sont maintenant au musée de cette ville : le Baptême de Constantin et celui de Clovis, puis un Christ soutenu par des anges, tableau d'un effet très piquant, d'une composition heureuse et d'une belle couleur.

Il fit aussi plusieurs tableaux de chevalet, parmi lesquels on remarque un David dans le goût du Guide, un Enfant Jésus dans la crèche, une Fuite en Égypte, un saint Jean-Baptiste, un saint Denis, une Bacchanale, et un tableau représentant l'éducation d'Achille par le centaure Chiron.

Puget, dans différentes circonstances, eut lieu de faire connaître ses talens comme architecte : c'est lui qui donna le plan du Cours de Marseille, mais on supprima de son projet l'arc de triomphe par lequel il voulait terminer cette promenade. Il avait fait, aussi pour Marseille, un projet d'hôtel-de-ville, et commença à bâtir l'arsenal de la marine à Toulon; mais cet ouvrage ayant été suspendu, le feu prit à la partie qu'il venait de construire, tandis qu'un nouvel architecte continuait les constructions sur un plan différent. Puget bâtit aussi plusieurs maisons particulières, soit à Toulon, soit à Aix, pour le marquis d'Argens; il fit deux maisons pour lui, l'une à Marseille dans

la rue de Rome, et sur laquelle était cette inscription : *Niuno lavoro senza pena;* son autre maison était dans une campagne aux environs; elle est bâtie dans le goût d'une villa italienne. Enfin il commença aussi les églises de la Charité et des Capucins, qui furent terminées par son fils.

Puget eut aussi l'occasion de faire plusieurs constructions à Gênes, telles que le maître autel de l'église de Saint-Cyr, le baldaquin du maître autel de Sainte-Marie de Carignano, et enfin l'église de l'Annonciade, qu'il n'a pas terminée, mais dont le modèle, exécuté par lui, se voit dans la sacristie de l'église.

En 1657, Puget ayant été dangereusement malade, renonça à la peinture, dont les études assidues lui parurent nuire à sa santé. C'est alors qu'il se livra entièrement à la sculpture, que jusque là il n'avait regardée que comme un art secondaire dont il ne s'était occupé qu'à cause du profit qu'il en tirait.

Les deux tritons qui soutiennent le balcon de l'hôtel-de-ville, à Toulon, sont les premiers objets qui occupèrent le ciseau de Puget : ils furent admirés par Louis XIV, lors de son voyage en Provence; puis, en 1659, Fouquet désira voir le sculpteur, et l'employer pour l'embellissement de ses jardins de Vaux-le-Vicomte; mais le marbre manquait à Paris, et le luxe du surintendant ne lui permettait pas d'employer d'autre matière : le sculpteur partit donc pour Carrare, afin de choisir lui-même les blocs de marbre dont il aurait besoin. Arrivé à sa destination, il ne peut y rester dans l'inaction, et, pendant qu'on embarque ces marbres, il fait, au milieu même de la carrière, une statue d'Hercule assis, se reposant après la conquête des pommes du jardin des Hespérides. Cette statue, souvent nommée l'Hercule gaulois, fut ensuite acquise par Colbert, et placée dans les jardins de Sceaux; elle est maintenant dans une des salles de la Chambre des Pairs. Puget était encore à Gênes lorsqu'il apprit la disgrace de Fouquet : crai-

gnant alors de ne plus avoir de travaux à Paris, il accepta les offres qui lui furent faites à Gênes, et fit deux statues colossales pour le dôme de Sainte-Marie de Carignano : l'une représente le bienheureux Alexandre Saoli, évêque de cette église ; l'autre est un saint Sébastien, figure justement admirée. Puget fit encore trois statues de la Vierge, l'une pour la chapelle des seigneurs de Carega, l'autre pour l'*Albergo dei Poveri* (l'hospice), et la troisième pour le sénateur Lomellini. Cette dernière fut léguée, par le dernier rejeton de cette famille, à la confrérie de Saint-Philippe, où on la voit encore maintenant.

Tandis que le *Michel-Ange de la France* se trouvait exercer son talent à Gênes, Colbert faisait venir à Paris le célèbre Bernini. Cet artiste ayant vu, en débarquant à Toulon, les tritons dont nous avons parlé, ne put s'empêcher de témoigner au ministre son étonnement de ce qu'on laissait ainsi hors de France un homme d'un talent aussi remarquable. Peut-être bien pourrait-on en trouver les motifs, si on veut se rappeler que, lors du séjour de Puget à Paris, Mazarin fit d'inutiles efforts pour retenir ce sculpteur à Paris; et que Colbert, qui sans doute avait été chargé de cette négociation par le cardinal, se sera trouvé choqué des manières hautaines de l'artiste provençal; peut-être aussi le ministre voulait-il éloigner un homme qui paraissait fort attaché au surintendant Fouquet. Cependant, d'après les observations qui lui furent faites alors, Puget fut rappelé en France, il reçut le titre de directeur de la sculpture des vaisseaux, et le brevet d'une pension de 3600 francs.

Puget quitta Gênes après un séjour de huit années. Lorsqu'il arriva à Toulon, il fut aussitôt chargé de faire la galerie du vaisseau *le Monarque* : cet ouvrage fut tellement admiré que le duc Beaufort se déclara le protecteur de Puget. Mais la fortune fut encore une fois contraire au sculpteur; l'amiral ayant été tué dès sa première sortie, cet artiste perdit celui qui au-

rait pu le préserver des dégoûts dont il fut encore abreuvé par la suite.

Puget, las des difficultés qu'il éprouvait souvent de la part des ingénieurs et des officiers de la marine, regrettant aussi de n'être occupé qu'à des sculptures de vaisseau, demanda et obtint qu'on lui laissât trois des blocs de marbre qui venaient d'arriver de Gênes pour le roi. C'est alors qu'il s'occupa de la statue de Milon de Crotone (n° 174), dans laquelle on admire avec raison l'expression, la pose et l'exécution. Tout y est d'une vérité parfaite. Qu'il nous soit permis de rappeler ici une anecdote qui montre le soin que ce sculpteur mettait dans toutes ses études. Déja il avait fait poser plusieurs modèles, mais dans aucun il n'avait pu rencontrer cette vigueur qu'il ressentait et qu'il voulait avoir dans les jambes de sa statue; il pose lui-même, il sent, il exprime ce qu'il avait dans l'ame, il fait mouler son pied, et voilà son modèle.

Cette admirable statue fut apportée à Versailles en 1683; elle reçut des louanges de toute la cour, notamment de la reine qui, en l'apercevant, ne put retenir ce cri de douleur : « Ah! le pauvre homme! » expression aussi touchante que naïve, et qui rend avec beaucoup de justesse la sensation que chacun éprouve en voyant cette figure. Le Brun écrivit à Puget pour lui dire combien il avait d'estime pour l'auteur d'une si belle statue, et Louvois fut chargé de lui témoigner combien le roi était satisfait de l'ouvrage, en lui demandant un sujet pour servir de pendant. Puget répondit qu'il s'occupait d'un groupe de Persée et d'Andromède. Cette sculpture, inférieure à l'autre, vint à Paris en 1685; elle est restée dans les jardins de Versailles, tandis que la première a été transportée dans une des salles du Louvre.

La ville de Marseille ayant voulu ériger une statue équestre à Louis XIV, Puget fut chargé de ce projet : il en fit le modèle en cire, et un marché fut ensuite passé avec lui pour

l'exécution en bronze; mais elle n'eut pas lieu. Cependant Puget fut présenté au roi en 1688, pendant un voyage à Fontainebleau, et le monarque lui donna une très grande médaille en or, comme un témoignage de sa satisfaction. Notre artiste n'eut pas lieu d'être content de son séjour à Paris : sa franchise allant jusqu'à la brusquerie, il ne sut ni se plier à la flatterie, ni supporter les désagrémens dont ses ennemis l'accablaient, ni dissimuler qu'il se croyait un talent supérieur à celui de beaucoup d'artistes plus en faveur que lui. Il repartit donc au bout de peu de temps, et revint à Marseille, où il termina, en 1690, le bas-relief de Diogène, long-temps oublié dans un des magasins du Louvre, et placé, depuis le commencement de ce siècle, sous le vestibule de la chapelle du château de Versailles. Puget fit aussi, vers la même époque, le bas-relief de la Peste de Milan, dans lequel saint Charles, accompagné de quelques diacres, vient apporter le viatique aux malheureux pestiférés à qui il ne reste plus que l'espoir d'une autre vie. Ce morceau avait été commencé pour l'abbé de La Chambre, curé de Saint-Barthélemy de Paris; mais il n'était pas terminé lorsque Puget mourut le 2 décembre 1694. C'est sans doute ce motif qui fit rester ce morceau à Marseille, où il fut vendu et acheté dix mille francs par les administrateurs de la Consigne, où on le voit maintenant.

Puget se maria deux fois; il eut de sa première femme un fils nommé François; il eut aussi pour élèves son neveu Christophe Verier, Marc Chabry et Baptiste.

D'une humeur difficile, sans ménagement pour les gens puissans, Puget fut souvent obligé de discontinuer des travaux qu'avec un caractère plus liant il lui eût été facile de conserver. Il ne voyait souvent dans les autres artistes que des hommes jaloux de sa gloire et de son mérite; ce fut là sans doute ce qui le força à s'éloigner de Paris; et, tandis que l'histoire nous montre tant d'artistes comblés de faveur, elle laisse

chercher dans la retraite cet homme qui se distingua dans tout les arts, qui se montra tout ensemble le premier statuaire de son pays et de son siècle; cet homme doué d'un grand génie et d'une grande facilité d'exécution; cet homme qui savait animer le marbre, et semblait le manier comme de la cire. Né à Marseille dans l'obscurité, dont ses talents l'avaient fait sortir, Puget mourut oublié de ses concitoyens, sans avoir reçu de ses contemporains aucune marque de distinction. Mais s'il fut privé d'un honneur passager, il en a été vengé par la postérité : l'Académie de Marseille mit son éloge au concours en 1806; le gouvernement a fait faire en marbre son buste, qui est placé dans la grande galerie du Louvre; sa médaille fait partie de la galerie métallique frappée par les soins de M. Bérard, et sa statue de Milon est placée parmi les chefs-d'œuvre de la sculpture, dans la partie du Louvre dite le Musée d'Angoulême.

HISTORICAL AND CRITICAL NOTICE

OF

PIERRE PUGET.

Nature having endowed Michael Angelo Buonarotti and Pierre Puget with the same tastes, it would appear that she had also given them the same dispositions. Both were of violent tempers, and possessed the most haughty minds, that neither flattery nor interest could induce to bend. In short both seemed to make a sport of changing the direction of their studies; alternately taking up the chisel, the pencil, and the compasses.

Pierre Puget was born at Marseille, October 31, 1622. His father, Simon Puget, a carver, at first placed him with one Roman, a galley builder. But the pupil soon perceived that his master could teach him nothing, whilst Roman, astonished at the youth's talents, left him the direction of his works. An employment of this kind could but ill-suit Puget: his wishes were directed towards Rome. Without consulting his relations, or calculating his means, and barely seventeen years old, he left his native city, and bent his steps towards the country of the arts. Scarcely was he arrived at Florence, than he was forced to stop there, to seek a livelihood by his work, but he experienced several denials. Young and a foreigner, the ateliers were shut against him. An old carver, was, however, moved at the plain touching narrative of the young artist, and by the tears,

which his destitute state caused him to shed. 'This old man's protection, made him obtain some work from the Grand Duke's sculptor; but it was little worthy of Puget: he finished it in less time than the other workmen could have done, and showed so much superiority, that the Italian sculptor, soon perceiving the young frenchman's merit, took him into his house, and boarded him at his own table.

After a year's abode in Florence, our young sculptor left that city to go to Rome. The reputation then enjoyed by Pietro Berettini excited in Puget the wish of receiving instructions from him. The art which he saw that painter exercising, seemed to have more attractions for him than sculpture. Then taking up the pencil, he, in a few months, made such astonishing progress, that his works served as a pretext to the master for reproaching his other pupils their allowing themselves to be thus surpassed by a foreigner, who, in a manner of speaking, had had no other instructer than nature. It is even affirmed that he so well imitated the manner of Pietro da Cortona, that one of his pictures passed for some time as being by his master.

Having spent two years at Rome, Puget came back to Florence, in 1642, with Berettini, whom the Grand Duke had called to paint the ceilings of the Palazzo Pitti. But Puget did not remain long in that city. He returned to his native town, after an absence of four years.

Some officers of the Royal Navy having visited Puget were struck with the beauty of the plans he had drawn for the ornamenting of ships. They communicated them to the superintendant of the marine departement, and the sculptor was called to Toulon. It was then he invented those galleries which give so much grandeur to large ships, that foreigners imitated them immediately; and they have since constantly been adopted in the building of ships.

The active mind, with which Puget was endowed, caused

him to be remarked in whatever he undertook. He became eminent as a naval architect, by the building of several ships, and by the invention of machines to unload vessels, and to draw the timber out of basins. It was he also, who introduced the use of cranes, two of which were set up, at Toulon, under his immediate directions.

Puget's pictures are but little known out of his own country; yet he painted one, of upwards of twelve feet, for Ann of Austria, representing the ship he had just built, and which, in 1646, was named *la Reine*. He painted for the church of the Jesuits, at Aix, an Annunciation, and a Visitation. The former of these pictures is still at Aix, in M. de Fons-Colomb's cabinet. He painted, for the cathedral of Marseille, three other pictures, which are now in the Museum of that city. The Baptizing of Constantine, and that of Clovis; also a Christ supported by Angels, a picture of a striking effect, well composed and finely coloured.

He painted also several easel pictures, among which are remarked a David, after Guido's manner, an Infant Jesus in the Manger, a Flight into Egypt, a saint John the Baptist, a saint Denis, a Bacchanal, and a picture representing the Education of Achilles by the Centaur Chiron.

Puget had various opportunities of showing his talent in civil architecture. It was he who planned the Ride at Marseille, but, the Triumphal Arch, he had designed to be at the end of the walk, was left out. He had also made a design of a Mansion House for Marseille, and had begun the dock yard at Toulon; but this work being suspended, a fire destroyed the part he had built, and another Architect was entrusted with the construction of one upon a different plan. Puget built also several private houses, both at Toulon and at Aix, for the marquis d'Argens: he built two houses for himself: one at Marseille, in the *rue de Rome*, over which was this motto: *Niuno lavoro*

senza pena. His other house was in the country, at a small distance from town, and is built in the style of an Italian Villa. He also began the churches of la Charité and of the Capuchins, which were finished by his son.

Puget did also several works at Genoa, such as the grand altar, in the church of St Cyr; the Canopy to the grand altar of Santa Maria di Carignano, and finally the church of the Annunciade, which he did not terminate; but the model, executed by him, is seen in the sacristy of the present church.

In 1657, Puget falling dangerously ill, gave up painting under the idea, that the intense study it required was injurious to his health. He then gave himself up wholly to sculpture, which he had looked upon, until then, only as a secondary art, and which he had exercised only for the profit that he derived from it.

The two Tritons that support the Mansion House at Toulon, were the first subjects than engaged Puget's chisel. They were much admired by Lewis XIV, in his journey through Provence; and, in 1659, Fouquet wished to see the sculptor and to employ him in adorning his gardens at Vaux-le-Vicomte. But as there was no marble at Paris, and the grandeur of the superintendant did not allow any other substance to be used, the sculptor set off for Carrara, that he might himself choose the blocks he should want. When he was arrived at his destination, he could not remain inactive, therefore whilst the marble was being shipped, he made in the very quarry, a statue of Hercules sitting, and resting after the conquest of the apples in the garden of the Hesperides. This statue, which is often called the Gallic Hercules, was afterwards purchased by Colbert, and placed in the gardens at Sceaux : it is now in one of the halls of the Chamber of Pairs. Puget was still at Genoa, when he learnt Fouquet's disgrace : fearing he should then have no work at Paris, he accepted the offers that were

made to him at Genoa, and did two colossal statues for the dome of Santa Maria di Carignano : the one represents the blessed Alexander Paoli, bishop of that church; the other is a St Sebastian, a figure that is very justly admired. Puget did also three statues of the Virgin, one for the chapel of the Lords of Carega; another for the Albergo dei Poveri, or Poor House; and the third for the senator Lomellini. This one was bequeathed, by the last descendant of that family, to the Brotherhood of St Philip, where it is now seen.

Whilst the Michael Angelo of France was obliged to exercise his talent at Genoa, Colbert was inviting to Paris the famous Bernini. This artist, on landing at Toulon, saw the tritons of which we have spoken, and could not help testifying to the minister his astonishment that a man of so remarkable a talent should be allowed to remain out of France. Perhaps the real motives might be known, if it be remembered, that during Puget's residence in Paris, Mazarine made some useless efforts to detain him there; and that Colbert, who, no doubt, had been charged with that negociation by the cardinal, had been disgusted at the haughty manners of the Provençal artist. Perhaps, also, the minister might wish to keep away a man, who appeared strongly attached to the superintendant Fouquet. However, from the observations that were now made, Puget was recalled to France, received the title of director of the carved-works for ships, and a pension of 3600 franks, or L. 150.

Puget left Genoa, after a residence there of eight years. As soon as he arrived at Toulon, he was commissioned to construct the gallery for the ship *le Monarque;* this work was so much admired that the duke Beaufort declared himself Puget's patron. But fortune was once more adverse to the sculptor; the admiral having been killed in his first sally, our artist lost a protector who might have saved him the subsequent vexations with which he was annoyed.

Puget, weary of the difficulties he experienced from the naval architects and navy officers, regretting also, that he was occupied only in carvings for ships, requested and obtained three of the blocks of marble that had just arrived from Genoa, for the king. It was then he set about the statue of Milo of Crotona (N° 174), in which the expression, the attitude, and the execution are very justly admired. Every thing in it is of the greatest truth. We will recal here an anecdote that shows the care which that sculptor put in all his studies. Having already had several models to sit, without meeting in any that vigour he wished to display in the legs of his statue : he himself sat, he felt, he expressed what his mind conceived, he had a cast taken of his foot, and such was his model.

This admirable statue was brought to Versailles, in 1683; it gained the applause of the whole court, and particularly of the Queen, who, when she saw it, was so forcibly struck that she could not help crying out : « Oh! the poor man!» an exclamation as compasionate as it is ingenuous, and which expresses very faithfully what every one must feel, on seeing this figure. Le Brun wrote to Puget to testify to him the high esteem in which he held the author of so fine a statue; and Louvois was ordered to impart to him how much the King was pleased with the work, and requesting a subject to serve as a pendant. Puget replied that he was about the group of Perseus and Andromeda. This sculpture, inferior to the former, came to Paris, in 1685; it has remained in the Gardens of Versailles, whilst the former has been removed into one of the galleries of the Louvre.

The city of Marseille, wishing to erect an equesrrian statue to Lewis XIV, Puget was entrusted with the project. He made the model of it in wax, and a bargain was afterwards agreed with him for the executing of the statue in bronze : but the agreement was not fulfilled! Nevertheless Puget, in 1688, was

presented to the King, at Fontainebleau, and the monarch, as a mark of his satisfaction, gave him a very large gold medal. Our artist, however, had no reason to be pleased with his residence in Paris: his freedom, which rather approached to rudeness, prevented his bending to flattery, or bearing the vexations heaped on him by his enemies; nor could he dissimulate that he thought his own talent superior to that of many artists more in favour than himself. He therefore, after a short time, again set off for Marseille, where he finished the Basso-Relievo of Diogenes, forgotten for a long time, in one of the store rooms of the Louvre, and placed, since the beginning of this century, under the porch of the chapel of the Palace of Versailles. Puget did also, about the same period, the Basso-Relievo representing the Plague in Milan, in which St Charles, accompanied by some deacons, carries the Viaticum to the unhappy individuals infected with the pestilence, and to whom no hope remains but another life. This work had been begun for the abbé de La Chambre, curate of St Barthelemy, in Paris; but Puget died, December 2, 1694, before it was finished. It, no doubt, was for this reason that it remained at Marseilles, where it was sold for 10,000 franks, or L. 400, and purchased by the Commissioners of the Health Office, where it is as present.

Puget was twice married. By his first wife he had a son, named Francis; he also had for pupils, his nephew Christophe Verier, Marc Chabry and Baptiste.

Of an irritable temper, and without any respect for persons in power, Puget was often obliged to discontinue works, that, with a more bending disposition, it would have been easy for him to have kept. He often considered other artists, only as men jealous of his fame and merit: this, no doubt, was the cause that obliged him to withdraw from Paris. Whilst history shows us so many artists heaped with favours, she obliges us

to seek in his retirement, the man who distinguished himself in all branches of the arts; who showed himself, altogether, the first sculptor of his country and of his age; who was endowed with a great genius and an extraordinary facility of execution; who knew how to animate the marble, and who seemed to mould it with the same ease as if modelling with wax. Born at Marseille, in an obscure condition, from which he raised himself by his talents, Puget died, forgotten by his countrymen, and without having received from his contemporaries any mark of distinction. But if he was deprived of fleeting honours, posterity has avenged him. The Academy at Marseille, in 1806, gave his Eulogium for the prize-subject: the Government has had a marble bust of him, placed in the grand gallery of the Louvre: his medal forms part of the metallic gallery struck under the direction of M. Bérard, and his Milo ranks among the master-pieces in sculpture, in that part of the Louvre, called the Angouleme Museum.

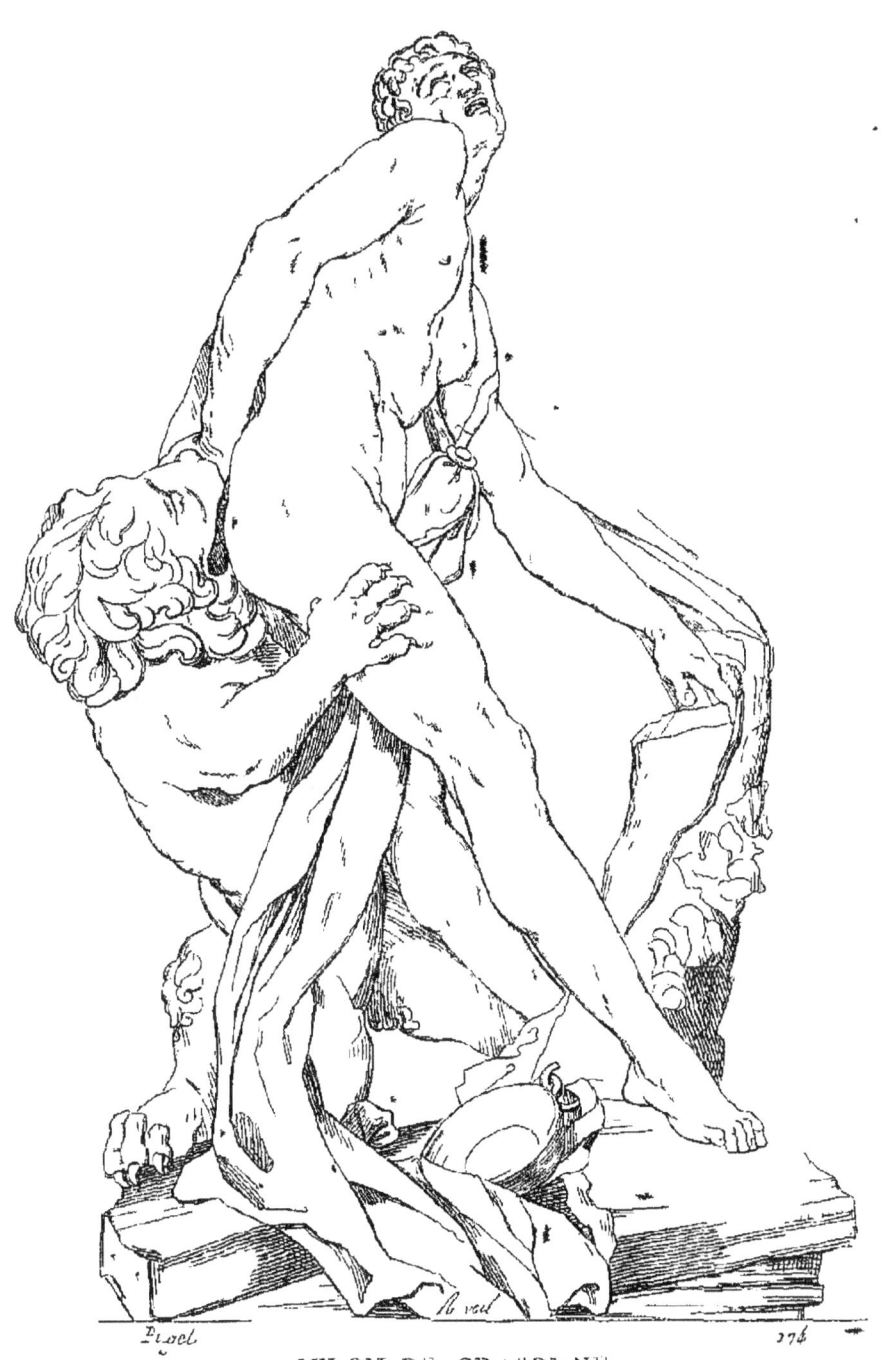

MILON DE CROTONNE

MILON DE CROTONE.

La ville de Crotone fut célèbre par le nombre de ses athlètes, et Strabon rapporte qu'on a vu « telle olympiade où les sept athlètes, qui obtinrent la palme dans le stade étaient tous de Crotone. » Milon, l'un des plus remarquables d'entre eux, fut couronné sept fois aux jeux pythiens, et six fois aux jeux olympiques; il cessa alors de s'y présenter parce qu'il ne trouvait plus d'adversaires. Mais la gymnastique ne fut pas son seul sujet de gloire : il fut un des élèves les plus assidus et les plus distingués de Pythagore; puis vers l'an 508 avant Jésus-Christ, il commandait l'armée des Crotoniates qui remporta une victoire signalée sur les Sybarites.

Milon, avancé en âge et traversant une forêt, aperçut un tronc d'arbre que des bûcherons avaient abandonné sans achever de le fendre. Voulant encore essayer sa force, il fit facilement partir le coin qui tenait l'arbre entr'ouvert, mais il ne put ensuite retrouver des forces suffisantes pour le faire éclater : pris ainsi, sans aucun moyen de se dégager, il fut dévoré par les bêtes.

C'est en 1673 que Puget fit cet admirable morceau, qui décora pendant long-temps le jardin de Versailles, et qui est maintenant dans le Musée de sculptures modernes au Louvre. On admire dans cette statue la souplesse de la chair, la réunion de la force et de la douleur, celle de l'énergie et du désespoir; il semble que ce ne soit pas du marbre, mais la nature elle-même; on croit voir le sang circuler, les vaisseaux se gonfler, et on s'arrête pensant entendre les cris du malheureux.

Haut., 9 pieds 3 pouces.

MILO OF CROTON.

The city of Croton was celebrated for the number of its wrestlers, and Strabo relates, that he had been present at a certain olympiad where the seven wrestlers who obtained the prizes were Crotonians. Milo, one of the most remarkable among them was crowned seven times during the pythian, and six times during the olympic games; but at last he discontinued his appearance among the wrestlers, as no adversary dare compete with him, but gymnastic glory was not his only object: he was one of the most assiduous and distinguished pupils of Pythagoras; and afterwards, towards the year 508 before Jesus Christ, he commanded the army of the Crotonians who achieved a signal victory over the Sybarites.

Milo, advanced in age and traversing a forest, perceived the trunk of a tree which the wood-cutters had forsaken without having severed it entirely asunder. Wishing to try his strength his first efforts were to displace the wedge while he kept the gap open with his arm, but, finding no other wedge, he was held fast, and, not being able to disengage himself, was devoured by wild beasts.

It was in 1673 that Puget finished this admirable statue, which decorated for some time the garden at Versailles, and is now in the Museum of modern sculptures at the Louvre. This statue is excellent for the suppleness of the flesh, the union of strength, with agony, energy with despair; it has less the appearance of marble, than of nature itself; we can imagine the blood circulating, the veins swelling and we pause in the expectation of hearing the cries of the sufferer.

Height, 9 feet 10 inches.

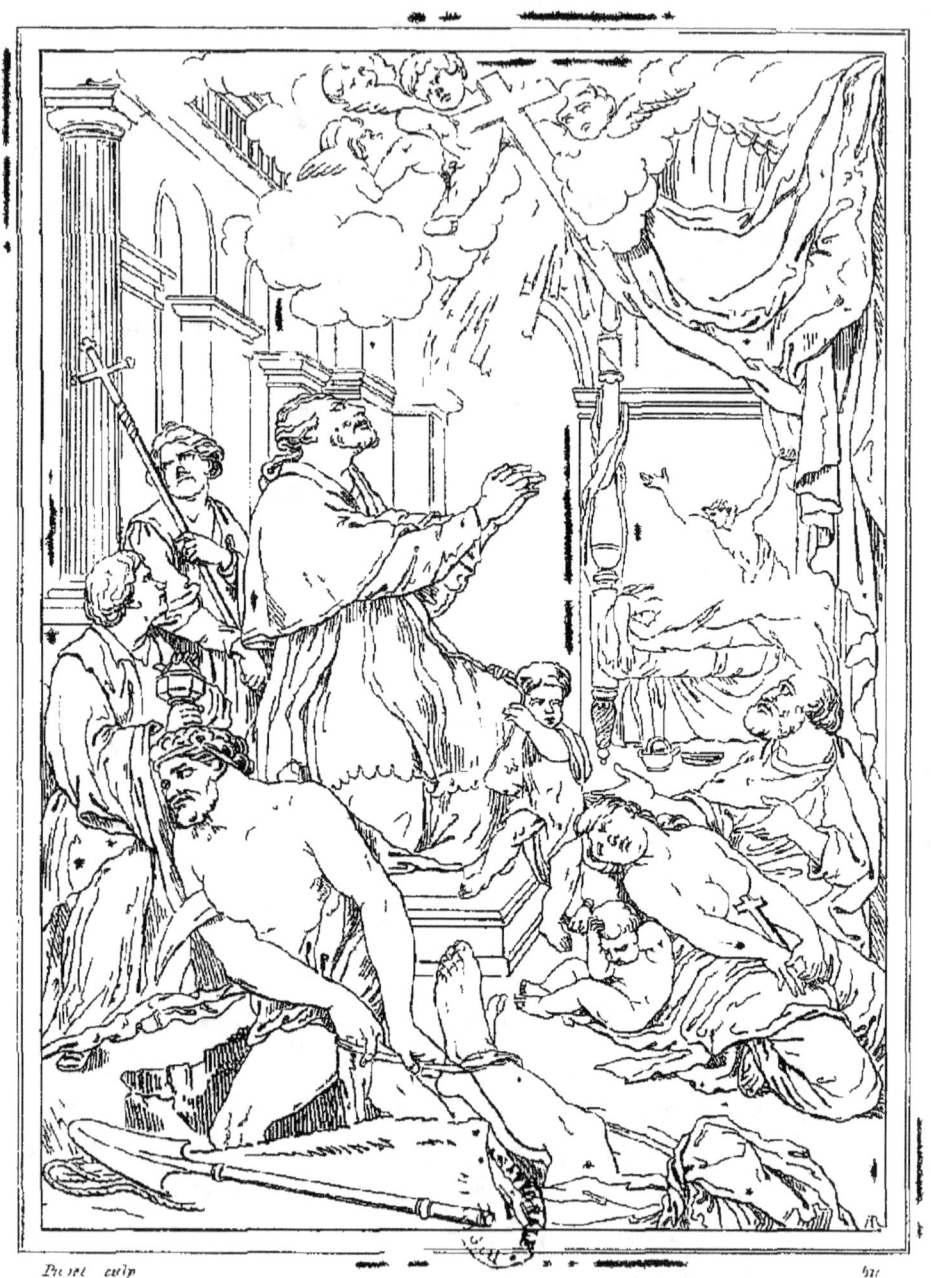

PESTE DE MILAN.

La peste, maladie contagieuse des plus terribles, a des effets souvent d'autant plus fâcheux que les peuples qui en sont affectés ne prennent aucune précaution pour l'éviter, et ont peu de moyens pour la guérir. Dans des temps d'ignorance, toutes les maladies épidémiques recevaient le nom de peste dès qu'elles occasionnaient des mortalités multipliées.

Une maladie de cette nature ayant eu lieu en 1576 à Milan, saint Charles Borromée, qui en était archevêque, prodigua tous ses soins aux malades; il vendit ses meubles pour assister les pauvres, et ordonna des processions publiques pour désarmer la vengeance céleste.

Puget a représenté le saint Pontife implorant la clémence divine, et cherchant à consoler les mourans par l'espoir d'une nouvelle vie. Un malheureux homme voit sa femme mourante; près d'elle est un enfant qu'elle nourrissait, tandis qu'un autre plus âgé se réfugie sous les ornemens pontificaux, s'y croyant en sûreté contre la mort. Le saint cardinal, à genoux, entouré de destruction, ne succombe pas à l'horreur de ce spectacle; il élève vers Dieu ses mains suppliantes, et lui demande de faire cesser les souffrances de son peuple. Des anges que l'on aperçoit dans les nues semblent apporter la croix comme un gage de réconciliation.

Ce bas-relief en marbre n'était pas terminé lorsque Puget mourut en 1694. Il avait été fait pour l'abbé de la Chambre, curé de St. Barthélemy de Paris. Resté long-temps dans la famille du sculpteur, il fut acheté par le bureau de la consigne, établissement formé pour éviter de voir renouveler les malheurs épouvantables qu'occasionna la peste à Marseille en 1720.

Haut., 5 pieds; larg., 3 pieds 6 pouces.

I. 3. 510.

THE PLAGUE AT MILAN.

The plague, a contagious disorder of the most dreadful kind, has the more fatal effects, from the circumstance, that those who are infected with it, take no precautions to avoid it, and have but scanty means to arrest its progress. In times of ignorance all epidemical diseases were called the plague, as soon as they occasioned increased mortalities. A disorder of this species occurring at Milan, in 1576, St. Charles Borromeo, who was Archbishop of that See, lavished all his care upon the sick: he sold even his furniture to assist the poor, and ordered public processions to appease the celestial wrath.

Puget has represented the Holy Pontiff, imploring the divine clemency, and seeking to console the dying, through the hopes of another life. An unhappy man beholds his wife dying: near her is the infant which she suckled, whilst another of their children has taken refuge under the pontifical ornaments, thinking itself safe from the attacks of death. The holy Cardinal, on his knees, surrounded by destruction, yields not to the horror of the scene: he raises his suppliant hands to God, beseeching him to put an end to the sufferings of the people. Angels, seen in the skies, seem to bear the cross as a pledge of reconciliation.

This marble Basso-Relievo was not yet finished when Puget died, in 1694. It had been done for the Abbé de la Chambre, curate of St. Barthelemy, in Paris. It remained a long time in the sculptor's family, and was purchased by the Bureau de la Consigne, or Health Office, an establishment instituted to avoid the renewal of the dreadful misfortunes occasioned by the Plague at Marseilles, in 1720.

Height 5 feet 4 inches; width 3 feet 8 inches.

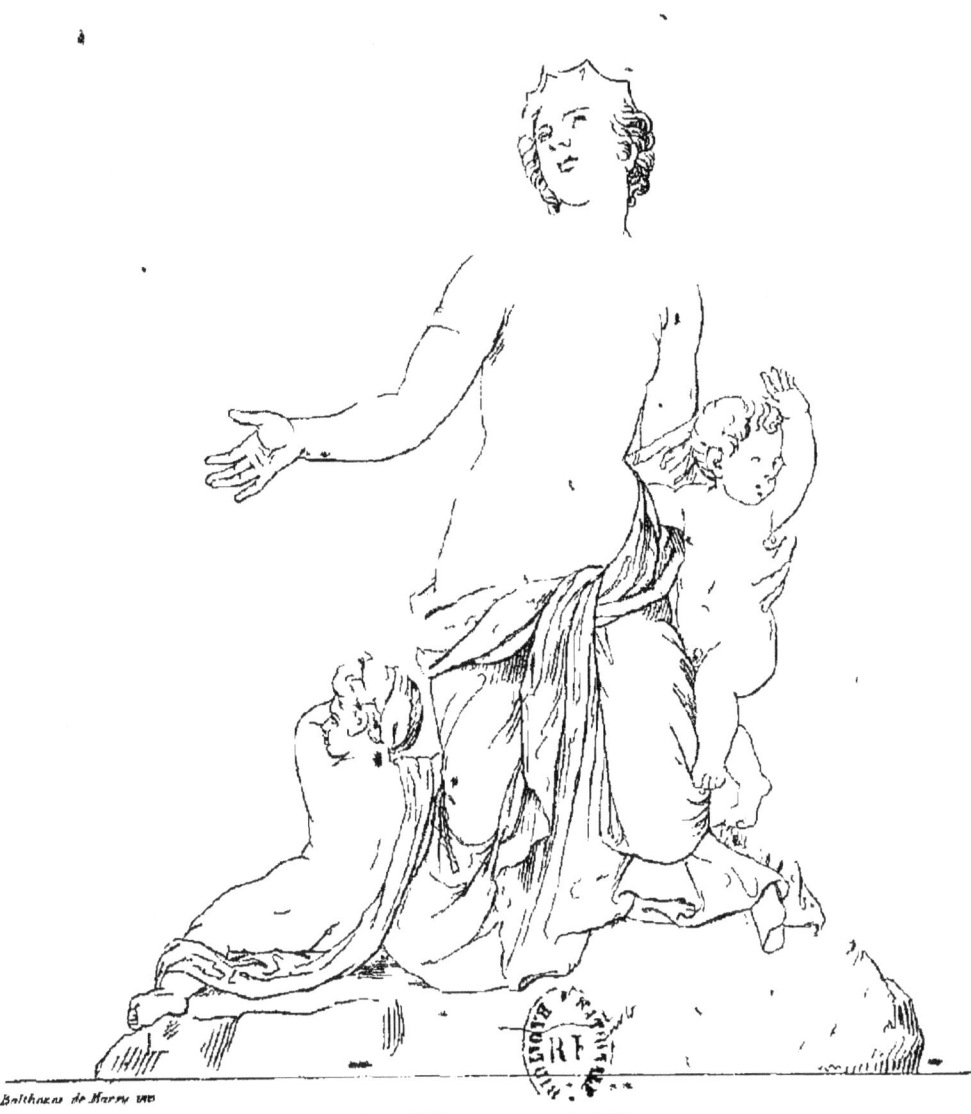

Balthazar de Marsy inv.

LATONE ET L'ENFANT

LATONE ET SES ENFANS.

Toujours poursuivie par Junon, Latone avait été obligée de quitter l'île de Délos, où elle avait donné naissance à ses deux enfans, Diane et Apollon. Elle traversait la Lycie accablée de soif et de lassitude ; ayant aperçu un étang dont l'eau paraissait claire, elle s'en approcha pour s'y désaltérer. Déjà elle s'était posée sur ses genoux pour boire plus à son aise ; mais des paysans, qui arrachaient les roseaux de l'étang, la repoussèrent avec brutalité et l'empêchèrent de boire. Ils ajoutèrent à leur refus quelques injures, et la menacèrent même de la maltraiter si elle ne s'éloignait. La déesse, alors tout émue, leva les mains vers le ciel et demanda la punition de ces paysans, qui furent à l'instant métamorphosés en grenouilles.

Ce beau groupe de marbre blanc est dû au ciseau de Balthazar de Marsy. Il est au milieu de l'un des bassins du jardin de Versailles, sur la partie la plus élevée d'une estrade à plusieurs gradins en marbre rouge ; autour sont disposées 74 figures de Lyciens, dans différens états de métamorphose, et toutes jetant de l'eau vers la déesse, ce qui produit un des plus beaux effets d'eau de cette résidence royale.

Jean Édelinck a gravé ce groupe en 1679.

Haut., 5 pieds ?

SCULPTURE. B. DE MARSY. VERSAILLES.

LATONA AND HER CHILDREN.

Constantly pursued by Juno, Latona had been obliged to quit the Island of Delos, where she had given birth to her two children, Apollo and Diana. She was crossing Lycia and was overpowered by thirst and fatigue : perceiving a pond, whose water seemed clear, she approached to quench her drought. She had already knelt, to drink the more at her ease, when some peasants, who were gathering reeds in the pond, brutally drove her away and prevented her from drinking. To their refusal, they added insult and even threatened to beat her, should she not go away. Then the goddess in her anger raised her hands towards heaven, and prayed for the punishment of those churls, who were immediately changed into frogs.

This group in white marble is due to the chisel of Balthazar de Marsy. It is in the middle of one of the basins of the garden of Versailles, upon the highest part of an estrade with several steps in red marble : around are placed 74 figures of Lycians, in various states of metamorphosis, and all throwing water towards the goddess, which produces one of the finest water effects of this royal residence.

John Edelinck engraved this group, in 1679.

Height 5 feet 4 inches?

NOTICE

SUR

FRANÇOIS GIRARDON.

François Girardon naquit à Troyes en 1630. Son père, fondeur de profession, ne croyait pas la carrière des arts aussi lucrative que celle des affaires, aussi le destinait-il à devenir procureur ; mais l'antipathie que le jeune Girardon montra pour la chicane, engagea la père à céder aux instances de son fils qui fut alors placé chez un espèce de menuisier-sculpteur à qui on recommanda d'employer son élève aux travaux les plus pénibles et les plus désagréables, afin de parvenir à le dégoûter. Mais il en fut tout autrement ; le maître fut si content du talent du jeune homme, qu'il finit par obtenir du père la permission de le laisser suivre la carrière des arts.

Girardon s'inspira en voyant dans les églises de Troyes les travaux qu'y avaient exécutés un Champenois nommé Gentil, et Dominique, sculpteur florentin amené en France par Rosso. Le chancelier Séguier, ayant eu occasion de voir les travaux de Girardon, il l'envoya à Rome à ses frais, et là il gagna l'amitié et la protection du peintre Charles Lebrun. Lors de son arrivée à Paris il fit pour les capucins de la rue Saint-Honoré deux statues de grandeur naturelle, et pour le roi un groupe en marbre de sept figures dont six sont prises dans le même bloc ; il représente Apollon chez Téthis. Le groupe de Pluton enlevant Proserpine fut aussi placé à Versailles, ainsi que L'Hiver. Girardon fit aussi la statue équestre de Louis XIV en bronze sur la place Vendôme ; le mausolée du cardinal de Richelieu à la Sorbonne et celui de Louvois aux Capucines.

Après avoir exécuté de nombreux travaux Girardon mourut a Paris en 1715, âgé de 85 ans.

NOTICE
OF
FRANÇOIS GIRARDON.

François Girardon was born at Troyes in 1630. His father was a metal-founder, thinking that arts were not so lucrative as business, he resolved to make him an attorney; but the antipathy that Girardon junior showed for chicanry induced his father to yield to his son's entreaties, accordingly he was bound an apprentice to a joiner who was a kind of a sculptor, he was recommended to make the young man work hard in order to disgust him by a painful situation. But it turned out quite otherwise; the master was so greatly satisfied with his apprentice's talent that he at last obtained the father's leave to follow the career of arts.

Girardon was inspired in seeing in the church of Troyes the works which had been performed by a Champenois named Gentil, and Dominique, a Florentin sculptor led into France by Rosso. The chancellor Séguier having by chance seen Girardon's works sent him at his cost to Rome, where he got the friendship and protection of the painter Charles Lebrun. On his arrival at Paris, he made for the Capucins in the rue Saint-Honoré two statues in whole length, and for the King a marble group of seven figures six of which are cut out of the same block representing Apollo at Thetis. The group of Pluto carrying off Proserpine was also placed at Versailles, with that of Winter. Girardon made likewise the brazen equestrian statue of Louis XIV in Vendome-square; the mausoleum of cardinal Richelieu at the Sorbonne, and that of Louvois at the Capucines.

After having painted many pictures, Girardon died at Paris in 1715, aged 85

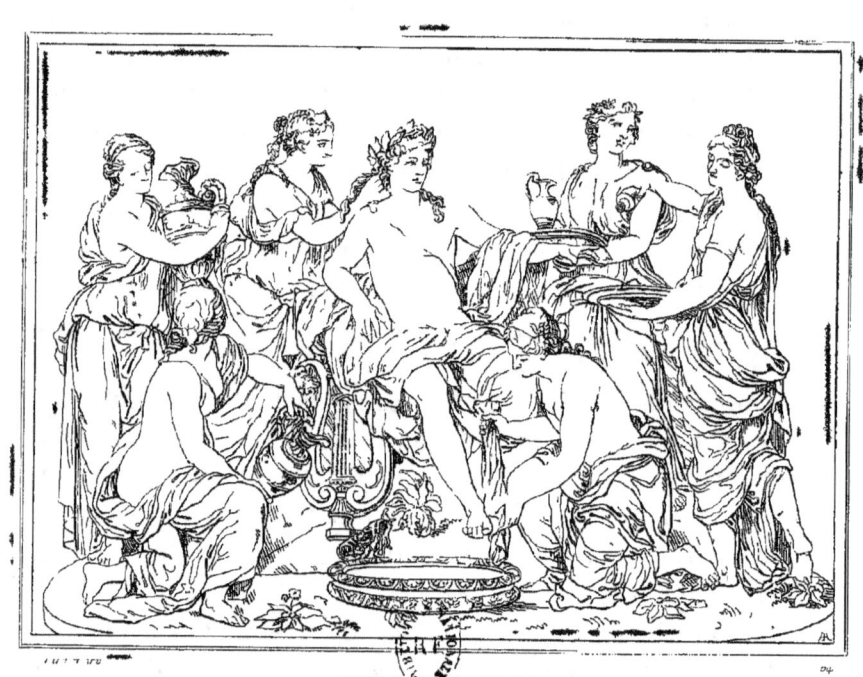
APOLLO CHEZ THETIS

APOLLON CHEZ THÉTIS.

Chaque soir, après avoir terminé sa course, Apollon, quittant le char du Soleil, venait se reposer dans le sein de Thétis. Les nymphes, pour le délasser des fatigues de la journée, s'empressaient autour de lui, les unes lui lavaient les pieds, d'autres lui versaient des parfums sur les mains, ou lui arrangeaient sa chevelure.

Ce groupe, le plus considérable que l'on connaisse, est d'un seul bloc de marbre blanc; il fut fait pour orner le fond de la grotte construite à Versailles, sur l'emplacement où est maintenant le vestibule de la chapelle. Il est placé maintenant dans le rocher à droite du fer à cheval. La composition est du statuaire Girardon, qui a exécuté la figure d'Apollon, celles des deux nymphes agenouillées et celle qui est debout à droite. Les trois autres nymphes ont été sculptées par Renaudin.

L'exécution de ce beau groupe fait le plus grand honneur à Girardon; on peut le citer comme son chef-d'œuvre. Il a été gravé par Gérard Edelinck pour l'ouvrage de Félibien, intitulé: *Description de la grotte de Versailles*, Paris, 1679, in-f°.

Haut., 6 pieds?

SCULPTURE. GIRARDON. VERSAILLES.

APOLLO IN THE BATH.

Every evening, after finishing his journey, Apollo, leaving his car, came to rest in the bosom of Thetis. The nymphs, to relieve him of the fatigues of his day's work, eagerly pressed around him, some to bathe his feet, others to pour perfumes over his hands or to dress his hair.

This group, the largest known, is of a single block of white marble; it was intended to decorate the farther part of the grotto built at Versailles, on the spot where now is the hall leading to the chapel. It is placed in the rock to the right of the horse shoe. The composition is by the sculptor Girardon who executed the figure of Apollo, those of the two kneeling nymphs, and the one standing on the right hand. The three other nymphs were cut by Renaudin.

The execution of this beautiful group does the greatest credit to Girardon and it may be named as his master-piece. It has been engraved by Gerard Edelink for Felibien's work, intitled: *Description de la grotte de Versailles*, Paris, Fol.

Height 6 feet 4 inches?

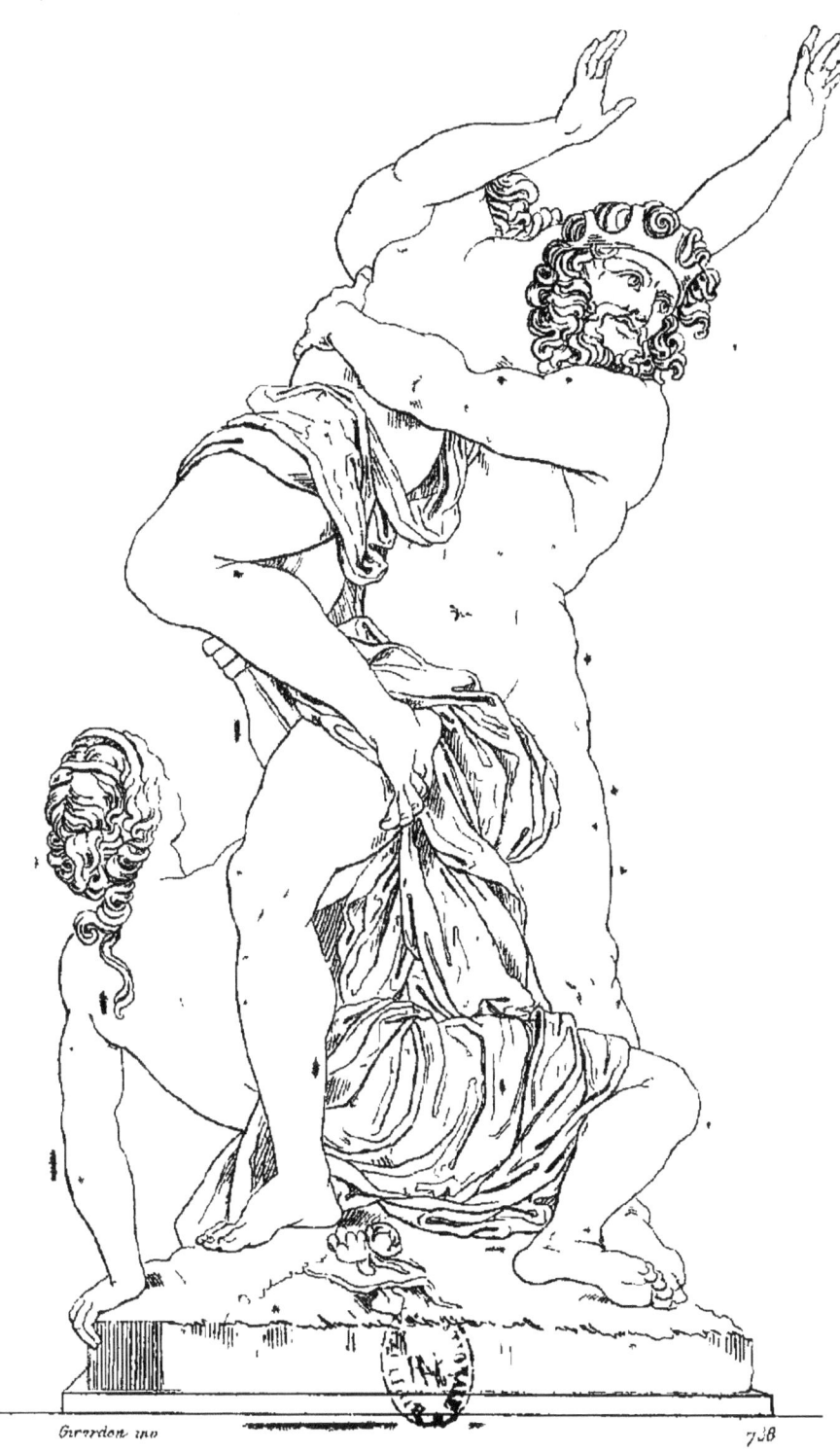

ENLÈVEMENT DE PROSERPINE

SCULPTURE. GIRARDON. VERSAILLES.

ENLÈVEMENT DE PROSERPINE.

Ce beau groupe de marbre blanc est placé à Versailles, dans le bosquet de la colonnade, ainsi nommé à cause d'un péristyle de forme circulaire, composé de trente-deux colonnes en marbre de cinq mètres de hauteur, dont huit en brèche violette, huit en bleu turquin et les autres en marbre de Languedoc.

L'exécution de ce groupe est de François Girardon, mais la pensée est de Charles Le Brun, aux avis duquel le statuaire avait la complaisance de céder entièrement. C'est un des ouvrages qui fait le plus d'honneur au ciseau français.

Gérard Audran a donné la gravure de ce groupe en 1680.

Haut., 9 pieds.

THE RAPE OF PROSERPINE.

This beautiful group, cut in white marble, is placed at Versailles in the Colonnade Grove, thus called from a peristyle of a circular form, composed of thirty-two marble columns, each, about fifteen feet in height; eight of which are in breccia of a violet hue, and eight of a deep blue; the remainder are from the Languedoc quarries.

The execution of this group is due to François Girardon; but the original idea belongs to Charles Le Brun, to whose judgment the statuary condescended to yield entirely. This is one of the productions which do most credit to French sculpture.

Gerard Audran, in 1680, gave an engraving from this group.

Height 9 feet 6 inches.

NOTICE
SUR
JEAN-BAPTISTE PIGALLE.

Jean-Baptiste Pigalle naquit à Paris en 1714. Son père, entrepreneur de menuiserie, le plaça dès l'âge de 8 ans, chez le sculpteur Le Lorrain ; mais le jeune élève semblait n'avoir aucunes dispositions, et ses parens voulaient lui faire apprendre un métier. Cependant Pigalle s'obstina à continuer ses études. A vingt ans, il entra chez le statuaire Lemoyne, concourut au grand prix de Rome, et ne l'obtint pas. Il partit cependant pour l'Italie avec Coustou, à l'amitié duquel il dut la possibilité de rester trois ans, à étudier les monumens antiques.

Lors de son retour en France, il fut occupé à Lyon. Laborieux et enthousiaste de son art, il y travaillait depuis cinq heures du matin jusqu'à deux heures ; après quelque repos, il se remettait à l'étude jusqu'à onze heures du soir. C'est dans cette ville qu'il fit cette statue de Mercure qui lui fit tant d'honneur et lui attira ce compliment si flatteur de la part de son maître Lemoyne. « Mon ami, je voudrais l'avoir faite. »

Agréé à l'Académie en 1744, Pigalle fut encore plusieurs années avant d'avoir des travaux assez lucratifs pour le faire vivre. Cependant, ayant fait pour Mme. de Pompadour une statue du roi Louis XV, la fortune lui devint favorable. Le roi lui ordonna une statue de Vénus qu'il donna en 1748 au roi de Prusse avec le Mercure, fait auparavant à Lyon. Depuis, il fit le tombeau du maréchal de Saxe dans l'église Saint-Thomas, à Strasbourg ; la statue pédestre de Louis XV, pour la ville de Reims ; le tombeau du maréchal d'Harcourt, à Notre-Dame de Paris ; et une statue de Voltaire entièrement nue, placée maintenant dans la bibliothèque de l'Institut à Paris.

Pigalle, très-âgé, épousa sa nièce et mourut sans enfans, en 1785.

NOTICE
OF
PIGALLE.

John Baptiste Pigalle, was born in Paris, in 1714. His father a master carpenter, placed him at 8 years of age with the sculptor Le Lorrain; but the young pupil did not appear to have any taste for statuary, and his parents wished him to learn a trade. Pigale however persisted in continuing his studies. At 20 years of age, he entered at the sculptor Lemoine's, tried for the grand prize at Rome, and was not successful in obtaining it. He, however set out for Italy, with Cousou, to whose friendship he was indebted, for being able to study the antique monuments for 3 years. On his return to France; he was employed at Lyons, laborious and enthusiastic in his art, he worked there from 5 in the morning, until 2 o'clock, then, after a short repose, he renewed his work till eleven at night. It was in this City, that he made the statue of Mercury, which acquired him so much honour, and procured him the flattering compliment paid him by his master who said « My friend, I should wish to have done it. » Received by the Academy in 1744 he was yet several years before he obtained employment sufficiently lucrative, to make him easy in his circumstances. However, having made a statue of the Louis XV, for Madame de Pompadour, fortune became more favourable to him. The King commanded him to make a statue of Venus, which he presented in 1748, to the King of Prussia, with the Mercury done at Lyons.

Pigalle afterwards erected the monument of Marshal de Saxe, in the church of Saint Thomas at Strasbourg; also the pedestrian statue of Louis XV; the monument of Marshal Harcourt, at Notre Dame in Paris; and a statue of Voltaire in a statee of nature, which is now placed in the library of the Institut of Paris.

Pigalle, at an advanced age, married his niece, and died without children in 1785.

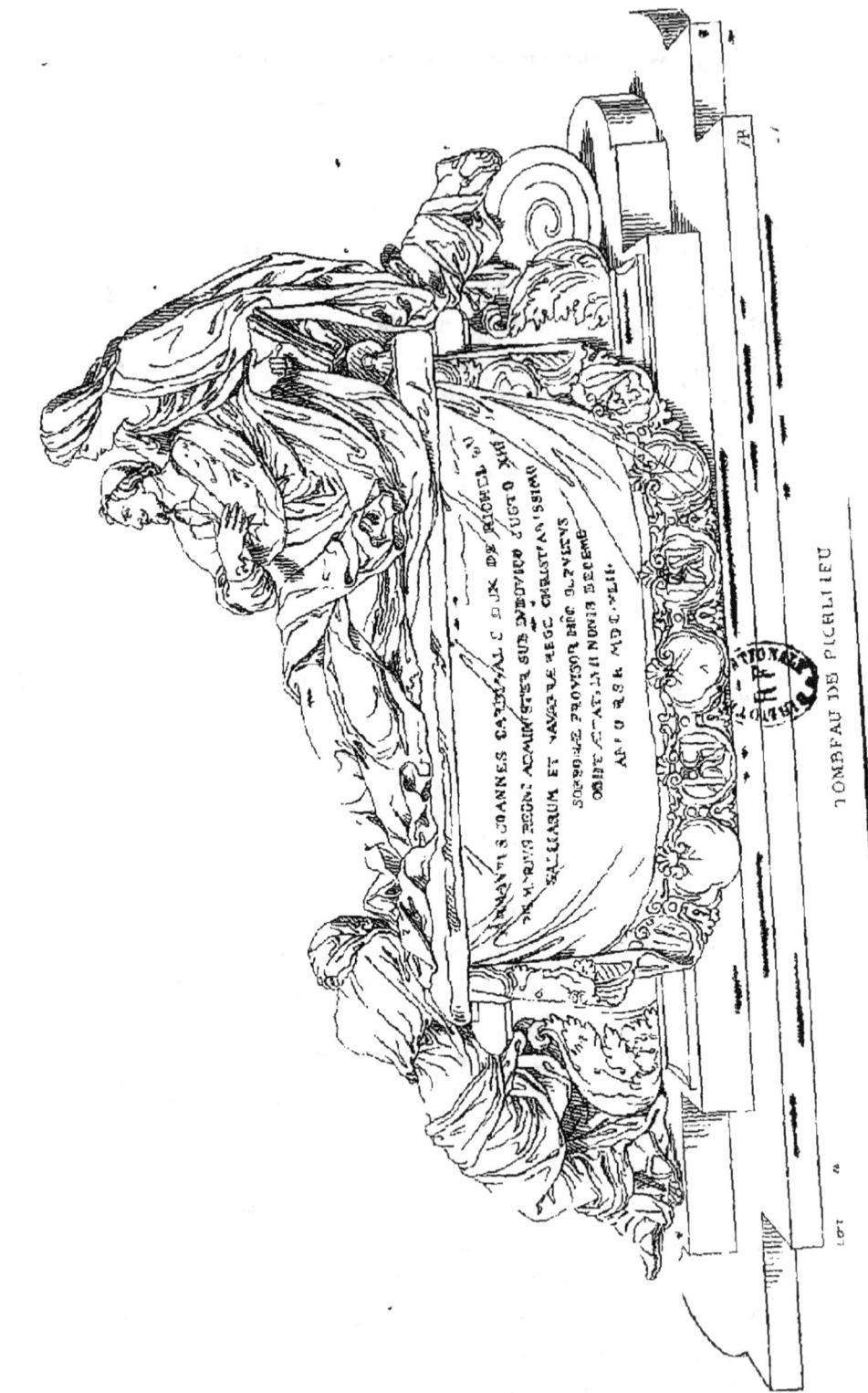

TOMBEAU DE RICHELIEU

TOMBEAU DE RICHELIEU.

C'est d'après le dessin de Charles Le Brun que Girardon a exécuté en marbre ce magnifique tombeau : on y voit la figure du cardinal à demi couché et soutenu par la Religion. A ses pieds est placée l'Histoire abattue et pleurant la mort de l'habile ministre qui avait conduit si vigoureusement les affaires de la France.

Cet ouvrage d'une excellente exécution avait été placé dans une des chapelles de l'église de la Sorbonne, construite aux frais du cardinal. Lors de la dévastation des églises, en 1793, des gens de l'armée révolutionnaire, voulant insulter à la mémoire du prélat mutilèrent en partie sa figure, et le nez du cardinal fut brisé d'un coup de baïonnette, dont venait d'être blessé à la main M. Le Noir qui avait voulu empêcher cet attentat.

Par la suite, ce tombeau fut transporté au musée, formé dans le couvent des Petits-Augustins. Depuis le retour de Louis XVIII, ce tombeau, ainsi que beaucoup d'autres, fut remis à sa place primitive.

Ce monument a été gravé sur ses quatre faces par Charles Simoneau, ses dimensions sont :

Longueur, 14 pieds ; larg., 5 pieds 9 pouces.

MONUMENT OF RICHELIEU.

It was from the design of Charles Le Brun, that Girardon executed this magnificient tomb in marble: the figure of the Cardinal is presented to view, half reclined, and sustained by religion. At his feet is seen History dejected, and deploring the death of this able Minister, who conducted the affairs of France with such energy.

This work which is of fine execution, was placed in one of the chapels of the church of the Sorbonne, built at the expense of the Cardinal. At the time of the destruction of the churches in 1793, some of the revolutionary army, wishing to insult the memory of the Prelate, partly mutilated the face, and the nose of the Cardinal was broken by a thrust from a bayonet, on which occasion M. Le Noir was wounded in the hand, whilst endeavouring to prevent this outrage.

This tomb was, afterwards removed to the museum of the convent des Petits-Augustins; since the return of Louis the eighteenth is has been replaced, like many others, in its original situation.

The four fronts of this monument, have been engraved by Charles Simoneau.

Length 14 feet 9 inches; breath 6 feet 1 inch.

NOTICE

SUR

EDME BOUCHARDON.

Edme Bouchardon naquit en 1698, à Chaumont en Bassigni. Son père, sculpteur et architecte, le dirigea dans la carrière des arts. Il s'occupa d'abord de peinture; mais il lui préféra la sculpture, entra dans l'atelier de Coustou le jeune, obtint le grand prix, et partit pour Rome.

La facilité qu'il avait de manier le crayon l'engagea à faire un grand nombre de dessins d'après les plus belles statues antiques, et aussi quelques têtes d'études tirées des tableaux de Raphaël et du Dominiquin. Il fit les bustes du pape Clément XII, des cardinaux de Polignac et de Rohan, ainsi que de Mme. Vleughels, femme du directeur de l'académie. Rappelé en France en 1732, il fut agréé à l'académie l'année suivante, et fit pour le jardin de Versailles les modèles des figures qui ornent le grand bassin de Neptune. En 1736, il succéda à Chauffourier, dessinateur de l'académie des belles-lettres.

Bouchardon interrompit les travaux qu'il faisait dans l'église de Saint-Sulpice, pour s'occuper de la construction de la fontaine de Grenelle. Plus tard il fut chargé de faire la statue équestre de Louis XV, ouvrage remarquable qu'il termina, mais qu'il ne put voir en place, une des figures du piédestal n'étant pas encore faite lorsqu'il mourut en 1762, des suites d'une maladie de foie. Quoique ayant un talent très-recommandable, Bouchardon cependant n'avait en rien l'apparence d'un artiste de talent; il avait un air pesant, rêveur, sa conversation n'indiquait pas d'esprit, et il était sans nulle contenance.

NOTICE

OF

EDME BOUCHARDON.

Edme Bouchardon was born in 1698, at Chaumont in Bassigni. His father a sculptor and an architect guided him through the career of arts. He instructed him at first in painting; but sculpture was much more to his liking; he entered into the school of Coustou junior, and very easily got the main prize, after which he set out for Rome.

His great dexterity in handling his pencil, prompted him to make a vast number of drawings from the finest antic statues, as also some models of heads drawn after the pictures of Raphael and Dominiquin.

He performed the busts of pope Clement XII, cardinals Polignac and Rohan as well as Mrs. Vleughel's, the wife of the director of the academy. Being called into France in 1732, he was received in the academy on the following year; and made some models of figures, to decorate the great bason of Neptune in the garden of Versailles. In 1736, he succeeded to Chauffourier, a designer at the academy of the belles lettres.

Bouchardon left off the labours he was about in Saint Sulpice's church, to undertake the construction of Grenelle's fountain. Some time after he was entrusted with the performance of the equestrian statue of Louis XV; a remarkable work which he atchieved, but could not get it placed, one of the figures of the pedestal being not yet made when he died in 1762, in consequence of an illness proceeding from the liver. Though he had a high commendable talent, yet Bouchardon had not the least appearance about him of an artist; his look was dull, cloudy and thoughtful, his conversation void of wit, and he was entirely destitute of any countenance.

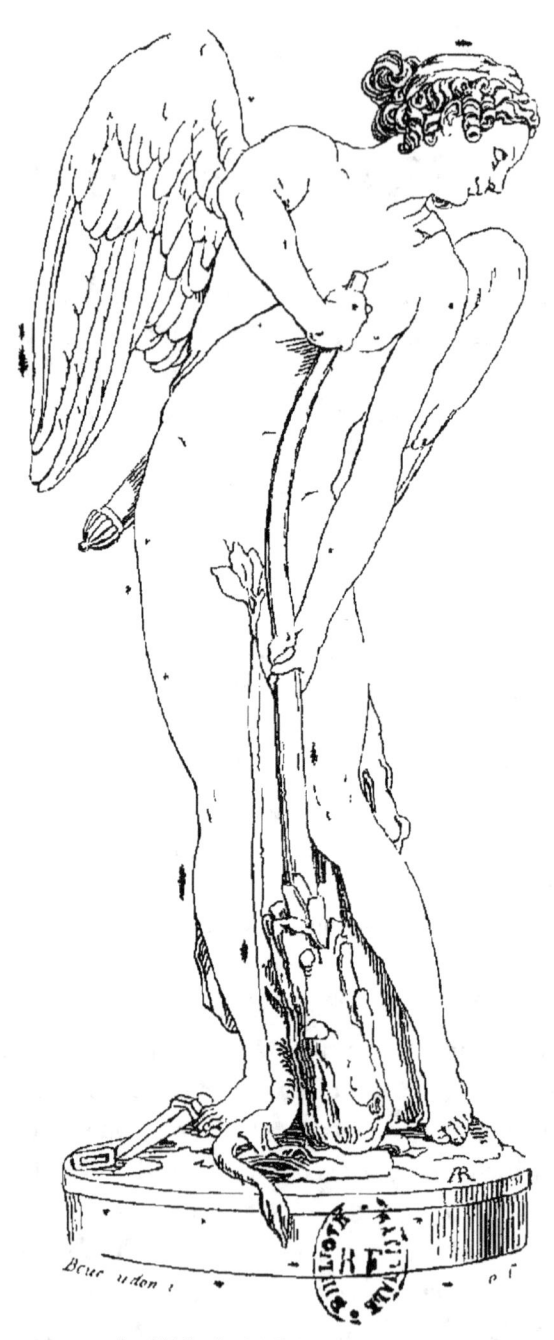

L'AMOUR TAILLANT UN ARC

L'AMOUR TAILLANT SON ARC.

Pour indiquer que l'Amour était le maître des dieux comme des hommes, on l'a représenté quelque fois tenant en main le foudre de Jupiter. Le statuaire nous le montre ici vainqueur de Mars et d'Hercule ; il s'est emparé de leurs armes, et avec l'épée du dieu de la guerre il se taille un arc dans la massue d'Hercule.

C'est au salon de 1746 que Bouchardon exposa le modèle en plâtre de cette statue, dont il exécuta le marbre peu de temps après. Malgré l'ingénieuse idée de l'artiste, malgré la beauté de l'exécution, cet ouvrage ne fut point alors goûté du public. Placé d'abord à Versailles, puis au château de Choisy, cette statue fut ensuite reléguée à Paris dans un des magasins du roi. Après plusieurs années d'oubli, l'auteur en l'apercevant, ne put s'empêcher de dire : « Elle n'est cependant pas si mal. »

Lorsque Mic arrangea le jardin de Trianon, pour la reine Marie-Antoinette, il construisit au milieu d'une île une petite coupole à jour, supportée par une rangée de colonnes corinthiennes, et plaça au milieu cette statue de l'Amour, qui alors fut admirée comme elle le méritait. Depuis quelques années elle a été rapportée à Paris, et se voit maintenant dans le Musée des statuaires modernes. C'est un des morceaux qui fait le plus d'honneur au ciseau français.

Haut., 6 pieds ?

CUPID MENDING HIS BOW.

To indicate that Cupid was master of Gods, as well as Men, he is represented holding the thunder of Jupiter in his hand. The Sculptor here shews him as the conqueror of Mars, and Hercules, he has possessed himself of their arms, and with the sword of the God of war, Cupid carves himself a bow, in the club of Hercules.

It was in the Salon of 1746, that Bouchardon exhibited the model in plaster of this statue, which he executed in marble shortly after. Notwithstanding the ingenious idea of the artist, and the beauty of its execution, this work was not then admired by the public. Placed first at Versailles, afterwards at the château of Choisy, this statue was then banished to Paris, to one of the King's magazines. After several years of neglect, the artist on perceiving it, could not avoid saying. " It is not so bad neither ".

When Mic arranged the garden of the Trianon for Queen Marie Antoinette, he constructed a little cupola in the middle of an island, supported by a range of corinthian columns, and placed this statue of Cupid in the midst; it was then admired as it merited. For some years past it has been deposited again in Paris, and is now in the Museum of modern statuary, and considered as one of the subjects which does most honour to the French chisel.

Height, 6 feet 5 inches.

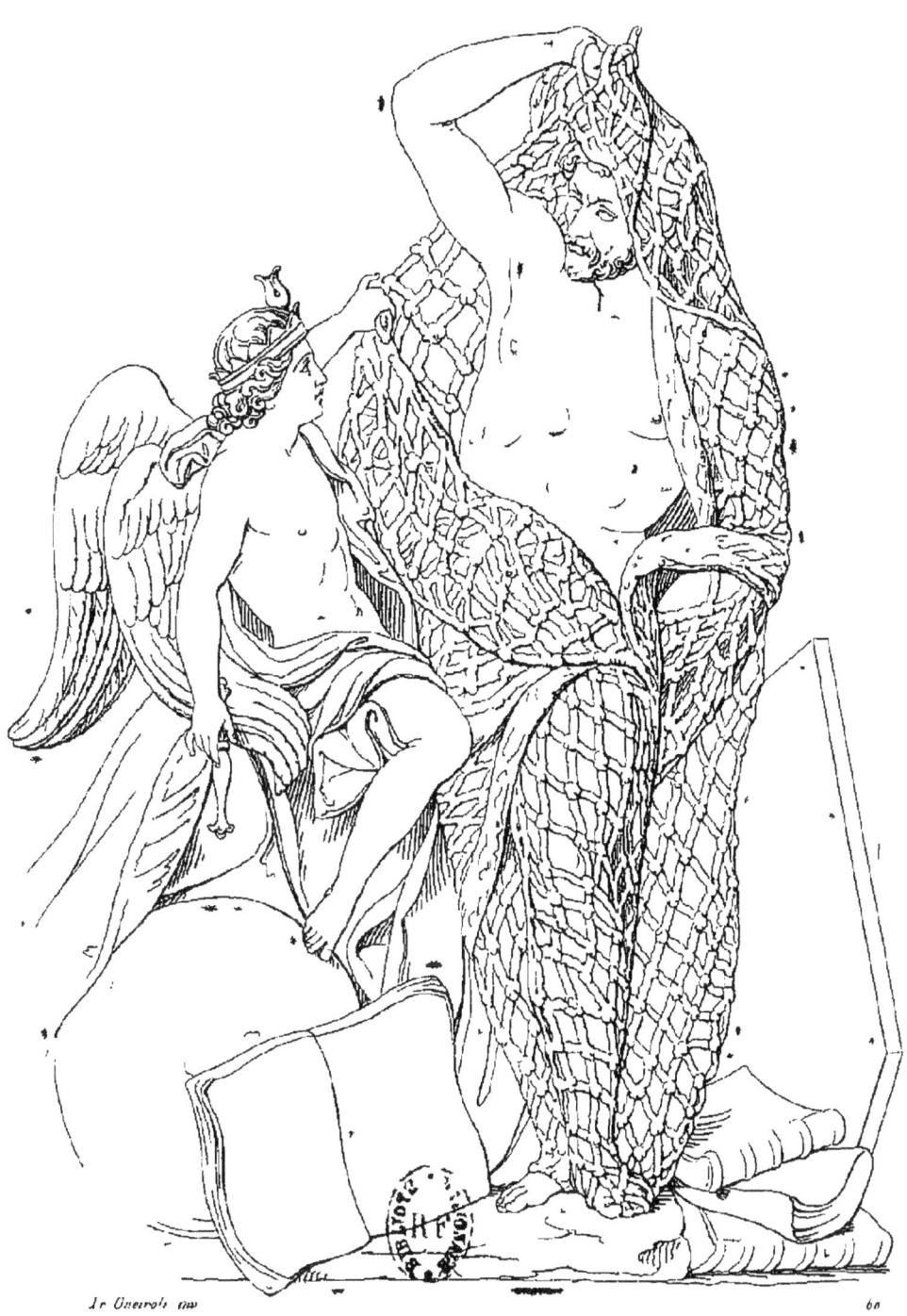

LE PRINCE SANSIVELO

SANGRO,
PRINCE DE SANSEVERO.

L'église de Sainte-Marie-de-la-Pitié à Naples est souvent désignée sous le nom de chapelle Sansevero, parce que, appartenant à cette illustre famille, elle est ornée des tombeaux de plusieurs des ancêtres du prince Raimond de Sansevero, si célèbre lui-même par ses connaissances aussi vastes que variées.

Le groupe que nous donnons est du ciseau de François Queirolo, statuaire génois. Souvent désignée sous la dénomination du *Vicieux désabusé*, elle représente le père du prince Raimond, en partie enveloppé d'un filet dont il cherche à se débarrasser. L'artiste a voulu faire allusion à la situation de ce prince, qui pendant sa vie se laissa souvent entraîner par le vice. Plus tard, son génie l'ayant éclairé, il reconnut ses erreurs; et, après la mort de sa femme, il entra dans les ordres, puis devint un prêtre vertueux.

Le filet est en marbre, comme la statue et tous les accessoires, ce qui offrait de grandes difficultés d'exécution, puisqu'il n'est adhérent que dans très-peu de parties. La présence de cette grossière enveloppe fait opposition avec la précieux fini des chairs. Cette difficulté vaincue est le principal et l'on pourrait presque dire le seul mérite de ce groupe.

Haut. 7 pieds ?

SANGRO PRINCE OF SANSEVERO.

The church of Santa-Maria-della-Pietà, at Naples, is often designated under the name of the Capella Sansevero, because belonging to that illustrious family, it is embellished by the sepulchral monuments of several of the ancestors of Prince Raimondo di Sansevero, himself so remarkable for his immense and varied acquirements.

The group given here is from the chisel of Francesco Queirolo a Genoese sculptor; it is often called the Sinful Man Undeceived, and represents the father of Prince Raimondo partly envelopped in a net, of which he is seeking to rid himself. The artist alludes to the situation of that Prince, who, in the course of his life, often let himself be carried away by vice; but, who, at a later period, and enlightened by his genius, reverted from his errors. After the death of his wife, he took holy orders, and became a virtuous priest.

The net is in marble, as also the statue and all the accessories, which must have produced great difficulties in the execution, as it adheres but in very few parts. The appearance of this coarse envelope contrasts with the high finish of the flesh parts. This difficulty being overcome, is the principal, and, it might almost be said, only merit of the group.

Height 7 feet 5 inches?

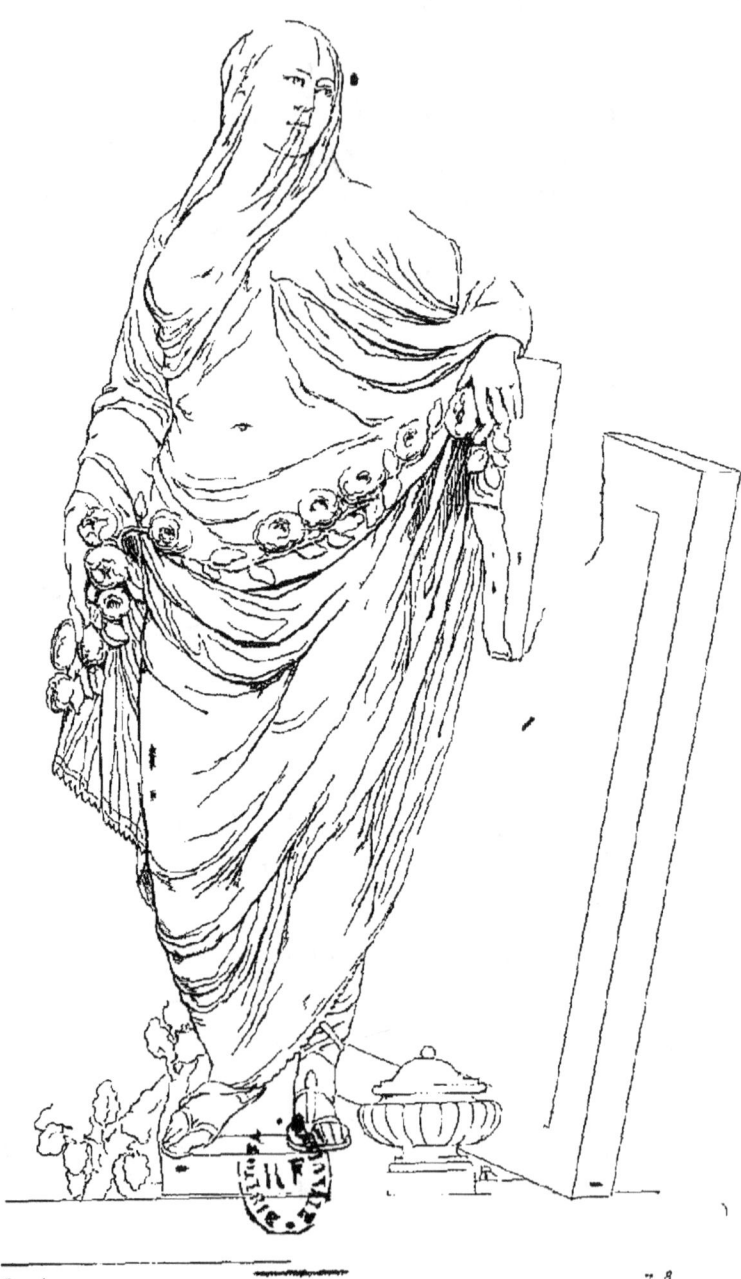

LA PRINCESSE SANSEVERO

LA PRINCESSE DE SANSEVERO.

Nous avons eu occasion de parler dans le n°. 696, du prince Raymond de Sansevero et de la chapelle qu'il fit décorer à grand frais. Il y fit placer les statues de son père et de sa mère; la première sous l'emblème du *vicieux désabusé*, et la seconde sous celle de *la pudeur*.

Cette statue fut faite vers le milieu du XVIIIme. siècle, par le vénitien Corradini, sculpteur de l'empereur Charles VI. Elle jouit alors d'une grande réputation, à cause de la singularité qu'offrait une figure couverte d'un voile assez léger pour laisser apercevoir toutes les formes du corps, qui malheureusement ne sont pas belles. L'ajustement de la draperie et de la guirlande est aussi fort peu gracieux et manque de pureté.

Haut. 7 pieds ?

THE PRINCESS OF SANSEVERO.

We had occasion, under n°. 696, to speak of Prince Raimondo di Sansevero, and of the chapel which he caused to be expensively decorated. He had the statues of his father and of his mother placed there; the former under the emblem of the Sinful Man Undeceived, and the latter under that of Modesty.

This statue was wrought about the middle of the XVIIIth century, by the Venetian Corradini, sculptor to the Emperor Charles VI. It then acquired great renown from the singularity of seeing a figure covered with a veil, light enough to show the full shape of the body, which, unfortunately, is not handsome. The arrangement of the drapery, and of the garland is also rather deficient in grace, and wanting in purity.

Height 7 feet 5 inches?

TOMBEAU DU MARECHAL DE SAXE

SCULPTURE. PIGALLE. STRASBOURG.

TOMBEAU DU MARÉCHAL DE SAXE.

Maurice, comte de Saxe, fils naturel de Frédéric-Auguste I^{er}., électeur de Saxe, et de la comtesse de Kœnigsmarck, se fit remarquer de bonne heure dans la carrière des armes. Il servit contre la France à la bataille de Malplaquet, en 1709. En 1716, il se trouvait au siége de Stralsund, que défendait le roi de Suède, Charles XII. Étant venu faire un voyage à Paris, en 1720, le régent l'accueillit et lui proposa de servir la France, ce qu'il accepta, avec l'agrément du roi son père.

Nous ne pouvons ici donner tous ses titres de gloire ; mais nous rappellerons que, maréchal de France en 1743, il commandait à la célèbre bataille de Fontenoy. Puis, comblé de faveurs et d'honneurs, il fut enlevé par une fièvre putride, le 30 novembre 1750.

Le maréchal de Saxe professait la religion protestante, ce qui l'empêcha d'être enterré à Saint-Denis ; mais le roi lui fit élever un tombeau, que Pigalle fut chargé d'exécuter. Commencé en 1756, ce n'est que vingt ans après qu'il fut placé à Strasbourg, dans l'église protestante de Saint-Thomas.

On peut admirer dans cette composition, la France cherchant d'une main à empêcher le héros de descendre dans la tombe ouverte à ses pieds, et de l'autre repoussant la mort qui attend sa victime. Ce monument tient tout le fond de l'église, et sa vue produit le plus grand effet.

Les figures en marbre blanc sont plus grandes que nature ; l'obélisque qui sert de fond est en marbre noir.

Haut., 15 pieds ?

TOMB OF MARSHAL SAXE

Maurice, Count of Saxony, a natural son of Frederic Augustus I, Elector of Saxony, and of the Countess of Kœnisgmarck, early distinguished himself in the military career. He fought against France, in 1709, at the battle of Malplaquet. In 1716 he was at the siege of Stralsund, defended by the King of Sweden, Charles XII. Coming to Paris, in 1720, the Regent received him in a most friendly manner, and made him proposals to enter the French service which he accepted with the consent of the King, his father.

We cannot here detail all his claims to glory; but we will recall that being a Marshal of France, in 1743, he commanded at the famous battle of Fontenoy. Loaded with favours and distinctions, he was snatched off by a putrid fever November 30, 1750.

Marshal Saxe belonged to the protestant faith, which prevented his being interred at St. Denis; but the King had a monument raised to him, which Pigalle was commissioned to execute. It was begun in 1756, but was placed in the protestant church of St. Thomas, at Strasburgh, twenty years later. What may be admired in this composition is, France endeavouring with one hand to prevent the hero from descending into the yawning tomb at his feet, and with the other repelling Death, who awaits its victim. This monument takes up the whole of the farther part of the Church, and its appearance produces the grandest effect.

The figures are of white marble and larger than life: the obelisk, serving as a ground, is in black marble.

Height, 15 feet 11 inches?

NOTICE
SUR
PIERRE JULIEN.

Pierre Julien naquit en 1731 à saint Paulien, près du Puy en Velay. Les premières leçons de son art lui furent données dans cette ville par un sculpteur en bois, nommé Samuel. Un oncle de Julien, frappé des dispositions remarquables qu'il montrait, le plaça chez Perrache, directeur de l'Académie de Lyon. Ce célèbre architecte vit bientôt que le jeune Julien ne pouvait plus rien apprendre auprès de lui, et il l'amena à Paris, où il le confia aux soins de Guillaume Coustou leur compatriote. Dix ans d'étude sous ce maître mirent Julien dans le cas de se présenter au concours du grand prix de sculpture en 1765, et il l'obtint à l'unanimité.

Le bas-relief qu'il présenta à cette occasion faisait déjà voir que, tout en suivant les leçons de son maître, il avait su puiser dans l'étude de l'antique une perfection et un goût dont l'école s'éloignait de plus en plus depuis long-temps. De semblables dispositions acquirent bientôt du développement par les études que Julien fit à Rome. Lors de son retour à Paris en 1772, il aida Coustou son maître à terminer le tombeau du dauphin placé dans l'église de Sens. C'est à son ciseau qu'est due la figure de l'immortalité.

Julien avait 45 ans, lorsqu'il se présenta pour être agréé à l'Académie, dont Coustou était recteur, mais il fut refusé, et on a cru à cette époque que la jalousie de son maître en avait été cause. Ce n'est qu'en 1778 qu'il fut reçu, et alors, M. Dangivillers lui confia les statues de La Fontaine et du Poussin; le marbre de cette dernière figure ne fut terminé qu'en 1804, et Julien mourut dans la même année.

NOTICE

OF

PIERRE JULIEN.

Pierre Julien was born in 1731 at Saint Paulien near Puy in Velay. The first lessons of his art were given him in this town y a wood sculptor, named Samuel. An uncle of Julien admiring his nephew's surprising dispositions, placed him at Perrache's, director of the Academy of Lyon; this celebrated architect soon perceiving that young Julien could not learn any thing more with him, carried him to Paris and entrusted him to the care of William Coustou their countryman. Ten years practising with that master enabled him to offer himself to the concourse for the great prize in sculpture in 1765 which he obtained with common consent.

The bas-relief which he produced on that occasion already proved that although he attended to his master's lessons, he knew how to draw from the study of the antique, a perfection and a taste which the school was forsaking more and more since a long time; such dispositions soon acquired an extent by the study Julien had made at Rome.

On his return to Paris in 1772, he assisted his master Coustou in the finishing of the tomb of the Dauphin, placed in the church of Sens. We are indebted to his chisel for the figure of immortality. Julien was 45 years old when he offered himself to be admitted at the Academy, of which Coustou was the rector, but he was refused, and it was thought at that time his master's jealousy had been the cause of it. He was received only in 1778 and then M. Dangivillers entrusted him with the statues of Lafontaine and Poussin; the marble of this last figure was finished but in 1804. Julien died in the same year.

NYMPHE SE BAIGNANT

NYMPHE SE BAIGNANT.

Pendant le XVIIIe. siècle, la sculpture était aussi tombée dans la décadence; et, tandis que Vien cherchait à ramener la peinture dans la bonne route, Julien, élève de Coustou, montrait qu'il avait une semblable inspiration; son génie le ramena à l'imitation de la nature, et cette charmante figure démontre avec quel soin il l'avait étudiée.

La reine Marie-Antoinette avait le goût des plaisirs champêtres : tandis qu'elle créait le joli hameau du petit Trianon, le roi cherchait à lui faire trouver les mêmes plaisirs à Rambouillet. Une laiterie venait d'être construite dans ce parc, en 1778, et le peintre de paysage, Robert, qui était en quelque sorte le décorateur de ce séjour royal, indiqua Julien comme le statuaire qui devait avoir la préférence, pour les sculptures dont on voulait orner la laiterie.

La statue fut généralement admirée, et si on peut parler avec éloge de sa pose gracieuse, de la beauté de ses formes, du charme de sa physionomie, on doit dire aussi que rien ne manque à l'exécution, puisque le marbre est d'un grain très beau et d'une blancheur parfaite.

Cette statue décore depuis long-temps une des salles du palais du Luxembourg.

Haut., 5 pieds.

A NYMPH BATHING.

Sculpture during the XVIII century had also fallen into decay; and whilst Vien was eneavouring to bring back painting into a fair path, Julien, a pupil of Coustou, displayed that he was similarly inspired; his genius carried him to imitate nature, and this charming figure shows with what care he studied it.

Queen Marie Antoinette was taken with rural pleasures: whilst she was forming the pretty hamlet of the *Petit-Trianon*, the King was seeking to make her derive the same satisfaction at Rambouillet. A dairy had just been constructed in the park, in 1778, and, Robert the landscape painter, who, in a manner, was the artificer of this royal abode, named Julien as the statuary, who ought to have the preference for the sculptures, which were to ornament the dairy.

The statue was generally admired, and if we can praise the graceful attitude, the beauty of the forms, and the delightful countenance; we can also add, that nothing is wanting as to the execution, for the marble is of a very beautiful grain, and perfectly white.

This statue adorns, since a long time, one of the Halls of the Luxembourg Palace.

Height 5 feet 4 inches.

NOTICE

SUR

JEAN-BAPTISTE STOUF.

Jean-Baptiste Stouf naquit à Paris en 1743. Son père avait quelque fortune, et cependant, voulant que Stouf apprît la menuiserie, il lui refusa toute espèce de secours pour etudier la sculpture, vers laquelle il se sentait entraîné. C'est donc seulement avec l'aide de son parrain qu'il parvint à entrer chez Michel-Ange Slodtz, statuaire alors fort en vogue.

Ses études n'étaient pas encore terminées quand il perdit son bienfaiteur, et se trouva ainsi forcé de travailler pour subvenir à ses besoins. On lui procura quelques élèves, parmi lesquels se trouvait une demoiselle de qualité, dont il devint amoureux. Croyant que du talent le rendrait digne d'obtenir sa main, dès cet instant il se mit à travailler avec une ardeur extrême, concourut bientôt à l'académie, remporta le grand prix, alla à Rome, et y fit des études nombreuses et fortes, qui à son retour lui firent beaucoup d'honneur; mais celle qu'il aimait avait été mariée pendant son absence. Déçu dans son espoir, Stouf se consola en s'occupant de son art; il obtint des travaux importans, et ne fut pourtant admis à l'académie qu'en 1785. Son morceau de réception était une figure en marbre d'Abel expirant.

Au moment de la révolution, Stouf s'occupait d'un groupe de Saint Vincent de Paule, et d'un buste de l'abbé Mauri; ces deux objets ayant attiré l'attention d'un comité révolutionnaire, on fit dans son atelier une visite nocturne et inattendue, dont le résultat fut de tout briser.

Stouf fut nommé professeur de l'académie en 1810, et membre de l'Institut en 1814. Il mourut à Charenton en 1826.

NOTICE

OF

JEAN-BAPTISTE STOUF.

Jean-Baptiste Stouf was born at Paris in 1743. His father enjoyed a small fortune, yet would have his son to learn the profession of a joiner, and denied him all help to learn that of a sculptor, which he was propense to. It was then with the only assistance of his god father he obtained entrance into the school of Michel-Ange Slodtz, a statuary then much in fashion.

His studies were not yet finished when he lost his benefactor, and by that means being thrown helpless on the amphitheatre of life, he was compelled to work hard for his support. He got some pupils, amongst which was a young lady of rank whom he became in love with. Thinking that a great talent would make him worthy of obtaining her hand, he immediately set about studying with the greatest ardour, soon concurred at the academy, obtained the main prize, went to Rome where he performed a great number of vigorous models, which on his return afforded him great credit; but, she whom he loved had been married during his absence. His hope being thus disappointed, Stouf took comfort in the close study of his art; he got important works, but however was not admitted into the academy till 1785. His piece of admittance was a marble figure of Abel expiring.

In the moment of the revolution, Stouf was busied about a group of Saint Vincent de Paule, and a bust of abbot Mauri; these two objects having attracted the notice of a revolutionary comity, a nightly unexpected search was made in his work-room, the result of which was the breaking of every thing.

Stouf was appointed a professor at the academy in 1810, and a member of the university in 1814. He died at Charenton in 1826.

SUGER

SUGER.

Né, à ce qu'on croit, en 1087, Suger fut placé dans l'abbaye de Saint-Denis, en même temps que le roi Louis VI, dont il gagna dès lors l'affection. Beaucoup d'érudition, une mémoire prodigieuse et une élocution facile, firent remarquer Suger et le firent nommer abbé de Saint-Denis en 1122. Il avait d'abord pris les manières, les équipages et le luxe que le régime féodal donnait aux grands seigneurs de cette époque, mais il fut bientôt ramené à sa modestie naturelle, par les exhortations de saint Bernard, qui, avec autant de zèle que d'éloquence, prêchait la réforme du clergé.

Le roi étant mort, le crédit de l'abbé Suger augmenta encore sous le règne de Louis VII, dont il devint le ministre et le conseiller intime. Cependant il ne put empêcher la croisade que prêchait saint Bernard, abbé de Clairvaux, et il eut la douleur de voir le monarque lui-même prendre la croix et conduire quatre-vingt mille Français dans la Terre-Sainte.

C'est alors que l'abbé Suger, ayant le titre de régent, gouverna la France avec toute l'intégrité et l'activité désirables. Le bon ordre qu'il mit dans les finances rendirent moins désastreux les revers des Français en Palestine; et chacun vanta hautement la prévoyance de Suger, puisque seul en Europe il s'était opposé à la croisade. Dans un temps où l'on ne songeait qu'à augmenter les priviléges de l'église, l'abbé de Saint-Denis défendit les droits du peuple et ceux de la royauté. Suger, au lit de la mort, fut assisté par saint Bernard, qui mourut l'année d'après en 1153.

M. Stouf a représenté Suger ayant déposé la mitre et la crosse pour tenir le sceptre et la couronne de France.

Haut., 12 pieds.

SUGER.

Suger was born, it is believed, in the year 1087, he was placed in the abbey of Saint-Denis, at the same time with Louis VI, whose affection he acquired at that period. Considerable erudition, a prodigious memory and an easy eloquence, made Suger remarkable, and gained him the abbacy of Saint-Denis, in 1122. He conformed at first to the manners, luxury and pomp, which feudal rights confered upon the nobles of that era; but he was soon brought back to his natural modesty, by the exhortations of saint Bernard, abbot of Clairvaux, who, with as much zeal as eloquence, preached the reform of the clergy.

The King being dead, the credit of Abbot Suger increased under the reign of Louis VII, whose minister and bosom counsellor became. He could not however prevent the formation of the crusade, that was preached by saint Bernard, and he had also the anguish of seeing the king himself take the cross, and conduct eighty thousand Frenchmen to the holy land.

It was then, under the title of Regent, that Abbot Suger governed France with perfect integrity and activity. The excellent manner in which he arranged its finances, made the ill-fortune that the French experienced in Palestine less disastrous; it was then that Suger's foresight was loudly lauded, for he was almost the only person in Europe who opposed the crusade. At a period when they thought only of augmenting church privileges, the Abbot of Saint-Denis defended the rights of the people and those of royalty. Suger, on his death-bed, was assisted by saint Bernard, who died the year after in 1153.

M. Stouf represents Suger as having put aside the mitre and the cross, to hold the sceptre and the crown of France.

Height, 12 feet, inches.

NOTICE

SUR

JOSEPH-CHARLES MARIN.

Joseph-Charles Marin est né à Paris en 1749. Il se distingua comme élève de l'académie des beaux-arts de Paris ; mais la révolution ayant suspendu les concours de cette académie, pendant quelque temps, ce n'est qu'en 1801 qu'il obtint le grand prix de sculpture.

Après avoir passé plusieurs années à Rome, il revint en France et fut nommé professeur à l'académie royale des Beaux-Arts de Lyon.

M. Marin a fait plusieurs statues en marbre, dont une de Télémaque est placée dans le château de Fontainebleau, deux autres statues en marbre sont chez le maréchal Gouvion Saint-Cyr, ainsi qu'une Galathée en bronze. Il a fait une statue colossale en marbre du vice-amiral comte de Tourville, elle est sur le pont Louis XVI.

NOTICE

OF

JOSEPH-CHARLES MARIN.

Joseph-Charles Marin is born at Paris in 1749. He distinguished himself as a pupil of the academy of fine arts at Paris; but the revolution having suspended the concourse of that academy during a while, it is only in 1801 he obtained the great prize of sculpture.

After having spent several years at Rome, he returned to France, and was named a professor to the royal academy of the fine arts at Lyon.

M. Marin has carved several statues in marble, one of which a Telemachus is placed in the castle of Fontainebleau, two other statues in marble are at marshal Gouvion Saint-Cyr, as also a brazen Galathée. He made a colossean statue in marble of the vice-admiral count Tourville, which is on the bridge Louis XVI.

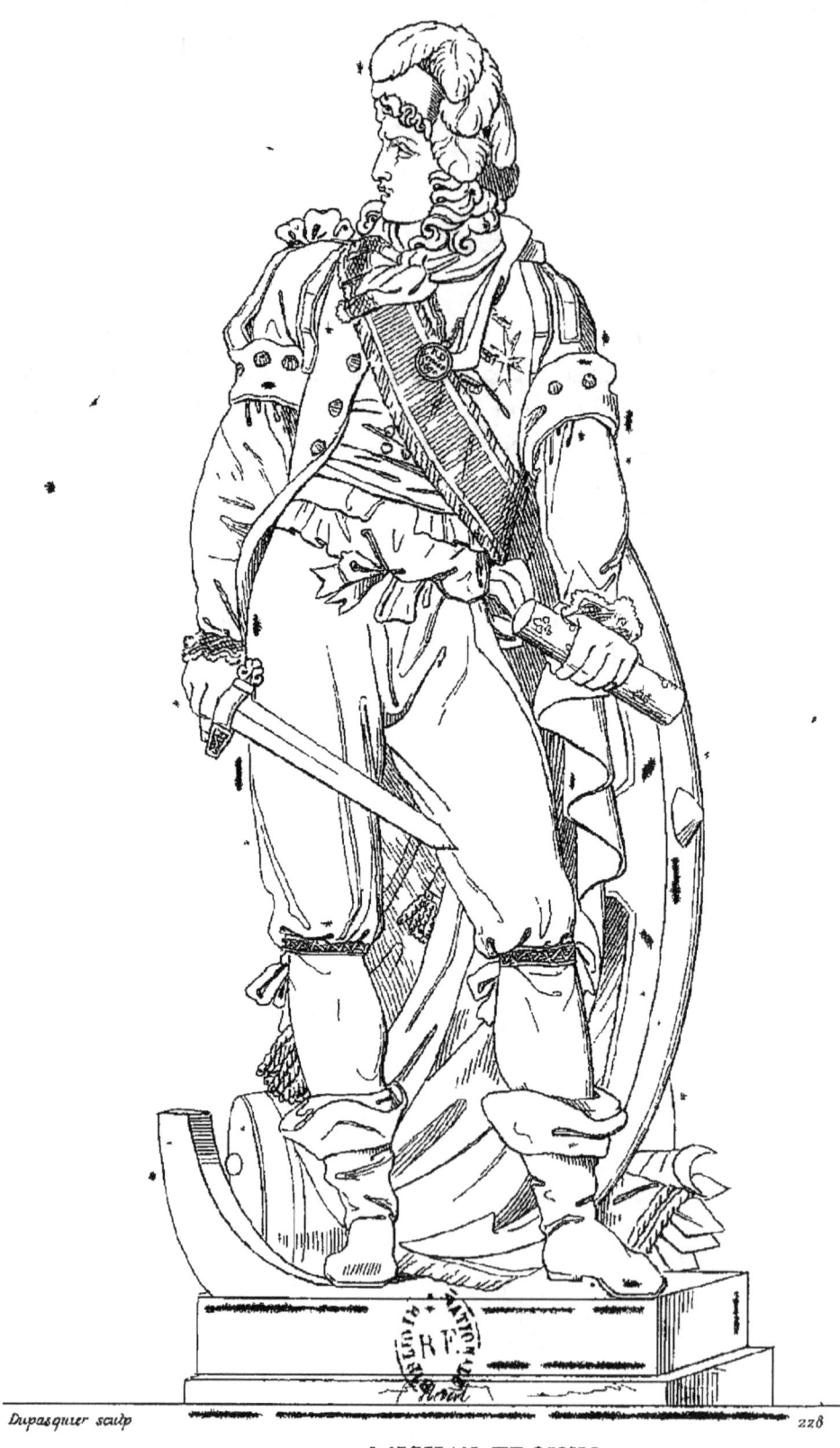

Dupasquier sculp.

DUGUAY-TROUIN

TOURVILLE.

Anne-Hilarion de Cotentin DE TOURVILLE naquit en 1642, au château de Tourville. Ayant armé un vaisseau en course avec le chevalier d'Hocquincourt, ils mirent en fuite six vaisseaux algériens et trente-six galères : le roi donna alors à Tourville le titre de capitaine de vaisseau dans la marine royale. Il reçut aussi de la république de Venise une médaille en mémoire des services qu'il lui avait rendus par la destruction des forbans algériens qui désolaient la Méditerranée. Tourville combattit souvent sous les ordres de Duquesne, et fut fait chef d'escadre en 1677. Au bombardement d'Alger, en 1682, il eut l'audace de placer en plein jour une galiote à bombe ; enfin, en 1689, il fit saluer le pavillon français par l'amiral espagnol. L'année suivante, commandant en chef toute l'armée navale, il battit dans la Manche l'armée combinée des Anglais et des Hollandais, et fit échouer 17 de leurs vaisseaux. Mais en 1692 il eut le malheur d'être vaincu par les élémens dans la funeste journée de la Hogue.

C'est à Tourville qu'on dut l'idée de réunir en corps de doctrines, les manœuvres et les combinaisons de la guerre maritime. Jusqu'en 1756 on s'est servi des signaux qu'il avait inventés, pour faire agir les vaisseaux pendant le combat.

Tourville mourut à Paris en 1701.

M. Marin a placé l'amiral l'épée à la main, un bras appuyé sur une ancre.

Haut., 12 pieds.

NOTA. C'est par erreur que quelques épreuves de cette planche portent cette inscription : *Dupasquier sc.*, DUGUAY-TROUIN ; on doit lire : *Marin sc.*, TOURVILLE.

SCULPTURE. MARIN. PARIS.

TOURVILLE.

Anne-Hilarion de Cotentin DE TOULVILLE was born in 1642, at Tourville-Castle. Having joined the chevalier d'Hocquincourt, in arming a privateer, they put six algerine-vessels and thirty six galleys to flight : it was then, the king bestowed upon Tourville, the title of captain in the royal navy, and he received from the republic of Venice, a medal, in memory of the services he had rendered it, by the destruction of the algerine pirates who desolated the Mediterranean. Tourville fought often under the orders of Duquesne', and was made in 1677 commander of a squadron. At the bombardment of Algiers, in 1682, he had the audacity to fix a bomb-vessel, openly, before the enemy, and in 1689, he made the Spanish admiral salute the French flag. In the following year, when commander of the Fleet, he overcame in the Channel, the combined squadrons of the English and Dutch, and stranded 17 of their vessels. But in 1692, he had the ill-luck to be beaten by the elements, in the unfortunate battle of the Hague.

It is to Tourville, that we owe the idea of uniting in a systematic body, the movements and combinations of maritime war. The signals, that he invented for manœuvring vessels during battle, were used until 1756. Tourville died at Paris in 1701.

M. Marin has placed the admiral sword in hand, and leaning upon an anchor.

Height, 12 feet 9 inches.

NOTE. By accident some of the impressions of this plate have been inscribed *Dupasquier sc.*, DUGUAY-TROUIN; instead of *Marin sc*, TOURVILLE.

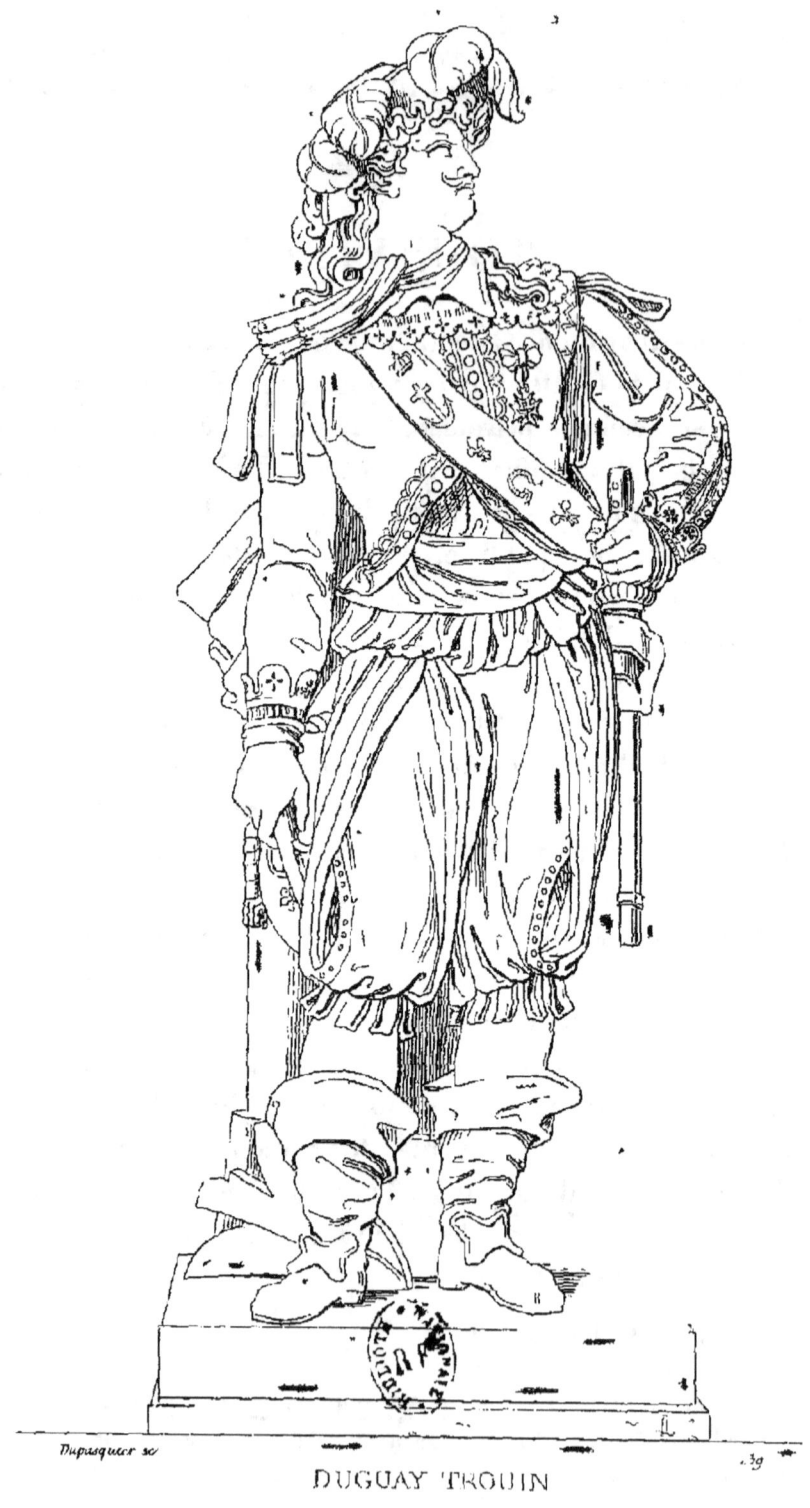

DUGUAY TROUIN

DUGUAY-TROUIN.

René Duguay-Trouin naquit à Saint-Malo en 1673 : son père, habile marin, lui fit faire ses études à Rennes et à Caen; mais ses goûts et ses mœurs ne pouvaient s'accommoder à l'état ecclésiastique auquel on le destinait, et malgré la tonsure qu'il avait reçue, il monta comme volontaire sur une frégate que sa famille venait d'armer pour la guerre qui venait d'éclater avec l'Angleterre en 1689.

En 1691, sa famille lui confia le commandement d'une frégate. En 1692, tandis que Tourville livrait la funeste bataille de la Hogue, Duguay-Trouin, sur les côtes de l'Angleterre, s'emparait de deux frégates qui escortaient trente vaisseaux marchands. En 1694, commandant une frégate, il se défendit long-temps contre six vaisseaux; mais, blessé enfin et sans connaissance, il fut pris et emmené à Plymouth.

Revenu en France, et âgé seulement de vingt et un ans, il attaque deux vaisseaux et les force à se rendre; il exige même que le capitaine lui remette les brevets de Jean Bart et de Forbin, qui avaient été pris par ce capitaine sept ans auparavant. Louis XIV, ayant eu connaissance de cette action brillante, envoya une épée au jeune vainqueur. D'autres combats également honorables augmentèrent la gloire de Duguay-Trouin, qui fut portée à son comble par la prise de Rio-Janeiro en 1711. Louis XIV le nomma chef d'escadre en 1715. Il dirigea depuis d'autres expéditions sous le règne de Louis XV, et cependant mourut sans fortune en 1736.

M. Dupasquier, auteur de cette statue, a représenté Duguay-Trouin à l'attaque de Rio-Janeiro.

Haut., 12 pieds.

DUGUAY-TROUIN.

René Duguay-Trouin was born at Saint-Malo in 1673 : his father, an able seaman, made him study at Rennes and at Caen, but his taste and his manners agreed little with the ecclesiastical state, for which he had been destined, and in spite of having received the tonsure, he readily joined a frigate, his family had armed for the war declared against England in 1689.

In 1691, his family trusted him with the command of a frigate; and in 1692, while Tourville was fighting the unfortunate battle of the Hague, Duguay-Trouin, took on the english-coast, two vessels which were convoying thirty merchantmen. In 1694, when commanding a frigate, he defended himself obstinately against six vessels; but wounded at last, and insensible, he was carried into Plymouth.

Having returned to France, and at the age only of twenty-one years, he again attacked two vessels and compelled them to submit; and insisted upon the captain, giving him the commissions belonging to Jean Bart and de Forbin, whom he had taken seven years before. Louis XIV, when he heard of this brilliant action, sent a sword to the young hero. Other victories equally honourable increased the glory of Duguay-Trouin, which was carried to its height by the taking of Rio-Janeiro in 1711. Louis XIV made him admiral of the fleet in 1715. He headed other expeditions afterwards under the reign of Louis XV, but died however without fortune in 1736.

M. Dupasquier, the sculptor of this statue, has represented Duguay-Trouin at the attack of Rio-Janeiro.

Height, 12 feet 9 inches.

NOTICE,
SUR
CLAUDE RAMEY, PÈRE.

Claude Ramey est né à Dijon en 1754. Élève de l'école de cette ville, il travailla d'abord sous la direction de Devouge père, vint ensuite à Paris en 1780 et se plaça sous la direction de Gois père.

M. Ramey avait quitté Dijon avec deux autres de ses compatriotes, Naigeon et Prudhon, maintenant décédés tous deux, et qui tous deux suivirent la carrière des arts, mais dans une autre branche. Il est assez remarquable que ces trois artistes aient eu chacun un fils qui, en marchant sur leurs traces, se soient tous trois fait connaître d'une manière avantageuse.

M. Ramey obtint le grand prix de sculpture en 1782.

NOTICE

of

CLAUDE RAMEY, SENIOR.

Claude Ramey is born at Dijon in 1754. As a student of the school in that town, he practised at first under the direction of Devouge senior, and then came to Paris, in 1780, and got placed under the direction of Gois senior.

Mr. Ramey had left Dijon with two of his countrymen, Naigeon and Prudhon, now both deceased, after having both followed the career of the arts, but in another line. It is rather singular to see that those three artists having each a son, who in following their fathers' tracks were all three known in an advantageous way.

Mr. Ramey got the first prize of sculpture in 1782.

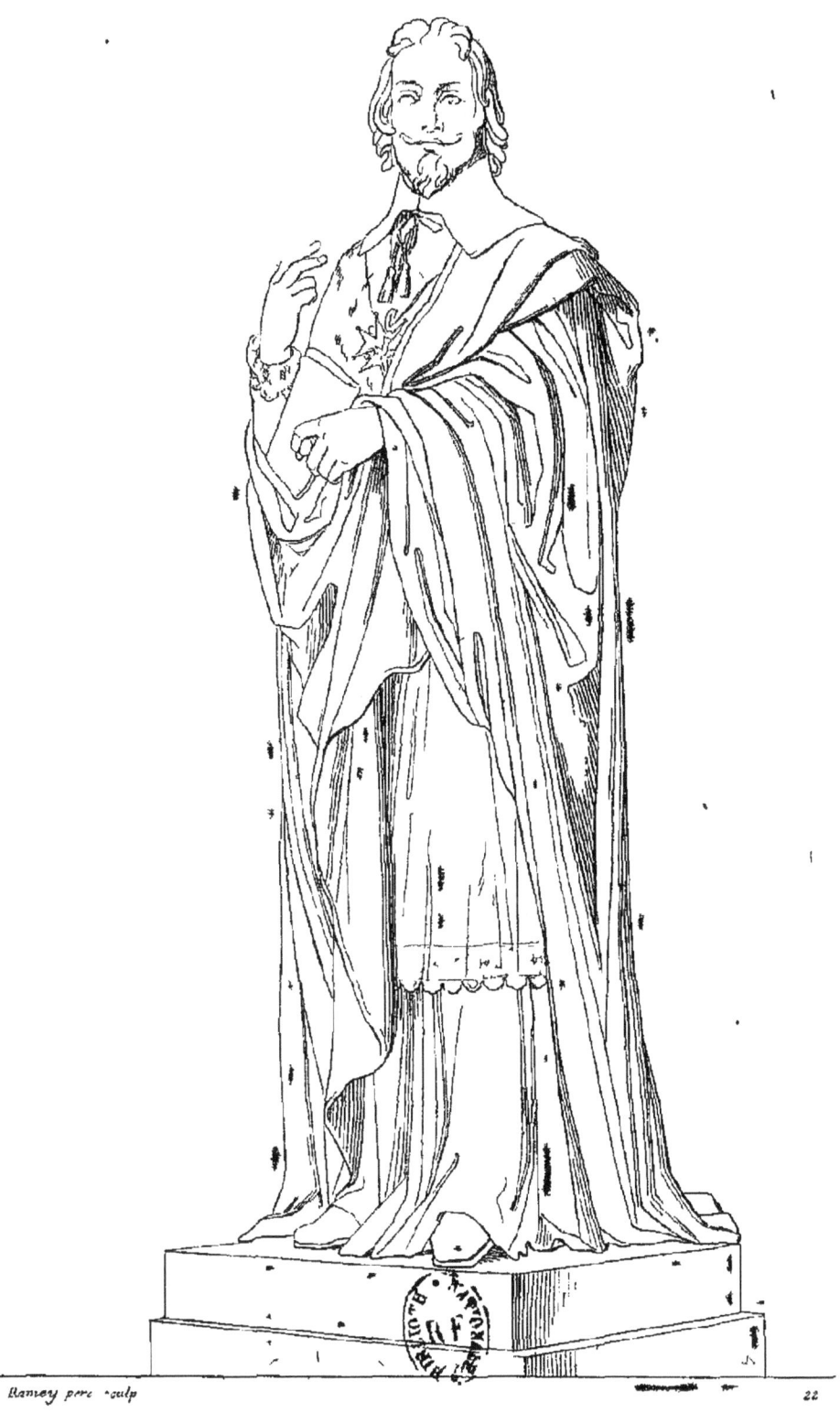

RICHELIEU

SCULPTURE. RAMEY PÈRE. PARIS.

RICHELIEU.

Armand Jean DU PLESSIS DE RICHELIEU naquit à Paris en 1585. Destiné d'abord à la profession des armes, il se voua à l'état ecclésiastique, afin d'obtenir l'évêché de Luçon, que son frère venait de quitter pour se faire Chartreux. Docteur en théologie à vingt ans, Richelieu alla à Rome pour obtenir des dispenses d'âge, et fut sacré en 1607, n'ayant encore que vingt-deux ans; il devint cardinal en 1622.

Doué d'une grande capacité, d'un caractère ferme ou souple, suivant la nécessité, sachant feindre ou flatter, Richelieu s'éleva doucement par la faveur de la reine-mère, qui voulait l'avoir dans le conseil, tandis qu'ensuite, il resta premier ministre contre son gré, et amena les choses au point qu'elle fut obligée de quitter la France dans la crainte d'être privée de sa liberté. Le ministre eut sur l'esprit du roi un ascendant d'autant plus inconcevable, que le prince avait cherché à l'éviter; mais ne pouvant s'y soustraire, il s'y soumit entièrement.

Le système suivi constamment par Richelieu fut de rehausser la considération de la France au préjudice de la maison d'Autriche, qui à cette époque maîtrisait l'Europe; de réduire le calvinisme à se voir simplement toléré; enfin d'humilier les grands seigneurs, en les forçant à devenir sujets soumis du roi.

Richelieu commanda lui-même le siége de la Rochelle; on lui doit aussi l'établissement de l'académie française, l'agrandissement de la Sorbonne, l'amélioration de l'imprimerie royale, et la construction du palais nommé depuis Palais-Royal.

M. Ramey père a représenté le cardinal, tenant à la main les lettres-patentes pour la fondation de l'académie.

Haut., 12 pieds.

RICHELIEU.

Armand-Jean du Plessis de Richelieu was born at Paris in 1585. He was destined at first for the profession of arms, but finally embraced the church, and obtained the bishoprick of Luçon, which his brother quitted for the purpose of entering the Chartreuse. Richelieu was a doctor of theology when but twenty years old, and went to Rome for a dispensation on account of his youth, and was consecrated in 1607, though scarcely twenty-two; he became cardinal in 1622.

Endued with a great capacity, possessing a character either firm or flexible, according to circumstances, knowing when to dissemble or when to flatter, Richelieu rose gradually, patronized by the queen-mother, he became, in the end, prime minister against his will, and carried his intrigues so far, that, the queen-mother was obliged to quit France, for fear of losing her liberty. He had a still more surprising ascendency over the mind of the king, who endeavoured to get rid of the minister, but not being able to disengage himself from him, submitted to him entirely at last.

The system that Richelieu followed was to raise the power of France, in opposition to the house of Austria, which at that period governed Europe; to reduce calvanism until it should be merely tolerated, and to humiliate the nobles, until they should become subjects submissive to the king.

Richelieu commanded at the siege of Rochelle; we owe to him the establishment of the French academy, the enlargement of the Sorbonne, the improvement of the royal-press, and the construction of the palace since called the Palais-Royal.

M. Ramey the elder has represented the cardinal holding in his hand the letters-patent for the endowment of the academy.

Height, 12 feet 9 inches.

NOTICE

SUR

JEAN FLAXMAN.

Jean Flaxman naquit à York en 1755. Son père, simple mouleur de figures, allait de ville en ville avec sa femme pour y vendre les produits de son industrie. Le jeune Flaxman, d'une santé délicate, pouvait à peine se lever de sa chaise. L'atelier de peinture de son père fut donc le lieu où il fit toutes ses études; mais sa grande intelligence le fit remarquer de quelques personnes qui, prenant intérêt à lui, lui prêtèrent des livres et lui donnèrent des conseils. A l'âge de 10 ans Flaxman éprouva un peu d'amélioration dans sa santé. A 15 ans il obtint la médaille d'argent à l'académie royale. Arrivé à trente ans, il jouissait d'une certaine réputation, lorsqu'il se décida à faire un voyage en Italie; et ce fut à Rome qu'il exécuta ses illustrations d'Homère, d'Eschyle et de Dante. A son retour en Angleterre, sa réputation avait grandi, et il y mit le sceau par le monument du comte de Mansfield. Il eut à exercer son talent pour diverses statues et bas-reliefs, qui lui furent demandées pour l'Écosse, l'Irlande et l'Italie, et même pour l'Inde et l'Amérique.

En 1810 l'académie royale institua un cours de sculpture, dont elle le chargea. On lui doit aussi plusieurs articles de l'encyclopédie de Rees.

L'énumération de ses dessins remplirait un volume. C'est surtout dans son Hésiode qu'il déploya toutes les richesses de son imagination. Dans son bouclier d'Achille, il montra toute la science d'un érudit et l'inspiration d'un poète; mais c'est dans les sujets religieux qu'il s'est placé au-dessus de tous les sculpteurs modernes, par la pureté et la simplicité de son style. Il mourut le 7 décembre 1826.

NOTICE
OF
JOHN FLAXMAN.

John Flaxman was born at York in 1755. His father was a mere modeler of figures, who went from town to town with his wife to sell the produce of his industry. The young Flaxman was of such a poor state of health, that he could scarce get up from his chair. His father's painting-school was the place of his study; his quick understanding caused him to be noticed by several persons, who being concerned for him, lent him books, and gave him advice.

The health of Flaxman improved a little when he got the age of 10 years. When 15 years old, he obtained the silver medal at the royal academy. At thirty, he enjoyed a certain reputation, when he resolved to take a trip to Italy, and it was at Rome he executed his illustrations of Homer, Eschyle and Dante. On his return to England, his fame was much extended, the monument of count Mansfield contributed to his sealing it. He made use of his talent for various statues in bas-relief, which were bespoken for Scotland, Ireland and Italy, and even for India and America.

In 1810, the royal academy instituted a course of sculpture, the management of which was entrusted to him. We are also indebted to him for many articles in the encyclopedia of Rees.

The number of his designs would fill a volume. It is especially in his Hesiode, that he displayed all the riches of his imagination. In his shield of Achilles, he showed all the science of a learned man, and the inspiration of a poet; but it is in religious subjects that he has set himself above all the modern sculptors for the purity and simplicity of his style. He died on december 7th. 1826.

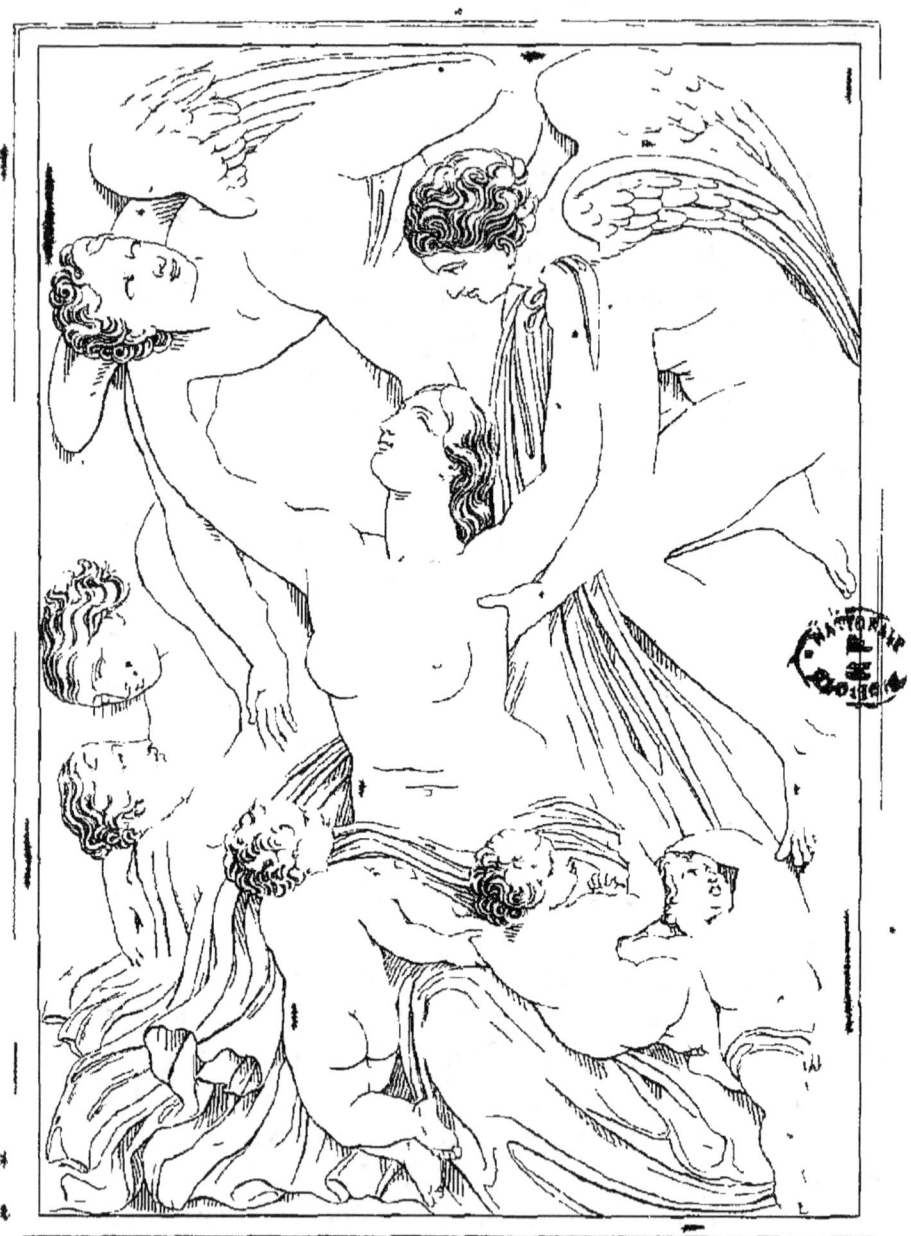

ALLÉGORIE TIRÉE DU ?...

QUE VOIL? ...

Un inconvénient grave et que l'on ne saurait éviter dans les sujets allégoriques, c'est de n'à pouvoir saisir la signification, sans une inscription qui parle à l'intelligence du spectateur.

La composition que nous donnons ici est malheureusement dans ce cas, mais c'en est seulement l'un des monuments dont elle fait partie, ...

...

ALLÉGORIE TIRÉE DU PATER :

QUE VOTRE RÈGNE ARRIVE.

Un inconvénient grave et que l'on rencontre fréquemment dans les sujets allégoriques, c'est de n'en pouvoir trouver la signification, sans une inscription qui puisse aider l'intelligence du spectateur.

La composition que nous donnons ici est malheureusement dans ce cas, surtout en la voyant seule et hors du monument dont elle fait partie, à l'église de Mitcheldever, dans Hamp-Shire.

Le baronet sir Francis Baring, voulant honorer la mémoire de sa femme, lui fit élever un monument dans lequel on peut remarquer également des souvenirs de piété et d'affliction. Sous une arcade en ogive, le statuaire Flaxman, a placé une figure de grandeur naturelle, représentant la résignation; de chaque côté se trouve un bas-relief allégorique, exécuté dans une proportion de demi-nature. Tous deux sont tirés de l'oraison dominicale ; l'un exprime cette phrase : *Que votre règne arrive*, et l'autre : *délivrez-nous du mal*.

La grâce des figures, la beauté des caractères donnent une idée exacte du grand talent de l'artiste ; mais, ainsi que nous l'avons déjà exprimé, la composition ne présente pas assez de clarté, pour reconnaître le sujet avec facilité.

Haut., 4 pieds? larg., 3 pieds?

THY KINGDOM COME.

A great inconvenience often met with in allegorical subjects, is, that the application of them cannot be easily ascertained, without an inscription, to aid in some degree the intelligence of the spectator.

The composition here presented, is unfortunately in that situation, especially on viewing it separately, and detached from the monument of which it forms part, in the church of Mitcheldever in Hampshire.

Sir Francis Baring Bart. wishing to honour the memory of his wife, erected a monument to her, in which may be discovered both piety, and affection.

Under a vaulted arcade, the Sculptor has placed a full sized figure, representing resignation; on each side is seen an allegorical basso relievo, half the natural size. Both subjects are taken from the Lord's prayer; the one, expresses this phrase, " thy kingdom come " and the other, " deliver us from evil."

The gracefulness of the figures, the sublime beauty which characterizes them, convey an exact idea of the high talent of the artist; but, as we have already stated, the composition does not present sufficient clearness, to explain the subject with facility.

Heigth, 4 feet 2 inches; breadth, 3 feet 1 inch.

NOTICE

SUR

PIERRE CARTELLIER.

Pierre Cartellier naquit à Paris, en 1757. Élève de Charles Bridan, il se distingua de bonne heure par la précision de son dessin, et surtout par l'empressement avec lequel il adopta la manière nouvelle de l'école.

Parmi les nombreux travaux qu'exécuta Cartellier, on remarque principalement la statue en marbre d'Aristide, donnée dans ce musée sous le n°. 576; celle de Vergniaux au Palais du Luxembourg; et celle de la Pudeur, donnée sous le n°. 564; l'arc de triomphe du Carrousel offre un bas-relief en marbre, représentant la capitulation d'Ulm. La gloire distribuant des couronnes, est le motif d'un bas-relief en pierre au-dessus de la porte du Louvre du côté de la colonnade. Cartellier fit en marbre les statues de l'Empereur pour l'École de droit, et de son frère Louis en grand costume; celle du général Walhubert, statue colossale destinée pour le pont Louis XVI, et donnée depuis à la ville d'Avranche. Cartellier fut souvent occupé sous le règne de Napoleon. Depuis il eut encore occasion de se signaler en faisant la statue de l'Impératrice Joséphine, pour le tombeau qui lui fut élevé dans l'église de Ruel.

Depuis le retour du Roi, les principaux travaux qu'il executa sont deux statues de Louis XV en bronze; l'une pour la ville de Rheims, l'autre devait orner le rond-point des Champs Élysées à Paris, mais le modèle seul est terminé.

En 1816, Cartellier fut nommé membre de l'Institut, puis professeur à l'École des beaux-arts. En 1808 il avait reçu la decoration de la légion-d'honneur, en 1824 il fut créé chevalier de Saint-Michel. Il est mort en 1831.

NOTICE
OF
PIERRE CARTELLIER.

This artist was born in Paris, in 1757. The Pupil of Charles Bridan, he distinguished himself at an early age by the precision of his drawing, and especially by the eagerness with which he adopted the new style of painting. Amongst the numerous works executed by Cartellier, the most distinguished are the marble statues of Aristides, treated of in this work under, n°. 576; that of Vergniaux, at the palace of the Luxembourg, of Modesty, given under, n°. 564, and a bas relief in marble, representing the capitulation of Ulm, placed on the Triumphal arch at the Carrousel. Glory distributing crowns, is represented in a bas relief in stone at the top of the gate of the Louvre, on the side of the colonade, by this artist. He also executed the marble statues of the Emperor, for the Ecole de droit, and of his brother Louis, in their dresses of state, and also that of General Walhubert, a colossal statue intended for the Pont Louis XVI, and since presented to the city of Avranche. Cartellier was often employed under the reign of Napoleon, and had an opportunity of signalizing himself in executing the statue of the Empress Josephine, for the tomb which was erected to her memory in the church of Ruel.

Since the King's return, the principal works that he executed were two statues of Louis XVI in bronze, one of which was for the city of Rheims, the other was intended to ornament the Champs Elysees in Paris, but the model only is finished.

In 1816, Cartellier was named member of the Institut, afterwards Professor at the Ecole des Beaux Arts. In 1808 he received the decoration of the legion of honour, in 1824 he was created a Chevalier of Saint Michel, and died in 1831.

ARISTIDI

SCULPTURE. CARTELIER. PARIS.

ARISTIDE.

Fils de Lysimachus, Aristide fut surnommé *le juste*; il se distingua, par son courage, aux journées de Marathon et de Platée : recommandable par son intégrité, il administra soigneusement les deniers publics. Son admiration pour Lycurgue le porta à regarder l'aristocratie comme la meilleure forme de gouvernement. Thémistocle, au contraire, avait des sentimens tout-à-fait opposés, et ces deux grands hommes, élevés ensemble, vécurent dans une opposition continuelle.

Le surnom de *juste*, finit par éveiller l'envie. Les Athéniens s'étant donc assemblés le condamnèrent au ban de l'Ostracisme. Cette punition n'était pas réservée aux coupables. Pour qu'elle fût infligée, il fallait six mille voix défavorables à celui qu'on voulait bannir. Ce scrutin se faisait en inscrivant, sur une coquille, le nom du citoyen dont la présence déplaisait. Lors de ce jugement, un paysan, ne sachant pas écrire, présenta sa coquille au philosophe, en le priant d'écrire le nom d'Aristide. Celui-ci, fort surpris, demande à cet homme s'il lui a fait quelque tort. — Aucun, reprit le paysan, je ne le connais même pas; mais je suis las de l'entendre partout appeler *le juste*. Aristide écrivit son nom sur la coquille, et la rendit sans dire un seul mot.

Cette statue en marbre, d'un style noble et sévère, est drapée avec autant de goût que de simplicité. La tête, surtout, est d'une très-belle expression. Destinée à décorer la salle des séances du sénat, elle ne fut point exposée au Salon, dans la crainte que le public ne fît alors quelque allusion au bannissement du général Moreau. Elle a été gravée par Corot.

Haut., 6 pieds.

SCULPTURE. CARTELIER. PARIS.

ARISTIDES.

Aristides, the son of Lysimachus, was called the Just; he distinguished himself, by his courage, in the battles of Marathon and Platea; praiseworthy for his integrity, he carefully regulated the public treasure. His partiality for Lycurcus, induced him to consider Aristocracy as the best form of government. Themistocles, on the contrary, was actuated by entirely opposite feelings, and these two great men lived in a continual state of dissension.

His surname of Just, at last awoke envy, and the Athenians being therefore assembled condemned him to exile by Ostracism This punishment was not reserved for the guilty; for it to be inflicted it was necessary there should be six thousand votes against the individual intended to be banished. The ballot was carried on by inscribing on a shell the name of the citizen whose presence displeased. At the moment of this voting, a peasant, who knew not how to write, presented his shell to the philosopher, requesting him to write the name of Aristides. The latter, greatly surprised, asked the man if he had done him any injury. — None, replied the peasant, I do not even know him, but I am weary of hearing him every where, called the Just. Aristides wrote his name on the shell, and returned it without uttering another word.

This marble statue of a noble and severe style is draped with as much taste as simplicity. the head particularly has a very fine expression. It was intended to decorate the Sitting Hall of the Senate but it was not exhibited in the Saloon, lest the public at that time, should have made some allusion to the banishment of General Moreau. It has been engraved by Corot.

Height 6 feet 4 inches.

LA PUDEUR

LA PUDEUR.

Hésiode raconte que la Pudeur, indignée de la corruption des hommes, quitta la Terre avec Némésis. M. Cartellier l'a représentée ici sous la figure d'une jeune nymphe surprise en sortant du bain, et cherchant à s'envelopper d'une draperie, pour se dérober aux regards indiscrets. Il a placé à ses pieds une tortue, emblême naturellement adopté pour désigner la Pudeur, puisqu'elle se cache soigneusement.

L'expression de la figure est très-juste, elle exprime parfaitement le sentiment naturel à une jeune fille, qui craint de laisser apercevoir les beautés dont la nature l'a douée. Sa figure est pure et gracieuse. Quelques personnes ont prétendu trouver un peu de maigreur dans quelques parties de cette statue; mais on doit sentir que l'artiste a dû chercher à imiter une jeune personne de quinze ou seize ans, et qu'à cet âge les formes n'ont pas encore acquis toute la rondeur que l'on peut admirer un peu plus tard.

Cette statue, en marbre, a été exécutée avec beaucoup de soin; elle fut exposée au salon de 1801, et fut acquise par l'impératrice Joséphine pour décorer la Malmaison. En 1818, elle fut achetée par M. Lerouge; il en existe une gravure par M. Forster.

Haut., 5 pieds 9 pouces.

PUDICITIA.

Hesiod relates, that Modesty, indignant at man's depravity, left the Earth with Nemesis. M. Cartelier here represents her under the figure of a young nymph, surprised on her leaving the bath, and endeavouring to wrap herself up in her drapery, to be hid from indiscreet eyes. He has placed at her feet a tortoise, an emblem naturally adopted to designate modesty, as it carefully hides itself.

The expression of the figure is very accurate, it perfectly expresses that feeling natural to a young girl fearful of discovering the beauties with which nature has endowed her. The countenance is pure and graceful. A few persons have thought that a little leanness was discernible in some parts of the statue; but it must be recollected that the artist had sought to imitate a young female, only fifteen or sixteen years old, and, that at that age, the forms have not acquired the roundness, admired at a later period.

This marble statue has been wrought with much care : it was exhibited in the Saloon of 1801 and has been engraved by M. Forster.

Height 6 feet 1 inch.

ANTOINE CANOVA

NOTICE
HISTORIQUE ET CRITIQUE
SUR
ANTOINE CANOVA.

Depuis long-temps la sculpture était tellement négligée en Italie, qu'elle semblait en quelque sorte n'avoir plus rien de ce grandiose dont cependant on voyait tant d'exemples dans les nombreux ouvrages des Grecs qui ornent les musées italiens. Canova, fils d'un tailleur de pierres, naquit avec un tel sentiment de la sculpture, qu'il ne tarda pas à se faire remarquer, et que celui chez lequel il travaillait comme simple ouvrier devina son talent, et lui procura les moyens de le développer.

Antoine Canova naquit à Possagno, près de Trévise, le 1er novembre 1757. Il était encore enfant lorsqu'un jour il fixa l'attention d'un patricien de Venise, nommé Falieri, en plaçant sur sa table un lion modelé avec du beurre. Ce seigneur plaça Canova chez un sculpteur nommé Torretti, et bientôt il y fit de grands progrès. On conserve encore à Venise ses premiers essais : ce sont deux corbeilles de fruits exécutées en marbre. Après la mort de Torretti, Canova continua quelque temps ses études sous la direction de Ferrari, neveu de son premier maître; mais il ne tarda pas à le quitter pour étudier à l'Académie des beaux-arts de Venise, où il remporta bientôt plusieurs prix. Il avait vingt-deux ans lorsqu'il fit son groupe

de Dédale et Icare : on fut si content de cet ouvrage, que le sénat de Venise l'envoya à Rome avec une pension de 300 ducats.

C'est en 1779 que Canova arriva dans la ville des beaux-arts; mais à cette époque la sculpture avait singulièrement perdu le caractère de l'antique. Quelques savans luttaient alors en faveur d'une révolution devenue nécessaire, et les conseils comme les travaux de ces hommes habiles eurent la plus heureuse influence sur les travaux de Canova. C'est en étudiant la théorie de l'art telle que la concevaient Raphaël Mengs, le chevalier Hamilton, et surtout le célèbre Winkelman; c'est en mettant leurs leçons en pratique, que Canova sut se frayer une route alors nouvelle, et que pendant une longue vie il a marché de succès en succès. Il suffit aujourd'hui à son éloge de citer des ouvrages tels que les monumens d'Alfiéri et de Nelson, les groupes de l'Amour et Psyché, de Vénus et Adonis, les trois Danseuses, les Grâces, Pâris, Mars et Vénus, et surtout cette Madeleine repentante, l'un des plus riches ornemens du cabinet Sommariva, et peut-être le chef-d'œuvre de son auteur.

De si importans travaux avaient rendu le nom de Canova célèbre dans toute l'Europe. Pendant les troubles de l'Italie, en 1798 et 1799, il accompagna en Autriche et en Prusse le prince Rezzonico, et à son retour à Rome le pape Pie VII le nomma inspecteur général des beaux-arts dans tous les États-Romains, avec une pension de 400 écus. Mandé à Paris par le premier consul Bonaparte, Canova quitta Rome et l'Italie avec l'autorisation du souverain pontife : il fut accueilli en France avec tous les témoignages d'estime et d'admiration dus à un si grand talent. La classe des beaux-arts de l'Institut le reçut comme associé étranger. C'est pendant son séjour à Paris qu'il exécuta la statue du premier consul, qu'on a nommée aussi *Mars pacificateur*. On se rappelle que cette statue ne fut

point exposée parce qu'elle ne plaisait point à Napoléon, qui dit en la voyant : *Canova croit donc que je me bats à coups de poing ?* Aujourd'hui elle appartient au duc de Wellington.

En 1810, l'Académie de Saint-Luc à Rome donna à Canova le titre de prince de l'Académie, distinction que depuis longues années on n'avait décernée à aucun artiste. Lors de son second voyage à Paris, Canova reçut un accueil bien différent de celui qu'il avait eu lors de son premier voyage dans cette capitale : il est vrai de dire qu'il venait en France pour présider à l'enlèvement des objets d'art que le sort des armes avait mis en notre pouvoir. On ne peut blâmer le zèle qu'il déploya alors pour faire rentrer dans sa patrie les chefs-d'œuvre qui en avaient long-temps fait l'ornement; mais il peut être permis de rappeler que la hauteur avec laquelle l'artiste remplissait ses fonctions diplomatiques, lui attira plusieurs désagrémens, dont il crut devoir se plaindre. Le ministre français auquel il adressait ses vives réclamations ne paraissant pas adopter ses raisons, notre Italien crut pouvoir lui représenter que dans cette circonstance il était *ambassadeur du pape; c'est emballeur* que vous voulez dire, lui répondit l'excellence. Mais à son retour à Rome Canova fut amplement dédommagé des désagrémens qu'il avait eus à Paris, par les honneurs de toute espèce dont il fut accablé. L'Académie de Saint-Luc alla en corps à sa rencontre, Pie VII voulut le recevoir en audience solennelle, et lui remettre le diplôme constatant son inscription au livre d'or du Capitole. Il le nomma marquis d'Ischia, avec une dotation de 3,000 écus romains. En artiste généreux, Canova voulut consacrer cette somme tout entière à l'encouragement des arts. Du reste, ce grand statuaire fit constamment le plus noble usage de son immense fortune : il fonda cinq prix annuels en faveur des élèves italiens de l'Académie de Rome, et ne cessa pendant toute sa vie d'aider les jeunes artistes de ses conseils et de sa bourse. Une

des dernières occupations de sa vie fut l'érection d'une église construite à Possagno sur le modèle du Parthénon : ce monument ne put être achevé avant sa mort; mais par son testament des sommes considérables ont été affectées pour son achèvement.

Les travaux que Canova exécuta pendant le cours de trente années environ sont immenses. Il a laissé 53 statues, 12 groupes, 14 cénotaphes, 8 grands monumens, 7 figures colossales, 2 groupes de grandeur colossale, 54 bustes, 26 bas-reliefs, ainsi qu'une foule d'ouvrages non terminés. Il est pourtant certain que Canova ne se fit jamais aider dans ces travaux : et cependant la sculpture n'absorbait pas tous ses instans; il s'occupa aussi de peinture : on connaît de lui 22 tableaux, dont plusieurs sont de grande dimension.

Canova mourut à Venise le 13 octobre 1822, à l'âge de soixante-cinq ans. Son cœur est déposé dans l'église de Saint-Marc à Venise, sa main droite a été donnée à l'Académie des beaux-arts de la même ville, et son corps a été transporté à Possagno sa patrie. Ses obsèques furent célébrées dans toute l'Italie avec la plus grande magnificence.

L'OEuvre de Canova a été gravé plusieurs fois en France, en Angleterre et en Italie; il existe beaucoup d'écrits relatifs à ce grand artiste. L'abbé Missirini, son ancien secrétaire, a publié sur sa vie des mémoires sous ce titre : *Della Vita di Antonio Canova libri quattro, compilati da Melchior Missirini. Prato*, 1824. Le Musée d'Angoulême possède plusieurs statues de Canova, entre autres deux groupes différens représentant tous deux l'Amour et Psyché.

HISTORICAL AND CRITICAL NOTICE

OF

ANTONIO CANOVA.

Sculpture had, from a long time, been so much neglected in Italy, that it seemed, in a manner, to no longer have any of that grandeur, of which however so many examples were seen in the numerous Grecian works that adorn the Italian Museums. Canova, the son of a stone cutter, came into the world with such a decided feeling for sculpture, that he was soon remarked; and that the individual with whom he worked as a mere journeyman, guessed his talent and procured him the means of unfolding it.

Antonio Canova was born at Possagno, near Treviso, November 1, 1757. He was yet a child, when he one day, drew the attention of a Patrician of Venice, named Falieri, by placing on his table a lion modelled in butter. This nobleman put Canova in the hands of a sculptor named Torretti where he soon made great progress. His first attempts are still preserved at Venice: they are two baskets of fruit, executed in marble. After Torretti's death, Canova continued his studies some time under the direction of Ferrari, his former master's nephew; but he left him to study in the Academy of Fine Arts at Venice, where he soon won several prizes. He was twenty two years old when he did his group of Dædalus and Icarus: this work gave so much satisfaction, that the Senate of Venice sent him to Rome; with a pension of 300 ducats.

It was in 1779 that Canova arrived in the city of the Fine Arts: but at that period Sculpture had astonishingly lost the characteristic of the Antique. A few of the learned were then struggling in favour of a change, become absolutely necessary, and the counsels and works of these skilful men, had the happiest influence upon the works of Canova. It was by studying the Theory of Art as conceived by Raphael Mengs, Sir W. Hamilton, and particularly, by the celebrated Winkelman: it was by putting into practice their lessons, that Canova found the means of opening to himself a road, then new, and which, during a long life, led him on from success to success. In the present day, it is sufficient, as an eulogium, to quote such works as the Monuments of Alfieri, and of Nelson; the groups of Cupid and Psyche, of Venus and Adonis, the three Female Dancers, the Graces, Paris, Mars and Venus, and particularly the Repentant Magdalen, one of the richest ornaments of the Sommariva Collection, and perhaps its author's masterpiece.

These important works had rendered Canova's name famous throughout Europe. During the troubles of Italy, in 1798 and 1799, he accompanied Prince Rezzonico, to Austria and Prussia; and on his return to Rome, Pope Pius VII named him Inspector General of the Fine Arts in all the Roman States, with a pension of 400 scudi. Invited to Paris by the First Consul, Bonaparte, Canova quitted Rome and Italy, with the Sovereign Pontiff's permission: he was greeted in France with all the marks of esteem and admiration due to so great a talent. The class of Fine Arts of the Institute associated him as a Foreign Member. It was during his residence in Paris that he executed the statue of the First Consul, which has also been called *Mars Pacificator*. It will be remembered that this statue was not exhibited, as it did not please Napoleon, who, on seeing it, said: *Canova croit donc que je me bats à coups de poings?* Canova believes then that I fight with my fists? It now belongs to the Duke of Wellington.

In 1810, the Academy of St. Luke at Rome, gave Canova the title of Prince of the Academy, a distinction, which, for many years, had not been awarded to any artist. In his second journey to Paris, Canova received a very different reception to that he had met with, the first time he visited the Capital. It is true that he now came to preside at the carrying off the objects of Art which the fortune of arms had put in our power. The zeal he then displayed, to have returned to his country the masterpieces, which, for a long while, had been its ornaments, cannot be blamed; but, it will, perhaps, be allowed to recal that the haughtiness with which the artist fulfilled his diplomatic duties, drew upon him several annoyances, of which he thought proper to complain. The French Minister, to whom he addressed loud remonstrances, not appearing to adopt his reasons, the Italian adduced that in the present instance he was the *Pope's Ambassador*; you mean his *Packer*, replied his Excellency. But, on Canova's return to Rome, he was amply indemnified for the vexations he had experienced in Paris, by the honours of every kind, with which he was overwhelmed. The Academy of St. Luke went in a body to meet him. Pius VII received him in solemn audience, and delivered to him the diploma testifying his being inscribed in the Golden Book of the Capitol. He named him Marquis of Ischia, with an endowment of 3,000 Roman Scudi. Canova determined to consecrate the whole of this sum to the encouragement of the Arts. This great Statuary constantly made the noblest use of his splendid fortune. He founded five Annual Prizes in favour of the Italian Pupils of the Academy at Rome; and, during his whole life, he never desisted from assisting young artists both with his advice and his purse. One of the last occupations of his life was the building of a Church at Possagno, on the model of the Parthenon. This monument was not finished when he died; but, by his will, considerable sums are bequeathed for its completion.

The works executed by Canova, in the course of about thirty years, are immense. He has left 53 statues, 12 groups, 14 cenotaphs, 8 large monuments, 7 colossean figures, 2 groups of colossean size, 54 busts, 26 bassi-relievi; besides a number of unfinished works. It is certain however that Canova never let himself be assisted in those labours; and yet sculpture did not wholly absorb all his time: he painted also. There are 22 of his pictures known; the greater part of large size.

Canova died at Venice, October 13, 1822, aged 66 years. His heart was put in the Church of San Marco at Venice; his right hand was given to the Academy of Fine Arts of the same town, ond his body was transferred to Possagno, his native country. His obsequies were performed throughout Italy with the greatest pomp.

The Collection of Canova Works has been repeatedly engraved in France, in England, and in Italy. The Abbate Missirini, formerly Secretary to Canova, has published Memoirs of his Life under the title, *Della Vita di Antonio Canova libri quattro, compilati da Melchior Missirini*, prato 1824. The Angouleme Museum contains several statues by Canova, amongst others, two different groups, both representing Cupid and Psyche.

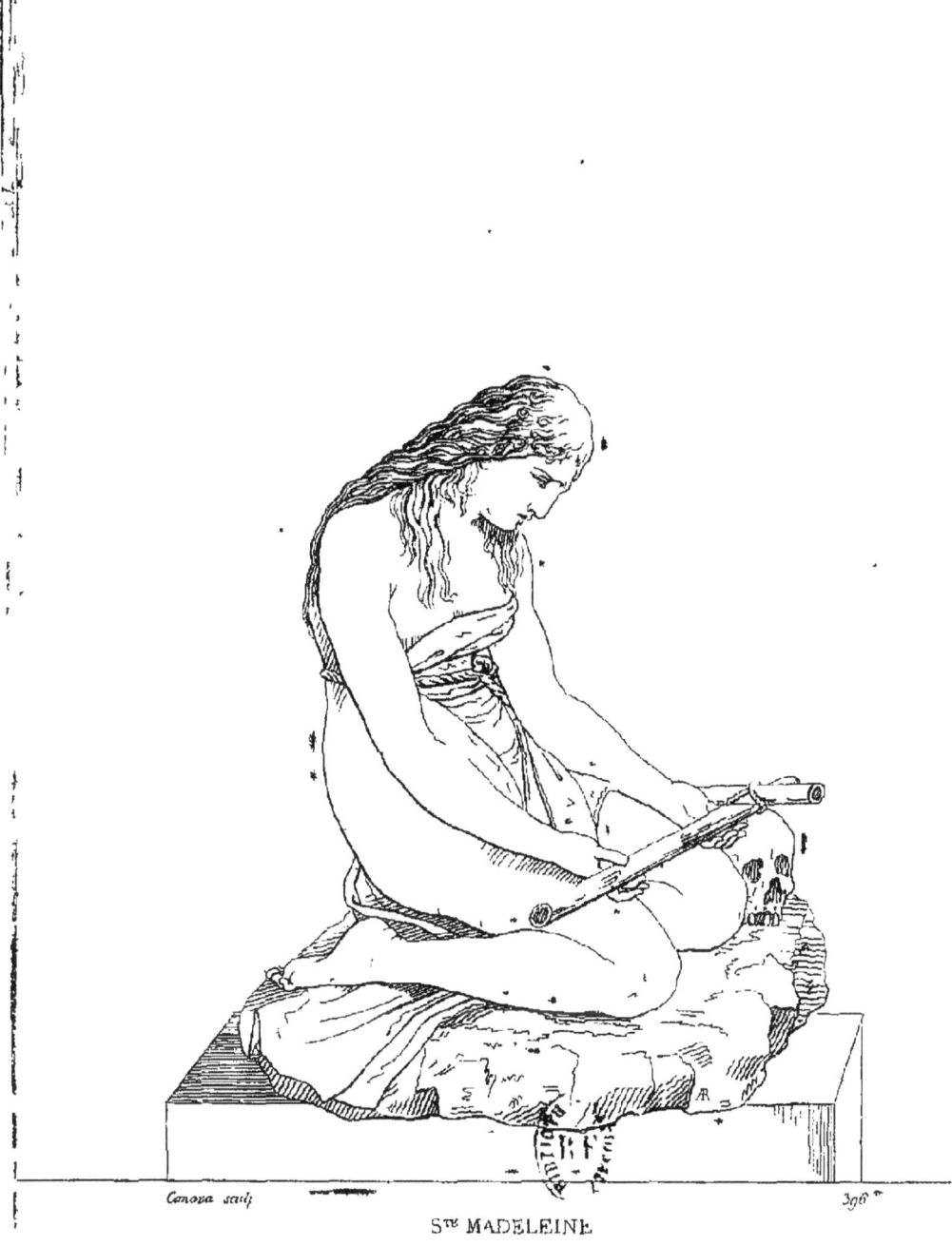

Ste MADELEINE

SAINTE MADELEÏNE.

Déja dans les n°ˢ 19 et 97 nous avons eu l'occasion de faire connaître la confusion que l'on a faite de sainte Marie Madeleine avec la femme pécheresse et repentante dont parle l'Évangile : nous pourrons répéter ici que les artistes, donnant à leur figure le nom de Madeleine, l'ont toujours confondue avec la pécheresse, par la raison que, reconnue comme une femme d'une grande beauté, son repentir offrait les moyens de donner à la figure une expression agréable et pleine de sentiment.

Canova a représenté l'illustre pécheresse dans un moment d'abandon où, regardant une croix formée de deux morceaux de roseau, elle a l'espoir d'obtenir la rémission de ses fautes par l'intercession du fils de Dieu, dont la bonté a été assez grande pour souffrir la mort, et racheter ainsi les crimes du genre humain.

Cette statue était destinée à orner l'église du village où est né Canova; mais par une suite d'événemens extraordinaires, elle vint entre les mains d'un Français, M. Juliot, qui la céda ensuite à M. de Sommariva. Cet amateur, qui a réuni chez lui tant de chef-d'œuvres, a placé celui-ci dans une petite pièce où elle se trouve isolée. A l'imitation des anciens, le statuaire a donné à son marbre une teinte jaunâtre, qui semble donner plus de vérité encore à l'expression de sa figure; mais a-t-il eu raison de dorer la croix qu'elle tient dans ses mains?

Haut., 2 pieds 10 pouces?

ST. MARY MAGDALEN.

We have already had occasion, nos 19 and 97, to mention the confusion that has existed respecting St. Mary Magdalen and the penitent sinner spoken of in the Gospel: we may repeat here, that artists giving to their figure the name of Magdalen, have always confounded her with the sinner, from the circumstance, that known as a woman of great beauty, her repentance offered the means of giving to the figure a pleasing expression full of sentiment.

Canova has represented the illustrious sinner in a desolate state, when, looking at the cross formed by two bits of reed, she hopes to obtain the forgiveness of her sins through the intercession of the Son of God, whose goodness has been sufficient to suffer death, and thus redeem the of mankind.

This statue was intended to adorn the church of the village where Canova was born; but by a series of extraordinary events, it came into the hands of a Frenchman, M. Juliot, who afterwards parted with it to M. Sommariva. This amateur, who has collected in his house so many master-pieces, has placed this one in a small apartment where it stands alone. The sculptor imitating the ancients has given to his marble a yellow tint, which seems to impart still more truth to the expression of the figure. But, was he correct in gilding the cross held in its hands?

Height, 3 feet.

VENUS VICTORIEUSE

VÉNUS VICTORIEUSE.

La Vénus *Victrix* des anciens était Vénus victorieuse de Mars et portant pour attributs les armes de ce dieu et une palme. Canova a voulu célébrer ici une autre victoire, c'est celle remportée par la déesse de la beauté sur Minerve, déesse de la sagesse, et sur la fière Junon. Vénus tient encore la pomme que lui offrit le berger Paris, comme un témoignage de sa victoire; elle est mollement étendue sur un lit, le corps soutenu par des coussins, arrangeant sa chevelure avec sa main. La tête est le portrait de la princesse Pauline Borghese.

La grâce que l'on remarque dans le cou et les épaules, la beauté de la poitrine et du torse, le précieux fini des mains et des pieds, présentent une réunion de perfections que l'on ne saurait trop étudier, et dont on trouverait difficilement un meilleur modèle.

Cette statue en marbre a été faite en 1805. Il en existe une belle gravure par Marchetti

VENUS VICTRIX.

The Venus Victrix of the ancients was Venus victorious over Mars, bearing for attributes the arms of that god and also a palm. Here Canova has intended to celebrate another victory, that which the goddess of beauty gained over Minerva, the goddess of wisdom, and over the haughty Juno. Venus still holds the apple given to her by the shepherd Paris, as a proof of her victory: she reclines voluptuously on a couch, her body is supported by cushions, and she is arranging her hair with her hand. The head is the portrait of the princess Paulina Borghese.

The gracefulness displayed in the neck and shoulders, the beauty of the bosom and of the torso, the high finish of the hands and of the feet, offer a combination of perfections that cannot be too much studied, and a better model of which would be found but with difficulty.

This marble statue was executed in 1805. A fine engraving of it, has been done by Marchetti.

POLYMNIE

POLYMNIE.

l'une des neuf muses; elle est ordinairement la huitième, et cependant puisqu'elle préside à la poésie lyrique, elle devrait être placée sur Érato, muse de la poésie [...], et peut-[...] et Thalie et Melpomène.

Les a[...] ont représenté Polymnie enveloppée dans son manteau et [...] art, pour in[...]er les opérations de l'esprit qui doi[...] les [...] des de la p[...] a [...] t[...] c[...]é ce [...] sa fig[...] [...] également le [...] c[...] et de l[...] tr[...] [...] l'esprit nécessaire pour [...] ordonner les reminiscences historiques et les effervescences de l'imagination. Il n'a pas mis sur sa tête la [...] ceux qui ont [...] de ses c[...]; mais cependant il l'a placé comme un s[...] [...] bras du siege sur lequel elle est assise, auprès d'elle se [...]t un casque scénique, pour indiquer les rapports qui existent entre les occupations de P[...] aux [...]elles [...] Thalie et Melpomène.

H[...]

POLYMNIE.

L'une des neuf muses; elle est ordinairement la huitième, et cependant, puisqu'elle préside à la poésie lyrique, elle devrait être placée avant Érato, muse de la poésie érotique, et peut-être aussi avant Thalie et Melpomène.

Les anciens ont représenté Polymnie enveloppée dans son manteau et méditant, pour indiquer les opérations de l'esprit qui doit diriger les études de la poésie. Canova s'est écarté de ce mode; mais il a placé sa figure assise, ce qui indique également le besoin de l'étude et de la tranquillité d'esprit nécessaire pour faire coordonner les réminiscences historiques et les effervescences de l'imagination. Il n'a pas mis sur sa tête la couronne de fleurs qui est l'un de ses attributs; mais cependant il l'a placée comme un accessoire au bras du siége sur lequel elle est assise, et près d'elle se voit un masque scénique, pour indiquer les rapports qui existent entre les occupations de Polymnie et celles auxquelles président Thalie et Melpomène.

Haut., 4 pieds.

POLYMNIA.

One of the nine muses: usually the eighth, and yet, as she presides over lyric poetry, she ought to precede Erato, muse of amatory poetry, and perhaps also Thalia and Melpomene.

The ancients have represented Polymnia enveloped in a mantle and rapt in meditation, thereby indicating the workings of the mind which should direct the studies of poetry. Canova has deviated from this mode; but he has seated his figure, which equally indicates the need of study and mental quiet to blend historical reminiscences with flights of the imagination. He has not placed on her head a chaplet of flowers, which is one of her attributes; but as put is has an accessory on the arm of the chair she sits upon, and near her is beheld a scenic mask, to indicate the connection of Polymnia's pursuits with those of Thalia and Melpomene.

Height, 4 feet 3 inches.

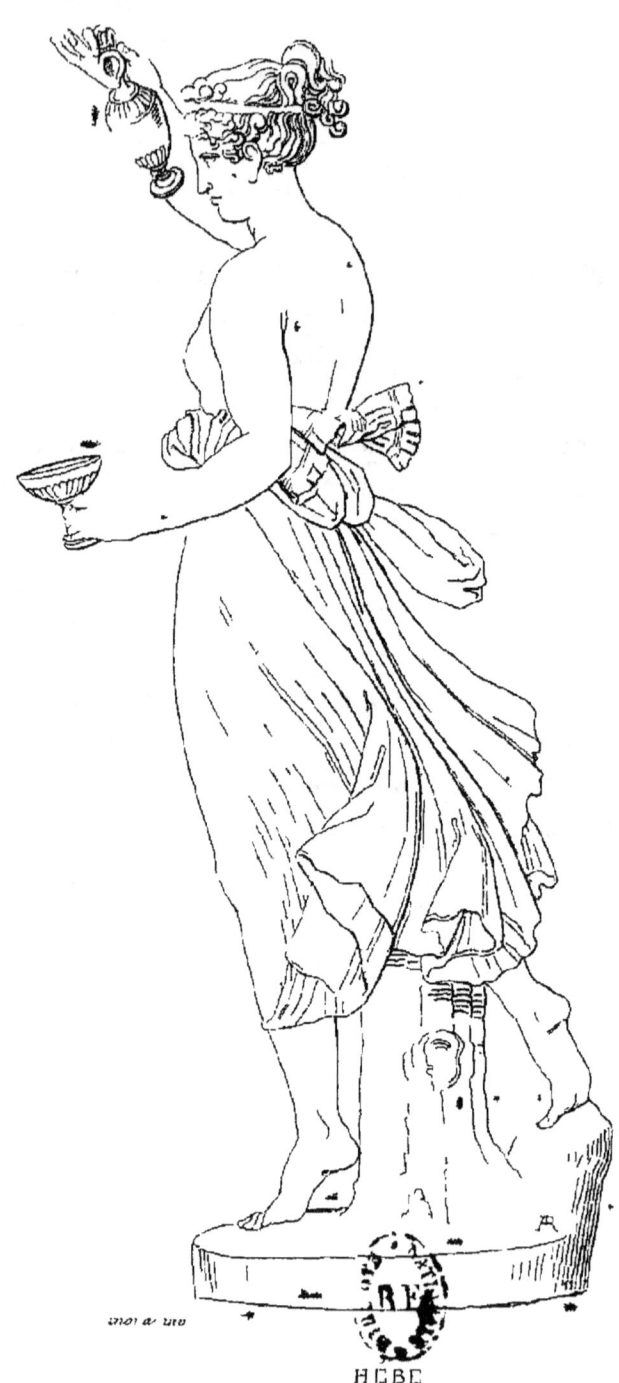

HEBE

HÉBÉ.

Fille de Jupiter et de Junon, Hébé, déesse de la jeunesse, devint la femme d'Hercule lorsque ce héros fut déifié. C'est elle qui fut d'abord chargée de verser l'ambroisie au roi des dieux, mais elle fut ensuite remplacée par le beau Ganymède.

La pose délicieuse de cette charmante figure a engagé l'empereur de Russie à demander, à Canova, une répétition de cette statue. L'original fut fait en 1796, pour le sénateur Albrizzi, à Venise.

On remarque dans cette figure une pose remplie de grâce; le torse nu est du dessin le plus pur; la partie inférieure du corps est bien sentie sous des draperies transparentes; l'arrangement des cheveux est d'un goût très-remarquable. Sa physionomie est empreinte d'une expression de douceur et de gaieté, à travers laquelle perce une nuance de gravité, qui laisse voir que la jeune déesse remplit ses fonctions en présence de Jupiter.

L'inclinaison du corps et la disposition des jambes indiquent plutôt la légèreté que la marche. On croit sentir que ses pieds posent à peine sur le sol, et il semble qu'un instant peut lui suffire pour s'enlever et disparaître à la vue.

Marchetti et Beretti ont gravé cette statue sous deux aspects différents.

Haut., 5 pieds.

HEBE.

Hebe, the daughter of Jupiter and of Juno, was the goddess of youth, and became the wife of Hercules when that hero was deified. It was she who first had the care of pouring out ambrosia to the king of the Gods, but she was subsequently supplanted in that office by the beautiful Ganymedes.

The pleasing attitude of this delightful figure induced the Emperor of Russia to request from Canova a duplicate of this statue. The original was executed at Venice, in 1796, for the senator Albrizzi.

This figure is remarkable for its most graceful attitude; the naked torso is most correctly designed; the lower part of the body is well expressed, under transparent draperies; the style of the hair is in a very peculiar taste. The countenance is impressed whith mildness and gaiety through which appears a slight touch of gravity imparting that the young goddess is fulfilling her duties in presence of Jupiter.

The sway of the body and the direction of the legs, rather indicate buoyancy than the act of walking. Her feet scarcely appear to touch the ground, and it would seem as if she could in a moment rise and disappear from the sight of mortals.

Marchetti and Beretti have engraved this statue taken under two different views.

Height 5 feet 4 inches.

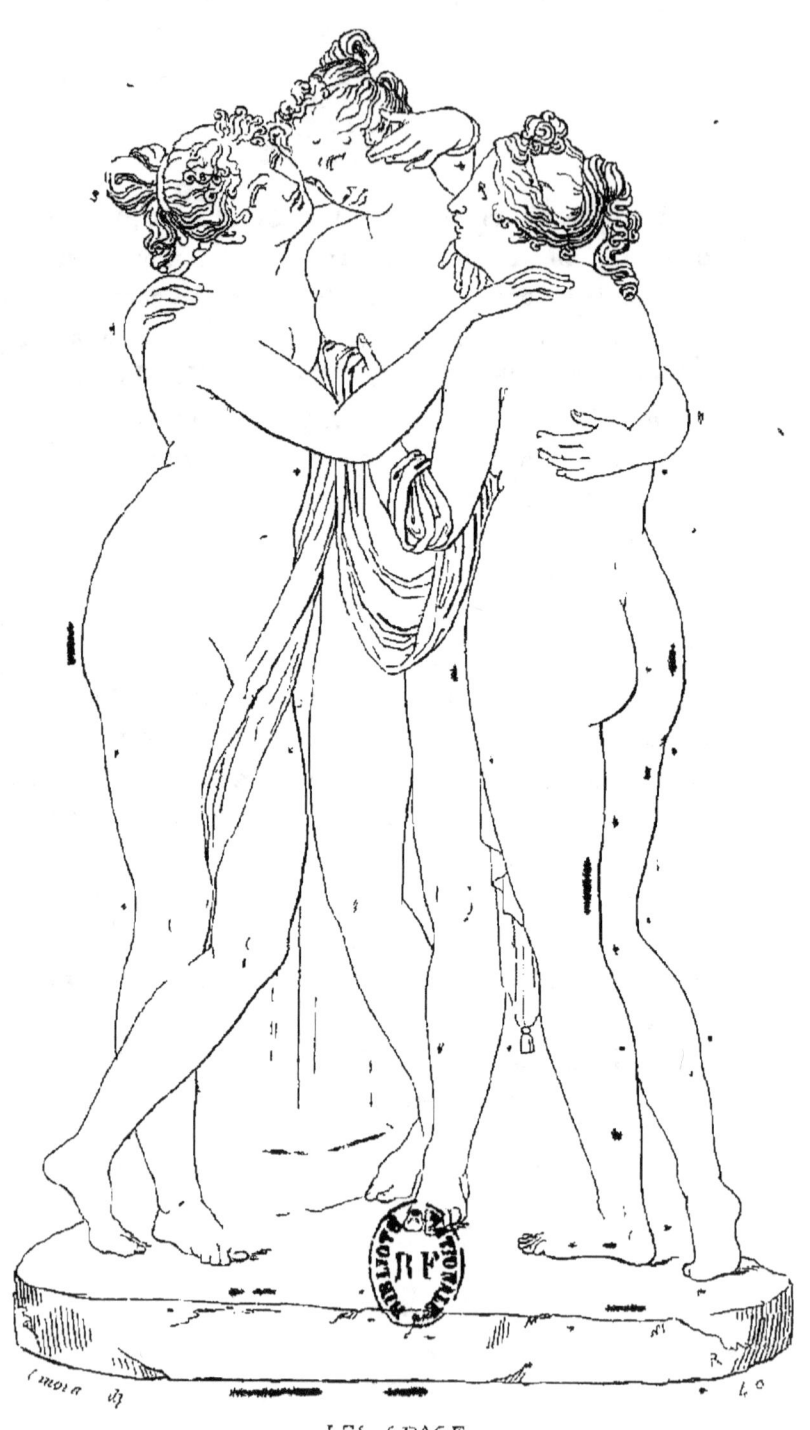

LES GRACE

SCULPTURE. CANOVA. CABINET PARTICULIER.

LES GRACES.

Le groupe des trois Graces, Euphrosine, Thalie, Aglaé, offrait trop d'avantage à être représenté, pour que les anciens statuaires ne missent beaucoup d'empressement à traiter un pareil sujet; aussi a-t-il été répété plusieurs fois, mais sans variété dans la pose. Lorsque les peintres modernes ont eu à traiter le même sujet, ils ont également imité le type donné par les anciens. Canova, dont tous les travaux semblaient inspirés par les graces, en donnant le groupe de ces déesses, les plaça autrement qu'on ne l'avait fait jusqu'alors; en leur conservant un caractère identique, il varia cependant leur expression d'une manière assez distincte. Le sculpteur moderne a reproduit avec une extrême sagacité les finesses de son sujet, et tous les attributs de cette charmante allégorie. Les Graces devaient être nues pour qu'on pût admirer leurs charmes; elles devaient pourtant être voilées, car la modestie est aussi une grace, et le tissu léger qu'il a fait flotter autour d'elles les pare sans les couvrir. Quel abandon dans les bras! quelle délicatesse dans les mains! que d'affection dans la manière dont ces trois sœurs s'embrassent! que d'élégance dans la disposition des cheveux!

Ce groupe avait été demandé à Canova par l'impératrice Joséphine; mais n'ayant été terminé que vers 1816, il fut acquis par le duc de Bedford.

Haut., 5 pieds.

SCULPTURE. CANOVA. PRIVATE COLLECTION.

THE GRACES.

The group of the three Graces, Euphrosyne, Thalia, and Aglaia, offered too much advantage, for the ancient statuaries not be eager to treat such a subject, and they have produced it several times, but without any variety in the attitudes. When modern artists have had to treat the same subject, they have also imitated the model given by the ancients. Canova, whose works seemed inspired by the graces, in producing the group of those goddesses, placed them otherwise than they had been hitherto: preserving in them an identical character, he yet varied their expression in rather a distinct manner. The modern sculptor has, with much acuteness, reproduced the niceties of the subject, and all the attributes of that charming allegory. To be able to admire their charms, it was necessary for the Graces to be naked; yet they were to be veiled, for modesty is also an ornament; and the slight gauze, which he has thrown around, adorns without covering them. What freedom in the arms! What delicacy in the hands! How affectionate the manner in which these three sisters entwine each other! What elegance in the arrangement of their hair!

This group had been ordered by the Empress Josephine: as Canova finished it but towards 1816, it was purchased by the duke of Bedford.

Height, 5 feet 4 inches?

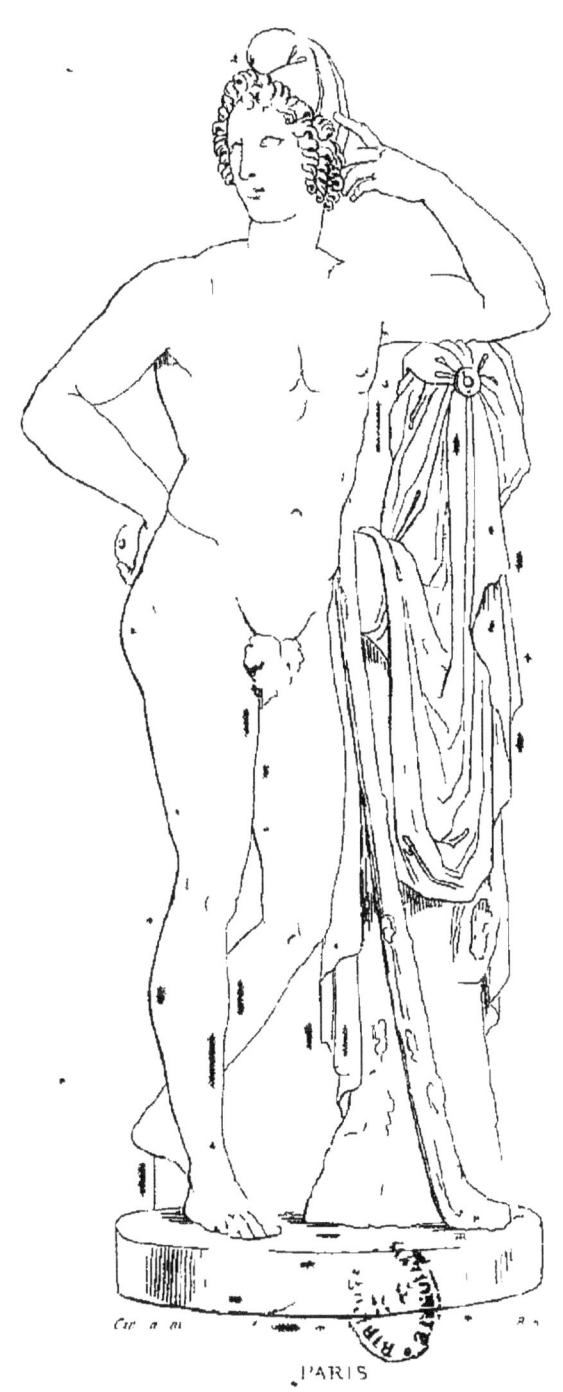

PARIS

PARIS.

En représentant le beau pasteur, qui eut l'avantage d'être juge de la beauté de trois déesses, on sent que la première condition à remplir pour le statuaire était de donner à sa figure la grâce la plus parfaite ; mais il doit aussi se trouver dans son corps quelque chose d'efféminé.

« La mollesse de la pose, le contentement de soi-même qui se décèle dans son maintien, achève de distinguer ce jeune homme, qui eut plus de penchant à la volupté qu'aux travaux de Mars. Ses formes ne sont pas soutenues comme celles d'Apollon ou de Persée ; ses muscles en repos, ses membres attachés avec souplesse ne sont pas ceux d'un dieu. Pâris n'est que le plus beau des hommes. »

» Le bonnet phrygien, qui couvre cette belle chevelure, n'empêche point quelques anneaux d'accompagner avec grâce les lignes du front et des joues. Les draperies qui reposent sur le tronc d'arbre ou Pâris est appuyé, sont ajustées avec une élégance qui n'a rien de trop recherché. »

De quelque côté que l'on considère cette statue, on la reconnaît facilement pour un des meilleurs ouvrages de Canova. Elle fut exécutée en 1814, pour le prince héréditaire de Bavière.

PARIS.

In representing the blooming shepherd who enjoyed the privilege of judging of the beauty of three goddessses, the first condition for the statuary was to give his figure the most perfect grace, but with some degree of effeminacy.

« The softness of the attitude, and an air of self-complacency in his whole person, give the finishing touches to the picture of this royal youth, who was better fitted by nature for pleasure than for war. His form has not the vigour and majesty of the Apollo or the Perseus: his relaxed muscles and pliant members are not those of a god: Paris is only the most beautiful of men.

» The Phrygian cap that confines his luxuriant hair, leaves free a part, which sits in graceful ringlets on the line of his cheeks and forehead. The drapery on the trunk of the tree that supports the statue, is adjusted with elegance, and without affectation. »

In whatever light this statue is contemplated, it will be readily allowed to be one of Canova's most perfect works. It was executed in 1814, for the hereditary Prince of Bavaria.

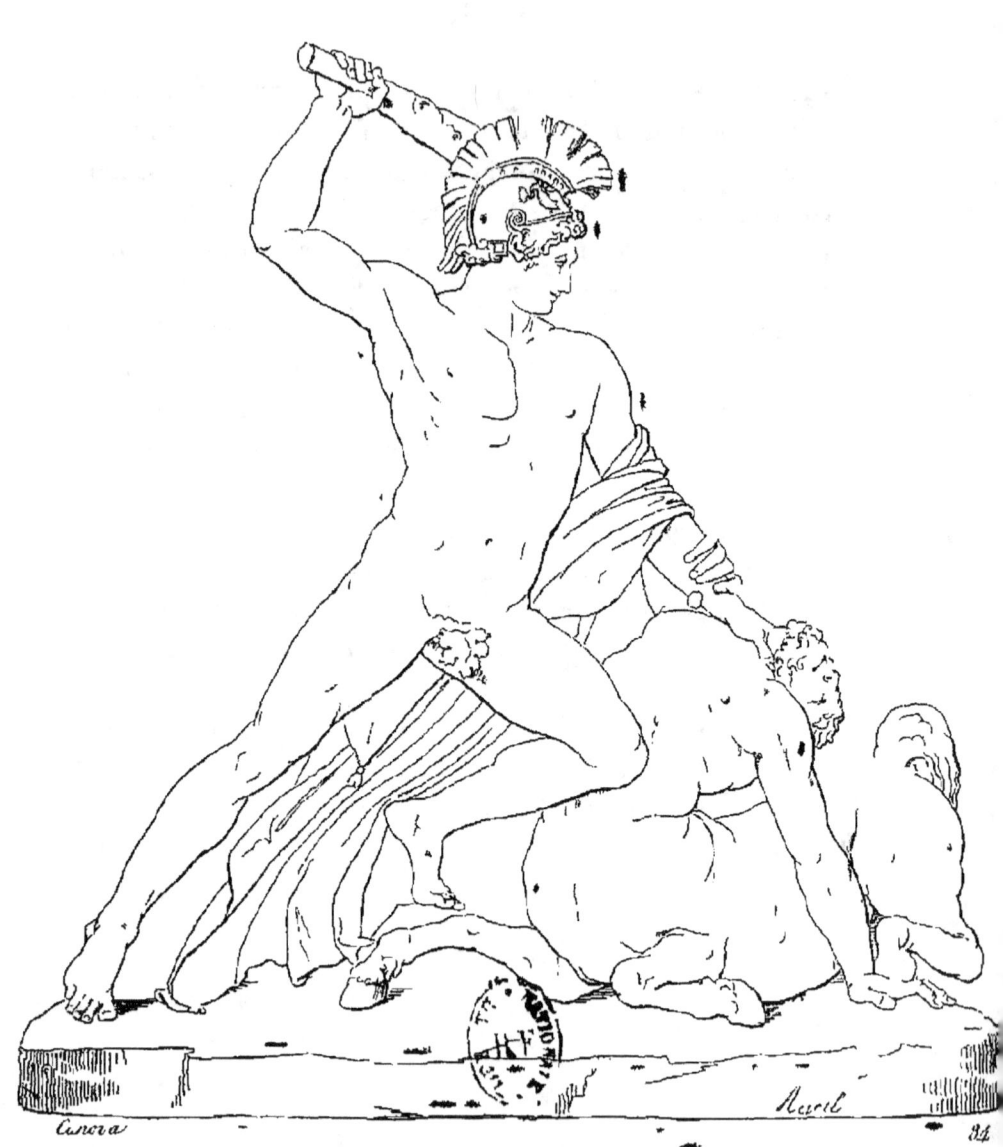

THESEE VAINQUEUR DU CENTAURE.

THÉSÉE
VAINQUEUR D'UN CENTAURE.

Les Athéniens, jaloux des Thébains, voulurent avoir un héros qui pût soutenir la comparaison avec Hercule; leurs poètes ajoutèrent quelques fictions à l'histoire de Thésée, et d'un être réel ils en firent presque un être imaginaire.

Nous ne parlerons pas de toutes les aventures qui se succédèrent pendant les premières années de la vie de Thésée, fils d'Ægée, roi d'Athènes, à la naissance duquel on prétend que Neptune contribua, comme Jupiter avait pris part à celle d'Hercule. Nous dirons seulement que Thésée, assistant aux noces de Pirithoüs et de Déidamie, Eurythus, l'un des Centaures, voulut faire violence à cette jeune épouse. Thésée, pour venger l'honneur de son ami, le terrassa et lui fit perdre la vie.

Canova, dans ce groupe, a représenté Thésée doué d'autant de beauté que de vigueur : il combat, mais sans colère; il est vainqueur, mais sans effort. Le Centaure, au contraire, n'est pas encore mort, mais ne peut résister au poids dont l'accable son ennemi; il est près d'expirer; il ne lui reste plus de force que dans les pieds de derrière; et on assure que, ne trouvant pas de modèle dans l'antique, le sculpteur a fait étouffer un cheval vigoureux, afin de bien voir et de bien rendre les derniers momens d'un cheval expirant.

On croit que ce beau groupe a été payé 140,000 francs. L'empereur d'Autriche, ayant bien voulu suivre le désir qu'avait exprimé Canova pour la manière dont son ouvrage devait être placé, a fait construire sur l'emplacement des remparts de Vienne, près du palais impérial, un petit temple imité du temple de Thésée à Athènes.

Haut., 8 pieds.

THESEUS
OVERPOWERING A CENTAUR.

The Athenians, jealous of the Thebans, were anxious for a hero who could support a comparison with Hercules; their poets consequently added fictions to the history of Theseus, and of a real being they made almost an imaginary character.

It is not our intention to relate hall the adventures that succeeded each other during the earliest years of Theseus's life; who was the son of Ægeus, king of Athens, and at whose birth it is pretended Neptune assisted, at Jupiter assisted at the birth of Hercules. We shall only mention, that when Theseus was present at the marriage of Pirithous and Deidamia, Eurythus, one of the Centaurs offered violence to the young bride. Theseus, to avenge the honor of his friend, hurled Eurythus to the earth and destroyed him.

Canova, in this group, has represented Theseus endued with as much beauty as trength; he combats without rage, he triumphs without effort. The Centaur, on the contrary, is unable to resist the weight with which his adversary overwhelms him, he is not yet dead but upon the point of expiring; his only remaining strength is in his hind legs; it is confidently asserted, that the sculptor, not finding a model in the antique, caused a strong horse to be strangled, in order that he might see and correctly give the last moments of a dying animal.

It is believed that about 5600 pounds sterling were given for this fine group. The emperor of Austria, anxious to gratify the desire Canova had expressed relative to the manner in which his work ought to be placed, constructed for it on the walk of the rempart at Vienna, near the imperial palace, a small temple, in imitation of the temple of Theseus at Athens.

Height, 8 feet 6 inches.

NOTICE

SUR

HENRI-VICTOR ROGUIER.

Henri-Victor Roguier est né à Besançon en 1758. Élève de Boizot, il remporta le second prix de sculpture à l'académie, en 1785. Il se livra ensuite à la sculpture d'ornemens et fut attaché à la manufacture de porcelaine de Sèvres. Il fit aussi un grand nombre de modèles pour diverses fabriques de bronze, et exécuta, sur les dessins de Prudhon, les modèles de cette belle toilette en vermeil, donnée par la ville de Paris à l'impératrice Marie-Louise ; il fit aussi les modèles des ornemens du berceau donné à la même époque au roi de Rome ; puis, en 1825, c'est lui qui exécuta, d'après les dessins de Percier, les modèles pour les ornemens de la voiture du sacre de Charles X. Il a fait le chapiteau de la colonne de Boulogne-sur-Mer, ainsi que plusieurs de ceux des colonnes qui forment le péristyle de la Bourse à Paris. Tous ces travaux n'avaient pas empêché M. Roguier de s'occuper d'objets plus importans sous le rapport de l'art. Il avait fait, en 1814, le modèle de la statue colossale de Henri IV, exécutée en peu de jours pour décorer le Pont-Neuf lors du passage de Louis XVIII à son entrée à Paris. Depuis M. Roguier a fait, pour la décoration du pont Louis XVI, la statue colossale en marbre de Duquesne, dont le modèle en plâtre fut exposé au salon de 1827.

NOTICE
OF
HENRY-VICTOR ROGUIER.

Henry-Victor Roguier is born at Besançon in 1758. A pupis to Boizot, he carried off the second prize of sculpture at the academy in 1785. He afterwards gave himself up entirely to the carving of ornaments and was engaged at the china manufactory of Sèvres. He also made a great number of models for many brazen manufactories, and executed from the design of Prudhon the models for that beautiful toilet in silver-gilt given by the city of Paris to the empress Marie-Louise; he likewise made the models for the ornaments of the cradle given at the same period to the king of Rome; it is he who performed in 1825, after the design of Percier the models for the decoration of the coronation-carriage of Charles X. He also made the chapiter-head of the column of Boulogne-sur-Mer, as well as many of those of the columns which form the peristyle of the Exchange at Paris. All those works did not hinder M. Roguier from pursuing more important objects relating to the arts. He had performed in 1814, the model os the colossean statue of Henry IV executed in a few days to decorate the Pont-Neuf on the passage of Louis XVIII, at his entrance into Paris. From that time M. Roguier has made for the adornment of the bridge Louis XVI the marble colossean statue of Duquesne, the plaster-model of which was exposed at the Muséum in 1827.

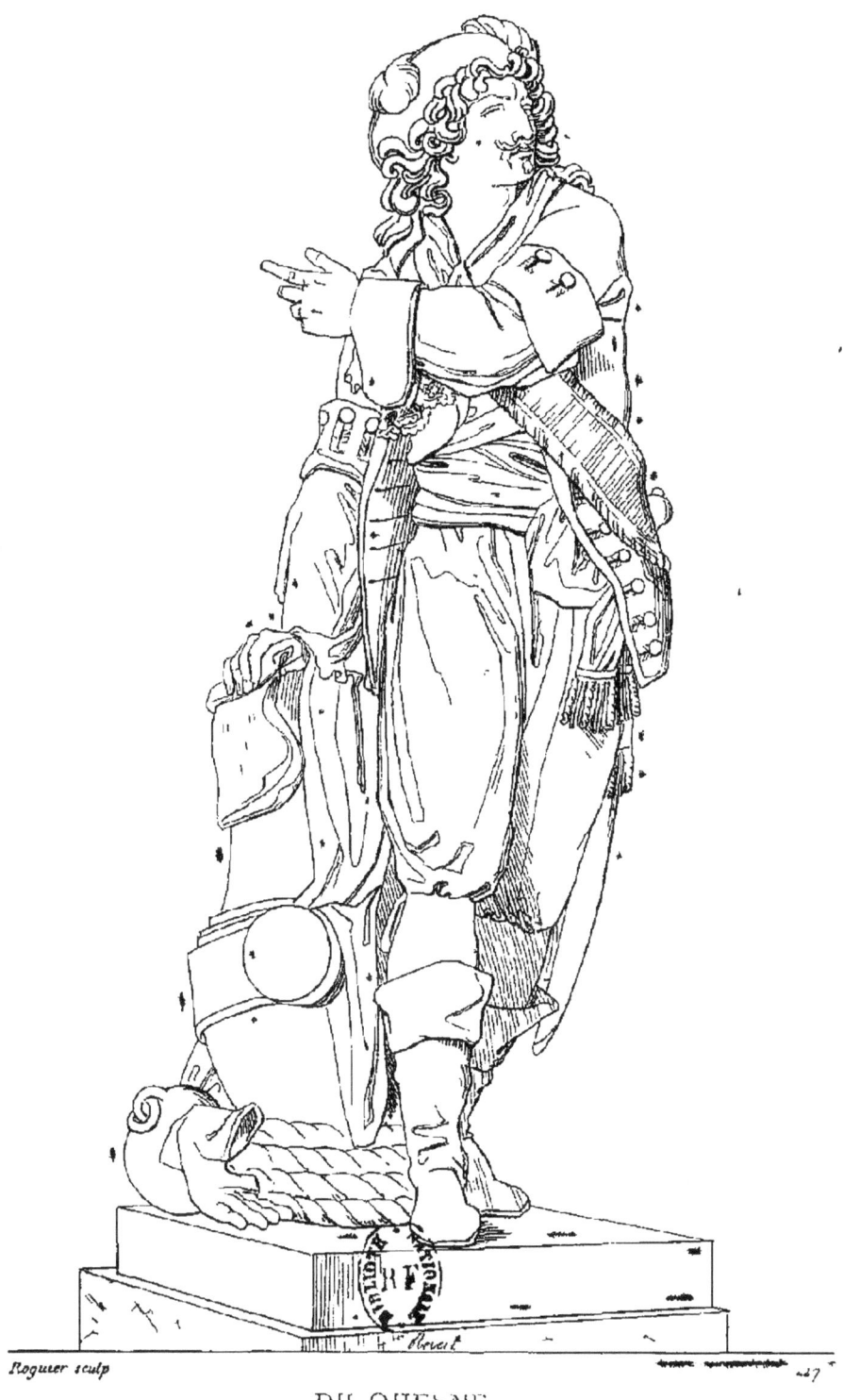

DU QUESNE

DUQUESNE

Abraham Duquesne naquit à Dieppe en 1610 :
...aine de vaisseau tué dans un combat contre les Espag...
...leur jura une haine implacable. Pendant ... troubles d...
...contre Louis XIV, Duquesne ... à ses frères
p... soumettre la ville de Bordeaux. Se trouvant dans ce...
... ... le ... commandant lui fit dire de brû...
... décida, et la
... à la valeur d'un
...

..., il ... contre Ruyter , et
... Hollandais les vaisseaux ne pu...
...tre sauvés que par les remorques des Espagnols.

Plus tard, Duquesne ayant sous ses ordres le comte de
Tourville, se retrouva vis-à-vis de Ruyter, à ... de Ca...
... battit complètement. L'amiral étant mort par suite de ses
... , son cœur fut ... en Hollande par
...
...
... bomba... , ...

...oyé en
... la Méditerran...
..., dont
...da Alger en 1683, et à P...
...ort en 1688.

B...nier, auteur de ce... , représente Duquesn...
... ordre de bombarder Alg...
..., sa pièce.

DUQUESNE.

Abraham Duquesne naquit à Dieppe en 1610 : fils d'un capitaine de vaisseau tué dans un combat contre les Espagnols, il leur jura une haine implacable. Pendant les troubles de la minorité de Louis XIV, Duquesne arma à ses frais une escadre pour soumettre la ville de Bordeaux. Rencontrant dans ces parages une flotte anglaise, le commandant lui fit dire de baisser pavillon; mais il répondit : « Le canon en décidera, et la fierté anglaise pourra bien, aujourd'hui céder, à la valeur française. » En effet, il combattit et il triompha.

En 1672, il rencontra Ruyter et Tromp dans la Manche, et mit les Hollandais en tel état, que leurs vaisseaux ne purent être sauvés que par les remorques des Espagnols.

Plus tard, Duquesne ayant sous ses ordres le comte de Tourville, se retrouva vis-à-vis de Ruyter, auprès de Catane, et le battit complètement. L'amiral étant mort par suite de ses blessures, son cœur fut envoyé en Hollande par une frégate qui tomba au pouvoir de Duquesne; mais il dit au capitaine : « Votre mission est trop honorable pour qu'on vous arrête, » et il lui donna des passeports.

Chargé en 1681 de mettre à la raison les pirates qui infestaient la Méditerranée, Duquesne, toujours accompagné de Tourville, dont il était en quelque sorte devenu inséparable, bombarda Alger en 1682, et se retira ensuite à Paris, où il mourut en 1688.

M. Roguier, auteur de cette statue, a représenté Duquesne donnant l'ordre de bombarder Alger.

Haut., 12 pieds.

DUQUESNE.

Abraham Duquesne was born at Dieppe in 1610: his father, a naval captain, was killed in an action with the Spaniards, against whom Duquesne swore eternal hatred. During the troubles of Louis Fourtenth's minority, Duquesne armed a squadron at his own expense for the purpose of compelling Bourdeaux to submit. Meeting on the coast with an English fleet, the commander desired him to lower his flag, but Duquesne replied: « That must be decided by own cannon, and the proud English to day may probably yield to French valour. » In fine, he fought and conquered.

In the year 1672, he meet Tromp and Ruyter in the channel, and he left them in so deplorable a state that their vessels would have perished had they not been towed away by the Spaniards.

Some time after, Duquesne, having the count de Tourville under his command, met again with de Ruyter, near Catanio, and completely defeated him. The admiral died in consequence of his wounds, and his heart was sent to Holland in a frigate which fell into the power of Duquesne, who thus addressed the captain: « Your mission is of too honourable a nature for me to prevent its being carried into execution, » and he gave him pass-ports.

Charged in 1681 with checking the pirates that infested the Mediterranean, Duquesne, still accompanied by Tourville, from whom he had in a manner become inseparable, bombardied Algiers in 1682; he retired afterwards to Paris, where he died in 1688.

M. Roguier, the sculptor of this statue, has represented Duquesne giving order for the bombardment of Algiers.

Height, 12 feet 9 inches.

NOTICE
SUR
JACQUES-PHILIPPE LE SUEUR.

Jacques-Philippe le Sueur naquit à Paris en 1757. Élève de Duret, il se fit remarquer dès sa jeunesse, et il n'avait encore que 21 ans lorsque M. de Girardin le chargea d'exécuter le tombeau de Jean-Jacques Rousseau, placé dans l'île des Peupliers à Ermenonville.

Ayant remporté le grand prix de sculpture, il alla à Rome vers 1780; et, lors de son retour en France, M. Beaujon le chargea d'exécuter un groupe des trois Grâces.

Il eut ensuite à faire des travaux pour le gouvernement; les plus remarquables furent un des bas-reliefs qui décoraient le péristyle du Panthéon; la paix de Presbourg pour l'arc de triomphe du Carrousel; un des frontons de l'intérieur de la cour du Louvre; une statue de Montaigne, placée dans la ville de Libourne; et celle du bailly de Suffren, placé à Paris sur le Pont Louis XVI, et donnée dans ce musée sous le n°. 232.

Le Sueur fut appelé à l'Institut en 1816; il obtint en 1828 la décoration de la Légion-d'Honneur, et mourut à Paris en 1832.

NOTICE,

OF

JACQUES-PHILIPPE LE SUEUR.

Jacques-Philippe Le Sueur born at Paris in 1757, was a pupil of Duret; he was remarked in his early youth, and was only 21 years old when M. de Girardin commissioned him to perform the tomb of Jean-Jacques Rousseau, placed near the island of the Poplars at Ermenonville.

Having carried off the main prize of sculpture, he went to Rome about 1780; and on his return to France, M. Beaujon desired him to execute a group of the three Graces.

Afterwards he had an order for some works for the government; the most remarkable were one of the bas-reliefs which decorated the peristile of Pantheon; the peace of Presbourg for the triumphal arch of Carousel; one of the pediments of the inner court of the Louvre; a statue of Montaigne, placed in the town of Libourne, and that of the bailiff of Suffren given in that museum by the number 232.

Le Sueur was nominated at the university in 1816; in 1828, he was conferred with the decoration of the Legion of Honour; and he died in Paris in 1832.

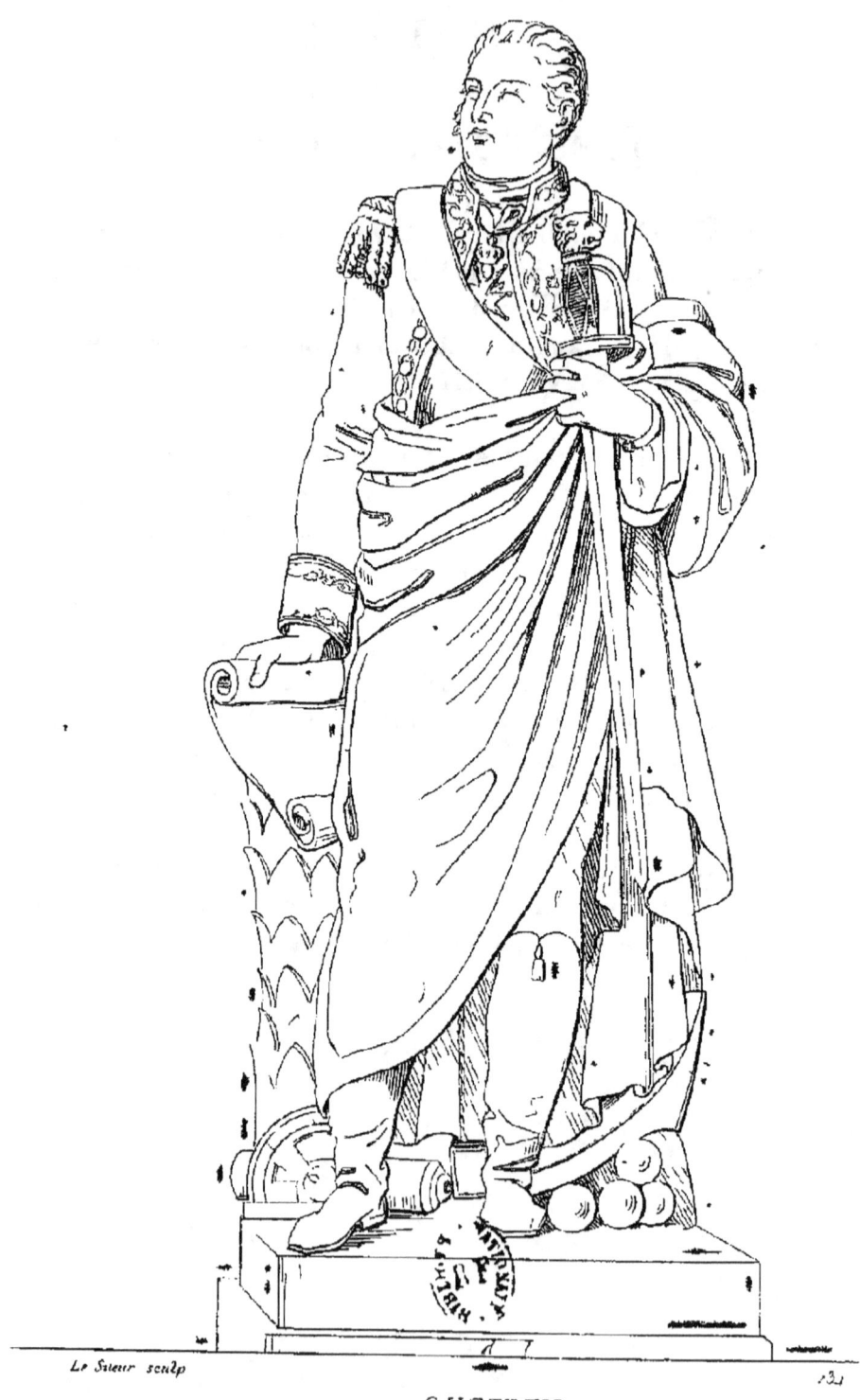

SUFFREN

SUFFREN

... Suffren Saint Canat, was seventeen, and was pre... the peace of 1748, which gave him an opportunity M[alta]. The war breaking out again in 1755, S[uffren] joined ... that year to Can[a]da; in the year after, he was at M[inorca] ... which facilitated the taking of Mahon. been independ... Suffren had the opportunity of grandeur among the Ar... ishop(?). He was then sent into In[dia], enabled there to display and be... action, ... stand ... his natural ac[ti]vi[t]y and ...

Suffren was greatly esteemed for his conduct in every situa[tion], p[ar]ticularly at Négapatam and at Trinquemale. He had ... ew, and a ... ues for Goa[d]elour, with Hu[gh]es(?), which h[e] the ceremonies of rested his return with exultation. The provincial a medal in his honour; Paris received him with and the k[ing] created a new dignity for him. He was the fo[urth] that ...

... was seized with at Paris, ... died in Suffren ... sometimes said, but Chev... prevent him from pa...... and a gentle asp...

M. Le Suer, the sculptor of this statue, represents Suffren holding in his hand the treaty of peace for 1783.

Ht. 12 feet 9 inches

SUFFREN.

Pierre-André DE SUFFREN SAINT-TROPEZ was born in 1726, at the castle of Saint-Cannat, in Provence. He embarked at Toulon when seventeen, and was present at various battles, until the peace of 1748, which gave him an opportunity of going to Malta. The war breaking out again in 1755, Suffren joined the fleet that went to Canada; in the year after, he was at Minorca in the squadron which facilitated the taking of Mahon.

From the peace of 1763 to the war of American independance which began in 1778, Suffren had little opportunity of shining, as he did afterwards in engagements among the Antille-islands. He was then sent into India, and made himself remarkable there by the steady coolness he maintained in action, notwithstanding his natural activity and ardour.

Suffren was greatly esteemed for his conduct in every situation, particularly at Négapatam and at Trinquemalé. He had an interview, at two leagues from Gondelour, with Hyder-Aly, in which he received from that Sultan the most honourable testimonies of his approbation. After the peace of 1783, his country greeted his return with exultation: the provincial states struck a medal in his honour; Paris received him with enthusiasm, and the King created a new situation for him, which was the office of vice-admiral.

He was seized with a serious illness at Paris, where he died in the year 1788. Suffren was excessively fat, but it did not however prevent him from possessing a noble and agreeable aspect.

M. Le Sueur, the sculptor of this statue, represents Suffren holding in his hand the treaty of peace for 1783.

Height, 12 feet 9 inches

SUFFREN.

Pierre-André DE SUFFREN SAINT-TROPEZ naquit en 1726, au château de Saint-Cannat, en Provence. Embarqué à Toulon dès l'âge de dix-sept ans, il fut témoin de plusieurs combats, jusqu'à la paix de 1748, dont il profita pour se rendre à Malte. La guerre ayant recommencé en 1755, Suffren fit partie de l'escadre envoyée au Canada; l'année suivante, il se trouva à Minorque dans celle qui facilita la prise de Mahon.

Depuis la paix de 1763 jusqu'à la guerre pour l'indépendance de l'Amérique en 1778, Suffren eut peu d'occasions de se faire connaître; mais alors il se distingua dans plusieurs combats vers les Antilles. Il fut ensuite envoyé dans l'Inde, et s'y fit remarquer par un sang-froid imperturbable dans l'action, malgré une activité et une ardeur extrême.

Suffren s'acquit une grande estime par sa conduite dans toutes les circonstances où il se trouva, et surtout à Négapatam et à Trinquemalé. Il eut à deux lieues de Gondelour une entrevue avec Haïder-Aly, dans laquelle il reçut de ce sultan les témoignages les plus honorables. Après la paix de 1783, il en reçut de plus éclatans encore dans sa patrie : les états de provence firent frapper une médaille en son honneur; Paris le reçut avec enthousiasme, et le roi créa pour lui une nouvelle charge de vice-amiral.

Une maladie grave vint le surprendre à Paris, où il mourut en 1788. Suffren était d'un embonpoint extraordinaire, qui ne lui ôtait cependant pas un aspect noble et agréable.

M. Le Sueur, auteur de cette statue, a représenté Suffren tenant à la main le traité de paix de 1783.

Haut., 12 pieds.

NOTICE

SUR

ANTOINE-DENIS CHAUDET,

Antoine-Denis Chaudet naquit à Paris en 1763. Dès sa plus tendre enfance, il s'amusait à modeler de petites figures en terre glaise; admis ensuite dans l'atelier de Stouf, il se présenta à l'académie à l'âge de 14 ans, et chercha bientôt à se soustraire au goût de l'école où la statuaire n'avait pas encore ressenti la régénération que Vien avait fait éprouver à la peinture. Chaudet remporta le grand prix en 1784; son bas-relief était si remarquable et méritait si bien la palme, que l'auteur fut porté en triomphe par ses camarades.

Arrivé à Rome, il eut pour compagnon d'étude Drouais, qui, l'année suivante, remporta le grand prix de peinture et comme lui fut porté en triomphe par ses émules. Chaudet revint à Paris en 1789, deux ans après il fit, pour décorer le péristyle du Panthéon, le groupe de l'émulation de la Gloire.

Parmi ses travaux on doit citer la statue de Napoléon pour le Corps-législatif, un bas-relief dans la cour du Louvre, une statue de la Paix, qui fut exécutée en argent et placée dans le palais des Tuileries. Il fit un groupe de Paul et Virginie, dans lequel on admire la naïveté dont Bernardin de Saint-Pierre a empreint ces jeunes amans. C'est à lui que l'on doit aussi le bas-relief du fronton du palais du Corps-législatif, et cette statue colossale de Napoléon qui était placée sur la colonne de la place Vendôme.

Chaudet a dessiné plusieurs vignettes pour l'édition de Racine, publiée par M. Didot. Il fit aussi un tableau représentant Énée sauvant Anchise de l'incendie de Troie. Ses nombreux travaux et son talent le firent appeler à l'Institut, et nommer professeur à l'académie. Il mourut en 1810.

NOTICE

OF

ANTOINE DENIS CHAUDET.

Antoine-Denis Chaudet was born at Paris in 1763. From his most tender infancy he amused himself with modelling little figures in clay, he was afterwards admitted in to the workshop of Stouf, and at 14 years of age, he presented himself to the Academy, he quickly seceded from the taste of that school, which had not as yet felt the regeneration given to painting by Vien. Chaudet carried off the prize in 1784, his bas relief was so remarkable, and so well deserved the palm, that he was carried in triumph by his companions. On his arrival in Rome, he had Drouais for a fellow student, and who the following year like Chaudet gained the grand prize, in painting, and was carried in triumph by his rivals. Chaudet returned to Paris in 1789, two years afterwards he made a group of the emulation of glory, to decorate the peristyle of the Pantheon. Amongst his works we may distinguish the statue of Napoleon done for the *Corps legislatif*, a bas relief in the court of the Louvre, as also a statue of peace executed in silver, and placed in the palace of the Tuileries. He made a group of Paul and Virginia, in which the simple innocence depicted by Bernardin de Saint Pierre, of these young lovers is well represented.

It is to this artist we owe the bas relief of the pediment of the palace of the *Corps législatif*, as also the colossal statue of Napoleon which was placed on the column of the place Vendôme. Chaudet designed several vignettes for the edition of Racine published by M. Didot and also painted a picture representing Eneas, saving Anchises, from the burning of Troy. His numerous works and his talent procured him a seat in the Institute and to be named professor of the Academy. He died in 1810.

NAPOLÉON

NAPOLÉON.

Lorsque le corps législatif ordonna l'érection de cette statue de Napoléon, il le fit pour rendre un hommage public au guerrier et au législateur qui avait donné à la France des jours de gloire et de repos. Cette statue fut mise dans la salle des séances du corps législatif, derrière la place du président; elle y resta jusqu'en 1814. Mais alors on la fit disparaître comme l'image d'un usurpateur, qui avait opprimé la France pendant longues années. Bientôt peut-être on la replacera dans l'un de nos monumens publics, comme l'image d'un héros, d'un génie, digne d'honorer son pays et son siècle.

Le statuaire Chaudet a donné à sa figure un air imposant; on y remarque surtout la noble et calme sérénité, qui convient au caractère du législateur et du monarque. La draperie, qui couvre en partie la figure, est ajustée avec art et rendue avec beaucoup de vérité. En suivant le style héroïque adopté par les anciens, Chaudet a su, par une idée adroite et ingénieuse, conserver au manteau la forme de celui dont on fait usage de nos jours.

Cette belle statue est en marbre de Cararre; elle a été gravée par J.-N. Laugier.

Haut., 6 pieds.

SCULPTURE. CHAUDET. PARIS.

NAPOLEON.

When the Legislative Corps ordered the erection of this statue of Napoleon, it was done as a public homage to the warrior and legislator, who had procured for France days of glory and of repose. This statue was placed in the Hall of the Sittings of the Legislative Corps, behind the President's Chair: it remained there until 1814, when it was removed, as the emblem of a usurper who, for many years, had oppresed France. Perhaps it may again be soon in one of our National Buildings, as the semblance of the hero and genius who was an honour to his country and the age in which he lived.

The sculptor Chaudet has given a commanding air to this figure: in it may be remarked more particularly the grandeur and calm becoming the character of a Legislator and Monarch. The drapery partly covering the figure is thrown with art, and rendered with much truth. Although following the heroical style adopted by the ancients, Chaudet has contrived, by a skilful and ingenious idea, to preserve in the mantle the form of the one used at the present period.

This beautiful statue is in Carrera marble: it has been engraved by J. N. Laugier.

Height 6 feet 4 inches.

NOTICE

SUR

EDME-ETIENNE-FRANÇOIS GOIS.

Edme-Étienne-François Gois est né à Paris en 1765. Élève de son père Étienne-Pierre-Adrien Gois, professeur de l'Academie, il remporta le grand prix de sculpture en 1790.

M. Gois a exposé en 1800 un groupe en plâtre des trois Horaces. Il fut ensuite chargé par la ville d'Orléans de faire une figure en bronze de Jeanne d'Arc. Lors de l'innauguration de ce monument, la plus jeune de ses filles fut baptisée sous le nom d'Aurélie, et tenue sur les fonds par le maire d'Orléans au nom de cette ville. Après la mort du duc de Berry, M. Gois a fait le mausolée en marbre érigé dans une des églises de Lille, à la mémoire de ce prince. Il a fait le modèle en plâtre d'une descente de croix placée dans l'église de saint Gervais à Paris.

Indépendamment de la statue colossale de Turenne exécutée en marbre et placée sur le pont Louis XVI, il en a fait une autre en bronze pour la ville de Sédan.

NOTICE

OF

EDME-ÉTIENNE-FRANÇOIS GOIS.

Edme-Etienne-François Gois is born at Paris in 1765. A pupil of his father Etienne-Pierre-Adrien Gois a professor of the Academy, he carried off the great prize of sculpture in 1790. M. Gois has exhibited in 1800 a plaster group of the three Horaces. The city of Orléans charged him to make a brazen figure of Jeanne d'Arc. At the inauguration of this monument, the youngest of his daughters was christened by the name of Aurelie, and the mayor of Orléans stood a godfather to her in the name of the town. After the death of the duke de Berry, M. Gois made the mausoleum in marble erected in one of the churches of Lille to the memory of that prince. He also made a plaster model of a descent of the cross, placed in the church of Saint-Gervais at Paris.

Besides a colossal statue of Turenne, performed in marble and placed on the bridge Louis XVI, he has made another brazen one for the town of Sedan.

TURENNE.

SCULPTURE. GOIS FILS PARIS.

TURENNE.

Henri de la Tour d'Auvergne, vicomte de TURENNE, naquit à Sedan en 1611 : destiné par sa naissance à la profession des armes, dès son enfance il montra de l'admiration pour Alexandre, et Quinte-Curce était l'auteur favori de ses études. Il fit ses premières armes sous le prince Maurice de Nassau, son oncle, et revint prendre du service en France en 1634. Après la prise de Brisach en 1638, le cardinal de Richelieu voulut donner sa nièce en mariage à Turenne, mais il ne voulut pas quitter la religion calviniste. Ses succès en Roussillon et en Italie, dans les années 1642 et 1643, le firent élever au grade de maréchal de France, à l'âge de trente-trois ans.

Après s'être battu en Allemagne avec le prince de Condé, alors duc d'Enghien, Turenne fut forcé de se battre contre lui pendant les guerres civiles, et il poursuivit l'armée de ce prince jusque sous le canon de la Bastille. En 1657 il fit le siège de Dunkerque et chassa les Espagnols de cette ville. Toute la Flandre fut bientôt soumise, et la paix avec l'Espagne se fit en 1659.

Lors de la conquête de la Hollande, en 1672, quarante villes de ce pays furent prises en vingt-deux jours, et l'année suivante il poursuivit jusque dans Berlin l'électeur de Brandebourg, qui avait voulu secourir la Hollande. En 1674 il fit la conquête de la Franche-Comté ; et en 1675, au moment où il se préparait à combattre Montécuculli, il fut tué d'un coup de canon. Son corps fut enterré à Saint-Denis, comme celui du connétable du Guesclin.

Cette statue est faite par M. Gois fils.

Haut., 12 pieds.

TURENNE.

Henri de la Tour d'Auverne, viscount de Turenne, was born at Sedan in 1611 : intended from his birth for the profession of arms, in his childhood he evinced an admiration for Alexander, and Quintus-Curtius was the favorite author whom he studied. He made his first campaign under prince Maurice de Nassau, his uncle; he returned to his native country, and entered the service of France in 1634. After the taking of Brisach, in 1638, cardinal Richelieu was desirous of giving him his niece in marriage, but Turenne would not abjure calvanism. His successes in Roussillon and in Italy, during 1642 and 1643, procured him the rank of a marshal of France, when but thirty-three years of age.

He fought in Germany allied with the prince de Condé, then duke d'Enghien; but was compelled to fight against him, during the civil wars, and pursued the army of that prince to the very walls of the Bastille. In 1657 he besieged Dunkirk and drove the Spaniards from that city. Flanders was speedily subdued, and peace was made with Spain in 1659.

During the conquest of Holland, in 1672, forty of its cities were taken in twenty-two days; the year after he pursued to Berlin the elector of Brandebourg, who had intended giving his assistance to Holland. In 1674 he made the conquest of Franche-Comté; and in 1675, when preparing to fight with Montecuculli, he was killed by a cannon-shot. Like the constable du Guesclin, he was buried at Saint-Denis.

This statue is the production of M. Gois the younger.

Height, 12 feet 9 inches.

NOTICE

SUR

PIERRE-CHARLES BRIDAN.

M. Pierre-Charles Bridan est né à Paris, en 1766. Élève de son père, statuaire de l'ancienne Académie royale, il remporta le grand prix de Rome en 1791.

Parmi les nombreux ouvrages de M. Bridan, on doit citer principalement la statue en marbre d'un artilleur, placée à l'arc de triomphe de la place du Carrousel; celle de Duguesclin, sur le pont Louis XVI; celle de Bossuet pour la ville de Dijon, et un Épaminondas mourant.

D'autres statues et bas-reliefs en plâtre se voient à la Chambre des Pairs et à l'hôtel des Invalides. C'est M. Bridan qui a eu le courage d'entreprendre l'immense colosse de l'Éléphant, qui devait servir de fontaine sur la place de la Bastille. Il a fait un groupe de petite dimension représentant Michel-Ange devenu aveugle, et cherchant à reconnaître avec ses mains la beauté des formes du torse antique. Ce morceau fut exposé au salon de 1827.

NOTICE

OF

PIERRE CHARLES BRIDAN.

This artist was born in Paris in 1766, he was pupil of his father, statuary to the ancient Royal Academy, and gained the grand prize at Rome in 1791. In speaking of the works of M. Bridan, we ought to notice particularly the marble statue of an artillery man, placed at the Triumphal arch of the Carrousel, that of Duguesclin, on the Pont Louis XVI, that of Bossuet for the City of Dijon, and a dying Epaminondas.

Other statues and bas-reliefs of his workmanship in plaster, are met with at the Chambre des Pairs, and at the Hotel des Invalides, and it was M. Bridan who had the courage to undertake the colossal figure of the elephant, which was to serve as a fountain on the place de la Bastille. He executed a small group, representing Michael Angelo when blind, endeavouring with his hands to discover the beauty exhibited in the forms of ancient mutilated statues. This subject was exhibited in 1827 at the Salon.

DU GUESCLIN

DU GUESCLIN.

Bertrand Du Guesclin naquit vers 1314, au château de la Motte-Broon, près de Rennes. Dans son enfance il montrait un naturel dur et intraitable; souvent en fureur, il frappait ceux qui voulaient lui résister ou lui faire des remontrances, et son précepteur le quitta sans avoir pu lui apprendre à lire.

Sans instruction, d'une taille épaisse et d'un visage laid, Du Guesclin se fit remarquer par sa force, son adresse et son courage; il sut deviner l'art de la guerre dans un siècle où elle ne consistait presque qu'à fondre avec impétuosité sur son ennemi pour le mettre en désordre. Il remporta d'abord plusieurs avantages en Bretagne, où il défendait les droits du comte de Blois, contre les troupes du roi d'Angleterre. Après la mort du roi Jean, Du Guesclin voulant célébrer l'avénement de Charles V à la couronne, livra la bataille de Cocherel, où il battit Charles-le-Mauvais, roi de Navarre, et fit prisonnier le captal de Buch. A la paix, il emmena en Espagne tous les militaires qui désolaient la France sous le nom de *grandes bandes*, et fit servir leur courage à rétablir sur le trône de Castille Henri de Transtamare, dépouillé par Pierre-le-Cruel.

Plus tard, voulant récompenser ses services, le roi remit à Du Guesclin l'épée de connétable; et alors, par ses nouvelles victoires, il rendit à la France toutes les provinces dont les Anglais s'étaient emparés.

Du Guesclin mourut en 1380; son corps fut placé à Saint-Denis, dans un tombeau auprès de celui que le roi avait fait préparer pour lui-même.

M. Bridan, auteur de cette statue, a placé le connétable appuyé sur son épée et soutenant l'écu de France.

Haut., 12 pieds.

DU GUESCLIN.

Bertrand DU GUESCLIN was born about the year 1314, at the castle of Motte-Broon, near Rennes. In his childhood he evinced a hard and intractable nature; he would strike those who opposed him, or remonstrated with him, and he was left by his preceptor, who could not teach him even to read.

Without education, with a heavy figure and an forbidding face, du Guesclin made himself known by his strength, his address and his courage; he developed the art of war, at a period, when it consisted only of rushing upon an enemy, to throwing him into disorder. In Bretagne, he successfully defended the rights of the count de Blois against the troops of the king of England. After the death of John, du Guesclin, to celebrate the event of Charles the Fifth's coronation, gave battle near Cocherel, against Charles the Bad, king of Navarre, and made prisoner, the captal de Buch. At the peace, he led into Spain all the soldiers who desolated France, and were called *grandes bandes*; he made their courage serve to re-establish upon the throne of Castile, Henry de Transtamare, who had been dethroned by Peter the Cruel.

Some time after, the king bestowed the sword of constable upon du Guesclin, who afterwards regained in France, those provinces, which the English had taken.

Du Guesclin died in 1380; he was buried at Saint-Denis, in a tomb near that which the king had prepared for himself.

M. Bridan, the sculptor of this statue, has represented the constable leaning upon his sword and supporting the arms of France.

Height, 12 feet 9 inches.

NOTICE
SUR
FRANÇOIS-FRÉDÉRIC LEMOT.

François-Frédéric Lemot naquit à Lyon en 1771. Son père, menuisier, l'amena à Paris à l'âge de douze ans, et le destinait à suivre son état; il le fit entrer à l'école gratuite de dessin. Étant un jour dans le parc de Sceaux à faire une étude de l'Hercule gaulois du Puget, il y fut rencontré par Julien et Dejoux; ce dernier, charmé du travail et de la capacité du jeune Lemot, lui offrit d'entrer dans son atelier, et sa proposition fut acceptée avec empressement; les progrès de Lemot furent rapides et immenses; en 1790, il concourut pour le grand prix et le remporta à la satisfaction générale.

Lemot était à Rome en 1798, lors du pillage de l'académie de France par la populace; obligé de se sauver avec ses camarades, ils passèrent quelque-temps à Naples et à Florence dans un extrême dénûment. Lemot vint à Paris solliciter des secours pour ses camarades; à peine arrivé, il se trouva pris par la réquisition et fut forcé de partir pour l'armée du Nord. Mais en 1795 il fut rappelé par le gouvernement, pour faire une statue colossale du Peuple français sous la figure d'Hercule. Le modèle de cette statue ne fut même pas exécuté, mais Lemot fut chargé d'autres travaux, tant sous le directoire que sous le consulat et sous l'empire, ainsi que depuis la restauration. C'est à lui que l'on doit la statue équestre de Henri IV en bronze, placée maintenant sur le terre-plein du Pont-Neuf. Une chute qu'il fit pour la pose de cette statue a occasioné sa mort, en 1827.

NOTICE
OF
FRANÇOIS-FRÉDÉRIC LEMOT.

François-Frédéric Lemot was born at Lyon in 1771. His father, a joiner, brought him to Paris at the age of twelve years, and designed him for his trade; he got him into the gratis drawing-school. Being one day sketching a Hercules gaulois of Puget in the park of Sceaux, he was met there by Julien and Dejoux; the latter delighted with the labour and capacity of young Lemot offered him to enter into his painting-school; which kind proposal he immediately complied to, and made a rapid and incredible progress; in 1790, he concurred for the great prize which he got with a general satisfaction.

Lemot was at Rome in 1798, when the academy of France was plundered by the mob; being compelled to fly with his companions, they spent some time at Naples and at Florence in an extreme penury. Lemot came to Paris soliciting relief for his young friends; he was scarce arrived, when being taken by the requisition he was instantly sent off to the Northern army. But in 1795, he was recalled by the government to make a colossean statue of the french people under the figure of Hercules. The model of this statue was not even performed, but other works were ordered for Lemot by the directory, the consulship, the empire as also from the restauration. To him we are indebted for the equestrian brazen statue of Henry IV now placed on a plat-form on the Pont-Neuf. A fall which he made for the setting of this statue caused his death in 1827.

LES MUSES RENDENT HOMMAGE A LOUIS XIV

LES MUSES

RENDENT HOMMAGE A LOUIS XIV.

Lorsqu'on vit au salon de 1810, le dessin de cet immense bas-relief, qui décore le tympan du fronton du milieu de la colonnade du Louvre, le livret portait cette explication : « Il représente les muses, qui, sur l'invitation de Minerve, viennent rendre hommage au souverain, qui a fait achever ce grand édifice. Clio tenant le burin de l'histoire, grave sur le cippe qui porte le buste du héros : NAPOLÉON LE GRAND A TERMINÉ LE LOUVRE. »

Le buste et l'inscription disparurent en 1814; la tête de Napoléon fut remplacée par celle de Louis XIV, et on mit pour inscription LUDOVICO MAGNO. L'idée de l'artiste fut ainsi dénaturée, et si dans la suite des siècles il ne restait plus de traces des changemens ordonnés, la vue de ce bas-relief pourrait donner des idées bien éloignées de la vérité.

Le caractère de cet ouvrage est noble et grand sans aucun mélange de rudesse; il y a beaucoup de richesse dans la composition, dans l'ordonnance; cependant, on ne peut s'empêcher d'être frappé du mauvais effet que produit l'angle supérieur du fronton : la corniche semble posée sur la tête même du héros, dont le buste est présenté à l'admiration des peuples. Les figures sont bien drapées, les parties nues sont d'un grand style, l'ensemble fait honneur au statuaire Lemot.

Ce bas-relief est en pierre, il fut désigné par le jury des prix décennaux comme ayant mérité le grand prix de sculpture. La seule gravure qu'on en ait faite, est de M. Heina.

Larg., 74 pieds; haut., 14 pieds.

SCULPTURE. LEMOT. PARIS.

THE MUSES

PAYING HOMMAGE TO LEWIS XIV.

When the exhibition of 1810 displayed the design of this immense basso-relievo, which adorns the tympan of the pediment in the middle of the colonnade of the Louvre, the catalogue contained the following explanation: « It represents the Muses, who, invited by Minerva, come to pay hommage to the Sovereign that finished this grand building. Clio, holding the style of history, engraves upon the cippus, supporting the bust of the hero : NAPOLÉON LE GRAND A TERMINÉ LE LOUVRE; *Napoleon the Great finished the Louvre.* »

The bust and inscription disappeared in 1814 : Napoleon's head made way for that of Lewis XIV, and the inscription LUDOVICO MAGNO was introduced. Thus the artist's idea was distorted, and if in after-ages there should remain no trace of the changes ordered, the appearance of this basso-relievo might give ideas far removed from the truth.

The character of this production is grand and noble without any alloy of harshness : there is great richness in the composition and arrangement; yet the beholder cannot help being struck at the ill-effect produced by the upper angle of the pediment : the cornice seems to rest on the very head of the hero whose bust is offered to the gazing admiration of thousands. The drapery of the figures is well cast, and the naked parts are in a noble style : The whole does credit to the sculptor Lemot.

This basso-relievo is in marble : it was named by the Jury of the Decennial Prizes as deserving the Grand Sculpture Prize. The only print done from it, is by M. Heina.

Width, 78 feet 8 inches; height, 14 feet 10 inches.

NOTICE

sur

N. ESPERCIEUX.

M. N. Espercieux est né à Marseille en 1775. Lorsqu'il vint à Paris, il suivit les leçons de l'Académie, sans s'attacher à aucun atelier particulier. Le premier ouvrage qu'il exposa au salon, est une statue de la Paix qu'il exécuta en 1802 pour le gouvernement. En 1810 il fit une statue de Corneille, puis le bas-relief en marbre de la victoire d'Austerlitz pour l'arc de triomphe du Carrousel, ainsi que les quatre petits bas-reliefs, aussi en marbre, de la fontaine qui, construite alors sur la place de Saint-Sulpice, a été transportée depuis dans le marché Saint-Germain.

M. Espercieux fut aussi chargé de faire pour la salle du Corps-législatif un grand bas-relief représentant Napoléon recevant les clefs de Vienne. Il fit en 1812 une figure d'Ulysse reconnu par son chien, et en 1814 une statue de Voltaire ; en 1817, la statue de Sully, depuis exécutée en marbre pour la décoration du pont Louis XVI, et en 1819 une autre statue en marbre représentant Philoctète expirant au milieu de ses douleurs.

Parmi les bustes nombreux qu'a exécutés M. Espercieux, on remarque ceux de Le Brun, Le Mercier et Arnaux, membres de l'Académie française. Ceux des peintres Le Thier et Redouté, et aussi ceux de Molière et de Racine.

NOTICE

OF

N. ESPERCIEUX.

M. N. Espercieux was born at Marseilles in 1775, he came afterwards to Paris, and studied at the Academy, without confining himself to any private school. The first work which he exhibited at the Salon, was a statue of Peace executed in 1802 for the government.

In 1810 he made a statue of Corneille, afterwards the bas relief in marble of the victory of Austerlitz, for the Triumphal arch at the Carrousel, and also four little bas-reliefs in marble, for the fountain which was then erected at the place Saint-Sulpice, and which has since been removed to the marché Saint-Germain.

M. Espercieux was also directed by the legislative body, to prepare a large bas-relief representing Napoléon receiving the keys of Vienna. In 1812 he executed a figure of Ulysses recognised by his dog; and in 1814 a statue of Voltaire. In 1817 the statue of Sully, executed afterwards in marble to ornament the Pont Louis seize, and in 1819 another marble statue representing Philoctetes, expiring in the midst of torments.

Among the numerous busts executed by this artist, are to be remarked those of Le Brun, Le Mercier and Arnaux, members of the French Academy; also of the painter Le Thier and Redouté, and those of Molière, and Racine.

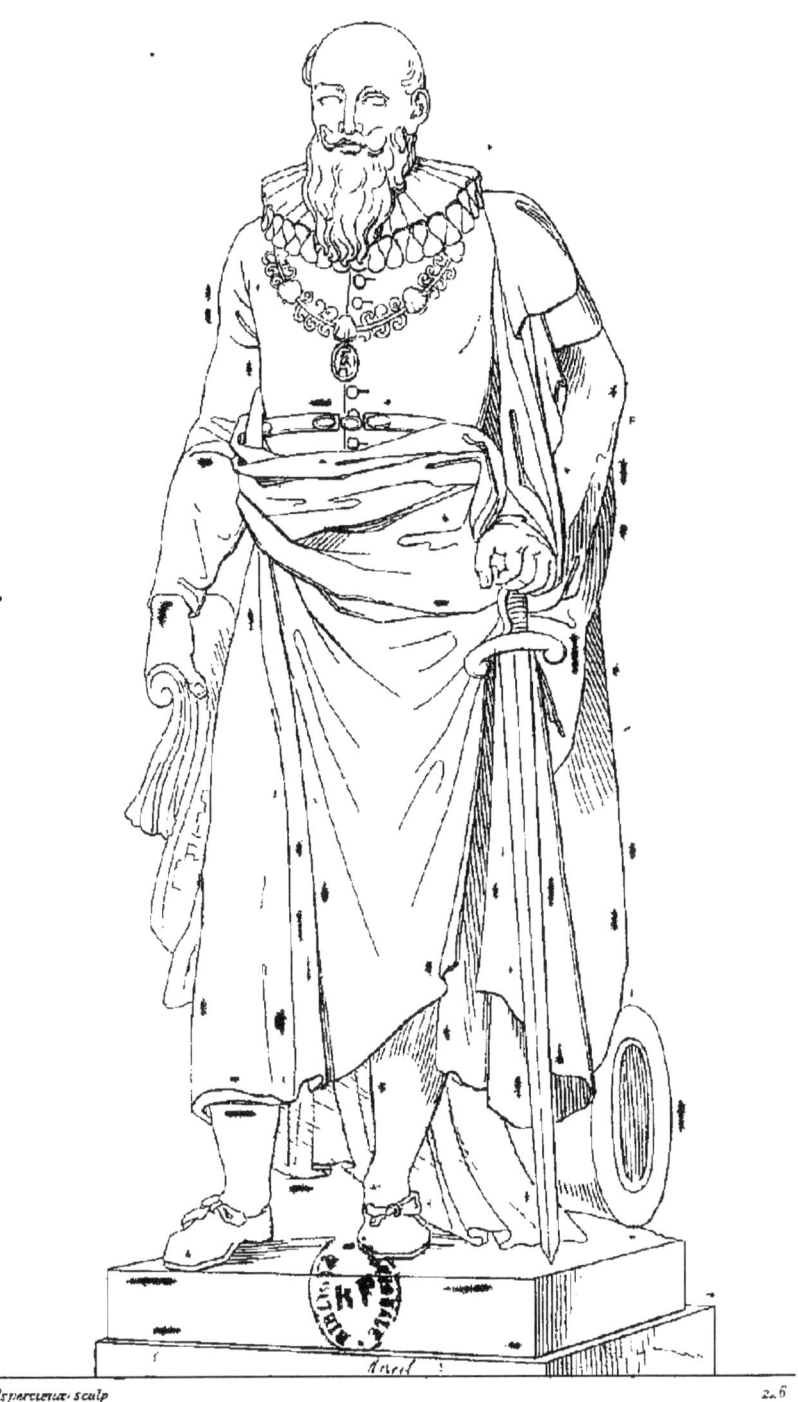

SULLY

SULLY

Maximilien de Béthune, duc de [...] se trouvait à Paris à l'âge de douze ans [...] la Saint-Barthélemy, auquel il échappa par hasard [...] de Navarre [...] qu'il [...] la cour, et s'attacha à lui pour toujours.

Souffrant d'[...] tellement remarié, et mécontent de ne [...] son château de Rosny où [...] ses gardes [...] étant [...] soixante millions de dettes usurpés, plaça dans les coffres de la Bastille une réserve de 42 millions, fit faire une remise de 20 millions d'arriéré sur la taille, et diminua cet impôt de 5 millions par an; l'intérêt de l'argent qui était à 10 pour cent, diminua successivement jusqu'à 6 ½. Toutes ces ressources pour tant d'améliorations furent le fonds [...] comme les deux mamelles dont la France était allaitée. Sully sut aussi expédier les dépenses [...] faire pour ses maîtresses, il osa même dire [...] avantage qu'il avait coûté à l'une d'elles, et [...] aux dilapidations des courtisans.

Après la mort de Henri IV, Sully se retira de la cour et [...] ses charges, excepté celle de grand-maître de l'ar[tillerie] qu'il conserva jusqu'à sa mort, en 1641.

M. [...], auteur de cette statue, a représenté Sully tenant à la main le plan de la galerie du Louvre, dont il [...] la construction.

Haute, 10 pieds.

SULLY.

Maximilien DE BÉTHUNE, duc de Sully, né à Rosny en 1560, se trouvait à Paris à l'âge de douze ans lors du massacre de la Saint-Barthélemy, auquel il échappa par hasard. Il suivit le roi de Navarre lorsqu'il quitta la cour, et s'attacha à lui pour toujours.

Souffrant d'une blessure, nouvellement remarié, et mécontent de ne rien obtenir du roi, il se retira dans son château de Rosny, où il s'occupait à étudier l'histoire et à cultiver ses jardins. Revenu près du roi en 1599, il fut déclaré surintendant des finances : les dettes de l'État montaient à 300 millions ; il parvint à les payer. Il fit rentrer 80 millions de domaines usurpés, plaça dans les coffres de la Bastille une réserve de 42 millions, fit faire une remise de 20 millions d'arriéré sur la taille, et diminua cet impôt de 5 millions par an ; l'intérêt de l'argent qui était à 10 pour cent, diminua successivement jusqu'à $6\frac{1}{4}$. Toutes ses ressources pour tant d'améliorations furent le *labourage et le pâturage*, qu'il regardait comme les deux mamelles dont la France était alimentée. Sully sut aussi empêcher les dépenses que le roi voulait faire pour ses maîtresses, il osa même déchirer la promesse de mariage qu'il avait faite à l'une d'elles, et sut également résister aux dilapidations des courtisans.

Après la mort de Henri IV, Sully se retira de la cour, et résigna toutes ses charges, excepté celle de grand-maître de l'artillerie, qu'il conserva jusqu'à sa mort, en 1641.

M. Espercieux, auteur de cette statue, a représenté Sully tenant à sa main le plan de la galerie du Louvre, dont il commença la construction.

Haut., 12 pieds.

SULLY.

Maximilien DE BÉTHUNE, duc de Sully, was born at Rosny in 1560, he was in Paris when twelve years old, during the massacre of Saint-Bartholomew, from which he escaped by accident. He followed the king of Navarre when he quitted court and remained with him ever after.

Suffering from a wound, newly married, and dissatified with obtaining no preferment from the King, he retired to his castle at Rosny, and occupied himself with the study of history and the cultivation of his gardens. Returning near the King, in 1599, he was declared superintendant of finance: the national debt amounted then to 300 millions of francs; he undertook to pay it. He obtain 80 millions from usurped lands, placed in the coffers of the Bastille a reserve of 42 millions, and remitted 20 millions of arrears upon the land tax, which tax he diminished 5 millions a year; the interest of the money, that was at 10 per cent, lowered gradually to $6\frac{1}{4}$. All his ressources for these improvements were *tillage* and *pasturage*, which he considered as the two sources from which France drew her sustenance. Sully also curbed the expenses which the king would have incurred for his mistresses; he even had the hardihood to tear a promise of marriage, which Henri had given one of them, and he equally resisted the encroachments of the courtiers.

After the assassination of Henri IV, Sully retired from court, and resigned all his places, excepting the head-mastership of the ordnance, that he retained until his death, which happened in 1641.

M. Espercieux, the sculptor of this statue, represents Sully holding in his hand a plan for the gallery of the Louvre, the building of which he began.

Height, 12 feet 9 inches.

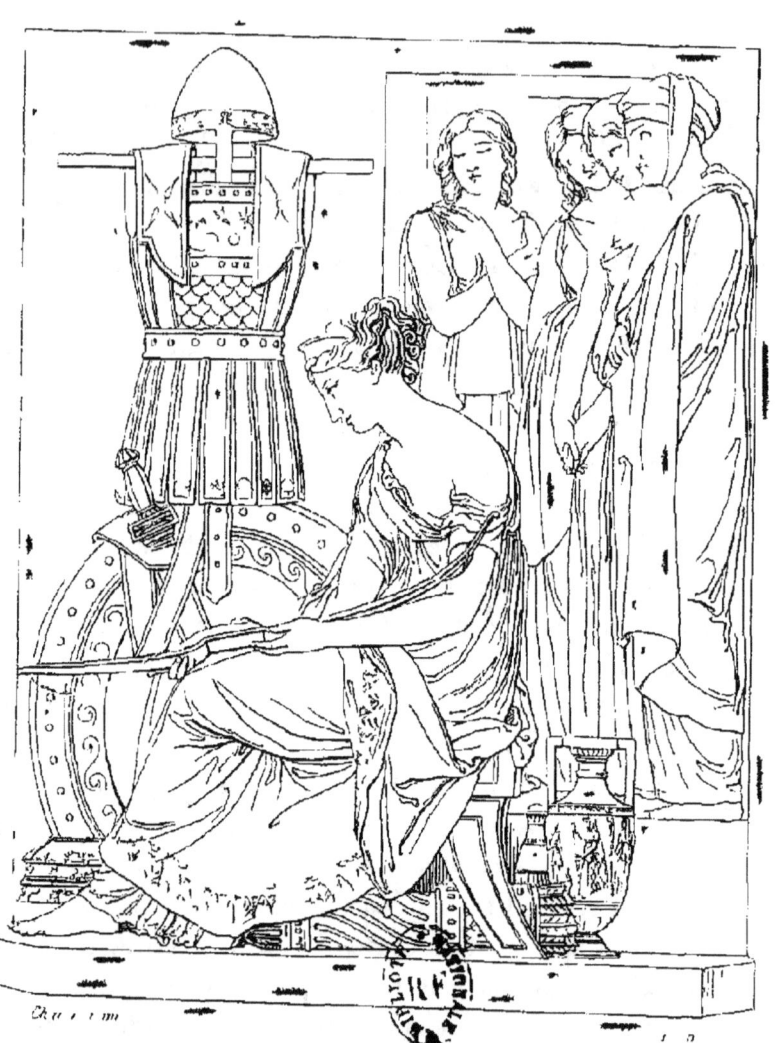

PENELOPE

PÉNÉLOPE.

Quoique les princesses aient eu quelquefois de nombreux adorateurs, à cause de leur grande beauté et de leur vertu, aucune n'a jamais pu, à cet égard, être mise en comparaison avec la chaste Pénélope, épouse d'Ulysse, et mère de Télémaque.

L'absence d'Ulysse s'étant prolongée long-temps, par suite des aventures décrites dans l'Odyssée, sa mort s'accrédita à tel point, que cent seize prétendans à la main de Pénélope vinrent s'établir dans son palais, et y dissipaient les biens qui appartenaient à Ulysse et à Télémaque. La princesse, après avoir éludé long-temps de répondre à leurs vœux, crut avoir trouvé encore un prétexte pour les éloigner, en disant qu'elle donnerait sa main, à celui d'entre eux qui serait assez fort pour tendre l'arc d'Ulysse.

L'instant choisi par l'artiste, pour le sujet de son bas-relief, est celui où la vertueuse princesse vient d'avoir cette heureuse idée. Cependant on voit la crainte qu'elle éprouve, en pensant qu'il se trouvera peut-être un homme doué d'une force semblable à celle de son mari, et qu'elle n'aura plus de motifs pour s'opposer au vainqueur.

La composition de ce bas-relief est digne de la simplicité que l'on remarque dans les ouvrages des anciens, elle donne une haute idée du talent de Chantrey.

SCULPTURE ~~~~~~ CHANTREY. ~~~~~~~~ ENGLAND.

PENELOPE.

Though princesses have sometimes had a great number of admirers on account of their great beauty and virtue, none could never be, in that respect, compared to the chaste Penelope, the wife of Ulysses and mother of Telemachus.

The absence of Ulysses being prolonged for a while by a series of adventures described in the Odyssee, his death was so credited that a hundred and sixteen lovers who pretended to her hand came and settled in her palace, where they squandered away the wealth belonging to Ulysses and Telemachus. The princess after having avoided a long time answering to their vows, thought she had found a pretence to put them off, and gain time, in telling them that she would give her hand to him who was strong enough to bend the bow of Ulysses.

The artist has chosen for the subject of his bas-relief the moment when this virtuous princess has conceived that happy idea. However she shows how greatly she is afraid that some one may be found among them endowed with a like strength of her husband, and then, she should have no other motive to oppose the vanquisher.

The composition of this bas-relief is worthy of the simplicity remarked in the works of the ancients and affords a high idea of Chantrey's talent.

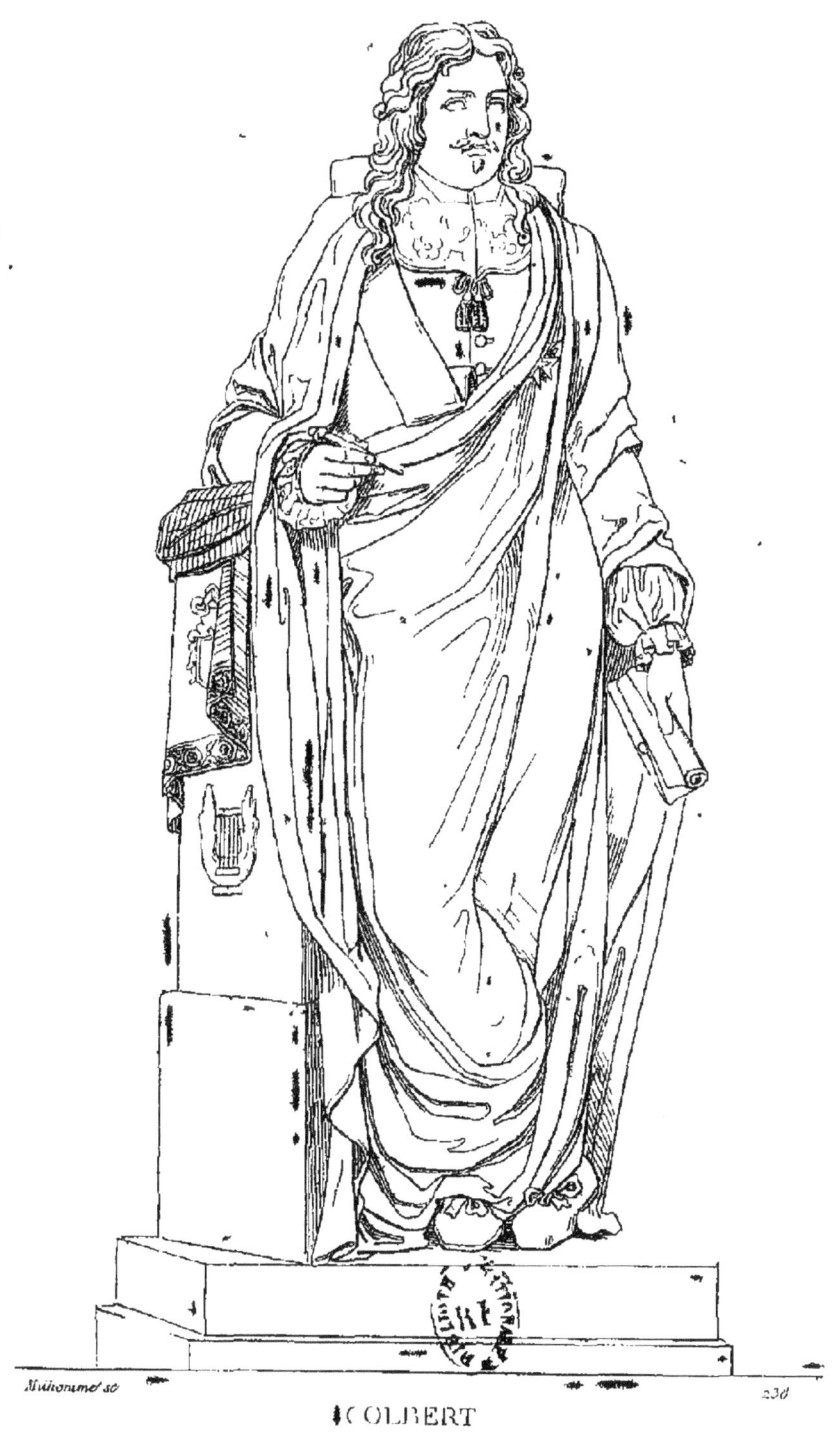

COLBERT

COLBERT.

Jean-Baptiste Colbert naquit à Reims en 1619. Placé d'abord chez le banquier du cardinal Mazarin, il fut ensuite appelé par cette éminence, qui lui confia le soin de ses affaires, et le recommanda si fortement au roi, que lors de la disgrâce de Fouquet, en 1661, c'est Colbert qui le remplaça dans l'administration des finances, et y rétablit l'ordre. Sous son ministère, le règne de Louis XIV commença à devenir grand, les arts et les sciences furent encouragés; on vit fonder l'Académie des belles-lettres en 1663, celle de peinture et sculpture en 1665, et celle des sciences en 1666. Des pensions furent accordées par le roi aux savans français et étrangers; on vit s'élever la colonnade du Louvre, l'Observatoire, le château de Versailles et ses dépendances, l'Orangerie, les écuries, Trianon. Des grandes routes furent plantées dans toute la France, le canal de Languedoc fut établi; des arsenaux pour la marine furent construits à Brest, à Rochefort, à Toulon. Le commerce enfin prit une extension nouvelle, et les manufactures françaises fournirent les draps, les soies, les faïences, que jusqu'alors on avait tirés de l'étranger.

Malgré le bien immense que Colbert procura à la France, ce grand ministre eut des ennemis : Hesnault ayant fait un sonnet injurieux contre son administration, on le pressait de l'en punir; mais ayant su que le roi n'y était pas offensé, *Je ne le suis donc pas*, répondit-il.

Après avoir été 22 ans ministre, Colbert mourut en 1683.

M. Milhomme, auteur de cette statue, l'a costumé avec un manteau fort ample qui n'était guère d'usage à cette époque.

Haut., 12 pieds.

SCULPTURE. MILHOMME. PARIS.

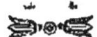

COLBERT.

Jean-Baptiste COLBERT was born at Reims in 1619. Placed with cardinal Mazarin's banker, he attracted the attention of his eminence, who entrusted him with the care of his affairs, and recommended him so strongly to the king, that when Fouquet lost office in 1661, it was Colbert who replaced him in the administration of finance, the order of which he re-established. Under his administration, the reign of Louis XIV became great, arts and sciences were encouraged; the Academy of literature was founded in 1663, that of painting and sculpture in 1665, and that of the sciences in 1666. Pensions were granted by the king to the learned men of France and of other countries. The colonade of the Louvre was erected, the Observatory, the palace of Versailles and its dependencies, the Orange-grove, the stables, and Trianon. The principle roads throughout France were planted with trees, the canal of Languedoc was cut, and naval arsenals were constructed at Brest, Rochefort and Toulon. Commerce increased and french manufactories produced cloths, silks and china, which until then had been drawn from foreign sources.

In spite of the extraordinary benefit that France derived from Colbert, that great man had enemies : a sonnet having been written by Hesnault reflecting upon his administration, he was advised to punish him, but having learned that the king was not offended, he answered : « Then I am not offended. »

After having been twenty-two years minister, Colbert died in 1683.

M. Milhomme has clothed his statue in a very large mantle, which was not worn at that period.

Height, 12 feet 9 inches.

NOTICE

SUR

JEAN-BAPTISTE-JOSEPH DEBAY.

M. Jean-Baptiste-Joseph Debay est né à Malines, en 1779, mais il vint en France fort jeune et se trouva chargé de faire, pour la ville de Nantes, dix grandes statues, savoir : Jean-Bart, Dugay-Trouin, Duquesne et Cossard, les quatre parties du monde, puis l'Astronomie et la Prudence. En 1817 il exposa au salon les modèles de statues de saint Pierre, saint Paul et saint Jean-Baptiste, destinées à décorer la Cathédrale de Nantes. Enfin il fit aussi, pour la bibliothèque de cette ville, 60 bustes de Français célèbres ; il obtint alors une médaille d'or.

Les relations de M. Debay à Nantes lui procurèrent l'occasion de faire, pour le Jardin Botanique de la Havane, deux statues colossales de Neptune et d'Apollon.

En 1822, M. Debay fit pour la ville d'Aigue-Perses une statue en marbre du chancelier de l'Hôpital, et reçut la décoration de la légion-d'honneur en 1824. L'année suivante il fut chargé de faire, pour la Bourse de Paris, trois bas-reliefs représentant l'Afrique, l'Amérique et Mercur protégeant le commerce. En 1827 il fit une statue en marbre d'Argus endormi, maintenant placée dans le palais de Compiègne; une statue de Léonidas et le groupe des trois Parques. Enfin, en 1829, il fut chargé de faire, pour la ville de Montpellier, une statue colossale de Louis XIV, en bronze.

Parmi les bustes en marbre que fit M. Debay à diverses époques, on remarque ceux de Montesquieu, Saint-Simon et Talma, ainsi que celui de M. Gros.

NOTICE

OF

JEAN-BAPTISSE JOSEPH DEBAY.

Mr. Debay was born at Malines in 1779, he came to France very young, and was directed to execute ten large statues for the City of Nantes, namely, that of Jean-Bart, Dugay-Trouin, Duquesne and Cossard, the four quarters of the world, Astronomy, and Prudence. In 1817 he exhibited at the Salon, models of statues of Saint Peter, Saint Paul, and Saint John the Baptist, intended to ornament the cathedral of Nantes. He afterwards also executed 60 Busts of celebrated Frenchmen, and then obtained the gold medal. The influence of M. Debay at Nantes procured him the opportunity of executing two colossal statues of Neptune, and Apollo, for the Botanic garden of the Havanna.

In 1822 M. Debay made for the city of Aigue-Perses, a statue in marble of the chanceller of the Hospital, and received the decoration of the Legion of Honour in 1824. The following year he was directed to make three bas-reliefs representing Africa and America, and Mercury protecting commerce, for the Exchange of Paris. In 1827 he executed a marble statue of Argus asleep, now placed in the palace of Compiegne; a statue of Leonidas and the group of the three fates. He was afterwards in 1829 directed by the city of Montpellier, to execute a colossal statue of Louis XIV in bronze.

Amongst the busts in marble done by M. Debay at different periods, are remarked those of Montesquieu, Saint Simon and of Talma; as also, that of M. Gros.

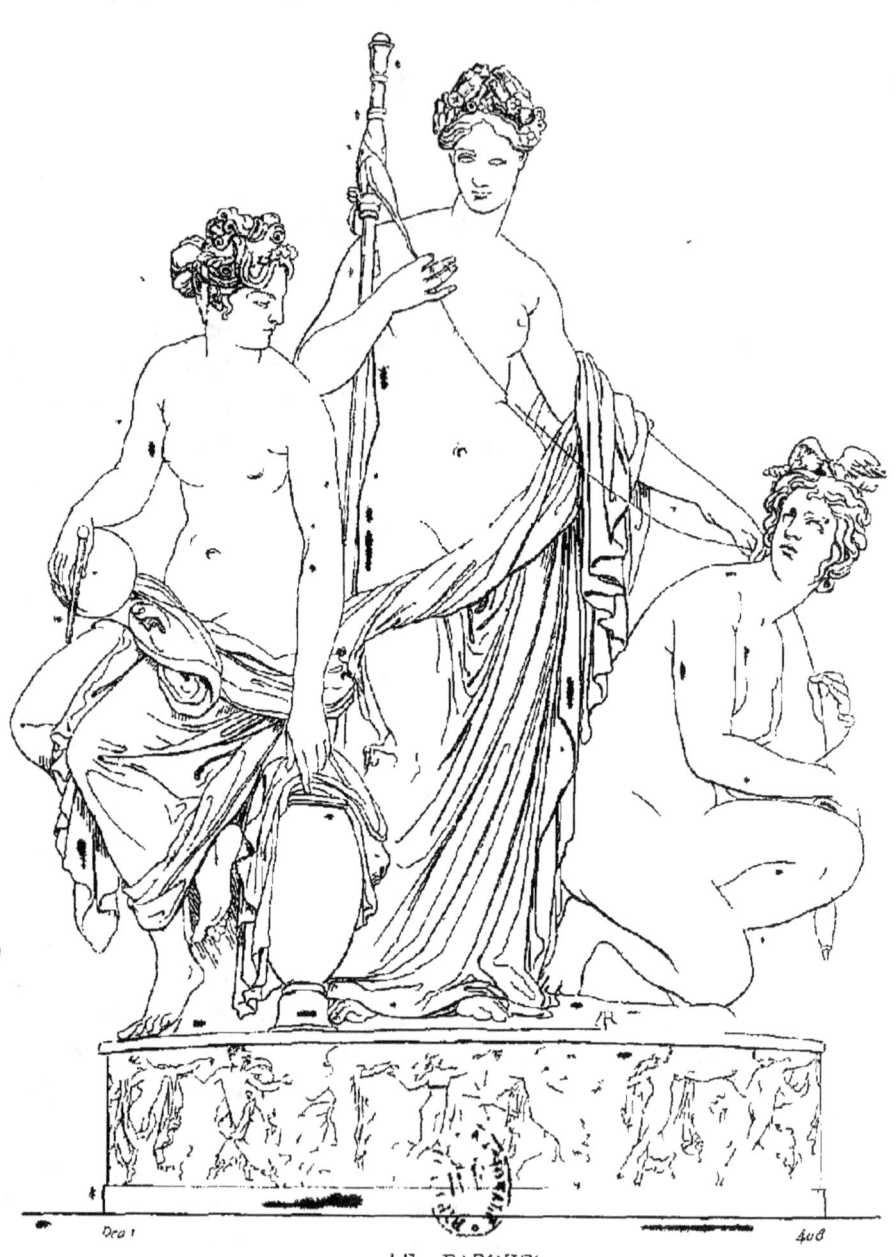

LES PARQUES

SCULPTURE ⸻ J. B. J. DEBAY. ⸻ CABINET PARTICULIER.

LES TROIS PARQUES.

On a l'habitude de représenter les Parques comme trois vieilles femmes, offrant dans leurs traits la maigreur, les rides et la laideur de l'âge le plus avancé. M. Debay, mieux inspiré par le goût de l'antique, qui ne permettait pas de rien représenter de laid, a formé son groupe de trois figures jeunes, dont la physionomie est agréable et la pose gracieuse. On doit lui en savoir d'autant plus de gré, qu'il n'a pas eu de modèle à suivre, car il ne reste que bien peu de monumens antiques où les Parques soient représentées.

Clotho est debout au milieu du groupe; elle tient dans ses mains le fil de l'existence d'un mortel, dont l'inexorable Atropos s'apprête deja à trancher le cours. A gauche est Lachésis; cette Parque vient de puiser dans l'urne du Destin la boule indicative de l'être qui va passer sur la terre quelques instans dont elle va tracer le cours sur la sphère.

L'auteur de ce groupe, en variant les poses de ses figures, leur a donné des expressions différentes : par leur coiffure, il a indiqué leurs fonctions. Lachesis, qui préside à la naissance, est couronnée de roses et de myrthe; Clotho est couronnée de fruits et de grenades, qui indiquent l'abondance que l'homme sait se procurer par le travail pendant la durée de sa vie; la cruelle Atropos a sur la tête des branches de cyprès, entre lesquelles on voit un foudre ailé, qui indique la rapidité inattendue avec laquelle la mort vient nous frapper.

Le modèle en plâtre de ce beau groupe a paru au salon de 1827; il est encore dans l'atelier de l'auteur. Espérons que M. Debay sera bientôt chargé de l'exécuter en marbre.

Haut., 6 pieds.

THE THREE FATES.

The Parcæ, or Fates, are generally represented as three old women, displaying in their features meagerness, wrinkles, and the ugliness of extreme old age. M. Debay, better inspired by his taste for the Antique, which forbade the representing of any thing ugly, has formed his group of three young figures, of agreeable countenances, and in graceful attitudes. There is the more praise due to him, as he had no model to follow; for there remain very few antique monuments where the Parcæ are represented.

Clotho, standing in the middle of the group, holds in her hands the thread of existence of some mortal, the course of which the inexorable Atropos is preparing to stop. Lachesis is on the left: this Fate has just taken from the urn of Destiny the ball indicative of a being who is going to pass a few moments on the earth and of which she is going to trace the course on the sphere.

The author of this group, by varying the attitudes of his figures, has given them different expressions: he has indicated, by their head-dresses, their functions. Lachesis, who presides at our birth, is crowned with roses and myrtles; Clotho is crowned with fruits and pomegranates, which mark that abundance, man, during his life, can procure himself by work; the cruel Atropos wears on her head cypress branches, amongst which is seen a winged thunderbolt, denoting the unexpected rapidity with which Death strikes us.

The plaster model of this beautiful group appeared in the Exhibition of 1827: it is yet in the author's *Atelier*. We hope that M. Debay will soon receive a commission to execute it in marble.

Height, 6 feet 4 inches.

NOTICE

SUR

ALBERT THORWALDSEN.

Albert Thorwaldsen est fils d'un mouleur en plâtre de Copenhague. Depuis plusieurs années, il est fixé à Rome où il jouit d'une grande célébrité.

Un de ses premiers ouvrages est le Lion colossal élevé à Lucerne, à la mémoire des Suisses morts à la journée du 10 août 1792. Des motifs politiques bien plus que le mérite de l'ouvrage, contribuèrent à répandre son nom en Europe. Depuis il fit pour la ville de Varsovie une statue en bronze du célèbre astronome Copernic, puis une du malheureux général Poniatowski. Il fait en ce moment quatre statues colossales qui doivent décorer le tombeau élevé dans l'église de Saint-Michel à Munich, à la mémoire du prince Eugène Beauharnais, duc de Leuchtenberg.

Son œuvre a été publié en 32 livraisons; mais la fécondité de son génie et l'activité qui règne dans son atelier pourront bientôt nécessiter un supplément aussi considérable que ce qui a déjà paru

NOTICE

OF

ALBERT THORWALDSEN.

Albert Thorwaldsen is the son of a plaster-moulder of Copenhagen. Since many years, he is settled at Rome where he is highly famed.

One of his first works is the colossean Lion erected at Lucerne, to the memory of the Swisses killed in the memorable day of the 10th. of August 1792. Opinion, rather than the merit of this work, has contributed to have his name extended in Europe. He has since made for the town of Warsaw a brazen statue of the celebrated astronomer Copernic, as also one of the unfortunate general Poniatowski. He is now performing four colossean statues which are to adorn the tomb exalted in Saint-Michael's church at Munich, to the memory of prince Eugene Beauharnais, Duke of Leuchtenberg.

His work has been published in 32 parts; but the fecundity of his genius and the activity in his school may very soon require a supplement as considerable as that which has already been printed.

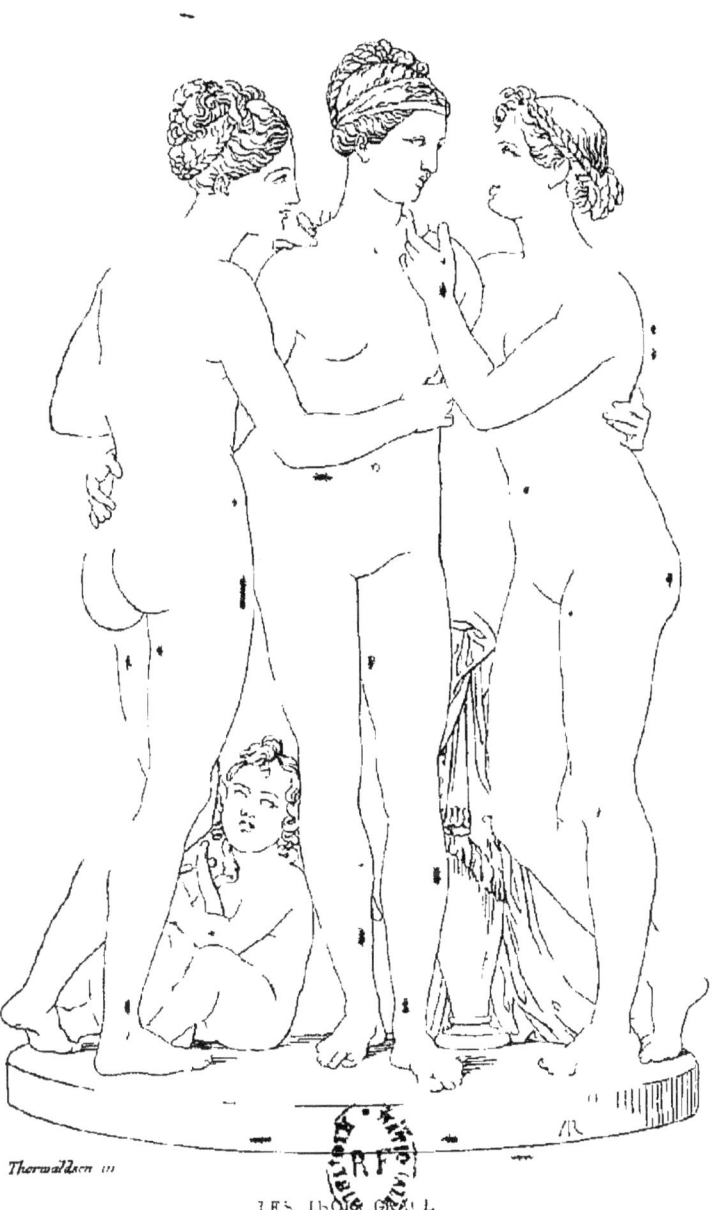

Thorwaldsen in
LES TROIS GRÂCES

LES GRACES.

L'usage est de représenter trois Grâces ; les Lacédémoniens cependant n'en n'admettaient que deux, mais Hésiode en a désigné trois ; Pindare a fait de même, et, Homère ayant adopté cette dernière opinion, elle a paru tout-à-fait fixée.

S'il est difficile à un artiste d'atteindre à la beauté, on peut dire qu'il lui est impossible d'arriver à la grâce, qui est un sentiment naturel que l'on ne peut acquerir. Par le travail un artiste peut bien donner à ses figures plus ou moins de beauté, mais souvent au contraire le travail fait perdre la grâce, qui se trouvait dans sa première pensée.

Nous avons déjà vu, sous le n°. 420, un groupe des Grâces par le célèbre Canova ; nous donnons aujourd'hui celui du statuaire Thorwaldsen. Les trois figures se tiennent embrassées et paraissent avoir une conversation, à laquelle elles prennent part toutes trois.

La petite figure assise entre leurs jambes, est le génie de l'Harmonie qui doit toujours accompagner les Grâces suivant l'idée de Pindare.

SCULPTURE. THORWALDSEN. ROME.

THE GRACES.

It is customary to represent three Graces, the Lacedemonians however have but two, but Hesiod speaks of three; Pindar does the same, and Homer having adopted this last opinion, the matter appears at rest.

If it be difficult to an artist to represent beauty, we may say it is impossible to arrive at grace, which is a natural gift that cannot be acquired. Study may give to countenance more or less beauty, but often on the other hand, it causes the loss of that grace which was observable in the primitive idea.

We have already seen under n°. 420 a group of Graces by the celebrated Canova; we now give that of the sculptor Thorwaldsen. The three figures appear as embracing each other, and holding a conversation in which each of them takes a part.

The little figure seated between their legs, is the genius of Harmony, who ought always to accompany the Graces according to the idea of Pindar.

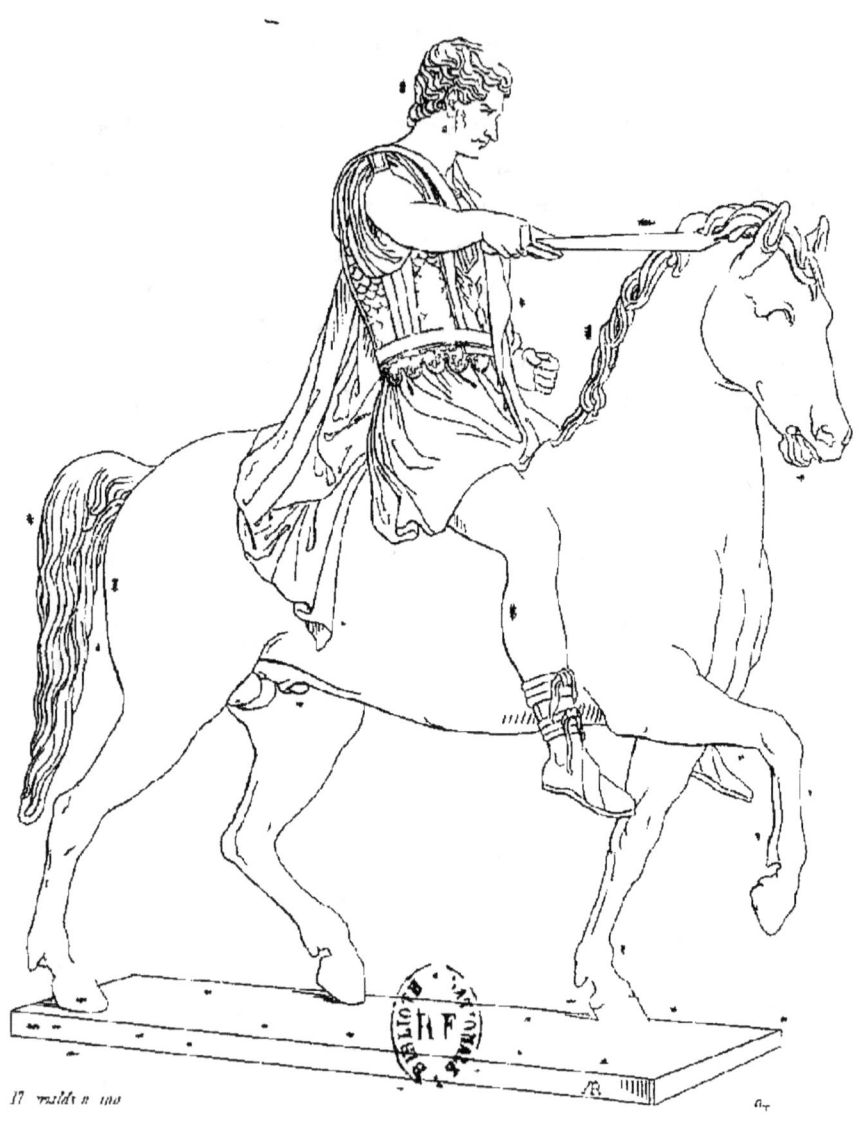

PONIATOWKY

SCULPTURE. — THORWALTSEN. — VARSOVIE.

PONIATOWSKY.

Cette statue équestre de Joseph Poniatowski a été exécutée d'une grandeur colossale, en 1823, aux frais de la nation polonaise, pour rendre honneur à un prince aussi remarquable par ses talens militaires que par ses vertus civiques, et dont la mort prématurée rendait la perte plus sensible encore.

L'illustre général est vêtu à l'antique, il tient son épée à la main, et paraît indiquer un point d'attaque. Les jambes et les bras sont nus; son armure est légère et ne l'écrase pas. La tête pourrait peut-être avoir une expression plus noble; mais le statuaire a cru devoir tenir davantage à la ressemblance des traits. Le cheval est beau, agile et dégagé.

PONIATOWSKY.

This equestrian statue of Joseph Poniatowsky, is of a colossal size, and was executed in 1823 at the expense of the Polish nation, to do honour to a prince so remarkable for his military talents, and civic virtues.

The illustrious general is dressed in the antique manner, he is holding his sword in his hand, and appears as though indicating a point of attack. The legs and arms are naked, his armour is light, and does not seem to overwhelm him.

The head might perhaps have had a more noble expression, but the sculptor preferred confining himself to a ressemblance of the features.

The horse is fine, sprightly and free.

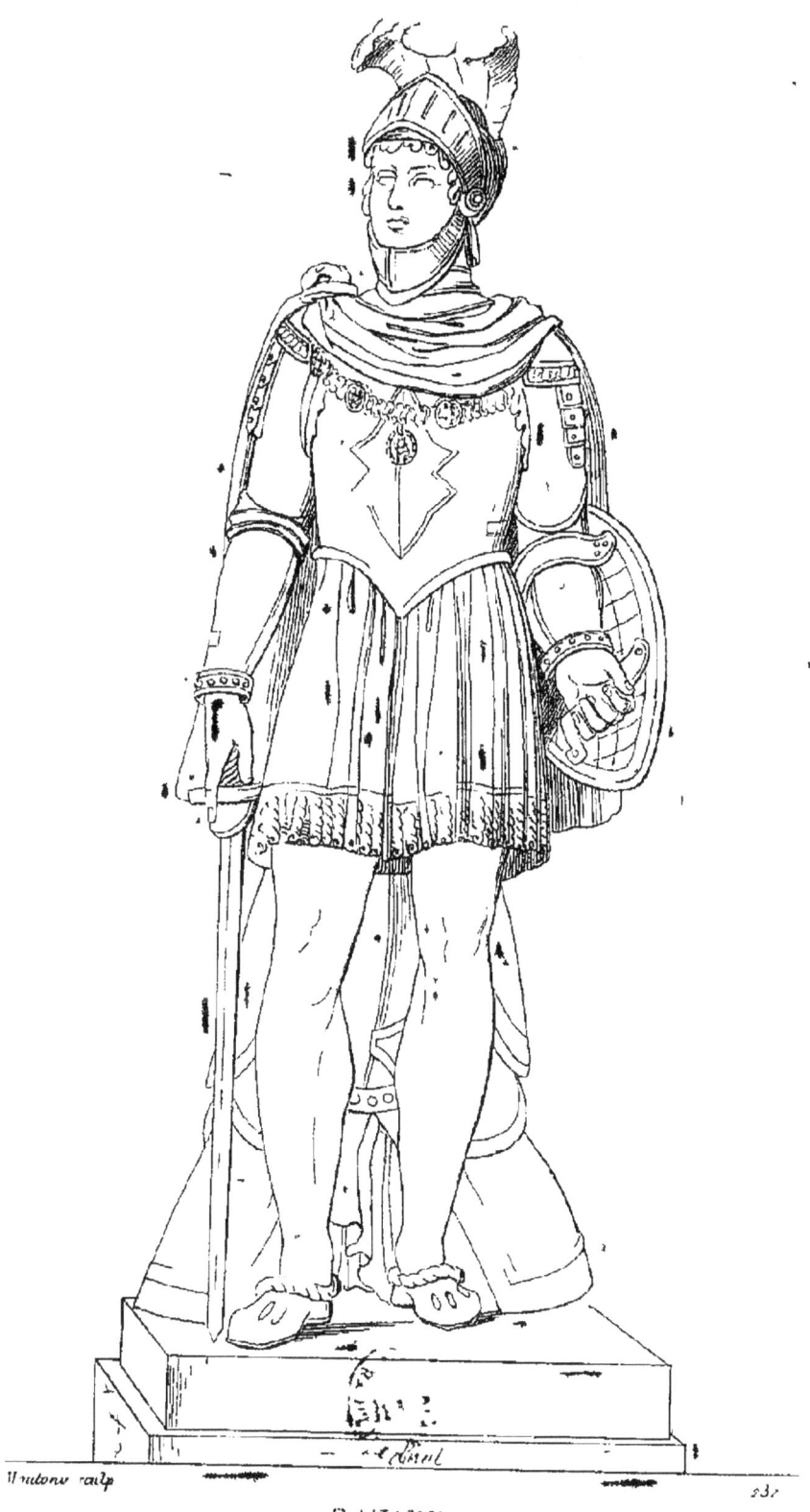

BAYARD

BAYARD.

Pierre du Terrail, seigneur DE BAYARD, naquit en 1476. Simple, modeste et pieux, il eut toutes les vertus d'un philosophe; courageux et magnanime, il eut toutes celles d'un guerrier : aussi fut-il nommé le *chevalier sans peur et sans reproche*.

A treize ans Bayard fut admis au nombre des pages du duc de Savoie, puis il passa au service du roi Charles VIII. C'était le siècle des tournois, le jeune Bayard s'y fit remarquer; mais bientôt il se distingua sur un autre théâtre, il suivit le roi dans les guerres d'Italie. A dix-huit ans il eut deux chevaux tués sous lui à la bataille de Fornoue. Sous le règne de Louis XII, nouveau Coclès, il défendit à lui seul le passage d'un pont à Gênes; puis attaqua un fort dont la prise décida la soumission de cette ville. A Padoue, il se signala tellement, que l'empereur Maximilien Ier lui dit : « Je voudrais avoir une douzaine de vos pareils, et qu'il m'en coûtât cent mille florins par an. » A Ferrare, il avait cherché à enlever le pape Jules II, mais il ne voulut pas consentir à le faire empoisonner. Après la bataille de Marignan, François Ier voulut être armé chevalier par Bayard, comme en étant réputé le plus digne. Il vint ensuite forcer Charles V de lever le siége de Mézières, et par cette action courageuse il délivra Paris, où il fut fait chevalier de Saint-Michel. Retournant en Italie, lors d'une retraite au passage de la Sésia, il fut tué le 30 avril 1524; et avant de mourir, il reprocha au connétable de Bourbon de se battre contre la France sa patrie.

M. Moutoni, auteur de cette statue, a représenté Bayard tenant son épée d'une main et son bouclier de l'autre.

Haut., 12 pieds.

BAYARD.

Pierre du Terrail, seigneur DE BAYARD, was born in 1476. Unassuming and religious, he had the virtues of a philosopher; courageous and magnanimous, he had those of a warrior; so much so that he was called, *le chevalier sans peur et sans reproche.*

At thirteen years of age Bayard was admitted among the duke de Savoy's pages, he afterwards passed into the service of Charles VIII. It was the age of tournaments, but young Bayard also distinguished himself in other scenes; he followed the king to the wars of Italy. When but eighteen, he had two horses killed under him at the battle of Fornua. During the reign of Louis XII, like a second Cocles, he defended a bridge at Genoa; he then took a fort which decided the submission of that city. At Padua, he signalized himself so greatly, that the Emperor Maximilien Ist said to him: « I would willingly obtain a dozen warriors like yourself, although they should cost me an hundred thousand florins a year. » At Ferrara, he endeavoured to carry off the pope, but he would not consent to have him poisoned. After the battle of Marignano, Francis Ist was anxious to be armed like a knight by Bayard, he being reputed the most worthy of the order. Bayard compelled Charles V to raise the siege of Mézières, and delivered Paris, where he was made chevalier de Saint-Michel. Returning to Italy, in a retreat at the passage of the Sezia, he was wounded on the 30 of april 1524, and when dying, reproached the constable de Bourbon with having fought against France, his native country.

M. Montoni, the sculptor of this statue, has represented Bayard holding a sword in one hand and a shield in the other.

Height, 12 feet 9 inches.

NOTICE
SUR
PIERRE-JEAN DAVID.

Pierre-Jean David est né à Angers en 1792. Son père était sculpteur, et c'est à l'école centrale qu'il apprit d'abord le dessin. Ses études littéraires étant terminées, le jeune David vint à Paris en 1808, pour ne plus s'occuper que des arts; il reçut alors des conseils du peintre David et du statuaire Roland.

Dès 1810, il remporta le prix pour la tête d'expression, et l'année suivante il eut celui de sculpture. A son retour de Rome, en 1817, M. David obtint une des statues pour la décoration du pont Louis XVI, c'est celle du prince de Condé.

Ayant beaucoup d'ardeur et une grande facilité de travail, M. David, quoique encore jeune, a déjà fait des travaux si nombreux, que la liste seule en serait fort longue; les plus remarquables sont pour la ville d'Aix, une statue colossale du roi René; à la cathédrale d'Angers, sa ville natale, un groupe de Jésus-Christ accompagné de la Vierge et de saint Jean; au Musée, la statue d'un jeune berger se mirant dans l'eau, et un bas-relief représentant une néréide apportant un casque à Achille.

On voit à Cambrai la statue de Fénelon; à la Ferté-Milon, celle de Racine. La restauration a fourni à notre statuaire l'occasion de faire plusieurs tombeaux, parmi lesquels on distingue celui de Borchamps, à Saint-Florentin, dans la Vendée; au père La Chaise à Paris, les tombeaux du maréchal Lefebvre et du général Foy. Il a fait aussi un monument à la mémoire de Botzaris, et il est dans l'intention de le donner au gouvernement de la Grèce.

Parmi les nombreux bustes faits par M. David, nous citerons seulement ceux de Henry II, en bronze, Ambroise Paré, Volney, Lafayette, Rouget-de-l'Isle et Châteaubriand.

M. David a reçu la croix de la Légion-d'Honneur en 1825, et il a été admis à l'Institut en 1826.

NOTICE
OF
PIERRE-JEAN DAVID.

Pierre-Jean David is born at Angers in 1792. His father was a sculptor, and he at first learned drawing at the central school. Having atchieved his literary studies, young David came at Paris in 1808; in order to give himself up wholly to arts, he took counsels from the painter David and the statuary Roland.

Even in 1810, he got the prize for the head of expression, and on the following year the great prize of sculpture. M. David, when returning from Rome in 1817, obtained one of the statues designed for the decoration of Louis the 16th's bridge, that one of prince de Condé.

Being full of ardour and possessed of great abilities, M. David, though yet young, has performed such a great number of works, that the list is very long; the most remarkable are: for the town of Aix, a colossean statue of king René; at the cathedral of Angers, his native city, a group of Jesus-Christ accompanied by the Virgin Mary and St. John; at the Museum in the Louvre, the statue of a young shepherd admiring himself in the water, and a bas-relief representing a nereide carrying a helmet to Achilles.

There is to be seen at Cambrai the statue of Fenelon; at la Ferté-Milon, that of Racine. The restauration has afforded to the young statuary the opportunity of making several tombs, amongst which are to be distinguished that of Borchamps, at St.-Florentin, in the Vendée; at père La Chaise at Paris, the tombs of marshal Lefebvre and general Foy. He has also made a monument to the memory of Botzaris, which he intends offering to the government of Greece.

Among the numerous busts performed by M. David, we will only quote the brazen statue of Henry II, those of AmbroiseParé, Volney, Lafayette, Rouget-de-l'Isle, and Chateaubriand.

M. David was conferred with the cross of the legion of Honour in 1825, and was admitted into the *institut* in 1826.

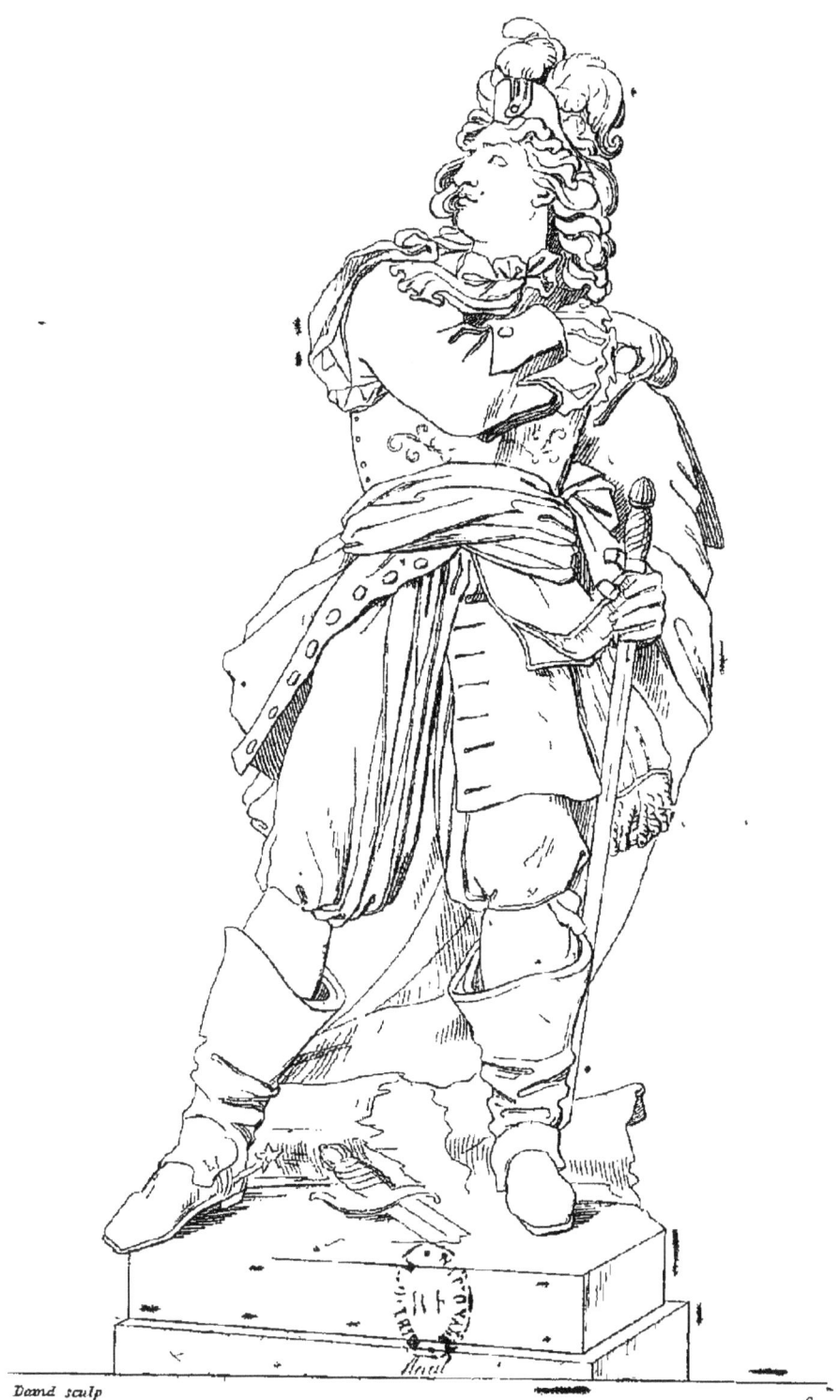

CONDE

CONDÉ.

Louis de Bourbon-Condé, [illegible] naquit à Paris en 16[..]. Il se [illegible] en 16[..] il de[..] entièrement [illegible] terrib[le ..] ce es[..]ole dont les [illegible] de ren[..]de[..] [illegible] conseil ne voulait pas [...] bataille à un en[..]m[..] supér[..] [illegible]. Il vole ensuite au secours de [illegible] devant Fribourg, la vict[..] re[..] [illegible] les troupes [..] [illegible] se porter en avant d[..] [illegible] [..] [illegible] nées, [..] s'é-[illegible] à la tê[te] d[..] [illegible]p[..] p[..] elle de reprendre.

Lors de [illegible] de la fronde, Condé quitte le par[ti] de la cour; et alors se donna dans le faubourg S[ain]t-Antoine de la Ba[..]ille où il se battit contre Turenne, qui était resté fidèle au roi. O[..]igé de quitter Paris, il ne [..]et qu'après la paix, mais [..]i [..]lui donna de nouveau un c[..]mande[..]ent qu'en 166[.], [..]il [..] la conquête de Franche-Comté. En 167[.] [..] la [..]agne de [..]ve, où il eut [..] [illegible] [illegible] [...] puis, en [..]3, [..] [..] par des dou[..] [..] [illegible] forcé de se retirer à Chantilly, et [..] [illegible] il s'est p[..] [..]ins, [..] il [..] fait de bonnes études, il mour[..]t [..] [illegible] [illegible] d'avait [..] C[..] [H]

L'épiscopat [..] [illegible] [..] [..] F[..] [..], ducs de Ra [..] [..] [illegible], [..]si b[..] [..] b[..] de Molière et de C[..], [..] de [..] a[..] Fontainebleau [..] 6[..] et a p[r]é[..] [..] [..] qu[..] [..]a [..]

M[..] G[..]d, auteur de cette statue, a ch[..]isi l'instant où Condé [illegible] [..] les d[..] de [..]ourg.

[..] 12 pied

CONDÉ.

Louis de Bourbon-Condé, II^e du nom, surnommé *le Grand*, naquit à Paris en 1621. Il se trouva au siége d'Arras en 1640; en 1643 il défit entièrement, à la célèbre bataille de Rocroi, cette terrible armée espagnole dont les vieilles bandes avaient tant de renommée, que le conseil ne voulait pas livrer bataille à un ennemi supérieur en forces. Il vole ensuite au secours de Turenne, et après trois jours de combat devant Fribourg, la victoire restant indécise, les troupes balançaient à se porter en avant: il jette alors son bâton dans les lignes ennemies, puis s'élance à la tête des troupes pour aller le reprendre.

Lors des troubles de la fronde, Condé quitta le parti de la cour; et alors se donna dans le faubourg Saint-Antoine la bataille où il se battit contre Turenne, qui était resté fidèle au roi. Obligé de quitter Paris, il ne revint qu'après la paix: mais le roi ne lui donna de nouveau un commandement qu'en 1663, qu'il fit la conquête de la Franche-Comté. En 1672 il fit la campagne de Flandre, où il eut également de grands succès; mais, en 1675, tourmenté par des douleurs de goutte, il fut forcé de se retirer à Chantilly, et en changeant de rôle il n'en fut pas moins grand. Ayant fait de bonnes études, il aimait les lettres et les sciences: l'admiration qu'il avait pour Corneille ne l'empêcha pas de voir les beautés, dont étaient remplies les tragédies de Racine; il fut son protecteur, aussi bien que celui de Molière et de Boileau. Condé mourut à Fontainebleau en 1686, et son oraison funèbre fut la dernière que prononça Bossuet.

M. David, auteur de cette statue, a choisi l'instant où Condé jette son bâton dans les lignes de Fribourg.

Haut., 12 pieds.

CONDÉ.

Louis de Bourbon-Condé, the second of his name, and called *the Great*, was born at Paris in 1621. He was at the siege of Arras in 1640: in 1643 he completely defeated, at the celebrated battle of Rocroi; that formidable Spanish army, whose veteran bands were so renowned; that the council of war was unwilling to give them battle because their numbers were superior. He soon hastened to the succour of Turenne; after fighing for three days before Fribourg, the victory remaining undecided, and the troops hesitating to advance; he flung his staff into the lines of the enemy, and rushed at the head of his soldiers to regain it.

During the troubles of the civil war, Condé quitted the court-party, and gave battle in the faubourg Saint-Antoine, where he fought against Turenne who remained faithful to the King. Obliged to quit Paris, he returned not there again until after the peace. The King gave him a new command at last in 1663, when he made the conquest of Franche-Comté. In 1672 he undertook the compaign of Flanders, where he was equally successful; but in 1675, tormented with the agonies of the gout, he retired to Chantilly, and though changing the part he played in life, he was not less pre-eminent than before. Having pursued his studies successfully in youth, he was attached to the belle-letters and sciences : the admiration he felt for Corneille prevented him not from appreciating the beauties that fill the tragedies of Racine, whose patron he was, as well as that of Molière and Boileau. Condé died at Fontainebleau in 1686, and his funeral oration was the last that Bossuet pronounced.

M. David, the sculptor of this statue, has chosen the moment when Condé flung his staff into the lines of Fribourg.

Height, 12 feet 9 inches.

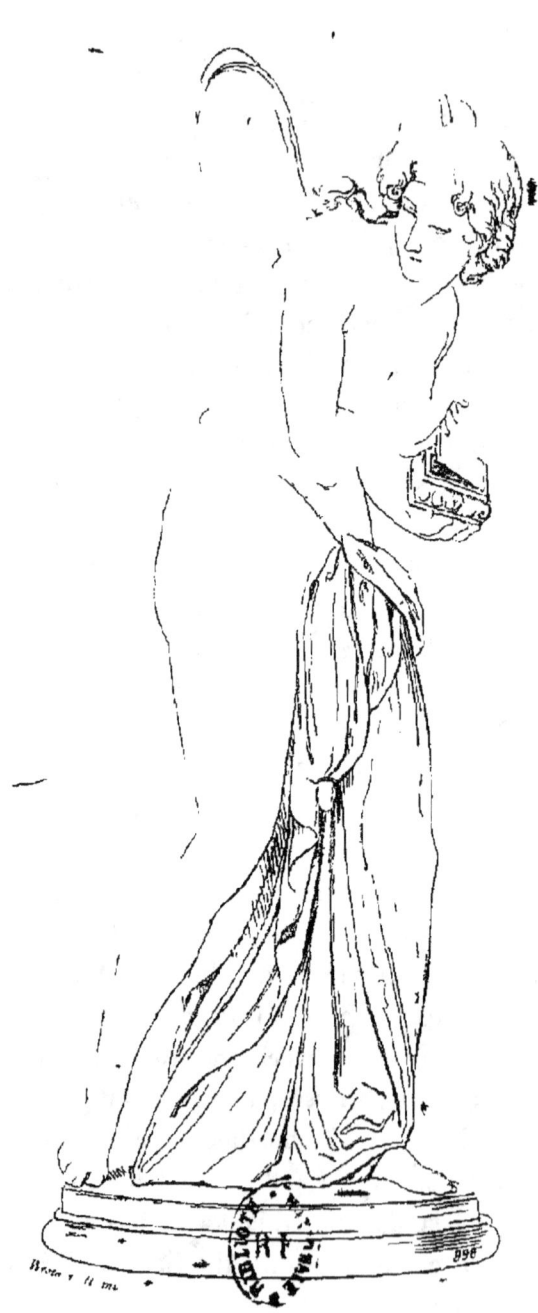

PSYCHE

PSYCHÉ.

La fable de l'Amour et de Psyché est tirée d'Apulée. Le poète rapporte que l'excessive beauté de la jeune princesse ayant excité la haine de Vénus et l'amour de Cupidon, après plusieurs tourmens suscités par la déesse vindicative, Psyché fut enfin envoyée dans les enfers, pour obtenir de Proserpine le moyen de rendre à la déesse de Cythére, une partie des charmes qu'elle avait perdus. La reine des enfers ayant consenti à la demande de Psyché, elle lui remit une petite cassette, dont le contenu devait rendre à la reine des Amours toute sa beauté primitive. En lui donnant cette boîte soigneusement fermée, il fut expressément recommandé à Psyché de ne point l'ouvrir; mais, vaincue par sa curiosité, elle oublia la recommandation qui lui avait été faite, et s'attira ainsi de grands malheurs.

Le statuaire Westmacott a choisi l'instant où la tendre Psyché cède à la tentation. Sentant sa désobéissance, mais incapable de résister à son désir, elle jette autour d'elle un coup d'œil craintif, et soulève avec ses jolis doigts, le couvercle de la fatale boîte.

L'expression de la figure, et la manière charmante avec laquelle elle est exécutée, placent cette statue au premier rang parmi les meilleures productions de la sculpture moderne. Elle parut en 1822 à l'exposition de Sommerset-House, et appartient au duc de Bedfort.

ENGLISH SCHOOL. •••• WESTMACOTT. •••• PRIV. COLLECTION.

PSYCHE.

The fable of the loves of Cupid and Psyche is derived from Apuleius who relates that Psyche, by her transcendant beauty, having excited the envy of Venus, and the love of Cupid, after a variety of other adventures is sent by the vindictive Goddess to the infernal regions, charged with the dangerous commission of beseeching Proserpine to restore to the Cytherean deity some of her lost charms. The daughter of Ceres, complying with her prayer, entrusted Psyche with a casket enclosing the restored beauty of the Queen of Love: this casket she was strictly charged not to open, but, overcome by curiosity, she transgressed the command, and thereby brought fresh perils and sufferings on her own head.

The sculptor has chosen the moment when the lovely Psyche yields to the powerful temptation; conscious of disobedience, yet unable to resist the impulse, she casts a timorous glance around her, while her fingers are in the act of raising the lid of the fatal casket.

The conception, expression, and execution, of this fine statue deservedly place it among the finest efforts of modern art: it appeared in the exhibition at Somerset House in 1822 and is the property of the duke of Bedford.

TABLE ALPHABÉTIQUE

DES NOMS

DE MAÎTRES, *Collections* et Sujets,

compris dans le Musée

DE PEINTURE ET DE SCULPTURE.

A

ABBATE. *V.* NICOLO DEL ABATE.	Adieux de Fontainebleau. 761
Abdication de Gustave Vasa. 269	Adolphe, prince de Gueldres 351
ABEL DE PUJOL. (Alex.-Denis). 455	Adonis (Sujets de l'histoire d'). 40,
Aberici (Collect.) 141	313, 338, 370, 475, 548, 914
Abisaig présentée a David. 881	Adorante. 480
Abondance, etc 219, 309	Adoration des Bergers. 110, 537,
Aboukir (Bataille d') 857	571, 888
Abraham (Sacrifice d') 302, 356, 549,	— des Mages. 521, 1021
— recevant les trois Anges. 271	*Adrienne* (Stat. de la ville). 474,
— renvoyant Agar. 638	666
Abreuvoir (L'). 898	Adultère. *V.* Femme adultère.
Académies. V. leur nom.	Ælius (Pont). 533
Achélous (Hercule et). 74	Agar (Ismael et). 58, 638
Achille (Sujets relatifs à). 102, 305,	AGASIAS (Statue, par). 630
611	Agathe-Onix. 678, 804
Accordée de village. 407	Ages (Les trois). 335
Actéon (Diane et). 593, 722, 735,	AGÉSANDRE (Statue, par). 444
938	Agneau de l'Apocalypse. 196, 561,
Adair (Figure du major). 992	562
Adam et Eve. 385, 561, 856, 902,	Agnes (Martyre de Ste.), 775
908, 943	*Agnès* de Bologne (Eglise de Ste.-).
Adélaïde (Ste.). 913	775
Aders (Coll. de). 561	*Agucchi* (Collection d'). 295
Adieux de Boèce. 237	Aigle de Jupiter. 524, 760, 1029

I

Air (L').	554
Ajax (Hercule et)	42
ALAUX (Jean).	197, 219, 263
Albanac et ses filles (Guill. d').	991
ALBANE (François).	428, 434, 517, 547, 554, 560, 572, 645, 698, 722, 734, 752, 770, 878, 883, 889, 914
Albani (Coll. du card.).	48, 498, 600, 780
Albarizzini (Collect.).	577
Albe (Vierge du duc d').	49
ALBERT DURER. V. DURER.	
Albrizi (Coll. d').	774
Alcide. V. Hercule.	
Alcmène (Jupiter et).	1031
Aldegonde (Fig. du gén. Ste.-).	377
Aldobrandine (La noce).	816
Aldobrandini (Collect.).	254
Aldobrandi-Maiscotti (Collect).	800
Alexandre (Bat. d').	478, 484, 491, 496, 503
— et Roxane.	907
— (Tombeau d')	436
Alexandre-Sévère.	882
Alexandre Ier. (Collect. de l'emp.).	774
ALEXANDRE Turco. V. TURCO.	
Alfred III et Guill. d'Albanac.	991
Allaitement d'Hercule.	685, 959
Allan Mac-Aulay.	276
Allégories diverses,	145, 219, 263, 309, 337, 405, 481, 597, 625, 643, 870, 1008
ALLEGRI (Antoine).	27, 44, 50, 86, 97, 128, 164, 241, 524, 571, 601, 715, 817, 829, 859, 921.
Allegri (Tabl. à Borgo-).	961
Allocution.	343
Allnutt (Collect.).	721
ALLORI (Christophe).	152, 663, 794
Alost (Peste d').	723
Alost (Tabl. de St.-Martin-d').	723
Alphée (Levi, fils d')	958
Alphonse Ier. et ste. Justine.	542
Alphonse d Avalos. V. Avalos.	
Amant (St. Bavon reçu par St.)	880
Amazones (batailles des)	483, 984
— (Statue d')	456
Ambroise et Théodose (St.).	802
AMERIGI (Michel-Ange).	464
Amiens (Tabl. à).	436
Amis des arts (Société des).	17, 41
Amour (Stat. de l')	516, 877, 1026
— et Psyché.	47, 166, 371, 1037
— (Vénus et l').	86, 164, 209, 241, 314, 603, 692, 764, 871, 874, 889, 968, 1039
— divers.	23, 338, 392, 427, 434, 475, 522, 563, 758, 818, 845, 865, 889, 921, 966, 994, 1027
— des Dieux.	1036 a 1044
Amphion et Zéthus.	828
Amphitrion (Sujets d').	1031
Amphitrite.	26, 345, 752, 1044
Amsterdam (Musée d'),	513, 603, 651
— (Tabl. à).	632, 670, 682, 724, 855
— (Vues d').	603, 651, 861
Anadyomène. V. Vénus.	
Ananie (Mort d').	451, 641
Anatomie (Leçon d').	670
Anchise.	205, 1027
André (Saint).	676
André d'Anvers (Tabl. à St.).	807
ANDRÉ DEL SARTE. V. VANUCCI.	
Andromaque (Pyrrhus et).	95
Andromède (Persée et).	57
Anet (Bas-rel. du chât. d')	768
Ange-gardien.	807
Angélique Arnaud. V. Arnaud.	
Angerstein (Collect. d').	308, 313, 362, 368, 387, 608, 749
Anges rebelles (Chute des).	944
— (Abraham et les trois).	271
— (Stes. familles avec des).	34, 44, 79, 85, 127, 589, 661, 698, 727, 739, 835, 945, 961, 1017
Angleterre (Musées d').	28, 29, 40, 308, 313, 362, 368, 387,

608, 632, 749, 829, 998, 1002, 1004, 1006, 1016, 1018
Angleterre (Statues en). 384, 936
— *V.* Angerstein; Bleinheim; Hampton-Court; Stafford; Windsor.
Animaux (Paysages avec). 134, 286, 514, 622, 627, 717, 789, 885, 891
Anjou (Charles d'). 961
Anna et Didon. 461
Anne (Sainte). 367, 471, 748
Anne d'Autriche. 257
Anneau de saint Marc. 974
Annibal, le centenaire. 983
Annonce aux Bergers. 567
Anonymes (Cab.) 14, 19, 25, 30, 34, 35, 40, 70, 71, 96, 115, 164, 191, 214, 242, 363, 370, 605, 731, 752, 758, 761, 907, 991, 993, 994, 1007, 1011, 1014, 1015
Antéros *V.* Amours.
Antinoüs (Statues d'). 48, 648, 660
Antiochus (Maladie d'). 754, 790
Antiope (Jupiter et). 128, 746, 1015
Antiques (St. Dieux et Héros). 48, 54, 72, 78, 90, 102, 114, 120, 126, 129, 150, 156, 162, 186, 216, 294, 360, 366, 408, 414, 432, 474, 480, 492, 498, 504, 516, 528, 540, 558, 582, 612, 630, 648, 666, 714, 732, 756, 822, 846, 906
— (St. Déesses, Nymphes, etc.). 6, 12, 18, 60, 132, 144, 192, 210, 300, 306, 312, 318, 324, 330, 336, 342, 348, 354, 372, 378, 384, 402, 413, 456, 462, 552, 588, 606, 690, 702, 744, 780, 810, 918, 936
— (Groupes). 23, 36, 42, 66, 198, 204, 438, 444, 450, 486, 534, 600, 828, 834, 840
— (Bas-reliefs). 168, 426, 546, 570, 594, 678, 798, 804, 984
— (Pierres gravées). 678, 804
Antiques (Peintures) 816, 522

Antium (Statue trouvée à). 630
Antoine (Saint). 79, 82, 130, 676
— (Tentation de saint). 93, 837, 844
— de Padoue (Saint) 661
Antoine de Parmes(Tabl. à St.). 44
Antonin-Pie (Stat. trouvée dans les jardin d'). 780
Anvers (Musée d'). 79, 700, 748, 765, 958, 965
— (Diverses égl. d') 45, 543, 598, 658, 687, 753, 783, 807, 814, 817
Anvers (Le maréchal d') *V.* Metsis.
Apelle calomnié. 643
Aphrodite. *V.* Vénus.
Apocalypse (Sujets de l'). 123, 196, 561, 562
Apolline (Sainte). 676, 727
Apollon et Daphné. 806, 1038
— (Statues d'). 126, 294, 654, 684
— (Sujets relatifs à). 332, 393, 506, 597, 599, 614, 825, 853
Apollonius (Groupe par) 828
Apothéose d'Auguste. 678, 804
— de saint Bruno. 207
— de Henri IV. 248
— de saint Philippe. 146
Apôtres (Les). 451, 641
Appienne (Stat. trouvée sur la voie). 612
Appius (Virginie devant). 773
Ara-Cœli de Rome (Tabl. à). 127
Arbelles (Bataille d'). 484
Arc (Tireurs d'). 625, 808, 877
Arc-en-ciel, paysage. 586
Arcadie (Paysages d'). 107, 507
Arche (Construct. de l'). 931
— (David devant l'). 80
Archers (Le roi des). 808
Aremberg (Collect. d'). 517
Arezzo (Cathédrale d'). 964
Argès, l'un des Cyclopes. 825
Argyle (Collection du duc d'). 854

Ariadne abandonnée. 6, 452
— (Bacchus et). 1040
Aristandre, à la bat. d'Arbelles. 484
Aristide (Statue d'). 576
Arles (Vénus d'). 606
Arlotto et des chasseurs. 596
Armagnac (Collect. d'). 397, 721
Armide (Renaud' et). 70, 333, 733, 966
Arnaud (Angélique) 3
Arnold de Melchtal. 246
Arnould d'Egmond, duc de Gueldres. 351
ARPINAS. *V.* CÉSARI.
Arquebusiers (Réunion d'). 603
Arracheurs de dents. 398
Arrestation du Parlement. 288
Arrivée de Marie de Médicis. 235
Artaxerce (Hippocrate refusant les présents d). 437
Artois (Collect. du comte d'). 412
Arthur et Hubert de Burgh. 999
Arts (Société des Amis des). *V.* Amis des Arts.
Arts (Allégorie relative aux). 597
Arundel (Collect. d'). 854
Ascagne (Énée et). 461, 866
Asinius Pollion (Groupe trouvé chez). 828
Assomption de la Vierge. 15, 650, 691, 814
Assuérus (Esther et). 109
Assur (Bataille d'). 1005
Astie (Tabl. d'une égl. d'). 797
Atala (Sépulture d'). 5, 731
Atelier de Hor. Vernet. 701
Athalin (Fig. du baron) 377
Athènes (Ecole d') 151
— (Saint Paul à). 433
— (Cariatide d'). 936
ATHÉNODORE (Stat. par). 444
Atropos, l'une des Parques. 259, 468
Attaque de Voleurs. 520
Attila défait par saint Léon. 169
Auberge (Caval. près d'une). 682
Aubry et Atala (Le P.). 5, 731
Auguste (Apothéose d'). 678, 804
— (Stat. d'). 150
— au tombeau d'Alexandre. 43,
Augustin (Fig. de saint). 31, 79, 493, 494, 676
Augustin à Rome (Tabl. à l'égl. Saint-). 361
Aumônes. 35, 89, 473, 590
Aurore (Sujets de l'). 101, 506, 666, 813
Austerlitz (Bataille d'). 905
Autriche (P. de Jeanne d'). 284
— (Port. de Anne d'). 257
Avalos (Port. d Alphonse d'). 811
Avalos (Collect. d'Alph. d'). 356
Avares (les). 632
Aveugles (Scènes d'). 118, 463, 1006
Avignon (Tableau à). 467
Avocat (L'). 849

B

Bacchus enfant. 23, 364, 534, 834, 992
— (Statues de). 120, 289, 504, 618
— et Ariane. 452, 1040
— (Triomphes et fêtes de) 387, 477, 669, 671, 729, 798
BACCIO DELLA PORTA. *V.* BARTOLOMEO.
Bain (Susanne au). 52, 368, 794, 979
Bain (Vénus au). 12
— (Nymphes au). 720, 736
Bailli (Fig. de). 1001
Baldaquin (La Vierge au). 79
BANDINELLI (Baccio). 444
Bandini à Rome (Chapelle). 56, 80, 100, 109
Bandol (Golfe de). 569
Banquier et sa femme (Un). 632
Baptême (Le sacrement du). 292
Baptiste. *V.* Jean-Baptiste.

DES NOMS DE MAÎTRES, *Collections* et Sujets. 5

Barbarelli (George). 925
Barbe (Fig. de sainte). 253, 739
Barberini (Collect.). 50, 128, 541, 749, 918
Barbieri (François). 332, 380, 475, 482, 566, 638, 813.
Barbola (Marie). 971
Barcelone (Chapitre de). 957
Bardolph (Fig. de). 998
Baring (François). 1008
Barnabé (St. Paul et St.). 463, 469
Baroccio (Fréd.). 58, 584, 602, 1016
Barré (Fig. du major). 992
Barricades (Scènes des). 282, 288
Barriere de Clichy. 497
Barry (Collect. de Mme. du). 146
Barthélemy (Saint). 453
Bartolomeo (Fra-). 277, 620, 631
Basile (Saint). 139
Bas-reliefs antiques. 168, 426, 438, 546, 570, 594, 798, 984, 1008
— modernes. 108, 642, 762, 768, 792, 1018
Bassano (Jacques). 831
Basse de viole à sept cordes. 595
Bassin (Vierge au). 769
Batailles diverses. 187, 347, 355, 483, 647, 839, 857, 905, 1005
— d'Alexandre, 478, 484, 49 496, 503
— de la Hogue. 997
Batoni (Pomp. Jérôme). 32, 989
Baucis (Philemon et). 634
Baudoin II (Agathe de). 804
Bavière (Prince de), 315, 858
— (Collect. de) *V. Munich* et *Schleissem*.
Bavon (Réception de St.) 880
Bavon à Gand (St.). 561, 562, 880
Bayard (Statue de). 234
Beaufort (Mort du card. de). 1004
Beauharnais. V. Prince Eugène.
Beaumont (Fig. du gén. de). 857
Beaumont (Collect.). 1006
Beauté et l'Amour (La). 758
Beckford (Collect. de W.) 784
Bédas de Byzance, 480
Bedford (Collect. de). 418, 420, 996

Beignets (Marchande de). 640
Békir (Place d'El-). 833
Belin. *V.* Bellini.
Bélisaire. 35, 89
Belle jardinière (La). 7
Bellini (Jean). 363
Bellini (Gentil).
Bellone. *V.* Pallas.
Belmonte (Collect.). 247
Belvédère. V. Vatican, Vienne.
Bénédictins de Plaisance (Tabl. des). 739
Benoît (Vision de saint). 430
Benoît XIV (Stat. acq. par). 366
Benvenuti. (923
Benvenuto. *V.* Cellini.
Berettini (Pierre). 115, 470, 721,
Bergen (Thiéry Van). 627,
Bergeret (Pierre-Nolasque). 707
Bergers d'Arcadie. 107
— (Herminie près des). 308
— *V.* Adoration.
Berghem (Nicolas). 286, 514.
Berlin (Tabl. à). 348, 447, 477, 480, 561
Bernardon. *V.* Saint François.
Bernard (Le mont Saint-). 149
Bero (Collect. du comte). 38
Berry (Gal. de Mme. duch. de). 142, 425
Berthier (Fig. du gén.). 827
Bertin (Fig. du maj.). 497
Bertin (Collect.). 265, 703
Bessière (Fig. du gén.). 827
Bestiaux. *V.* Animaux.
Béthune. *V.* Sully.
Bibliothèque royale à Paris, 678, 804
Bidassoa (Rives de la). 257
Bie (Collect. de). 856
Biesum (Collect. *Van*). 1022
Biscaïno (Barthélemi). 320
Bischop (Collect.). 646
Bleinheim (Collect. de). 1036 à 1044
Bloeck (Fig. de Jacob). 670
Blois (Marie de Méd. part. de). 267
Blondel (Marie-Joseph). 347

1*

Blondel de Gagny (Collect.).	519
Bocace (Fig. de).	865
Boëce (Adieux de)	237
BOÊTUS (Groupe par).	486
Bois (Entrée d'un).	910
Boisfranc (Collect.).	888
Boisserée (Collect.).	111, 868, 873
Boisset. V. Randon.	
Boiteux guéri.	457
Bologne (Musée de).	31, 38, 98, 494, 583, 638, 650, 656, 716, 727, 775, 926
Bolsène (Messe de).	175
Bonaparte (Coll. de Lucien).	454, 663, 913, 941, 949, 968
Bonaventure (Saint).	339
Bonheur (Le rêve du).	323
Bonnemaison (Collect.)	18
Booz et Ruth.	65
Borde (le Command. de la).	497
BORDONE (Paris).	974
Borghèse (Statues à la ville).	54, 102, 114, 132, 372, 690, 732, 744, 840
— (Tabl. au palais).	85, 266, 482, 506, 871, 986
— (Vase).	798
— (Stat. de la Princesse).	786
Borgo-Allegri.	961
Borgo-Vecchio (Incendie de).	205
Boromée. V. St. Charles.	
Bosquet de Vénus.	994
BOTH (Jean).	885
BOTICELLI. V. PILIPEPI.	
BOUCHARDON (Edme).	1026
BOUCHER (François).	935
Bourbon (Louis de). V. Condé.	
BOURDON (Sébastien).	436
Bourgmestres réunis.	808
BOURGUIGNON. V. COURTOIS.	
Bouvines (Bataille de).	347
Boydell (Collect.).	1000
Braamcamp (Collect.).	855
Bradford (Collect.).	616
Bramante (Fig. de).	815
Branci (Collect.).	637
Brants (Elisabeth).	880, 903
Braschi (Collect.)	1204
BRAUWER (Adrien)	893
Bréda (Reddition de).	970
Brera (Collect.).	625
Bresne (Fig. du comte de).	267
BRELOCHEL de Velours. V. JEAN.	
BREUGHEL le Drôle. V. PIERRE.	
BRIDAN (Pierre-Charles).	221
Bridgewater (Collect.).	487, 836
Brigite de Diana (Tabl. à).	373
Briseis Cossa (Collect.).	44
Brisson (Mort de).	245
Bristol (Collect. de l'év. de)	735
Britannique (Musée). V. Angle-	
British-Museum. V. Angleterre.	
Brontès, cyclope.	825
Bronzes antiques.	480, 756
— moderne.	768
BRONZINO. V. ALLORI.	
Bruges (Tabl. à).	705, 706
BRUGES (Jean de). V. JEAN van Eyck et HEMELING.	
Bruges (Combat près de).	694
Bruhl (Collect. de).	315, 526
BRUN (Charles Le).	76, 287, 417, 478, 484, 491, 496, 503, 515, 635, 689
— (Sculpt. d'après Le).	738, 978
— Stat. dess. par Ch. Le).	906
Brun (Collect. de Ch. Le).	334
Brun (Collect. de Le).	682, 747
Bruno (Sujets rel. a saint)	79, 147, 148, 153, 154, 159, 160, 165, 166, 172, 173, 176, 177, 184, 188, 189, 194, 195, 200, 201, 206, 207
Brutus (Junius)	455, 659, 695, 1023
Bruxelles (Musée de).	759, 806
— (Tabl. de).	2, 831
Bryan (Collect.).	685, 950
Buchanam (Collect.).	254, 405
BUFFALMACO.	631
BUONACORSI (Pierre).	614
Buoni (Tabl. payé par And.).	843
BUONARROTI (Michel-Ange)	75, 124, 259, 499, 541, 582, 618, 624, 625, 666, 709, 787, 908, 924, 943
Buonarroti (Fig. de M. A.)	815
Burch (Hubert de)	999
BURNET (Jean).	1014
Burtin (Collect. de).	922
Bussi au parlement.	288
Byron (Sujet tué de lord).	467

C

CAGLIARI. *V.* CALIARI.
CAGNACCI. *V.* CANLASSI.
Caïn (Fuite de). 77
Caire (Révolte du). 119, 833
Calabre (Saint Bruno en). 195
CALDARA (Polidore). 99, 781
CALIARI (Paul). 57, 397, 530, 662, 680, 703, 823, 843, 932, 970.
Calisto (La nymphe). 575, 667, 1035
Calliope (Statue de). 336
Callipige (Vénus). 810
Calomnie (La). 643
Calpurnie (Fig. de). 455
Calvaire. *V.* Jésus Christ en croix.
Calvet (Musée). 467
Cambridge (Tableau à). 710
Cambyse et Sisames. 705, 706
Campo-Santo à Pise. 931
CAMUCCINI (Vincent). 942, 954
Cana (Noces de). 578, 680, 931
Cananéenne (La). 125
Candelabres (Vierge aux). 85
Canino. V. Bonaparte (Lucien).
CANLASSI (Guido). 800
CANO (Alexis). 123, 196
CANOVA (Antoine). 84, 96, 396, 420, 774, 786, 858
CANTARINI (Simon). 555
Cantorbéry (Pèlerinage à). 1001
Capitole (Vénus du). 413
Capitolin (Musée). 48, 66, 90, 366, 413, 486, 660, 756
Capri (Vue de). 239
Caracalla (Thermes de). 828, 846
Caraman (Collect. de) 86, 213, 428
CARAVAGE (Michel-Ange). *V.* AMÉRIGI.
— (Polidore). *V.* CALDARA.
— anglais. *V.* OPIE.
Cardenas (Collect. de). 505
CARDI (Louis). 751
Cariatide d'Athènes. 936
Carignan (Collect. de). 13
CARLE-MARATTE. *V.* MARATTI.

Carli (Tabl. pour Pierre des). 775
Carlisle (Collect. du C. de). 740
CARLOTI. *V.* LOTH.
Carmélites (Tabl. aux) 287
Carmes (Couvent des). 700, 748, 757, 842
CARRACHE (Louis). 368, 656
— (Augustin). 421, 427, 440, 926, 1028
— (Annibal). 62, 81, 92, 104, 362, 403, 512, 590, 650, 668, 691, 740, 763, 836, 860, 1027, 1029
CARTELLIER (Pierre). 564, 576
Cartes (Joueurs de). 346
Carthage (Marius à). 190
Cartons d'Hampton-Court. 433, 439, 445, 451, 457, 463, 469
— divers. 541, 625, 1030, 1031, 1033, 1034, 1035
Casimir Perrier. V. Perrier.
Cassel (Collect. de). 375, 764, 795, 1023
Cassiano del Pozzo. V. Pozzo.
Cassius (Fig. de). 455
Castello (Tabl. à) 577
Castera (Fig. de l'adj.) 497
Castle-Howard (Collect. de). 740
Castor et Pollux. 296, 840
Cathédrales. V. Leur nom.
Catherine (Ste.). 25, 50, 111, 253, 266, 500, 559, 583, 661, 737
Catherine-Agnès (La mère). 3
Catherine-Susanne (Sœur). 3
Catherine de Médicis, *V.* Médicis.
Catherine II (Tabl. acq. par). 315, 796, 847, 864
Cavalerie (Combat de). 531, 929
Cavalier revenant de la chasse. 579
Cavalier. *V.* Chevaux.
Cavallo V. Monte-Cavallo.
Cavendish (Collect.). 134
Cayla (Collect. du). 65
Cebrene (Fleuve). 741

Cécile (Sainte). 10, 31, 290, 550, 595, 667
Célestins de Paris. 750
Célius (Stat. trouvée au *Mont-*).552
CELLINI (Benvenuto). *768
Cendre de Phocion. 202
Cene (La). 376, 416, 716, 819
Centaures. 23, 84, 305, 326, 689
Céphales et l'Aurore. 101
Cerbère aux Enfers. *915
Céres (Sujets relat. à).18, 690, 1041
Cerf (Chasse au). 796
Cerises (Vierge aux). 375
Cerisier Collect.). 191, 202
César (Le denier de). 424
— (Sujets de Jules). 455, 942
CESARI (Joseph). 116, 385, 728
Cesène (St. Roch a) 637
Chactas (Atala enterrée par). 5, 731
Chaise (Vierge à la). 67
Chamberlayne (Collect.). 479
Chambord (François Ier. à). 605
Chambre (C. de l'abb. de la). 510
Chambres du Vatican. 145, 151, 157, 163, 169, 170, 171, 175, 181, 187, 193, 199, 205, 211, 337, 343, 355
Chambure (Collect. de). 930
CHAMPAIGNE (Philippe de). 3, 370 894
Chancer (Sujet tiré de). 1001
Chandos (Collect. du duc de). 881
Chansonnier (Le). 459
Chanteloup (Collect. de). 292,293, 303, 310, 316, 322, 328, 791, 852
CHANTREY (1018
Chapelles. *V. Leur nom.*
Char. *V.* Chars.
CHARDIN (J.-B -Simon). 900
Charité (La). 158, 655
Charité (Couvent de la). 704, 975
Charlart (Collect.), 449
Charlatans. 519, 742, 801
Charlemagne (Couronn. de) 199
Charleroi (Napoléon à). 250
Charles Boromée. (Fig. de St.). 510
— le Bon (Fig. de). 561
Charles d'Anjou. (Tabl. pour). 961

Charles de Gonzagues. *V.* Gonzagues.
— Ier. (Portrait de) 140
— Quint(Port. de).887, 973,1025
— V, roi de France. 804
— X (Sacre de). 365
Charles Ier. (Collect. de), 74, 103, 121, 140, 397, 405, 415, 433, 439, 445, 451, 457, 463, 469, 505. 573, 644, 782, 854, 887
— II (Collect. de). 838
Charlet (Fig. de). 497
Chars d'Apollon et autres. 506,599, 813
Chartreux de Paris (Tabl. des). 147, 148, 153, 154, 159, 160, 165, 166, 172, 173, 176, 177, 183, 184, 188, 189, 194, 195, 200, 201, 206, 207
Chartreux (Confirmation de l'ordre des). 183
Chartreuse de Fourvoierie. 173
— de Mont-Dieu 147
Chasses diverses. 88, 579, 796, 850
Chasseur (Faune). 426
Chasseurs divers. 596, 616
Chaste Suzanne. *V.* Suzanne.
Chat (Vierge au). 584
— (Le). 556
Châteaubriand (Sujet tiré de).5,731
Châteauneuf (Collect. de). 12
Châtelet (Mme. du). *V.* Lambert.
Chaud et le Froid (Satire soufflant le). 766
CHAUDET (Antoine Denis). 636
Chaumière (la). 616
Chesterfield (Collect. de). 2
Chevalier de la mort. 922
Chevaux, Cavaliers, etc. 88, 531, 579, 682, 796, 898, 916, 929, 940, 977
Chèvres. 134
Chigi (Collect. d'Aug.). 613, 967
Chimiste. 946
Chiron (Le Centaure). 305
Chloé (Daphnis et). 41
Choc de cavalerie. 531
Choiseul (Collect. de). 375,796
Choisy (Statue à). 1026
Christ. *V.* Jésus-Christ.

DES NOMS de MAÎTRES, Collections et Sujets. 9

Christie (Collect.) 721
Christine (Collect. de la reine). 692, 710, 817, 836, 841, 859, 874, 921
CHRISTOFATI (Mosaïque, par). 743
Christophe (St.). 854
Chrysothémis (Clytemnestre et). 168
Churchill. V. Marlborough.
Chute des Anges. 944
Chypre (L'île de). 770, 935
CIGNANI (Charles). 902
CIGOLI. V. CARDI.
CIMABUE (Jean). 961
Cimetières V. Leurs noms.
Cincinnatus (Stat. de). 78
Cinq-Douleurs (Les). 740
Cinq Mars et de Thou. 917
Cinq Saints (Les). 583
Cinq sens (les). 587
Circoncision (La). 297, 892
CLAESSENS (Antoine). 705, 706
Claude (Bains de). 354
CLAUDE-LORAIN. V. GELÉE.
Clausel (Tabl. au Gén..) 610
Clélie traversant le Tibre. 304
Clément VII (Fig. de). 716
Clément VIII (Peint. plac. p.). 816
Clément XI (Statue donnée p.). 480
Clémentin (Pio). Voy. Pio-Clément.
CLÉOMÈNE. 402, 492
Cléopâtre (Mort de). 553
— V. Ariadne.
Cléophas (Marie, femme de). 740
Cleveland-House (Collect. a). 682, 841
Clichy (La barrière de). 497
Clio, muse. 64, 300
Clive (Collection de Lord). 20
Clotho. 259, 468
Cloud. V. Saint-Cloud.
Clytemnestre. 168, 677
Cochrane-Johnson (Collect.). 488
Cœur-de-Lion. V. Richard.
COELLO (Claude). 945
COGNIET (Léon). 251, 383, 443
Cogniet (Collect.). 443
COIGNET (Jules Louis-Ph.). 190
Coke (Collect.). 541
Colbert (Fig. de). 238, 270

Colbert (Collect.). 92
Colin-maillard. 1013
Colombe (Ste.). V. Sainte-Colombe.
Colonnade du Louvre. 642
Colonne (Collect. du Prince). 859
Comala (Mort de). 447
Comestibles (Marchande de). 556
Comitibus (Collect. de). 127
Communion (Personnages recevant la). 510, 693, 704, 765, 926
Communautés. V. Leur nom.
Comtes (les Sts.) 561
Conclave (Peint. de la chambre du) 169, 175, 187
Condé (Stat. du Prince de). 220
Condé (Collect. du Prince de). 694
Confirmation (La). 298
Confréries. V. Leur nom.
Conseil d'état au Louvre (Peint. des salles du). 219, 225, 231, 237, 245, 251, 252, 258, 263, 270, 275, 281, 282, 288
Constantin (Hist. de). 337, 343, 355
Constantin (Peint. de la salle de) 337, 343, 355
Construction de l'Arche. 931
Continence de Scipion. 804
COOPER. 1005
Coquille (Vénus à la). 744, 841
CORADI (Dominique). 307, 745
Cordonniers (Communauté des). 523
Corinthe (Stat. trouvée à). 906
CORNACHINI (Restauration par). 444
Corneille (Saint). 82
Corps-de-garde. 538
Corps législatif (Stat. au). 636
CORRADINI (708
Corréard (Fig. de). 311
CORRÉGE. Voy. ALLEGRI.
Corricius (Tabl. payé par). 361
Corsini (Collect. du Pr.). 493, 923
CORTONE Voy. BERETTINI.
Cosme III (Collect. de). 465
Cossa (Buseis). 44
Cotentin. V. Tourville.
COUDER (Louis-Ch.-Aug.) 972
Courbeton (Collect. de). 59
Couronnement divers. 199, 244, 325, 557, 730, 955

Course de chevaux.	977	Croix (Descente de) V. Jésus-Chr. descendu de la croix.	
COURTOIS (Jacques).	929		
Couseuses (Les)	847	(Portement de). V. J. C. portant sa croix.	
Cousières (Châl. de)	273		
Coutant (Collect.).	167	Cromwel dissolvant le Parlem.	1009
Coutts (Collect.).	995	Crotone. V. Milon.	
Couvents. V. Leur nom.		*Crozat* (Collect.).	265, 397
COXIE (Copie par),	561	Crucifix miraculeux.	339
COYPEL (Noel).	882	Cuisine (Intérieur de).	725
COYPEL (Antoine).	803	Cuisinières.	699, 900
Coypel (Collect.)	817, 859	Cumes (Sibylle de).	967
CRANACH. V. LUCAS.		Cupidon. V. Amour.	
Crawfurt (Collect. de lord).	540	CUYP (Albert).	570
CRAYER (Gaspard de).	532, 676	Cyane (La nymphe).	626
Crayer (figure de Gasp. de).	676	Cybèle (Triomphe de)	547
Création d'Adam et d'Eve.	499, 908	Cyclopes.	825
Crépin (Fig. de St.).	523	Cymbales (Faune avec)	582
Crepinien (Fig. de St.).	523	Cytharede (Apollon).	294
Créqui (Collect. de).	389, 694, 866	Cyr. V. Saint-Cyr.	
Créuze (Fig. de).	866	Cythère (Venus a).	517, 633
Crime poursuivi (Le).	341	*Czernin* (Collect.).	879

D

Dalila (Samson et).	777, 952	DAVID (Pierre-Jean).	220
Dalmatie (Collect. du duc de).	117, 123, 130, 133, 139, 146, 178, 196, 212, 255, 262, 271, 301, 339, 471, 957, 817, 975	Debarquement de Marie de Médicis	230
		DEBAY (Jean-Baptiste).	468
		DEBRET.	653
Dam (Coll. de *Van*).	291, 297, 321	Décrétales de Grégoire IX.	171
Dame à cheval.	916	Déjunire (Sujets de).	103, 326, 336, 747, 1036
Dames (Joueurs de).	1014		
Damiette (St.-Louis a)	258	Déjeuner (le).	509
Danaé.	143, 291, 679, 836, 921, 930, 1033	DELAROCHE (Paul).	231, 917
		DELORME (P.-Claude Franc.).	83
DANIEL DE VOLTERRE. V. RICCIARELLI.		Déluge (Le).	22, 131, 448, 686
		Démocrite et Protagoras	278
Danses.	99, 434, 441, 449, 785	Démon (Fig. du).	93, 944, 1004
Dante (Sujet tiré du).	544	Denier de César (Le).	424
Daphné (Apollon et).	806, 1038	Denis (Prédication de St.).	982
Daphnis et Chloé.	41	*Dent* (Collect. de),	556
Darius (Hist. de).	388, 478, 491	Depart de la garde anglaise	1003
Darnley (Collect. de lord).	692	Deposition de la croix. V. Jes. C. descendu de la croix	
David (Suj. relat. à).	75, 80, 94, 299, 389, 881		
		Dés (Jeu de)	890, 934
DAVID (Jacques-Louis)	35, 59, 136, 149, 412, 431, 557, 617, 1023	Descente de croix. V. Jesus-Christ descendu de la croix	

des NOMS de MAÎTRES, *Collections* et Sujets. 11

Désert (Agar dans le).	58	*Douay* (Collect. à),	179
Desgenettes (Fig. du doct.).	876	Dow (Gérard).	321, 502, 610, 640, 699, 718, 772, 838, 801.
Désordre (L'école en).	479		
Destinée de Marie de Médicis.	217	Dow (Fig. de Gérard).	772
Deux-Ponts (Collect. de)	892, 916, 934	— (Famille de Gérard).	502
		DOWEY (François-Bart.).	375
Devin Aristandre (Le).	484	DOYEN (Copie par).	586
DIADUMÈNUS.	438	*Dresde* (Galerie de). 58, 97, 320, 344, 356, 434, 435, 446, 452, 453, 458, 472, 475, 476, 481, 507, 512, 523, 526, 529, 548, 571, 590, 601, 637, 680, 691, 739, 760, 769, 776, 832, 844, 837, 862, 868, 939	
Diana (Brigitte de).	373		
Diane (Statues de). 24, 108, 372, 378, 684			
— et ses Nymphes. 593, 667, 722, 735, 938, 986			
Diane (Galerie de).	1029		
Diane de Poitiers (Fig. de). 24, 108, 865		*Dresde* (Copie de stat. à).	810
		Drogues (Charlat. vendant des).	801
Diane de Poitiers (Collect. de). 24, 768		DROLE (le). *V.* PIERRE DE BREUGHEL.	
Didon (Énée et).	461, 1027	DROLLING (Martin).	725
DIETRICH (Chr.-Guill.-Ern.).	507	DROUAIS (Jean-Germain).	125, 400
Dieu le père (Fig. de). 561, 908, 955			
Digeste (Justinien donnant le).	170	DUC (Jean Le).	538
Dînée (La).	604	Duel (Le).	179
Diocrès (Hist. de). 147, 148, 153		Duguay-Trouin (Stat. de).	239
Diogène (Fig. de).	358	Duguesclin. *V.* Guesclin.	
DIOSCORIDE.	678	Du Jardin. *Voy.* JARDIN.	
Dircé (Groupe de)?	828	Dulwick (Collines de).	1001
Disciples d'Emaus.	87, 363, 965	*Dunkerque* (Tabl. à).	723
Discoboles.	474, 612	Dupaty (Fig. du cap.).	497
Discorde (Fig. de la).	405	DUPASQUIER. *V.* PASQUIER.	
Dispute du Saint-Sacrement.	145	Duplessis et Mar. de Med.	267
— des Muses.	614	Duplessis. *V.* Richelieu.	
Dobréa (Collect. de S.)	485	Duquesne (Stat. de).	227
Doge de Venise (Fig. du).	974	Duranti (Mort de).	231
DOLCI (Charles).	884	*Durazzo* (Collect.).	662
DOMINIQUIN. *Voy.* ZAMPIERI.		DURER (Albert).	922
Dominiquin. *V.* Pierre le Dominiq.		— Port. et Not.	
Domitia (Stat. de).	348	Du Sart. *Voy.* SART.	
Domna (Julie)	144	*Dusseldorf* (Galerie de). 296, 350, 483, 495, 597, 615, 676, 766, 778, 801, 897, 903, 949, 952	
Donataire (Vierge au).	127		
Donation de Constantin.	337		
Dorat (Collect. de).	788	Duvivier (Fig. du gén.).	857
Dordrecht (Collect. à).	321	DYCK (Antoine van). 28, 129, 140, 285, 350, 390, 609, 730, 777, 933, 939, 966	
Doria (Fig. de André).	481		
Doria (Collect. de).	405		
Dormeuse (la).	6, 264	Dyck (La femme de Van).	609
Dorset (Collect. de lord).	544		

E

Eau (l').	572	Enfant prodigue.	32, 301, 501, 711, 826
Ecce-homo. V. Jés.-Ch. présenté au peuple.		Enfans divers.	51, 117, 381, 307, 403, 486, 534, 609, 834, 842, 890, 897, 937, 993, 1007, 1010
Echange des deux Reines.	257		
Echéance des loyers (Jour d').	1012		
Echelle de Jacob.	980	Enfans trouvés.	1003
Ecole d'Athènes	151	Enfers (Scènes des).	697, 832, 915
Ecole en désordre.	479	Enlèvemens divers.	103, 136, 296, 326, 524, 581, 594, 626, 747, 760, 776, 823
— (Maître d').	592		
Ecuelle (Vierge à l)	602		
Ecurie (Chevaux près d'une)	940	Enterrement.	738, 870
Edgar.	1000	Entrée des Français à Vienne.	827
Edimbourg. (Tabl. à).	854	— de Henri IV.	1004
Education d'Achille.	305	Entrevue de Louis XIII.	273
— de Bacchus.	364	Envie (Fig. de l').	405, 643
— de Marie de Médicis.	223	Eole et Junon.	554
Effets du gouv. de Mar. de Médic.	249	Epaphus.	599
Effroi (Scène d).	208	Ephèse (Saint Paul à)	135
Eglises. V. leur nom.		Ephraim (Lévite d).	972
Egmont, duc de Gueldres.	351	Epicière de village.	718
Egypte (Fuite en).	212, 428, 863	Epine (Tireur d')	756
— Repos en).	673, 715	Epouilleuse.	937
Egyste et Clytemnestre.	677	Epousailles. *V. Mariage.*	
Electre.	168, 545	Erasistrate et Antiochus.	754, 700
Elémens (Les).	547, 554, 560, 572	Erato (La muse).	324, 466
Elgin (Cariath. apport. p. lord).	936	*Ermitage* (Galerie de l').	87, 110, 265, 278, 285, 302, 315, 333, 382, 388, 390, 397, 683, 711, 796, 864, 1022
Eliézer et Rebecca.	476, 779, 803		
Elisabeth (Sainte) dans les saintes familles, n°s.	2, 9, 16, 34, 254, 446, 490, 505, 515, 559, 580, 591, 698, 769, 835, 949, 945, 1017		
		Errard (Collect.).	946
		Esclave délivré.	985
— de Hongrie (Sainte).	975	Esculape.	155, 498
— de France.	257	*Escurial* (Palais de l').	43, 61, 105, 379, 505, 649, 667
ELSHEIMER (Adam).	854		
Elymas aveuglé.	463	Espagne (Tabl. aux rois d').	487, 776, 829, 951
Embarquement de sainte Ursule.	749		
Emmaus (Disciple d).	87, 363, 965	— *V. Escurial, Madrid, Séville.*	
ENDER (Copie par).	910		
Endymion.	137	ESPAGNOLET. *Voy*. RIBERA.	
Enée.	205, 461, 866, 1027	ESPERCIEUX (Jean-Joseph).	226
Enfant Jésus.	645, 963	Esquilin (Stat. trouv. au *mont*)	492, 648
— *V*. Sainte Famille.			
— *V*. Mariage de sainte Catherine.		*Est* (Collect. du Prince d).	47
— *V*. Adoration des bergers.		Estaminet.	784
— *V*. Présentation de la Vierge.		*Esterhazi* (Collect.).	242, 253

DES NOMS DE MAÎTRES, Collections et Sujets.

Esther et Assuérus. 109
Estrez (Collect. d'). 241
Etienne (Saint). 76, 676, 969
Etienne le jeune (Saint). 382
Eucharistie. 310
Eudamidas (Testament d'). 4
Eugène de Savoie (Coll.). 610, 480
Eugène Beauharnais (Collect.). 89, 707, 736
Euridice (Mort d'). 334

Europe (Enlèvement d'). 823
Eurythès (Mort d'). 689
Euryton (Le Centaure). 23
Euterpe (La muse). 60, 64
Eve. 385, 499, 561, 902, 943
EYCK (Les frères Van). 404, 561, 562, 1021
Eylau (Bataille d'). 647
Extrême-Onction. 316
Ezéchiel (Vision d'). 349

F

Fabrique de tapisseries. 987
Fagel (Collect.). 946
Fairholme (Collect.). 709, 715
Falstaff (Henri et). 998
Familles (Saintes), à deux figures.
— La Vierge et l'Enfant Jésus, 14, 247, 404, 609, 620, 728, 867, 872, 884, 895
— à deux fig., avec des personn. étrangers. 43, 44, 79, 85, 127, 253, 494, 500, 512, 523, 601, 661, 676, 727, 739, 961
— à trois figures, 7, 13, 20, 37, 49, 62, 67, 307, 375, 487, 619, 763, 829, 879, 956
— à quatre figures. 254, 379, 446, 505, 584, 649, 709, 835, 1017
— à cinq figures. 34, 490, 559, 589, 591, 698, 945, 949
— à six figures. 2, 9, 769
— à sept figures. 515
— avec des personn. étrangers, 34, 254, 589, 698, 835, 945, 1017
— portant des sobriquets, 7, 12, 43, 49, 67, 79, 85, 127, 375, 379, 505, 511, 584, 619, 619, 739, 763, 769, 829
— V. Repos en Egypte.
Familles diverses. 59, 425, 491, 502, 724, 875
Fandango napolitain. 785
Farnèse (Collect.). 81, 613, 810, 828, 846
— (Galerie). 1027, 1028, 1029

Farnèse (Hercule). 846
— (Taureau). 828
Farnesine à Rome (La). 613
FATTORE (Il). V. Fr. PENNI.
Fauconier. 916
Faunes. 366, 426, 540, 582, 732, 798
Félicité de la Régence. 261
Femme adultère (La). 320, 440, 529, 664, 848, 899, 909
— pécheresse. 662, 797
— hydropique. 610
Femmes (Les saintes). 470
— (Diverses jeunes). 274, 423, 465, 585, 610, 911, 981
FERATO (Sasso). V. SASSO-FERATO.
Ferdinand IV (Collect. de). 828
— (Académie de St.). 297
Fesch (Collect. du cardinal). 95
Fêtes diverses. 38, 441, 574, 633, 639, 724, 771, 809, 851
Feu (le). 560
Feuquières (Fig. de mad. de). 16
Fiancée (La). 407
FIESOLE (Jean de). V. JEAN DE FIESOLE.
Figures de personn. célèbres, 151, 169, 175, 181, 199, 211, 215, 269, 317, 377, 405, 406, 473, 497, 651, 761, 772, 827, 857, 875, 905, 927, 971, 992
Fileuses (Les). 987
Fils ingrat (Le). 395
Finchely (Départ pour). 1003

TABLE ALPHABÉTIQUE

Fingal (Sujet tiré de). 447
Fitz-William (Collect.). 710
Flagellation. *V.* Jésus-Christ flagellé.
FLAXMAN (Jean.) 1008
Fleurs (Guirlande de). 897
FLINCK (Govaert). 567, 934
Florence (Galerie de). 33, 39, 40, 62, 67, 72, 79, 91, 93, 99, 114, 152, 156, 158, 162, 168, 182, 186, 192, 198, 204, 210, 216, 259, 264, 274, 277, 286, 289, 307, 326, 332, 338, 345, 349, 402, 450, 465, 486, 487, 528, 536, 537, 570, 582, 588, 591, 594, 618, 631, 640, 643, 645, 728, 742, 745, 751, 794, 835, 846
Florence (Eglises et Palais de). 470, 511, 559, 596, 619, 624, 666, 709, 757, 822, 842, 901, 923, 924, 961, 1032
Florentins et Pisans. 541
Flûteur (Faune). 732
Foligno (Vierge de). 127
Folle-Tête (Henri, dit). 998
Fontaine des Innocens. 762, 792
— (Paysage avec). 352, 435
Fontainebleau (Adieux de) 761
— (Nymphe de) 768
Fontainebleau (Tabl. peint à). 491
FORBIN (Le comte de). 180
Force (La). 252
Forest (Collect. de). 265
Forges de Vulcain. 560
Forman (Hélène). 405, 615, 880, 904
Formont de Venne (Collect.) 4, 34, 641
Fornarine (La). 215
Fortune (La). 799
Fouquet (Collect.). 590, 637
Fourberie (Fig. de la). 643
Fourvoierie (Chartreuse de). 173
FRA BARTOLOME. *V.* BARTOLOMEO.
Français (Musée).
— Tableaux. 1, 3, 5, 7, 10, 13, 15, 22, 45, 47, 50, 52, 55, 57, 64, 68, 69, 73, 74, 75, 76, 77, 94, 95, 103, 107, 112, 118, 119, 121, 122, 125, 128, 129, 131, 135, 136, 137, 140, 147, 148, 149, 153, 154, 159, 160, 161, 165, 166, 172, 173, 176, 177, 180, 183, 184, 185, 188, 189, 190, 194, 195, 197, 200, 201, 206, 207, 213, 217, 218, 223, 224, 229, 230, 235, 236, 243, 244, 248, 249, 256, 257, 260, 261, 267, 268, 272, 273, 279, 280, 283, 284, 287, 295, 304, 305, 311, 314, 323, 334, 341, 347, 350, 357, 358, 364, 365, 366, 367, 378, 381, 382, 383, 385, 389, 392, 394, 395, 399, 400, 401, 403, 406, 407, 410, 411, 412, 415, 423, 424, 429, 431, 438, 441, 442, 448, 460, 462, 466, 473, 478, 484, 489, 490, 491, 496, 498, 500, 501, 502, 503, 508, 515, 519, 521, 525, 527, 531, 533, 538, 539, 545, 551, 557, 560, 563, 567, 568, 569, 573, 574, 579, 580, 586, 588, 589, 592, 595, 599, 604, 610, 614, 617, 622, 623, 627, 626, 641, 644, 647, 653, 655, 657, 659, 665, 668, 677, 686, 693, 694, 698, 699, 718, 719, 722, 725, 733, 734, 737, 750, 767, 770, 779, 781, 790, 791, 797, 799, 803, 808, 811, 812, 818, 820, 821, 826, 827, 833, 840, 845, 852, 853, 859, 861, 865, 866, 875, 876, 878, 882, 883, 884, 889, 902, 905, 912, 932, 961, 968, 972, 976, 982, 988, 900, 1017, 1023, 1024
— (Statues et bas-reliefs du). 12, 18, 24, 36, 54, 78, 102, 114, 120, 132, 144, 174, 334, 348, 372, 426, 432, 462, 492, 516, 549, 558, 606, 612, 630, 690, 702, 720, 732, 744, 768, 780, 788, 834, 840, 1026
Français (Collect. du roi des). *V.* Orléans.
Français à Vienne (Entrée des). 827
France (Ports de France. 976, 990

DES NOMS DE MAÎTRES, Collections et Sujets. 15

Francia. *V*. Raibolini.
Franck (François). 477, 965
François (Saint). 92, 127, 421, 500, 512, 661, 658, 765
François-Xavier. (Saint). 658
François de Pegnafort (Saint). 957,
François I*er*. 199, 309, 605, 719
 1025
*François I*er*. (Collect. de). 589, 655
— de Bologne (A *Saint*). 650
François de Médicis. 283
François de Sekingen. 922
François I*er*., emp. d'Autriche. 309
Frappement du rocher. 683
Franque (Pierre). 263
Frascati (Stat. trouvée à). 504
Fréart de Chanteloup. V. Chanteloup.

Frédéric II (Collect. de). 480
Frédéric-Aug. II. 356, 590, 739, 776
Fiesques. 145, 151, 157, 163, 169, 170, 171, 175, 181, 187, 193, 199, 205, 211
Fries (Collect. de). 517, 695, 773,
Fuessli. *V*. Fuseli. 872
Fuger (Préd.-Henry) 309, 695, 773
Fuite en Egypte. 212, 428, 863
Fumeurs. 327, 357, 489
Funèbre (Génie). 432
Funérailles. 191, 870
Furies tourmentant Oreste. 545
Furini (François). 536
Furnow (Collect.). 141
Furst (Walter). 246
Fuseli (Henry). 995

G

Gabies (Stat. trouvée à) 372
Gagny. *V*. *Blondel*.
Gaignat (Collect.) 724
Galathée 419, 572, 613 752, 962
Galilée en prison. 161
Galloche (496
Gand (Tabl. à). 561, 562, 755, 880
Ganymede. 360, 524, 760
Ganucci (Collect.). 709
Garde de nuit (La). 603, 651
— civique. 651
— (Départ de la) 1003
Garofalo. (*V*. Tisio).
Gaspard de Crayer. *V*. Crayer.
Gassies (Jean-Baptiste) 245
Gaudin (Collect). 143
Gauthfroi (Claude). 731
Gelée (Claude). 87, 134, 141, 749
Géminien (St.) 601
Gènes (Tabl. a). 662
Genevieve (Sainte). 185
Génezareth (J.-Ch. au lac de) 919
Génies (Divers). 432, 799, 870, 960
Genitrix (Vénus). 702
Geoffrin (Collect. de M*me*) 860

George (Saint). 55, 68, 601
George le Majeur (Tabl. à St.) 932
George II (Tabl. au Roi). 1003
George IV (Tabl. au Roi). 1013
Geran d'Ossone. V. Ossone.
Gérard (François). 47, 89, 113, 335 365, 611, 905, 1024
Gérard (Collect. de M.) 113
Gérard Dow. *V*. Dow.
Gericault (J.-L.-Th. André). 311
Germain l'Auxerrois (Tabl. à). 21
Germanicus. 492
Gervais et St. Protais (St.) 71, 767, 894
Gervais (Tabl. à St.) 71, 797, 894
Gesler et Guillaume Tell. 293
Ghirlandajo. *V*. Coradi.
Giesu-Nuovo (Tabl. à St.) 535
Gigantomachie. 697
Gildemestre (Collect.). 724
Gillier (Collect.). 683
Giordano (Luc) 326, 344, 345, 435 452, 476, 776, 944
Giorgion. *V*. Barbarelli.
Giotto. 919
Girardon (François). 464, 654, 738, 978

GIRODET-TRIOSON. (Anne-Louis). 5, 22, 119, 137, 143, 419, 437, 827
Giudice (Collect. de Nic.). 75
Giustiniani (Collect.). 138, 150
Gladiateur. 90, 630
Gloriette à Schœnbrunn. 827
GLYCON. 846
Goguette (Paysans en). 675
Gois (Edme-Et. François). 240
Golfe de Bandol. 569
Goliath (David et). 75, 94, 389
Gonzagues (Collect. de Louis de). 74, 103, 121, 573, 782, 853
Goujon (Jean). 24, 108, 762, 792
Gouvernement de Marie de Médicis. 243, 249
Gower (Collect.). 703
Goy () 810
Grâces (les). 420, 750, 830, 960
Gradenigo (Fig. de). 974
Gragnano (Peint. trouvée à) 522
Granique (Passage du). 478
Gray (Collect. de lady). 602, 953
Grégoire (Saint). 104, 716
Grégoire IX. 171
Grégoire (Tabl. à Saint). 104
GREUZE (Jean-Baptiste) 395, 407
GROS (Ant.-Jean). 17, 299, 647, 857, 876, 1025

Gros (Tabl. chez M.). 857
Grosvenor (Collect.). 51, 98, 850, 997, 1009
Grotius (Fig. de). 182
Groupes antiques. 23, 36, 42, 66, 73, 156, 162, 186, 192, 204, 210, 216, 444, 450, 534, 600, 828, 834, 840
— modernes. 84, 420, 600, 654, 696, 684, 738, 750, 960
Gruttner (Collect.) 116
Gueldre (Adolphe, duc de). 351
GUERCHIN. V. BARBIERI.
GUÉRIN (Pierre) 95, 101, 155, 167, 185, 401, 461, 477, 833
— (Paulin). 77
Guerre (Allég. sur la). 33, 405
Guerriers (Stat. de). 90, 630
Gueselin (Bertrand du). 221
GUIDO RENI. V. RENI.
Guildfort (Collect). 995
GUILLAUME. V. WILHELM.
Guillaume Tell. V. Tell.
Guillaume III (Collect de) 433, 439, 445, 451, 457, 463, 469
GUILLON LETHIÈRE. V. LETHIÈRE.
Gustave Adolphe (Collect. de) 487
Gustave Wasa. 269

H

Hadley (Collect.). 717
Halbraan (Port. de). 670
Hamilton (Collect.). 354
Hampton-Court (Cartons de). 433, 439, 445, 451, 457, 463, 469
Haquin (Collect.). 587
Haringay-House (Collect.). 602, 953
Harlay (Collect. de Ach. de). 737
Harmonie (Génie de l') 960
HARP (Van), 675
Hartman (Port. de). 670
HAUDEBOURT-LESCOT (Mme.). 449

Haye (Musée de La). 369, 423, 459, 688, 789, 838, 862, 947, 981
HAYTER (George). 418
Hébé. 774
Hélène (Sainte). 775
Hélène Forman. V. Forman.
Hélène et Pâris. 412, 594
Héliodore chassé du temple. 181, 535
HELST (Barthel. Vander). 651, 808
HEMMELING (Jean). 106
HENNEQUIN (Philippe-Aug.). 545
Henri II (Sujet relatif à). 750

DES NOMS DE MAÎTRES, *Collections* et Sujets. 17

Henri IV (Hist. de). 224, 229, 243, 244, 248, 1024
Henri IV (Statue acquise par). 378
Henri IV, roi d'Angleterre. 998
Henri VI, roi d'Angleterre. 1004
Hercule, 42, 74, 81, 103, 121, 326, 403, 532, 597, 635, 685, 689, 782, 846, 896, 959, 1028, 1036
Herman et Thusnelda. 712
Hermaphrodite. 114, 734
Herminie près des Bergers. 308
Héro et Léandre. 83
Hérodiade (La fille d'). 391
HERRERA (François). 139
HERSENT (Louis) 41, 65, 269, 473
Hésione (Hercule et). 635
Hesse-Cassel. *V. Cassel.*
Heythusen (Collect. *Van*). 749
Hibbert (Collect.). 556, 721
Hilaire et Phœbé. 296,
Hilanders (Les). 987
Hippolyte (St.). 111
Hippolyte (Phedre et). 401
Hippocrate. 437
HIRE (Laurent de la). 460
Hissette (Collect.). 561

Hoeck (Collect. *Van*). 1022
HOGARTH, (Guillaume). 1003
Hogue (Bataille de la). 997
HOLBEIN (Hans). 849
Holopherne. 100, 152, 265, 964
Holwel-Carr (Collect.). 254, 482, 493, 584
Homère. 113
Homme puisant à une fontaine. 352
HONDHORST (Gérard). 213
Honneurs rendus à Raphaël. 707
HOOGHE (Pierre de) 911
Hôpital (Vision d'un). 995
Hope (Coll.) 646, 663, 709, 855, 921
Horaces (Serment des) 431
Hôtels. V. leur nom.
Hôtellerie (L'). 628
Hougton (Collect. de). V. *Walpole.*
HOWARD (), 993
HUBERT VAN EYCK. 561, 562
Hubert (Saint). 111
— de Burch. V. Burch.
Hugues (Saint). 172
Humphrey (Collect.). 141
Hydropique (La femme). 610
Hygie (Statue d'). 348

I

Ignace (Saint). 758
Ignorance (Fig. de l'). 643
Ildephonse (Tab. à *Saint*). 928
Improvisateur napolitain. 329
Incendie de Borgo-Vecchio. 205
Inconnus (Cabinets). V. *Anonymes.*
Inconvéniens du jeu. 63
Incrédulité de St. Thomas 543, 646
Industrie (Fig. de l'). 219
Infante (Velasquez peignant une). 971
INGRES (Jean Aug.-Dom.) 30
Innocence (Fig. de l'). 225
Innocens (Massacre des). 38, 443, 941
Innocens (Fontaine des). 762, 792

Ino et Melicerte. 600
Inquisition (Scène de l'). 180
Invention de la croix. 755
Io (Jupiter et). 817, 1030
Iole (Hercule et). 1028
Irwin (Collect.). 254, 405
Isaac (Sacrifice d'). 302, 356
Isabelle (Ste.). 945
Isaïe (Fig. d'). 361
Ischia (Vue de l'île d'). 329
Ismaël (Agar et). 58, 638
Ismayl et Maryam. 203
Israélites dans le désert. 852
Issenghien (Collect.). 946

J

Jabach (Collect.). 74, 103, 121, 140, 573, 595, 644, 782
Jacob (Sujets relat. à). 435, 460, 721, 980
Jacques (Fig. de St.). 676
Jacques (Eglise de St.-). 2, 819
Jaffa (Peste de). 876
Japon (St.-François au). 658
Jardin (Carle du) 519
Jardins. V. leur nom.
Jardinière (La belle). 17
Jason (Statue de). 78
Jean, enfant (Saint). 7, 9, 12, 20, 34, 49, 63, 67, 254, 379, 487, 490, 500, 505, 515, 559, 584, 589, 591, 649, 698, 709, 769, 835, 945, 949, 963, 1017
Jean-Baptiste (Saint). 91, 98, 124, 127, 362, 380, 512, 561, 583, 601, 791
Jean l'Évangéliste (Saint). 31, 123, 196, 457, 676, 727.
Jean, roi d'Angleterre. 999
Jean (Eglise de St.-). 27, 319, 397, 727, 797, 843.
Jean-Guillaume, Palatin. V. Dusseldorf.
JEAN DE BREUGHEL. 856
JEAN DE BRUGES. V. HÉMELING.
JEAN VAN EYCK. 404, 561, 562
JEAN DE FIESOLE. 901
JEAN DE JUANES V. MACIP.
JEAN DE ST.-JEAN. V. MANOZZI.
JEAN DE SCHOREL. 868
Jeanne d'Autriche. 284
Jemmapes (Bataille de). 839
Jéricho (Aveugles de). 118
Jérôme (Fig. de St.). 43, 44, 127, 494, 523, 672, 704, 926
Jérôme de la Charité (Saint). 704
Jérusalem délivrée (Sujet de la). 308
Jésuites (Tabl. chez les). 295, 615, 658, 753, 805
Jésus-Christ (Naissance de). 106, 110

Jésus-Christ circoncis. 297, 892
— enfant. 631, 645, 912, 854.
 V. Adoration des Bergers; Adoration des Mages; Saintes Familles; Mariage de Ste.-Catherine; Fuite en Egypte; Repos en Egypte.
— aux noces de Cana. 578, 680, 932.
— chez Simon. 406, 662, 797, 843
— sur le lac. [411, 439, 855, 919
— appelant St. Mathieu. 958
— ressuscitant Lazare. 394, 608
— à la piscine. 262
— guérissant un malade. 530
— guérissant un aveugle. 118
— et la femme adultère. 320, 440, 529, 664, 848, 899, 909
— et la Cananéenne. 125
— et les Pharisiens. 386, 424
— chassant les vendeurs du temple. 410.
— lavant les pieds à ses apôtres. 674
— faisant la Cène. 376, 416
— flagellé. 399
— couronné d'épines. 325, 730
— présenté au peuple. 920
— portant sa croix. 373, 629
— élevé en croix. 637
— descendu de la croix. 45, 417
— mort. 27, 46, 350, 397, 482, 511, 518, 598, 668, 700, 740, 1016
— porté au tombeau. 464, 573
— et la Madeleine. 115
— à Emaüs. 87, 363, 965
— et St. Thomas 390
— et St Pierre 445
— transfiguré. 331, 656
— glorieux. 583, 951

Jeux divers. 63, 346, 552, 934, 1014
Jeux d'enfans. 51, 117, 486, 890
Jeune homme remerciant les dieux. 480
Jeunes femmes (Scènes de). 423, 465, 585, 911, 981, 838
Jeune taureau. 789
Joachim (St.). 748, 769
Johnson (Collect. Cochrane). 488
JORDAENS (Jacques). 386, 574, 759, 869, 966
JORDANO. *V.* GIORDANO.
Joseph en prison. 105
Joseph (Fig. de St.) 20, 34, 37, 209, 379, 446, 490, 515, 551, 577, 584, 589, 591, 619, 649, 698. 709, 763, 769, 829, 879, 945, 949, 956
Joséphine (Couronnement de). 557
Joséphine (Collect. de l'Imp.). 420, 564
JOSEPIN. *Voy.* CESARI.
Joubert (Fig. du command.). 497
Joueur de violon (Aveugle). 1006
Joueurs de cartes, etc. 346, 1014
Joueuse d'osselets. 552
Jourdain (Baptême sur le). 791
Jour d'échéance. 1012
JOUVENET (Jean). 394, 406, 410, 411
Jouvenet (Figure de). 406
JUANES. *V.* MACIP.
Judas recev. le prix desa trahison. 901
Judith. 100, 152, 265, 964
Juge prévaricateur. 705, 706
— (Les Justes). 561
Jugement de Salomon. 442, 737
— dernier. 615, 787
— de Midas. 393
— de Pâris. 526, 953
— de lord Russel. 418
Jules-Cesar. *V.* César.
Jules II. (Fig. de). 175, 181
— (Tomb. de) 924
JULES ROMAIN. *Voy.* PIPPI.
Julie (Statues de). 18, 132, 144
JULIEN (Pierre). 720
Julienne (Collect. de). 592, 796
Juliot (Collect.) 396
Jully. V. Lalive.
Junius Brutus. *V.* Brutus.
Junon (Sujets relatifs à). 438, 554, 685, 918, 953, 959, 1042, 1029
Jupiter et Léda. 703, 824, 859
— et Danaé. 679, 836, 1033
— avec Junon, Io, etc. 128, 374, 438, 634, 585, 746, 781, 817, 907, 1025, 1029, 1030, 1031, 1034, 1035, 1042
— (Aigle de). 524, 760, 1029
Jurisprudence (Fig. de la). 163
Juste Lipse (Figure de). 182
Justes juges. 561
Justice (Sujets relatifs à la). 219, 225, 263, 275, 341
Justification de Léon III. 193
Justine (Ste) 542
Justinien donnant le Digeste. 170

K

Kalzoen (Port. de Mathieu). 670
KAUFMANN (Angélique). 712
Kensington (Collect. de). 830
Kermess. 429
Kinnaird (Collect. de lord). 526
Knowle (Collect. de Dorset à). 544
Kok (Collect. de F.-B.). 603
Koolveld (Port. de). 670

L

Laban. 460, 721
Lacs. *V.* Genesareth et Tibériade.
Lachésis (Fig. de). 259, 468
Lacourt Vander Voort (Coll.). 856
Lactée (Voie). 685, 959
Ladbroke (Collect.). 772
Laer (Pierre de). *V.* Pierre.
La Haye. V. Haye.
La Hire. *V.* Hire.
Lairesse (Gérard de). 754
Lalbane. *V.* Albane
Lalive de Jully. 946
Lambert (Hôtel). 64, 466, 563, 574, 599, 599, 623, 635, 665, 689, 867
Lancelotti (Collect.). 60, 342
Lansdowne (Collect. de lord). 488
Lanfranc (Jean). 818
Lannuvium (Stat. trouvée à). 366
Lantin. *V.* Antinoüs.
Laocoon (Groupe de). 444
Lapidation de St.-Etienne. 76, 382
Laroche. *V.* Delaroche.
La Rochelle. *V.* Rochelle.
Lascaris (Figure de). 815
Lassale (Collect.). 213
Lassay (Collect.). 140
Lata (Stat. trouv. à la voie). 558
Latone (et ses enfans). 684
Laurent (Martyre de St.). 21, 458, 495, 805
— (Fig. de St.). 676
Laurent de Florence (St.-). 624, 666
Laurent en Panisperne (St.-). 918
Laurent (Jean-Antoine). 161
Lauri (Philippe). 735
Lavement des pieds. 674
Lavinium (Stat. trouv. près de). 780
Lawrence (Thomas). 1007
Lazare (Résurrection de). 394, 608
Léandre (Hero et). 83
Lear (Le roi). 1000
Lebrun. *Voy.* Brun
Leceister (Collect.). 541

Leçon d'anatomie. 670
Lecture d'un testament. 1002
Léda (Jupiter et). 703, 824, 859
Leender (Collect.). 946
Lemoi (François-Frédéric). 642
Lenain (Collect.). 397
Lenoir (Collect.). 108
Lenostre. *V.* Nostre.
Lénoncourt (Collect. de). 674
Léocade (Stat. par). 360
Léon (Figure de St.). 169
Léon III (Suj. relat. à). 193, 199
Léon IV (Suj. relat. à). 205, 211
Léon X (Fig. de). 169, 199, 211, 815
Léon X (Tomb. payé par). 624
Léonard de Vinci. 247, 253, 367, 391, 416, 719
Léonidas. 617
Léopold (femme de l'emp.). 971
Léopold (Collect. de l'arch.). 415, 620, 831
Lerouge (Stat. de la collect.). 564
Lescot (Mme. Haudebourt). 449
Lesueur (Jacques-Philippe). 232
Le Sueur. *V.* Sueur.
Lethière (Guillon). 258, 659
Lettre de recommandation. 485
Leucate (Sapho au rocher de). 17
Leucotoée (Stat. de). 600
Lever (Le). 315
Lévi, dit St.-Mathieu. 843, 958
Lévite d'Ephraïm. 972
Leyde (Lucas de). *V.* Lucas.
Leyde (Tabl. à). 856
Lézard (Vierge au). 649
Liberté rendue à l'Allemagne. 309
Liechtenstein (Galerie) 9, 51, 480
Linge (Vierge au). 13
Lions (Chasse aux). 88
Lipse (Juste). 182
Lock (Collect.). 749
Locnen (Port. de Van). 670
Londres (Vue de) 1003

DES NOMS DE MAÎTRES, *Collections* et Sujets. 21

Londres. V. British Museum; Angerstein; Stafford; Windsor.
— (Tabl. à). 830, 850, 855.
Longueville (Collect). 397
Lorette (Tabl. à). 37
Lormier (Collect.). 688
LORRAIN (Claude). *V.* GELÉE.
LOTH (Jean-Charles). 634
Loth et ses filles. 344, 488, 565
Lotterius (Collect. de Jérôme). 37
LOTTI. *V.* LOTH.
Louis (Sujets relatifs à St.). 258, 275, 945
Louis des Français (Tabl. à St.-). 31, 607
Louis XIII (Sujets relatifs à). 236, 260, 272, 273
Louis XIV (Sujets relatifs à). 270, 642, 694
Louis XIV (Objets acquis par). 10, 492
Louis XVI donnant des aumônes. 473
Louis XVI (Obj. acquis par). 441, 519, 719
— (Stat. du pont). 220, 221, 222, 226, 227, 228, 232, 233, 234, 238, 239, 240
Louis XVIII (Stat. donnée à). 462
— Tabl. acquis par). 473

Louvre (Tabl. au). 219, 225, 231, 237, 245, 251, 252, 258, 263, 270, 275, 281, 282, 288
— (Bas-relief au). 642
— (Galerie du). *V. Musée français.*
Loyers (jour d'échéance des). 1012
Lubbeling (Collect.). 682
LUCAS DE CRANACH. 909
LUCAS DE LEYDE. 844, 892
Lucas (Collect. de lady). 602
LUCIANO (Sébastien). 608
Lucien (Peint. décrite par). 643
Lucrèce. 555, 788, 800
Ludovisi (Villa). 90, 595, 813
Lumagne (Collect.). 358
Luth (Joueurs de). 244
Luxembourg (Musée du). 47, 77, 95, 131, 155, 161, 180, 185, 190, 197, 305, 383, 401, 461, 647, 659, 677, 720, 833, 876, 972, 1025
Lybault (Collect.). 295
Lyciens (Diane chez les). 684
Lyon (Marie de Médicis à). 235
Lyon (Tabl. à). 406
LYSIPPE (Statue par). 516
Lystre (St. Barnabé à). 469
Lyttleton (Collect. de R.). 609

M

Macaire (Figure de St.). 755
Mac-Aulay (Allan). 276
MACIP (Jean). 969
Madeleine. *V.* Marie-Madeleine.
— *V.* Femme pécheresse.
Madones. *V.* Saintes Familles à deux figures.
Madrague (La). 569
Madrid (Musée de) 191, 202, 208, 214, 334, 340, 352, 368, 373, 379, 561, 649, 669, 805, 825, 835, 928, 938, 945, 951, 955, 956, 959, 969, 970, 971, 973, 975, 979, 980, 987

Mages. *V.* Adoration des Mages.
Magnani (Collect.). 427
Mail (Confrérie du). 45
Maiscotti (Collect.). 800
Maître d'école. 592
Maîtresses (Port. de div.). 710, 811, 950
Majorité de Louis XIII. 260
Malades (Diverses). 369, 454, 530, 754, 790, 981
Malédiction paternelle. 395
Malheurs de la guerre. 33
Malmaison (Collect. de la). 564, 707
Mammée (Julie). 132

Manfrin (Collect.). 374, 393
Manheim (Collect. à). 888
Manne (La). 852
MANOZZI (Jean). 596
Mansfield (Collect.). 1012, 1020
MANTEGNA (André). 853
Manterini (Collect.). 673
Mantoue (Collect. du duc de). *V.* Gonzague.
— (Peinture à). 697
MARATTI (Charles). 806, 962
Marc (Saint). 277, 974, 985
Marc-Antoine (Fig. de) 455
MARC (Saint). *V.* BARTOLOMEO.
Marc (Eglise de St.-). 277, 974, 985
Marchande d'Amours. 522, 845
— diverses. 556, 640, 795
Marché aux herbes. 861
Marche de Silenc. 8, 213
Marcus Sextus. 167
MARÉCHAL D'ANVERS. *V.* METSIS.
Marguerite (Ste) 415, 494
— de Navarre. 605
— de Valois. 865
Marguerite-Thérèse d'Autriche. 971
Mariages divers. 50, 229, 266, 328, 551, 570, 577
Marie. *V.* Vierge.— Sainte Famille.
Marie-Madeleine (Ste.). 19, 31, 44, 82, 115, 116, 287, 396, 470, 536, 740, 751
Maries (Les trois). 470, 740
Marie de Médicis. *V.* Médicis.
Marie d'Angleterre. 433, 439, 445, 451, 457, 463, 469
Marie-Thérèse ('Tabl. pris par). 658, 753
Marie-Louise d'Orléans (Tabl. fait pour). 776
Marie (Tabl. dans les églises du nom de Ste.). 325, 578, 696, 708, 745, 961, 967
MARIGNY (Michel). 281
Marigny (Collect. de). 407
MANIN (Joseph-Charles). 223
Marines. 141, 569, 749, 983, 976, 990
Marius. 190, 400
Marlborough (Coll. de). 1036 à 1044

Marly (Statue à). 810
Marmoutiers (Tabl. à l'ab. de). 430
Mars (Suj. relat. à). 102, 314, 405, 450, 508, 818, 1039
Marseilles (Port de). 230, 983
Marseilles (Objets à). 510, 522
MARSY (Balthasar de). 684
Marsyas (Suj. relatifs à). 332, 528, 822
Martin (Saint). 28, 759
Martin d'Alost (St.) 723
Martin de Tournay (St.). 752
Martin des Champs. 394, 406, 410, 411
Martinien (St.). 743
Martyrs. *Voy.* leurs noms.
Maryam (Ismayl et). 203
MASACCIO (Thomas). 757, 842
Mascarade bacchique. 669
Massa (Vue du cap). 329
Massacre des Innocens 38, 443, 941
Matheo (Collect.). 912
Mathieu (St.-). 512, 958
Mattei (Collect.). 456
Maurice de Saxe. *V.* Saxe.
Mauroy (Collect. de). 888
MAUZAISSE (Jean-Baptiste). 815
Maxence (Bataille de). 355
MAYER (Constance) 323
Mazarin (Sujet relatif à). 270
Mazarin (Collect.). 50, 128, 367, 432, 824
Mazeppa. 467
Mazzafira (Port. de). 152
MAZZUOLI (François). 266, 494, 681, 877
Mécène (Peint. trouv. au jard. de). 816
Médecin (Malade et son). 369, 947
Médecine (Ecole de). 437
Médicis (Laurent de). 815
— (Tombeau des). 624, 666
— (Catherine de). 865, 750
— (François-Marie de) 217
— (Histoire de Marie de) 283, 218, 223, 224, 229, 230, 235, 236, 243, 244, 248, 249, 256,

DES NOMS DE MAÎTRES, *Collections* et Sujets. 23

257, 260, 261, 267, 268, 272, 273, 279, 280
Médicis (Collect. de). 72, 156, 162, 168, 186, 192, 198, 204, 216, 349, 402, 608, 798, 846
— (Vénus de). 402
— (Vase de). 798
Méduse (Naufragés de la). 311
Mégare (Pyrrhus près de). 821
Méléagre (Stat. de). 714
Mélicerte (Ino et). 600
Melpomène. 306, 466
Membres du Parlement (Arrestation des). 288
MENAGEOT (Franç.-Guillaume). 719
Ménandre (Stat. de). 414
MENGHS (Raphael). 928
Menhgs (Figure de). 928
Mercie (Alfred III, roi de). 991
Merci (Tabl. du couv. de la). 339, 957
Mercure (Suj. relat. à). 197, 492, 634, 648, 840, 993, 1031
Mère (jeune). 443, 838
Merville (Collect.) 864
Messe de Bolsène. 175
Métabus. 383
METSIS (Quentin). 632
METZU (Gabriel). 682, 795, 861
MEULEN (Ant.-Franc. Vander). 496, 527, 694
Micault de Courbeton (Collect.). 59
Michel (Saint). 1, 73, 727, 944
Michel (Eglise de St.-). 716, 755
MICHEL-ANGE. *V.* BUONARROTI; CARAVAGE; AMERIGI.
Michielsens (Tomb. de). 598
Midas (Jugement de). 393
MIEL (Jean). 604
MIERIS (François). 264, 315, 465, 729, 742
— (Guillaume). 556
MIGNARD (Pierre). 10, 16, 629,
Migneron (Collect.). 381, 409, 417, 422, 427, 809
Milan (Peste de). 510
Milan (Musée de). 434, 638, 693, 577, 736, 925
— (Tabl. à) 325, 416, 625

Militaires. 580, 585
MILHOMME. 233
Milo (Vénus de) 462
Milon de Crotone. 174
Milton (Sujet tiré de). 995
Minerve (Sujets relatifs à) 384, 405, 532, 614, 642, 933, 953
Minorites (Tabl. aux). 944
Minthurne (Marius à). 400
Miracle de St.-François). 658
Miséricorde (Œuvres de). 820
Mitchell (Collect.). 788
Mitchelderer (Eglise de). 1008
Modène (Collect. du duc de). 356, 446, 453, 481, 512, 523, 571, 590, 601, 637, 680, 691
Moïse (Suj. relat. à). 281, 381 657, 681, 713, 924, 925
Moisson (La). 831
MOLA (Jean-Baptiste). 124
Molé (Mathieu). 282
Mort (Le chevalier de la). 922
Moncade (Portrait de). 129
Moncey (Fig. du maréchal.). 497
Monkton (Fig. du général). 992
Montarsis (Collect.). 895
Montorsoli (Collect.). 444
Monte-Cavallo (Tabl. à). 566, 661, 743
MONTONI 234
Moreau (Collect.). 208
Morlan (Collect. G.). 266
Morrès (Collect.). 141
Morrison (Collect.). 1005
Mort de Rizzio. 1011
Mosaïques. 319, 331, 416
MUCIAN. *V.* MUZZIANO.
Munich (Collect. de). 78, 82, 88, 89, 106, 111, 296, 350, 483, 495, 561, 597, 615, 664, 676, 766, 778, 801, 835, 858, 873, 885, 886, 887, 888, 890, 891, 892, 893, 896, 897, 898, 900, 903, 904, 909, 911, 916, 934, 937, 940, 949, 952, 963, 1021
Murat (Fig. de). 827, 833, 857
Murcie (Alfred III, roi de). 991
MURILLO (Barthelemy-Etienne). 19, 117, 146, 212, 255, 262, 271,

301, 471, 890, 937, 951, 956, 963, 975, 1017
Musagète (Apollon). 294
Muses (Statues ant. des), 60, 300, 306, 312, 318, 324, 330, 336, 342
— Statue mod. d'une). 96
— (Par le Sueur). 64, 466, 623, 665
— (Danses des). 99
Muses. (Suj. div. des). 597, 614, 642, 853
Musées. *V.* leur nom.
Musiciens, 561
Musico hollandais. 688
Mussert (Collection). 1022
Mustapha-Pacha. 857
Muzello (Tabl. au couv. de). 511
Muzziano. (Jérôme). 674

N.

Naine (Une). 971
Naissance de Jésus-Christ. 106, 110, 571
— de la Vierge. 471
— de Venus. 745, 935
— de l'Amour. 563
— de Marie de Médicis. 218
— de Louis XIII. 236
Naples (Musée de). 335, 522, 534, 559, 679, 708, 715, 810
— (Tabl. et stat. à). 535, 673, 696, 776, 828, 857, 942
Napoléon (sujets relatifs à). 149, 250, 557, 636, 653, 761, 827, 833, 876, 905, 930
Napolitains (Sujets) 329, 785
Narbonne (Tabl. pour). 831, 608
Nassau (Fig. de Justin de). 970
Nathanael. *V.* St. Barthelemy.
Nativité. *V.* Naissance.
Naucydès (Stat. par). 612
Naufragés de la Méduse. 311
Navicelle (La). 919
Nemours (Tabl. pour la D. de). 304
Neptune (Sujets relatifs à). 26, 481, 1044
Néréides 546, 752
Nessus. *V.* Déjanire.
Netscher (Gaspard). 274, 472
Neubourg (Collect. de). 615
Nicassius (Plantes par). 496
Nicolas (Saint). 513, 661
Nicolas de Tolède (Saint). 676
Nicolas à Venise (Saint). 661
Nicolo del Abate. 626
Nieuwenhuyze (Collect. de Van). 561
Nil (Moïse sur le). 657
Niobé et ses enfans. 72, 156, 162, 186, 192, 198, 204, 210, 216
Nisa (Nymphes de). 993
Nitocris (Tomb. de). 388
Noces de Cana. *V.* Cana.
Noce Aldobrandine. 816
Noce joyeuse. 927
Nogari (Copie par).
Nogent (Collect). 595
Nolasque. (St. Pierre). 339, 957
Noli me tangere. 115
Norbert (Saint). 873
Northcote (Jacques). 999
Nostre (Collect. Le). 791, 899
Notices biographiques et critiques. *V.* les noms des maîtres.
Notre-Dame (Eglise). 37, 814, 339
Nuit (Fig. de la) 624, 813
— du Corrége. 571
— (Scènes de). 603, 651
Numa-Pompilius. 251
Nymphes diverses. 29, 441, 720, 744, 762, 768, 792, 889, 986, 993

O

Octavie (Stat. du portique d') 60, 294, 300, 366, 312, 318, 324, 330, 336, 342.	
Odalisque.	30
Odeschalchi (Collect.).	859
Odiot (Collect.).	497
OEnone (Sujets d).	401, 741
OEuvres de miséricorde (Les)	820
Officier près de sa femme.	423
Offrande à Esculape.	155
Offres à des jeunes femmes.	465, 585
Oie (Enfant avec une oie).	486
Olgiati (Collect.).	907
Olympie (Stat. trouvées à).	408, 414, 918
Olympe (Psyché devant l').	781
Omphale (Hercule et).	896
Onix gravees.	678, 804
Onze mille vierges.	749
Oost (Jacques Van).	693
Opie (Jean).	1011
Orange (Collect. du Pr. d),	835
Orbetto. V. Turco.	
Ordre (Sacrement de l').	822
Oreste (Sujets relat. à).	545, 840
Orlay (Robert Van).	873
Orléans (Tabl. peint pour Marie-Louise d').	776
— Longueville (tabl. peint pour M^lle. d').	304
Orléans (Ancienne collect. d'). 292, 298, 303, 310, 316, 322, 328, 362, 368, 377, 381, 487, 526, 602, 608, 626, 663, 667, 674, 685, 692, 703, 709, 710, 713, 721, 729, 740, 763, 784, 788, 817, 824, 829, 836, 840, 859, 874, 895, 921, 946, 950, 953, 962, 1030, 1031, 1033, 1034, 1035	
— (Nouvelle collect. d'). 203, 240, 250, 269, 293, 299, 317, 329, 335, 347, 353, 359, 371, 377, 455, 815, 839	
— (Tabl. de la ville d').	16
Osselets (Joueuse d').	552
Ossian (Sujet tiré d').	447
Ossone (Collect. d').	458
Ostade (Adrien Van). 63, 398, 459, 489, 525, 592, 724, 875	
Ostade (Famille d').	875
Ostie (Victoire d').	211
Ostie (Stat. trouvée à).	354
Othon	913
Ottley (Collect.)	266, 493
Otto-Venius. V. Van Veen.	
Oudinot (Fig. du maréchal).	377
Ours (Chasse à l').	850
Oxfort (Collect. du comte d').	711

P

Pacha (Mustapha)	857
Padouan. V. Varotari.	
Paelinck (Joseph).	755
Page (Collect. de G.).	790
Paissez, mes agneaux.	445
Paix (Fig. allég. de la).	309, 405
— (Traités de).	268, 272
Palais-Royal (Galerie du). V. Orléans, ancienne collection.	
Palais-Royal (Nouv. gal. du). V. Orléans, nouv. collection.	
Palatin (Collect. du Pr.). 483, 597, 610, 615	
— Voy. Dusseldorf.	
Palerme (Tabl. pour).	373
Pallas de Velletri.	384
Palme le vieux (Jacques).	874

PALME le jeune (Jacques) 422, 746, 764
Palmerston (Collect.). 1010
Pan (Sujets relat. à). 393, 427, 441
Pandore (Sujets relat. à). 197, 374
Panier (Vierge au). 829
Panthère (Faune avec). 540
Papes. *V.* leur nom.
Papin (Collect.). 587
Paradis terrestre (Scènes du). 385, 856
— perdu (Scène tirée du). 995
Pâris (Le berger). 412, 526, 594, 741, 858, 953
Paris (Sculptures à). 576, 636, 642, 762, 792, 804, 978
— (Peintures à). 287, 295, 437, 635, 665, 689, 982
— *Voy.* Musée *françois*, collect. d'*Orléans; — Lambert.*
Parlement (Arrestation du). 283
— dissout par Cromwell. 1009
Parme (Tabl. à). 27, 44, 583
Parnasse (Le), 157, 597, 853, 614
Parques (Les trois). 259, 468
Particuliers (Cabinets). *V.* leur nom.
PASQUIER (Ant.-Léonard du). 239
Passage du Granique. 478
— du Rhin. 527
Passart (Collect.). 214
Patalotti (Tabl. payé par). 944
PATEL (Fond de tableau par). 173, 200
Pater (Allég. tirée du). 1008
Paternelle (Malédiction). 395
Patineurs (Les). 525
Paul (Sujets relat. à saint). 31, 135, 169, 295, 433, 451, 454, 463, 469, 511, 583, 641, 842
Paul II (Courses établies par). 977
Paul III (Collect. de) 648, 828, 846
PAUL POTTER. *V.* POTTER.
PAUL VERONÈSE. *V.* CALIARI.
Paul à Parme (Eglise St.-). 583
Paysages. 27, 107, 134, 141, 191, 202, 208, 214, 334, 340, 352, 358, 385, 507, 514, 525, 547, 554, 560, 572, 579, 586, 604, 614, 622, 626, 627, 633, 717, 734, 736, 749, 752, 785, 789, 791, 796, 856, 878, 883, 885, 889, 891, 898, 910, 914, 916, 1022
Paysans (Scènes de). 621, 675, 766, 862, 893
Pêche miraculeuse. 411, 439
— du thon. 569
Pédagogue (Le). 216
Pegnafort. *V.* St. François.
Peinture (la). 1010
Peintures antiques. 522, 816
Pelerins (Saints). 564
Pelerinage à Cantorbéry. 1001
Pénélope. 1018
Pénitence (Sacrement de). 303
PENNI (Jean-François). 337
Perfidie, figure allégorique. 643
PERIN DEL VAGA. *V.* BUONACORSI.
Perle (Vierge à la). 505
Pérouse (Tabl. à). 584, 1016
Perrier. (Casimir). 41
Persée et Andromède. 57
Persique (La sibylle). 967
Personnages romains inconnus. 36, 492
Pertusano (Nicolas). 971
PESARESE. *V.* CANTARINI.
Pestes et pestiférés. 255, 510, 637, 693, 723, 876, 912, 1022
Pétersbourg (Tabl. à St.-) 847, 774
— *Voy. Ermitage.*
Petit (Fig. du général). 761
Petit St.-Jean. *V.* Jean.
Pétronille (Ste.). 566
Peuple (Place du). 977
Peurice (Collect. de Thom.). 488
Phaéton devant Apollon. 599
Pharaon (Moïse et) 381
Pharisiens (J.-Ch. et les). 386, 406
Phèdre et Hippolyte. 401
Pheréclus. 594
PHIDIAS. 936
Philémon et Baucis. 634
Philippe (Saint). 146
Philippe-Auguste. 347

DES NOMS DE MAÎTRES, *Collections* et Sujets. 27

Philippe le Bel(Pierre-grav.à). 678
Philippe II et sa maîtresse. 313, 710
Philippe II. (Collect. de). 667, 938
Philippe IV (Suj. relat. à). 970, 971
Philippe IV (Collect. de). 505, 782
Philippe V (Collect. de). 951
PHILISQUE (Stat. par). 294, 300, 306, 312, 318, 324, 330, 336
Philistins (Samson et les). 242, 912, 952
— (Peste des). 777
Philosophe. (Les quatre). 182
Phocion (Suj. relat. à). 191, 202
Phœbé (Hilaire et). 296
Phœbé (Statue de). 210
Phrygie (Sibylle de). 967
Picault (Tab. restauré par). 655
Piccini (Collect.). 247
PICOT (Franç.-Edouard). 215, 371
Pie VI (Collect. de). 474, 612
— *V.* Pio-Clémentin.
Pie (Collect. du Prince). 746
Piérides (Les muses et les). 614
Pierre (Suj. relat. à St.). 79, 169, 178, 187, 439, 445, 451, 457, 511, 568, 641, 757, 842, 919
Pierre le Dominiquin St.). 319, 601
Pierre Nolasque (St.). 339, 957
Pierre (Egl. du nom de St.-). 566, 601, 656, 743, 919
PIERRE DE BREUGHEL. 664, 832, 837, 862
PIERRE DE LAER 771
PIERRE LE DRÔLE. *V.* PIERRE DE BREUGHEL.
Pierres-gravées. 678, 804
Pierre de touche (Tab. sur). 548
PIGALLE (Jean-Baptiste). 726
Pilier (Vierge au). 379
PILIPEPI (Alexandre). 643
Pillage militaire 652
PILON (Germain). 750
Pinciana (Stat. de la villa). 102
Pio-Clémentin. (Musée). 23, 42, 60, 138, 150, 294, 300, 306, 312, 318, 324, 330, 336, 342, 408, 414, 444, 474, 612, 906, 918

PIOMBO. *V.* SÉBASTIEN.
PIPPI (Jules). 26, 99, 290, 374, 392, 565, 644, 697, 769, 769, 872, 1030, 1031, 1033, 1034, 1035
Pyrrhus tuant Priam. 923
Piscine (J.-Ch. à la). 262
Pisans et Florentins. 541
Pise (Carton de). 541
— (Cimetiere de). 931
Pitié (Christ mort, dit). 27, 46, 350, 397, 482, 511, 518, 598, 668, 740
Pitho (Vénus et). 517, 770
Pitti (Collect.). 596, 846, 1032
Plaisance (Patrone de). 739
Plessis (du). *V.* Richelieu.
Pluton. 626, 697, 1043
POELEMBURG (Corneille). 736
Pointel (Collect.). 208, 340, 779
Poisson (Vierge au). 43
Poissy (Pierre-gravées à). 678
Poitiers (Diane de). *V.* Diane.
Polignac (Collect.). 552
POLIDORE. *V.* CALDARA.
Politique de village. 1020
Pollion (Stat. chez Asinius). 828
Pollux (Castor et). 54, 296, 840
Pologne (Roi de). *V.* Frédéric-Auguste.
POLIDÈS (Statue par). 114
POLYDORE (Statue par). 444
Polymnie. 96, 330, 466
Polyphème et Galathée. 340, 962
Poniatowsky (Mort de). 317
— (Statue de). 948
Ponts. *V.* leur nom.
PONTE (Jacques de). 831
Ponts (Collect. de *Deux*-).892, 916, 934
Porcia (Stat. trouv. à *Prata*). 504
PORDENONE. *V.* REGILLO.
Pordenone (Vue de). 542
Ports de France *V.* leur nom.
Port-Royal (Tabl. à). 376
PORTA (della). *V.* BARTOLOMEO.
Porte-croix (Tabl. aux). 805
Portement de croix. 373, 629

Portici (Groupe trouvé à). 534
Portland (Collect.). 854
Portraits en pied. 3, 16, 129, 140, 280, 284, 313, 472, 710, 786, 824, 826, 871, 887, 903, 904, 971, 973, 1032
— *Voy.* Figures.
— à mi-corps. 152, 182, 670, 811, 950
Porus vaincu. 496
Possédés délivrés. 753, 759
Possidippe (Stat. de). 408
POTTER (Paul). 628, 789, 1022
Pourtalès (Collect.). 917
POUSSIN (Nicolas) 4, 9, 15, 34, 46, 51, 70, 107, 112, 118, 191, 202, 208, 214, 292, 293, 298, 303, 310, 316, 322, 328, 333, 334, 340, 358, 364, 370, 381, 387, 448, 490, 508, 521, 581. 641, 671, 683, 713, 737, 779, 791, 821, 852, 864, 870, 888, 899, 912, 941
Pozzi (Mosaïque par). 331
Pozzo (Collect. del). 791
Pozzo di Borgo (Collect.). 611
Pragg (Collect. du doct.). 849
Prague (Tabl. à). 529, 859, 920
Pratonero (Tabl. pour Alb.). 571
PRAXITÈLE (Stat. par). 582, 918
Prédications diverses. 433, 873, 969, 982
Présentation de J.-C. au temple. 631
Prés. de J.-C. au peuple. 812, 920

Prévaricateur (Juge). 705, 706
Prévoyance d'Alexandre Sévère. 882
Priam (Mort de). 923
PRIMATICE (François). 866, 913
Prix de l arc. 808
PROCACCINI (Camille). 637
— (Jules-Cesar). 500
Processe (St.). 743
Promenade (Retour de). 579
Prométhée (Suj. relat. à). 39, 353, 374
Proserpine (Pluton et). 626, 738, 832, 1043
Prosper de Reggio (Tabl. à St.-). 571
Protagoras (Démocrite et). 278
Protais (Suj. relat. à St.) 71, 767, 894
PROTOGÈNE (Stat. d'après). 732
PRUDHON (Pierre-Paul). 11, 53, 341, 425
Psyché (Suj. relat. à). 11, 47, 66, 371, 781, 996, 1037
Ptolémée (Apelle calomnié près de). 643
Pudeur (Stat. de la). 564, 708
PUGET (Pierre). 174, 510
PUJOL *V.* ABEL DE PUJOL.
Putois (Cab.). 247
Pygmalion (Galathée et). 419
Pylade (Oreste et). 840
Pyrrhus et Andromaque. 95
Pythonisse (Saül et la). 122

Q

Quartz lydien (Tableau sur). 548
Quebec (Bataille près de). 992
QUEIROLO (Fr. 696

QUELLINUS (Erasme). 807
Querelle de paysans. 862
Quirinal (Stat. au mont). 834

R

Raboteur (Vierge au). 763, 829
Rachel (Jacob et). 435
Radstock (Collect). 482

RAIBOLINI (François) 481
Raimbach (Collect.) 1019
Raimond Diocres *V.* Diocrès.

DES NOMS DE MAÎTRES, *Collections* et Sujets. 29

Rambouillet (Stat. à). 720
RAMEY père (Claude). 222
Randon de Boisset (Collect.). 551, 724
RAPHAEL. 1, 7, 13, 14, 25, 31, 37, 43, 49, 55, 61, 67, 68, 73, 85, 91, 127, 145, 151, 157, 163, 169, 170, 171, 175, 181, 187, 193, 199, 205, 211, 265, 331, 337, 343, 349, 355, 361, 373, 379, 409, 415, 433, 439, 445, 451, 457, 463, 469, 487, 505, 559, 565, 577, 583, 589, 613, 649, 739, 835, 907, 967
Raphaël (Fig. de). 215, 707, 815
Raphaël (L'ange). 43
Rapp (Collect. du général) 47
Rapp (Fig. du général) 905
Ravissement de St. Paul. 295
Ravois (Collect. de la). 763
Rebecca (Eliezer et). 476, 779, 803, 951
Réception de St. Bavon 880
Récollets d'Anvers (Tabl. aux). 765
Reddition de Bréda. 970
Regence de M. de Médicis. 243, 261
Reggio (Tabl. à). 523, 590, 637, 691
RÉGILLO (Jean-Ant.). 542, 848
REGNAULT (Jean-Baptiste). 131, 305
Régulus. 954
Reims (Tabl à). 674
Religion (Fig. de la). 309, 481
REMBRANDT (VanRhyn). 69, 242, 297, 302, 351, 603, 670, 760, 855
Remords d'Oreste. 545
Remouleurs. 580, 822
Renaud et Armide. 70, 333, 733, 966
RENI (Guido). 38, 74, 98, 103, 110, 121, 158, 289, 389, 393, 488, 506, 523, 590, 673, 758, 782, 799, 812, 830, 847, 867
Reniement de St. Pierre. 568
Rent-Day. 1012
Repas de J. Ch. 406, 668, 680, 797, 843, 932
Repos en Égypte. 602, 715
Repos de voyageurs. 214
Réprouvé (Mort d'un). 995

Résace battu par Alexandre. 478
Résurrection. *V*. Jésus-Christ.—Lazare.
Retiro (Buen-). 970
Rêve du bonheur (Le). 323
Révolte du Caire. 119
Revue militaire. 377
Réunion joyeuse. 688
REYNOLDS (Josué). 584, 1004, 1010
Reynolds (Collect.). 681, 1010
Reynou (Collect.). 118
Rhin (Passage du) 527
Rhin (Palatin du). *V*. Dusseldorf.
RIBERA (Joseph). 105, 133, 173, 453, 458, 980, 988
Riboissière (Collect. de la). 701
RICCIARELLI (Daniel). 75, 94, 793
RICHARD (Fleuri). 605
Richard Cœur-de-Lion. 1005
Richelieu (Suj. relat. au card. de). 88, 222, 917, 978
Richelieu (Collect. de). 112, 118, 120, 364, 387, 853, 866, 526, 912
RICHTER (Henry). 479
Rillet (Collect.). 143
Rimini (St. Roch à) 637
Rivière (Stat. acqu. par M. de) 462
Rizzio (Mort de). 1011
ROBERT (Léopold). 329
ROBUSTI (Jacques). 529, 578, 685, 815, 824, 985
Roch (Suj. rel. à St.). 590, 637, 723
Roch (Tabl. à St.). 691, 982
ROCHE (De la). *V*. DELAROCHE.
Rochelle (Port de la) 976
Rocher (Moïse frappant le). 683
Rockox (Tabl. au tomb. de). 543
Rodolphe II (Collect. de). 524, 678, 859
Roger (St. Bruno et). 200, 201
ROGUIER (Henri-Victor). 227
Rois (La fête des). 574, 869
Roi des archers. 808
Romains (Sujets). 36, 492, 570
ROMAIN (Jules). *V*. PIPPI.
ROMANELLI (François). 657
Rome (Suj. relat. à). 189, 337, 449, 644, 977

3*

Rome (Eglises de). 56, 80, 100, 104, 109, 290, 361, 464, 681, 704, 793, 919, 967
— (Objets placés dans divers monum. de). 14, 54, 114, 351, 402, 408, 506, 552, 566, 607, 613, 625, 661, 734, 746, 813, 816, 822, 828, 834, 840, 846, 859, 866, 871, 882, 895, 907, 912, 942, 954, 960, 986, 1027, 1028, 1029
— *Voy. Borghese, Farnèse, Vatican, Ludovisi.*
Romulus (Suj. relat. à). 136, 581
Rondé (Collect.). 895
Roos (Philippe). 717
Rosa (Salvator). 39, 93, 278, 711
ROSA DE TIVOLI. *V.* ROOS.
Rose (Ste.) 676
Rostock (Collect.). 104
Rotator (Le). 822
Rouen (Musée de). 739
ROUGET (George). 209, 275
Rouget (Collect.). 209

Roxane (Alexandre et). 907
RUBENS (Pierre-Paul). 2, 8, 20, 20, 33, 40, 45, 88, 182, 217, 218, 223, 224, 229, 230, 235, 236, 243, 244, 248, 249, 256, 257, 260, 261, 267, 268, 272, 273, 279, 280, 283, 284, 296, 405, 429, 483, 495, 526, 543, 586, 591, 598, 615, 633, 658, 700, 723, 747, 748, 753, 765, 783, 802, 814, 856, 880, 897, 903, 904, 952, 959
Rubens (Port. de). 405, 615, 903
— (Port. de Philippe). 182
—. (Femmes de). *V.* Brands et Forman.
Rubens (Collect. de). 526
Ruccellai (Chapelle) 961
Ruine (Animaux près d'une). 286
Russell (Suj. relat. à Lord). 418, 997
Ruth (Booz et). 65
Ruthven (Marie). 609
RUYSDAEL (Jacques). 910
RYCKAERT (David). 639, 652

S

Saba (La reine de). 56
Sabines (Enlevem. des). 136, 581, 776
Sac (Vierge au). 619
Sacre de Charles X. 365
Sacrement (Dispute du St.). 145
Sacremens (Les). 292, 298, 303, 310, 316, 322, 328
Sacrificateur. 138
Sacrifice d'Abraham. 302, 356, 549
Saint-Ange (Pont). 533
Sainte-Chapelle (Camée de la). 804
Saint-Cloud (Tableaux à). 304, 401
Saint-Cyr (Louis XVI à). 473
Sainte-Colombe. 595
Saintes Familles. *V.* Familles.
Saints et saintes. *V.* leur nom.
Saisie (la). 1019
Saladin (Richard et). 1005
Salles. V. leur nom.
Salluste (Stat. du jardin de) 834

Salmacis et Hermaphrodite. 734
Salomée, fille d Hérodiade. 391
Salomon (Suj. relat. à) 56, 442, 737
Saltarello (Le). 449
SALVATOR. *V.* ROSA.
Samson (Suj. relat. a). 242, 777, 952
Samuël (Ombre de). 122
Sansevero (Port. de). 696, 708
Sans-Souci (Collect. de). 63, 351, 552, 565, 730, 817, 859
SANTERRE (Jean-Baptiste). 252
SANZIO. *V.* RAPHAEL.
Saphire (Mort de). 641
Sapho. 17
Sara. 638
Sarcophage antique. 984
Sardaigne (Collect. du roi de). 741, 1036, 1044
Sardanapale (Stat. de). 450

DES NOMS DE MAÎTRES, *Collections* et Sujets. 31

Sardonix (Grandes). †678, 804
Sart (Corneille du). 616
Sarte (André del). *V.* Vanucci.
Sasso-Ferrato 879, 949
Satan. *V.* Démon.
Satyres (Sujets de). 29, 128, 729,
746, 766
Saul (Sujets relatif à). 122, 299
Savigny (Figure de M. de). 311
Savoye (Collect. du duc de). 547, 610
— (Stat. chez le pr. Eugène de). 480
Saxe (Tomb. du marech. de). 726
Sciences (Allég. aux). 597
Scènes. *V.* leur objet.
Schaiken (Godefroy). 778, 947
Scheffer (Jean). 550
Schleissheim (Palais de). 561, 886,
887, 890, 892, 896, 900, 1021
Schnetz (Jean-Victor). 237, 270
Schœnborn (Collect.). 215
Schœnbrun (Vue de) 827
Schorel. *V.* Jean de Schorel.
Schuylenburg (Coll. de Van). 863
Scipion (Continence de). 864
Scott (Suj. tiré de Walter). 276
Scythe prêt à écorcher Marsyas. 822
Sébastien (St.). 133, 285, 409, 422,
661
Sébastien del Piombo. 608
Sébastien (Palais de St.-). 853
Seignelay (Coll. de). 685, 740, 895
Sekingen (Franç. comte de). 922
Séleucus, père d'Antiochus. 754, 790
Semelé (Jupiter et). 1034
Sémones (Effet du). 203
Senèque (Buste de). 182
Sens (Les cinq). 587
Sépulcre. *V.* Tombeau.
Sépulture d'Atala. 5, 731
Serment des Horaces. 431
— des trois Suisses. 246
Servites (Les frères). 619, 901
Severoli (Collect.). 715
Séville (Tabl. et stat. à). 339, 672,
951, 957, 975
Shakespeare (Suj. tirés de). 998,
999, 1000, 1004
Shwerin (Collect.). 327, 328, 754
Sibylles (Les). 967

Signature (Chambre de la). 145,
157, 151, 163, 170, 171
Silence (Vierge au). 13, 515
Silène (Suj. relat. à). 8, 213, 584,
792, 834
Silva. *V.* Velasquez.
Sylvestre (Egl. St.-). 56, 80, 100, 109
Silvestre (Fig. peinte par). 496
Simon (Repas chez). 406, 662, 797
Sinzendorf (Collect.). 116
Sisannes, juge prévaricat. 705, 706
Sivry (Collect.). 671
Sixte (Madone de St.). 739
Sixte-Quint (Stat. acquise par). 492
Sixtine (Peint. à la Chap.). 499, 787
Shipwith (Dess. par). 900, 908, 943
Smirke (Robert). 998
Snyders (François). 850, 897

Sobriquets donnés à des peintres.

Bamboche. *V.* Pierre de Laer.
Bassan. *V.* Jacques da Ponte.
Bourguignon. *V.* Courtois.
Brave. *V.* Le Duc.
Bronzin. *V.* Allori.
Cagnacci. *V.* Canlassi.
Caravage. *V.* Amerigi.
— *V.* Caldara.
Carle Dujardin. *V.* Jardin.
— Maratte. *V.* Maratti.
— Van Loo. *V.* Vanloo.
Carlo Dolci. *V.* Dolci.
Carloti. *V.* Loth.
Cigoli. *V.* Cardi.
Correge. *V.* Allegri.
Cortone. *V.* Berretini.
Dominiquin. *V.* Zampieri.
Espagnolet. *V.* Ribera.
Francia. *V.* Raibolini.
Garofalo. *V.* Tisio.
Gerard delle Notte. *V.* Hond-
 horst.
Ghirlandajo. *V.* Coradi.
Giorgion. *V.* Barbarelli.
Guerchin. *V.* Barbieri.
Jean de St.-Jean. *V.* Manozzi.
Josepin. *V.* Cesari.
Juan de Juanes. *V.* Macip.

TABLE ALPHABÉTIQUE

MARECHAL D'ANVERS. *V.* METSIS.
ORBETTO. *V.* TURCO.
OTTO VENIUS. *V.* VAN VEEN.
PADOUAN. *V.* VAROTARI.
PARMESAN. *V.* MAZZUOLI.
PERIN DEL VAGA. *V.* BUONACORSI.
PESARESE. *V.* CANTARINI.
PIOMBO (Sébast. del). *V.* LUCIANO.
PORDENONE. *V.* LICINIO.
REGILLO. *V.* LICINIO.
ROSA DI TIVOLI. *V.* ROOS.
SARTE (André del). *V.* VANUCCI
TINTORET. *V.* ROBUSTI.
VOLTERRE. *V.* RICCIARELLI.
VELOURS (Breughel de). *V.* JEAN, BREUGHEL.
VERONESE. *V.* CALIARI.
— *V.* TURCO.

Sobriquets donnés à divers tableaux.

Avares.	632
Avocat.	849
Carton de Pise.	541
Chevalier de la Mort.	922
Chansonnier.	459
Cinq-Saints.	583
Charlatan.	519
Chat (le).	556
Fileuses.	987
Fornarine.	215
Garde de nuit.	603
Grande chasse aux Cerfs.	796
Madrague.	569
Navicelle.	919
Nuit du Corrège.	571
Ostade gris.	398
Pitié. 27, 46. 350, 307, 482,511, 518, 598, 668, 740	
Pithonisse.	122
Quatre Philosophes.	182
Roi-boit (le).	594, 869
Rémouleur.	580
Spasimo.	373
Sposalizio.	577
Tireurs d'arcs	625
Torrent.	514

Sobriq. donnés à des saintes Familles

Jardinière (la belle).	7
Madone de Saint-Sixte.	739
Perle (la).	505
Raboteur (le).	763, 829
Silence (le)	12, 515
Vierge du duc d'Albe.	49
— au Baldaquin.	79
— au Bassin.	769
— aux Candelabres.	85
— aux Cerises.	375
— au Chat.	584
— à la Chaise.	67
— à l'Ecuelle	602
— au Lézard.	649
— au Linge.	12
— au Panier.	829
— à la Perle.	505
— au Pilier.	379
— au Raboteur.	763, 829
Zingarella (la).	715
Sociétés. *V.* leur nom.	
Socrate (Mort de).	59
Soldats (Scenes de). 359, 561, 934	
Soleil (Char du).	506
SOLIMÈNE (François).	535
Solly (Collect.).	561
Solm (Collect. d'Amélie de).	1022
Sommariva (Collect.). 11, 53, 101, 396, 419	
Sommerset (Inv. du comte de).	595
Songe de St. Bruno.	165
Sorbonne (Tomb. à la).	978
Sorcière aux enfers.	915
Sosie et Mercure.	1031
Soult. *V.* Dalmatie.	
Soupçon (Fig. allég. du).	643
Souci. *V.* Sans-Souci.	
SPADA (Léon).	501
Spasimo (Le).	373
Spinola (Bréda remis à).	970
Spitridate (Fig. de).	478
Sposalizio (Le).	577
Stadion (Collect.).	213
Stafford (Collect. de). 13, 44, 104, 292, 298, 303, 310, 316, 322, 328, 405, 509, 675, 682, 772, 836, 841, 848, 940	

DES NOMS DE MAÎTRES, *Collections* et Sujets. 33

Stathouder (Collect. du) 688, 863

Statuaires anciens dont on a donné des ouvrages.

AGÉSANDRE.
ATHÉNODORE.
BÉDAS DE BYSANCE.
BOETHUS.
CLÉOMÈNE.
DIADUMÈNUS.
DIOSCORIDE.
LYSIPPE.
NAUCYDÈS.
PHIDIAS.
PHILISQUE.
POLYDÈS.
POLYDORE.
PRAXITÈLE.
PROTOGÈNE.
TIMORCHIDE.

Statues antiques. 6, 12, 18, 42, 48, 54, 60, 72, 78, 90, 96, 102, 114, 120, 126, 132, 138, 144, 150, 156, 162, 174, 186, 192, 210, 216, 294, 300, 306, 312, 318, 324, 330, 336, 342, 348, 354, 360, 366, 372, 378, 384, 402, 408, 413, 414, 432, 456, 462, 474, 480, 486, 492, 498, 506, 528, 534, 540, 552, 558, 582, 588, 606, 612, 630, 648, 660, 690, 696, 702, 708, 714, 726, 732, 744, 756, 780, 810, 822, 846, 906, 918, 924, 936

— antiques dont l'auteur est connu. 114, 294, 300, 306, 312, 318, 324, 330, 336, 408, 438, 444,

480, 486, 492, 516, 582, 612, 732, 828, 918, 936

Statues modernes. 24, 108, 220, 221, 222, 226, 227, 228, 232, 233, 234, 238, 239, 240, 506, 636, 672, 666, 720, 774, 786, 858

Statue équestre. 948
Stazzi (Collect.). 413
STEEN (Jean). 369, 513, 688, 927, 981
Steen (Fig. de Jean). 927
STELLA (Jacques). 304, 587
Stella (Collect.). 683
Stéropes, cyclope. 825
STEUBE (Charles). 225, 246, 252, 293, 930
STOTHARD (Thomas). 1001
STOUF (Jean-Baptiste). 233
Stratonice (Antiochus et). 754, 790
Strogonof (Collect.). 747
Stuttgard (Collect de). 868, 873
SUBLEYRAS (Pierre). 797
Suède (Reine de). *V. Christine.*
SUEUR (Eustache LE). 21, 64, 71, 125, 147, 148, 153, 154, 159, 160, 165, 166, 172, 173, 176, 177, 183, 184, 188, 189, 194, 195, 200, 201, 206, 207, 232, 382, 388, 390, 430, 454, 406, 563, 575, 593, 509, 623, 665, 767

SUEUR. *V.* LESUEUR.
Suffolk (Collect.). 763
Suffren (Stat. de). 232
Suger (Stat. de). 233
Suisses (Serment des trois). 246
Sully (Stat. de). 226
Susanne au bain. 52, 368, 539, 794, 979
Syvri (Collect. de). 428

T

T (Palais du)	697	Tarquin.	555, 800
Tabagie (Une).	886	*Tartre* (Collect du).	8
Talleyrand (Collect.)	453	Tatius (Romulus et).	136
Tapisseries (Fabriq. de)	987	TAUNAY (Nicolas-Antoine).	781

Taureaux.	789, 828	Tireurs d'épine.	756
TAURISCUS.	828	TISIO (Bonaventure).	493
Télamon (Stat. de).	630	TITIEN. 313, 319, 325, 573, 661,	
Télèphe (Stat. de).	42	667, 679, 692, 710, 805, 811,	
Tell (Guillaume).	293	841, 871, 887, 920, 938, 950,	
Tempête (J.-Ch. apais. la).	855	973, 1015, 1032, 1036 à 1044	
Temple (Collect.).	713	Titien (Port. du).	815
Temps et la Vérité (Le)	112, 279	— (Maîtresse du).	950
Tencé (Collect.).	386	Titus (Triomphe de).	644
TENIERS (David). 327, 346, 357,		TIVOLI. (ROSA De). *V.* ROOS.	
549, 568, 580, 784, 820, 826,		Tivoli (Vue de).	717
851, 915, 946		*Tivoli* (Stat. trouv. à). 294, 306,	
Teniers (Figure de).	826	474, 660	
Tentation de St. Antoine. 93, 837, 844		Tobie (Sujets relat. à).	69, 321
TERBURG (Gérard). 274, 423, 585		Toilette de Vénus.	878
Terpsichore	312, 623	*Tolhius* (Vue de).	527
Terre (la).	547	*Tolosan* (Collect.).	551
TESTA (Pierre).	597	Tombeau (J.-Ch. au). 464, 482,	
Testament d'Eudamidas.	4	573, 598	
— (Lecture d'un).	1002	— (Stes. Femmes au).	470
Thalie (64, 318	— divers. 388, 436, 543, 666,	
Théodose-le-Grand.	802	726, 924, 978	
Thermes antiques. 408, 414, 828,		*Torre Borgia* (Chambre de).	193
846, 918		Torrent (Le).	514
Thermodon (Fleuve).	483	TORRIGIANO (Pierre).	672
Thermopyles (Passage des).	617	Tottenham Court Road.	1003
Thermutis.	92, 657	Toulon (Port de).	990
Thésée.	84, 401, 452, 689	Tour d'Auvergne. *V.* Turenne.	
Thétis.	438, 611, 654, 752, 780	*Tournay* (St.-Martin de).	759
Tholemay. *V.* Barthélemy.		Tourville.	223, 997
Thomas (St.).	390, 646.	Transfiguration de J.-Chr.).	331, 656
THOMAS (Ant.-J.-Bapt.). 282, 283			
Thomas (Collect. du Doct.).	735	Translation de St.-Gervais.	894
Thomas (Eglise St -).	726	Travaux d'Hercule. 74, 103, 121,	
Thon (Pêche du).	569	326, 782	
Thorigny. V. *Lambert.*		*Trianon* (Morceaux à) 323, 1026	
THORWALDSEN (948, 960	Trinité (La).	700, 955, 1017
Thou (Cinq-Mars et de).	917	*Trinité du mont.*	793
Thusnelda (Herman et).	712	TRIOSON. *V.* GIRODET.	
Tuileries (Tabl. et stat. aux).	810, 822, 1029	Triomphes divers. 256, 477, 503, 517, 613, 644, 770, 935, 962	
Tibère.	325, 804	Trompettes.	142, 423
Tibériade (Lac de).	855, 919	Troupeaux.	134, 885, 891
Tibre (Le fleuve du).	558	*Trudaine* (Collect.).	59
Tiburtine (Sybille).	987	Tulp (Leçon par Nicolas).	670
TILBORGH (Gilles Van).	886	TURCO (Alexandre).	548, 686
TIMARCHIDE	294	Turenne (Stat. de).	240
TINTORET. *V.* ROBUSTI.		*Turin* (Collect. de). 346, 409, 438,	
Tireurs d'arc.	625	547, 554, 560, 572, 741	

U

Udney (Collect.).	850	Urbain Ier	607
Ugolino (Le comte)	544	Urbain II.	188, 189, 194
Undecimille, vierge.	749	Urbain IV.	175
Uranie (La muse).	342, 665	Urbin (Collect. du duc d').	68, 487
— V. Vénus.		Ursule (Ste.).	749

V

Vache qui pisse (La). 1022
VAGA (Perin del). V. BUONACORSI.
VALENTIN (Moïse). 424, 442, 539, 748
Valentinois (Duch. de). V. Diane de Poitiers.
Valladolid (Salle de). 108
VALLE (Stat. rest. par Ph.). 660
Vallière (Fig. de mad. de La). 287
Valois (Marguerite de). 865
VANLOO (Charles). 551
VANUCCI (André). 254, 356, 446, 511, 518, 619, 655, 727, 835, 788
VAROTARI (Alexandre). 848, 968
Varsovie (Statue à). 948
Vasa (Gustave). 269
VASARI (George). 716
Vatican (Peintures au). 37, 131, 137, 145, 151, 157, 163, 169, 170, 171, 175, 193, 199, 205, 211, 331, 337, 343, 355, 499, 787, 908, 943
— (Sculptures au). 6, 23, 42, 60, 126, 138, 150, 294, 300, 306, 312, 318, 324, 330, 336, 342, 414, 456, 474, 504, 612, 648, 714
— V. Pio Clémentin.
Vautour (Prométhée et le). 353
VEEN (Octave Van). 819, 958
VELASQUEZ (Diégo). 669, 825, 970, 971, 987
Velasquez (Fig. de). 955, 970, 971

VELDE (Adrien Vande). 622, 891
VELOURS (Breughel de). V. JEAN.
Velletri (Stat. trouv. à). 342, 384
Vence (Collect. de). 946
Vendeurs chassés du temple. 410
Vengeance (Fig. allég. de la). 341
Venise (Tabl. à). 150, 277, 319, 393, 397, 578, 661, 671, 805, 823, 850, 932, 974, 985
— (Stat. à). 774
Vénitienne (Fête). 809
Venne (De). V. Formont.
Vénus (Stat. de), 12, 354, 402, 413, 450, 462, 606, 702, 744, 786, 810
— et l'Amour. 86, 164, 209, 241, 314, 663, 764, 871, 874, 968, 989
— (Scènes diverses). 40, 128, 313, 338, 392, 475, 508, 517, 548, 563, 633, 692, 770, 830, 841, 860, 878, 883, 914, 933, 935, 953, 994, 1027, 1032, 1039
Vérité (Le Temps et la). 112, 279
VERNET (Joseph). 533, 569, 976, 983, 990
— (Horace). 142, 203, 250, 265, 317, 359, 377, 467, 497, 701, 761, 839, 977
Vernet (Figure de Horace). 701
VÉRONÈSE. V. CALIARI et TURCO.
Vérospi (Collect.). 906
Verrue (Collect. de mad. de). 796
Versailles (Tabl. et stat. à). 78,

174, 378, 492, 585, 606, 654, 684, 702, 738, 803, 810, 822, 828, 882
Vertus (Les). 532, 625
Vespasien (Triomphe de). 644
Vestale. 588
Vices (Les). 532, 625
Vicieux désabusé. 696
Victoire (Fig. allég. de la). 309
— d'Ostie. 211
Victor III (Le pape). 183
Victrix (Vénus). 606, 783
Vidmani (Collect). 529
Vieille femme. 937
VIEN (Joseph Marie). 845, 982
Vienne (Entrée des Français à). 827
Vienne (Galerie de). 32, 124, 152, 309, 380, 391, 398, 404, 415, 421, 514, 518, 520, 524, 530, 536, 542, 549, 550, 555, 620, 633, 634, 639, 652, 658, 678, 679, 695, 709, 712, 753, 771, 777, 802, 812, 831, 848, 851, 862, 869, 870, 877, 884, 910, 920, 927, 929, 933, 944.
— (Tabl. et stat. à). 84, 416, 807, 879, 984
— V. *Esterazzi*. — *Liechtenstein*.
Vierge (Fig. de la). 561, 748. *V.* Stes. Familles ; — fuite en Egypte ; — mariages de Ste. Catherine ;— Pitié.
— (Naissance de la). 471, 745
— (Visitation de la) 16, 61, 783

Vierge (Mariage de la). 551
— présentant J. Ch. 631, 812
— (Mort de la). 868
— (Assomption de la). 15, 650, 814, 955
Vierges sages, etc. 778
VIGNERON (Pierre-Roch). 179
Village (Fêtes de). 639, 771, 851
— (Les politiques de). 1020
Viminalès (Stat. trouv. au mont). 408, 414
VINCI (Léonard de). *V.* LÉONARD.
Violon (Joueur de). 1006
Vire (Collect. de l'abbé de). 395
Virginie (Mort de). 773
Visions diverses. 123, 349, 430, 493, 995
Visitation de la Vierge. 16, 61, 783
Viterbe (Bataille de). 187
Vleughels (Collect. de). 552
Vocation de St. Mathieu. 958
Volailles (Marchande de). 795
Voleurs (Attaque de). 520
Voltaire (Tabl. de la chambre de). 575
VOLTERRE (Daniel de). *V.* RICCIARELLI.
Voorst (Collect. de *Vander*). 856
Voyageurs (Repos de). 214, 604
Vries. V. *Fries.*
Vrilliere (Collect. de la). 13
Vulcain (Scènes relat. à). 374, 392, 840, 883, 933, 1041.

W

Walburge (Tabl. à Ste.). 687
Walker (Collect.) 849, 854
Walpole (Collect.). 302, 382, 860, 864, 881
Walter-Scott (Suj. tiré de). 276
Walther Furst (Serm. de). 246
Waterloo (Soldat à). 359
WATTEAU (Antoine). 809
WEITSCH (G.) 447
WERF (Adrien Vander). 291, 441, 537, 646, 741, 790, 863, 881. 953.
Wernher (Serment de). 246
Werwe (Collect. de). 765
WEST (Benjamin). 991, 992, 997, 1000, 1009.
West (Collect.). 556
WESTALL (Richard). 994
WESTMACOTT. 996
Westminster (Collect). 992

DES NOMS DE MAÎTRES, *Collections* et *Sujets*.

White-Hall (Tabl. à).	405	Witt (Portrait de).	651
WILHELM (82, 111	Wolff (Mort de).	999
WILKIE (David).	485, 509, 1002, 1006, 1012, 1013, 1018, 1019.	*Wolfgang-Guillaume* (Collect.).	615.
Willett (Collect.).	962	WOUWERMANS (Philippe).	520, 531, 796, 898, 940
Windsor (Tabl. à).	29, 632, 856		
Withworth (Collect.).	553	WYNANTS (Jean).	916
Wittz (Port. de Jacob de).	670		

Y

Young (Collect.).	679	*Youssoupof* (Collect.).	989

Z

Zaccharie.	2	Zéphyre.	11, 53
Zanobe (St.).	307	Zéthus et Amphion.	828*
ZAMPIERI (Dominique).	56, 80, 100, 109, 295, 308, 595, 607, 704, 733, 775, 866, 896, 986.	ZEUSIRIS (Frédéric).	314
		Zingarella (Vierge dite).	715
Zampieri (Collect.).	434, 440	ZUCCARO (Frédéric).	338
Zébédée (Marie femme de).	740	ZURBARAN (François).	130, 339, 957

FAUTES A CORRIGER

DANS

LA TABLE ALPHABÉTIQUE.

Adriana (Statue de la *villa*). Supprimer 666.
Angleterre (Statues en). 384, *lis.* · 354.
Anvers (Div. églises d'). 817, *lis.* · 819.
Auguste au tombeau d'Alexandre. 43, *lis.* : 431
Barry (Collect. de M⁰. du). 146, *lis.* · 140.
Batailles d'Alexandre. 49, *lis.* : 491.
Bibliothèque royale. Supprimer 678.
Bracci, *lis.* · *Brami*.
BUFFALMACO. 631, *lis.* · 931.
Cana (Noces de). 931, *lis.* 932.
Capri (Vue de). 239, *lis.* 329.
Catherine (Ste.). 737, *lis.* · 727.
Chantelou (Collect. de). 293, *lis.* · 298.
Continence de Scipion. 804, *lis* · 864
Couronnemens divers. 325, *lis* · 365.
Dejanire (Sujets de). Supprimer 336.
Enlèvements divers. Ajouter 738.
Enterrement. Supprimer 738.
Femme pêcheresse. Ajouter 406.
Ferdinand (Académie de St.). 297, *lis.* : 975
Fesch (Collect. du card.) 65, *lis.* · 26.
Fêtes diverses. Supprimer 38.
François de Pegnafort. *lis.* Raimond.
Gervais (Tabl. à St.). 797, *lis.* · 767.
Ignace (St.). 758, *lis.* · 738.
Jean enfant. 12, 63, *lis.* : 13 62.
Jésus-Christ enfant. 912, *lis.* : 812.
— elevé en croix. 637, *lis.* ; 687
— descendu de la croix. Ajouter 1016.
— glorieux. 95, *lis.* · 955.
JORDAENS. Supprimer 966.

Joseph (Fig. de St.). 209, *lis*.. 375.
Jupiter avec Junon, etc. 907, 1025, *lis*. 906, 1015.
Lambert (Hôtel). 574, 599, *lis*. 575, 593.
Luth (Joueur de). 214, *lis*. 274.
Marin. 223, *lis*.. 222.
Marseille (Objets à). Supprimer 522.
Metzu. Ajouter 274.
Militaires. Ajouter 359, 561, 934.
Moïse (Sujets relatifs à). 381, *lis*. : 331.
Mosaïques. 319, *lis*. : 919.
Nogari. Ajouter 571.
Octavie (Stat. du portique d'). 366, *lis*. 306.
Ordre (Sacrement de l'). 822, *lis*. : 322.
Parlement (Arrestation du). 283, *lis*. : 288.
Pegnafort. V. St. François, *lis*.. V. Raimond.
Pestes et pestiférés. Supprimer 1022.
Pétersbourg (St.). Ajouter 1022.
Philippe IV (Collect. de). Supprimer 782.
Philistins (Sanson et les). 912, *lis*. : 777.
— (Peste des). 777, *lis*. 912.
Primatice. 866, *lis*. : 865.
Raimond de Pegnafort, 957.
Raphael. 835, *lis*. : 895.
Regillo. Supprimer 848.
Repas de Jésus-Christ. 668, *lis*. 662.
Repos de voyageurs. Ajouter 604.
Reynolds. 584, *lis*. : 544.
Robusti. Supprimer 815.
Sardanapale (Stat de). 450, *lis*. 504.
Silène (Sujets relatifs à). 584, 792, *lis*. 534, 798.
Terburg. Supprimer 274.
Thomas. 283, *lis*. 288.
Tiburtine (Sybille). 987, *lis*. 967.
Tourville. 223, *lis*. 228.
Valentin. 746, *lis*. 743.
Valladolid (Salle de). 108, *lis*. 180.
Victrix (Vénus). 783, *lis*. 786.

LISTE ALPHABÉTIQUE
DES NOMS DE MAITRES
Compris dans le Musée
DE PEINTURE ET DE SCULPTURE,
AVEC LE RENVOI AUX LIVRAISONS *bis*.

Nota. Le chiffre arabe désigne le n°. de la livraison, le chiffre romain indique le n°. du volume, si la collection a été reliée dans l'ordre où elle a paru.

Le mot *compl.*, signifie *Liv. bis, complémentaire.*

A

ABBATE. *V.* NICOLO DEL ABATE.
ABEL DE PUJOL. *compl. n°. 5.*
ALAUX (Jean). 168 *bis*, XIV vol.
ALBANE (François). 120 *bis*, X.
ALBERT DURER. *V.* DURER.
ALLEGRI (Antoine). 108 *bis*, IX.
ALLORI (Christophe). 168 *bis*, XIV.
AMERIGI (Michel-Ange). *compl. n°. 1.*
ANDRÉ DEL SARTE. *V.* VANUCCI.
ARPINAS. *V.* CESARI.

B

BARBARELLI (Georges). *compl. n°. 5.*
BARBIERI (François). 96 *bis*, VIII.
BAROCCIO (Fréd.). 120. *bis*, X.
BARTOLOMEO (FRA-). 120 *bis*, X.
BASSANO (Jacques). *compl. n°. 2.*
BATONI (Pomp. Jer). 168 *bis*, XIV.
BELLINI (Jean). 132 *bis*, XI.
BELLINI (Gentil). 132 *bis*, XI.
BENVENUTI n'a pas de notice.
BENVENUTO. *V.* CELLINI.
BERETTINI (Pierre). 120 *bis*, X.
BERGEN (Thiéry Van). *compl. n°. 1.*
BERGERET (Pierre-Nol.) n'a pas de notice.
BERGHEM (Nicolas). 120 *bis*, X.
BISCAINO (Barthél.). 156 *bis*, XIII.
BLONDEL (Marie-Joseph). 168 *bis*, XIV.
BORDONE (Paris). *compl. n°. 5.*
BOTH (Jean). *Liv. bis, compl. n°. 1.*
BOUCHARDON (Edme). *compl. n°. 4.*
BOUCHER (François). *compl. n°. 1.*
BOURDON (Sébastien). 108 *bis*, IX.
BOURGUIGNON. *V.* COURTOIS.
BRAUWER (Adrien). *Liv. bis, compl. n°. 1.*
BREUGHEL de Velours. *V.* JEAN.
BREUGHEL le Drôle. *V.* PIERRE.
BRIDAN (Pierre-Charles). 168 *bis*, XIV.
BRONZINO *V.* ALLORI.
BRUGES (Jean de). *V.* Jean VAN EYCK et HEMMELING.
BRUN (Charles Le). 120 *bis*, X.
BUFFALMACO. *compl. n°. 4.*

BUONACORSI (Pierre). 168 *bis*, XIV.
BUONARROTI (Michel-Ange). 84 *bis*, VII.
BURNET (Jean). *compl.* n°. 5.

C

CAGLIARI. *V.* CALIARI.
CAGNACCI. *V.* CANLASSI.
CALDARA (Polidore). 108 *bis*. IX.
CALIARI (Paul). 48 *bis*, IV.
CAMUCCINI (Vincent). *compl.* n°. 1.
CANLASSI (Guido). *Liv. bis. compl.* n°. 1.
CANO (Alexis). 132, XI.
CANOVA (Antoine). 72 *bis*, VI.
CANTARINI (Simon). 156 *bis*, XIII.
CARAVAGE. *V.* AMERIGI et CALDARA.
CARDI (Louis). *compl.* n°. 1.
CARRACHE (Louis et Augustin). 168 *bis*, XIV.
— (Annibal). 24 *bis*, II.
CARTELLIER (Pierre). 168 *bis*, XIV.
CELLINI (Benvenuto). *compl.* n°. 1.
CESARI (Joseph). 120 *bis*, X.
CHAMPAIGNE (Philippe de). 168 *bis*, XIV.
CHANTREY, n'a pas de notice.
CHARDIN (J.-B.-Simon). *compl.* n°. 1.
HAUDET (Antoine-Denis). 156 *bis*, XIII.
CIGNANI (Charles). *compl.* n°. 5.
CIGOLI. *V.* CARDI.
CIMABUE (Jean). *compl.* n°. 4.
CLAESSENS (Antoine). *Liv. bis*, *compl.* n. 2.
COELLO (Claude). *compl.* n°. 5.
COGNIET (Léon). 168 *bis*, XIV.
COIGNET (Jules-Louis-Ph.) *Liv. bis*, *compl.* n°. 2.
COOPER, n'a pas de notice.
CORADI (Dominique). 132 *bis*, XI.
CORRADINI, n'a pas de notice.
CORREGE. *V.* ALLEGRI.
COUDER (L.-Ch.-Aug.). *compl.* n°. 4.

COURTOIS (Jacques). *compl.* n°. 1.
COYPEL (Noël). *compl.* n°. 2.
COYPEL (Antoine). *compl.* n°. 5.
CRANACH (Lucas). *compl.* 5.
CRAYER (Gasp. de). 156 *bis*, XIII.
CUYP (Albert). 132 *bis*, XI.

D

DANIEL DE VOLTERRE. *V.* RICCIARELLI.
DAVID (J.-Louis). 132 *bis*, XI.
— (Pierre-Jean). *compl.* n°. 5.
DEBAY (J.-Baptiste). 168 *bis*, XIV.
DEBRET. *Liv. bis*, *compl.* n°. 2.
DELAROCHE (Paul). 168 *bis*, XIV.
DELORME (P.-Claude-Franç.). 168 *bis*, XIV.
DIETRICH (C.-G.-Ern.). 156 *bis*, XIII.
DOLCI (Carlo). *compl.* n°. 5.
DOMINICAIN. *V.* ZAMPIERRI.
DOW (Gérard). 84 *bis*, VII.
DOWEN (Fr.-Bart.) 156 *bis*, XIII.
DROLLING (Martin). *compl.* n°. 2.
DUC (Jean le). *compl.* n°. 2.
DU JARDIN. *V.* JARDIN.
DUPASQUIER. *V.* PASQUIER.
DURER (Albert). 96 *bis*, VIII.
DU SART. *V.* SART.
DYCK (Antoine van). 60 *bis*, V.

E

ELSHEIMER (Adam). *Liv. bis*, *compl.* n°. 1.
ESPAGNOLET. *V.* RIBERA.
ESPERCIEUX (Jean-Joseph). 168 *bis*, XIV.
EYCK (Les frères Van). *Liv. bis*. *compl.* n°. 2.

F

FIESOLE. *V.* JEAN DE FIESOLE.
FLAXMAN (Jean). *compl.* n°. 5.
FLINCK (Govaert). 168 *bis*, XIV

Fordin (Le comte de). *Liv. bis*, compl. no. 2.
Francia. *V.* Raibolini.
Frank (François). 168 *bis*, XIV.
Fuessli. *V.* Fuseli. compl. no. 4.
Fuger (Fréd.-Henry). *Liv. bis*, compl. n°. 1.
Furini (François). compl. n°. 2.

G

Garofalo. *V.* Tisio.
Gaspard de Crayer. *V.* Crayer.
Gassies (J.-B.), n'a pas de notice.
Gautherot (Claude). compl. no. 2.
Gelée (Claude). 84 *bis*, VII.
Gérard (François). *Liv. bis*, compl. n°. 2.
Gerard Dow. *V.* Dow.
Gericault (J.-L.-Th.-André). *Liv. bis*, compl. n°. 2.
Ghirlandajo. *V.* Coradi.
Giordano (Luc). 132 *bis*, XI.
Giorgion. *V.* Barbarelli.
Giotto. 156 *bis*, XIII.
Girardon (François). *Liv. bis*, compl. n°. 2.
Girodet-Trioson (Anne-Louis) 72 *bis*, VI.
Gois (Edme Et.-François). *Liv. bis*, compl. n°. 2.
Goujon (Jean). 156 *bis*, XIII.
Greuse (J.-B.). 132 *bis*, XI.
Gros (Ant.-Jean). compl. n°. 2.
Guerchin. *V.* Barbieri.
Guerin (Pierre). *Liv. bis*, compl. n°. 2.
— (Paulin). *Liv. bis*, compl. n°. 2.
Guido Reni. *V.* Reni.
Guillon Lethière. *V.* Lethière.

H

Harp (Van). *Liv. bis*, compl. n°. 2.
Haudebourt-Lescot (M^me). *Liv. bis*, compl. n°. 2.
Hayter (George). *Liv. bis*, compl. no. 2.
Helst (Barthel. Vander). *Liv. bis*, compl. no. 2.
Hemmeling (Jean). 156 *bis*, XIII.
Hennequin (Philippe-Aug.). *Liv. bis*, compl. n°. 2.
Herrera (François). 156 *bis*, XIII.
Hersent (Louis). *Liv. bis*, compl. n°. 2.
Hire (Laurent de la). 120 *bis*, X.
Hogarth (Guillaume). *Liv. bis*, compl. no. 4.
Holbein (Hans). *Liv. bis*, compl. no. 2.
Hondhorst (Gérard). 168 *bis*, XIV.
Hoogue (Pierre de). *Liv. bis*, compl. n°. 2.
Howard, n'a pas de notice.

I

Ingres (Jean-Aug.-Dom.). *Liv. bis*, compl. n°. 2.

J

Jardin (Carle du). 120 *bis*, X.
Jean de Brughel. *Liv. bis*, compl. n°. 1.
Jean de Bruges. *V.* Hemmeling.
Jean de Fiesole. compl. no. 4.
Jean de Juanes. *V.* Macip.
Jean de Saint-Jean. *V.* Manozzi
Jean de Schorel. compl. n° 5.
Jordaens (Jacques). 156 *bis*, XIII
Jouvenet (Jean). 96 *bis*, VIII.
Jules Romain. *V.* Pippi.
Julien (Pierre). compl. n°. 2.

K

Kaufmann (Angélique). *Liv. bis*, compl. n° 1

L

LAER (Pierre de). *V.* PIERRE.
LAIRESSE (Gérard de). *Liv. bis*, compl. n°. 2.
LANFRANC (Jean). *Liv. bis*, compl. n°. 1.
LAURENT (Jean-Antoine). *Liv. bis*, compl. n°. 2.
LAURI (Philippe). *Liv. bis*, compl. n°. 2.
LAWRENCE (Thomas). *compl.* n°. 5.
LEBRUN. *V.* BRUN.
LEMOT (Fr.-Fréd.). *compl.* n°. 2.
LESCOT (Mme. Haudeb.) *compl.* n°. 2.
LÉONARD DE VINCI. 144 *bis*, XII.
LESUEUR (J.-Phil.). *compl.* n°. 4.
LE SUEUR. *V.* SUEUR.
LETHIÈRE (Guillon). *compl.* n°. 2.
LORRAIN (Claude). *V.* GELEE
LOTH (Jean-Charles). 156 *bis*, XIII.
LUCAS DE CRANACH. *compl.* n°. 5.
LUCAS DE LEYDE. *compl.* n°. 5.
LUCIANO (Sébast.). *compl.* n°. 2.

M

MACIP (Jean). *compl.* n°. 4.
MANOZZI (Jean). 168 *bis*, XIV.
MANTEGNA (André). *compl.* n°. 2.
MARATTI (Charles). *Liv. bis*, compl. n°. 1.
MARECHAL D'ANVERS. *V.* METSIS.
MARIGNY (Michel). *compl.* n°. 3.
MARIN (Jos.-Ch.). *compl.* n°. 3.
MASACCIO (Thomas). *compl.* n°. 2.
MAUZAISSE (Jean-Baptiste). *Liv. bis*, compl. n°. 3.
MAYER (Constance). *Liv. bis*, compl. n°. 3.
MAZZUOLI (François). 132 *bis*, XI.
MENAGEOT (Franç.-Guillaume). *Liv. bis*, compl. n°. 3.
MENGHS (Raphaël). *Liv. bis*, compl. n°. 3.
METSIS (Quentin) *Liv. bis*, compl. n°. 3.
METZU (Gabriel). 132 *bis*, XI.
MEULEN (Ant.-Franç. Vander). 156 *bis*, XIII.
MICHEL-ANGE. *V.* BUONARROTI, CARAVAGE, AMERIGI.
MIEL (Jean). 156 *bis*, XIII.
MIERIS (François). 156 *bis*, XIII.
— (Guil.) *ibid.*
MIGNARD (Pierre). 36 *bis*, III.
MILHOMME, n'a pas de notice.
MOLA (J.-Bapt.). *compl.* 5.
MONTONI, n'a pas de notice.
MURILLO (Barth.-Et.). 60 *bis*, V.
MUZZIANO (Jérôme). *compl.* n°. 3.

N

NETSCHER (Gasp.). 156 *bis*, XIII.
NICOLO DEL ABATE. *Liv. bis*, compl. n°. 4.
NORTHCOTE. *compl.* n°. 5.

O

OOST (Jacques Van). *Liv. bis*, compl. n°. 3.
ORLAY (Rob. Van). *compl.* n°. 5.
OSTADE (Adrien Van). 12 *bis*, I.
OTTO-VENIUS. *V.* Van VEEN.

P

PAELINCK (Joseph). *Liv. bis*, compl. n°. 4.
PALLIÈRE, n'a pas de not. biog.
PALME le vieux. 156 *bis*, XIII.
— le jeune. *ib.*
PASQUIER n'a pas de not. biog.
PERIN DEL VAGA. *V.* BUONACORSI.
PESARESE. *V.* CANTARINI.
PICOT (Fr.-Edouard). *compl.* n°. 3.
PIERRE DE BREUGHEL. *compl.* n°. 1.
PIERRE DE LAER. *compl.* n°. 3.
PIERRE LE DROLE. *V.* PIERRE DE BREUGHEL.
PIGALLE (J.-Bapt.). *compl.* n°. 1
PHILIPPI (Alex.) 156 *bis*, XIII

PILON (Germain) compl. n°. 3.
PIOMBO. *V.* SÉBASTIEN.
PIPPI (Jules). 144 *bis*., XII.
POELEMBURG (Corneille). *Liv. bis*, compl. no. 3.
PONTE (Jacques de). compl. n°. 3.
PORDENONE. *V.* REGILLO.
POTTER (Paul), compl. no. 1.
POUSSIN (Nicolas). 48 *bis*, IV.
PRIMATICE (François). *Liv. bis*, compl. n° 4.
PROCACCINI (Camille). 156 *bis*, XIII.
— (Jules-César). *ibid.*
PRUDHON (Pierre Paul). 24 *bis*, II.
PUGET (Pierre). 60 *bis*, V.
PUJOL. *V.* ABEL DE PUJOL.

Q

QUEIROLO, n'a pas de not. biog.
QUELLINUS (Er.). compl. n°. 3.

R

RAIBOLINI (François). *Liv. bis*, compl. no. 1.
RAMEY père (Claude). *Liv. bis*, compl. no. 3.
RAPHAEL. 38 *bis*, III.
REGILLO (Jean-Ant.). *Liv. bis*, compl. n°. 2.
REGNAULT (Jean Baptiste). *Liv. bis*, compl. no. 3.
REMBRANDT (Van-Rhyn). 48 *bis*, IV.
RENI (Guido). 36 *bis*, III.
REYNOLDS (Josué). *Liv. bis*, compl. no. 3.
RIBERA (Joseph). 156 *bis*, XIII.
RICCIARELLI (Daniel). 156 *bis*, XIII.
RICHARD (Fleuri). *Liv. bis*, compl. no. 3.
RICHTER (Henry) n'a pas de not. biog.
ROBERT (Léopold). n'a pas de not. biog.
ROPUSTI (Jacques). 132 *bis*, XI.
ROGUIER (Henri-Victor). *Liv. bis*, compl. n. 3.

ROMANELLI (François). *Liv. bis*, compl. n°. 1.
ROOS (Ph.). compl. n°. 5.
ROSA (Salvator). 12 *bis*, I.
ROUGET (George). compl. no. 3.
RUBENS (Pierre Paul). 24 *bis*, II.
RUYSDAEL (Jacques). *Liv. bis*, compl. no. 1.
RYCKAERT (David). compl. no. 1.

S

SALVATOR. *V.* ROSA.
SANTERRE (J.-Bap.). 156 *bis*, XIII.
SANZIO. *V.* RAPHAEL.
SART (Corneille du). *Liv. bis*, compl. no. 3.
SASSO FERRATO. compl. n°. 5.
SCHALKEN (Godefroy) *Liv. bis*, compl. no. 3.
SCHEFFER (Jean). *Liv. bis*, compl. no. 4.
SCHNETZ (Jean-Victor). *Liv. bis*, compl. no. 4.
SÉBASTIEN DEL PIOMBO. *Liv. bis*, compl. no. 2.
SILVA. *V.* VELASQUEZ.
SMIRKE (Robert) compl. n°. 5.
SNYDERS (Fr.). compl. n°. 5.
SOLIMÈNE (Fran.). compl. no. 1.
SPADA (Léon). *Liv. bis*, compl. n°. 3.
STEEN (Jean). *Liv. bis*, compl. no. 1.
STELLA (Jacques). *Liv. bis*, compl. no. 1.
STEUBE (Ch.) n'a pas de not. biog.
STOTHARD (Th.). compl. n°. 5.
STOUT (Jean-Baptiste). *Liv. bis*, compl. n° 4.
SUBLEYRAS (Pierre), *Liv. bis*, compl. no. 3.
SUEUR (Eustache Le). 12 *bis*, I.
SUEUR. *V.* LESUEUR.

T

TAUNAY (Nicolas Antoine). *Liv. bis*, compl. n° 3.

TENIERS (David). 108 *bis*, IX.
TERBURG (Gérard). *Liv. bis*, *compl. n°.* 1.
TESTA (Pierre). *compl. n°.* 5.
THOMAS (A.-J.-B.), n'a pas de not. biog.
THORWALDSEN. *Liv. bis*, *compl. n°.* 4.
TILBORGH (Gilles Van). *Liv. bis*, *compl. n°* 3.
TINTORET. *V.* ROBUSTI.
TISIO (Bonaventure). 156 *bis*, XIII.
TITIEN, 120 *bis*, X.
TORRIGIANO (Pierre) *Liv. bis*, *compl. n°.* 3.
TURCO (Alexandre). *Liv. bis*, *compl. n°.* 1

V

VALENTIN (Moïse). *Liv. bis*, *compl. n°.* 1.
VANLOO (Charles). *Liv. bis*, *compl. n°.* 3.
VANUCCI (André). 144 *bis*, XII.
VAROTARI (Alexandre). *Liv. bis*, *compl. n°.* 1.
VASARI (George). *Liv. bis*, *compl. n°.* 3.
VEEN (Octave Van). 120 *bis*, X.
VELASQUEZ (Diégo). *Liv. bis*, *compl. n°.* 1.
VELDE (Adrien Vande). *Liv. bis*, *compl. n°.* 1.

VELOURS (Breughel de). *V.* JEAN.
VERNET (Joseph). *compl. n°.* 1.
— (Horace). *compl. n°.* 4.
VERONESE. *V.* CALIARI. — TURCO.
VIEN (Joseph-Marie). *Liv. bis*, *compl. n°.* 3.
VIGNERON. (Pierre-Roch). *compl. n°.* 5.
VINCI (Léonard de). *V.* LEONARD.

W

WATTEAU (Antoine). *Liv. bis*, *compl. n°.* 1.
WEITSCH (G.). *Liv. bis*, *compl. n°.* 4.
WERT (Adrien Vander). *Liv. bis*, *compl. n°.* 1.
WILHELM. *compl. n°.* 3.
WILKIE (David). *compl. n°.* 5.
WOUWERMANS (Ph.). *compl. n°.* 5.
WYNANTS (Jean). *Liv. bis*, *compl. n°.* 3.

Z

ZAMPIERI (Dominique). 72 *bis*, VI.
ZEUSTRIS (Frédéric). *Liv. bis*, *compl. n°.* 1.
ZUCCARO (Frédéric). *Liv. bis*, *compl. n°.* 3.
ZURBARAN (François). *Liv. bis*, *compl. n°.* 3.

NOTE

DES ARTISTES

DONT ON N'A PU DONNER DE NOTICE BIOGRAPHIQUE.

BENVENUTI, peintre italien vivant.
BERGERET, peintre français vivant.
CHANTREY, statuaire anglais moderne.
COOPER, peintre anglais moderne.
CORRADINI, statuaire italien du XVIIᵉ. siècle.
DUPASQUIER, statuaire français moderne.
GASSIES, peintre français moderne.
HOWARD, peintre anglais moderne.
MILHOMME, statuaire français moderne.
MONTONY, statuaire français moderne.
PALLIÈRE, peintre français mort vers 1820 ?
QUEIROLO, statuaire du XVIIᵉ. siècle.
RICHTER, peintre anglais moderne.
ROBERT, peintre français vivant.
STEUBE, peintre français vivant.
THOMAS, peintre français mort en 1833.

Perugin (?vanula) maître de Raphaël
Mola (b.?) peintre italien
Marsy (Balthazar de) statuaire français
West (Benjamin) peintre anglais
Kastnacott statuaire anglais

LIST

OF THE ARTISTS

OF WHICH BIOGRAPHICAL NOTICES HAVE NOT BEEN GIVEN.

BENVENUTI, italian painter alive.
BERGERET, french painter alive.
CHANTREY, english modern statuary.
COOPER, english modern painter.
CORRADINI, italian statuary of the XVII th. century.
DUPASQUIER, french modern statuary.
GASSIES, french modern painter.
HOWARD, english modern painter.
MILHOMME, french modern statuary.
MONTONY, french modern statuary.
PALLIERE, french modern painter.
QUEIROLO, statuary of the XVII th. century.
RICHTER, english modern painter.
ROBERT, french painter alive.
STEUBE, french painter alive.
THOMAS, french painter dead in 1833.

ERRATA

A LA LISTE ALPHABÉTIQUE DES MAITRES.

BASSANO (Jacques), *compl.* 2. — *Lisez*, 3.
Après DROLLING, *compl.* 2. — *Ajoutez* DROUAIS (J.-G.) 132 *bis*, XI.
CALDARA (Polidore), 108 *bis*, IX. — *Lisez* 144 *bis*, XII.
Ajoutez OPIE (Jean), *compl.* n°. 5.
Après WERF (Vander), *compl.* 1. — *Ajoutez* WESTALL (Rich.), *compl.* 5.

Mola (J Bapt), compl. 5 — Lisez n a pas de notice
après Laer (Pierre de) ajoutez Lahire (Laurent de)

TABLE (A)
CONTENANT LES SUJETS
CLASSÉS PAR MAITRES,
DIVISÉS PAR ÉCOLE ET RANGÉS PAR ORDRE

CHRONOLOGIQUE

DANS CHAQUE ÉCOLE.

PEINTURE.

Peintures antiques. 522, 816

ÉCOLE ITALIENNE.

1240. Jean Cimabué. La Vierge et l'enfant.	961
1262? Buonamico, dit *Buffalmaco*. Construction de l'Arche.	931
1276. Giotto. Saint Pierre marchant sur les eaux.	919
1387. Jean de Fiesole. Judas recevant le prix de sa trahison.	901
1401. Thomas Guidi, dit *Masaccio*. Saint Pierre et Saint Paul ressuscitant un enfant.	842
Martyre de St. Pierre.	757
1425. Jean Bellini. Jésus-Christ avec ses disciples à Emmaus.	363
1431. André Mantegna. Le Parnasse.	853
1437. Alexandre Pilipepi, dit *Boticelli*. La Calomnie.	643
1449. Dominique Coradi, dit *Ghirlandajo*. Nativité de la Vierge.	745
1450? François Raibolini, dit *Francia*. André Doria en Neptune.	481
1452. Léonard de Vinci. La Vierge et l'enfant Jésus.	247
— avec des Saines.	253
Sainte Famille, à 3 figures.	367
La Cène.	416
Salomé, fille d'Hérodiade.	391
1469. Barthelemi de St. Marc. La Présentation de J.-C.	631
La Vierge et l'enfant Jésus.	620
St. Marc.	277

1474. MICHEL-ANGE BUONARROTI. Dieu créant Adam. 908
 Création d'Ève. 499
 Adam et Ève. 943
 Sainte Famille, à 4 figures. 709
 St. Jean-Baptiste. Tableau attribué à Mola. 124
 Le Jugement dernier. 787
 Les trois Parques. 259
 Florentins attaqués par les Pisans. 54
 Les Vices assiégeant la Vertu. 625

1477. TIZIANO VECELLI, dit *Titien*. La Vierge et l'enfant Jésus. 661
 Jésus-Christ couronné d'épines. 325
 — présenté au peuple. 920
 — porté au tombeau. 573
 Martyre de St. Laurent. 805
 St. Pierre le Dominicain. 319
 Jupiter et Junon. 1042
 — et Danaé. 679
 Pluton et Proserpine. 1043
 Neptune et Amphitrite. 1044
 Vulcain et Cérès. 1041
 Vénus anadyomène. 841
 — couchée. 1032
 — et Mars. 1039
 — et Adonis. 313
 — bandant les yeux à l'Amour *871
 — se mirant. 672
 Amour et Psyché. 1037
 Apollon et Daphné. 1038
 Diane et Calisto. 667
 — et Actéon. 938
 Bacchus et Ariadne. 1040
 Hercule et Déjanire. 1036
 Charles-Quint à Munich. 887
 — à Madrid. 973
 Philippe II et sa maîtresse. 710
 Alphonse d'Avalos et sa maîtresse. 811
 La maîtresse de Titien. 950

1411. GEORGE BARBARELLI, dit *Giorgion*. Moïse sauvé des eaux. 925

1481. BONAVENTURE TISIO, dit *Garofolo*. La Vierge et l'enfant Jésus apparaissant à St. Augustin. 493

1483. RAPHAEL SANZIO. Loth et ses filles Attrib. à Jules Romain. 565
 Judith. 265
 Isaïe. 361
 Vision d'Ézéchiel. 349
 Héliodore chassé du Temple. 131
 La Vierge et l'enfant Jésus. *14, 85, 91
 — avec plusieurs Saints 43, 79, 127, 739

| PAR ORDRE CHRONOLOGIQUE. | 3

Saintes Familles, à 3 figures.　　7, 13, 37, 49, 67, 487
— à 4 figures.　　　　　　　　　　　379, 505, 649
— à 5 figures.　　　　　　　　　　　559, 589, 949
Transfiguration de J.-C.　　　　　　　　　　331
La Pêche miraculeuse　　　　　　　　　　　439
Jésus-Christ portant sa Croix.　　　　　　　　373
— instituant St. Pierre chef de l'Église.　　　445
Mariage de la Vierge.　　　　　　　　　　　577
Visitation de la Vierge.　　　　　　　　　　　61
St. Jean-Baptiste.　　　　　　　　　　　　　91
St. Pierre en prison.　　　　　　　　　　　　137
St. Pierre et St. Jean guérissant un boiteux.　　457
Elymas frappé d'aveuglement.　　　　　　　463
Mort d'Ananie.　　　　　　　　　　　　　451
St. Paul prêchant à Athènes.　　　　　　　　433
St. Paul et St. Barnabé à Lystre.　　　　　　　469
St. Michel.　　　　　　　　　　　　　　1, 73
St. George.　　　　　　　　　　　　　55, 68
St. Sébastien.　　　　　　　　　　　　　　409
Ste. Catherine.　　　　　　　　　　　　　　25
＊Ste. Cécile.　　　　　　　　　　　　　　　31
Ste. Marguerite.　　　　　　　　　　　　　415
Le Parnasse.　　　　　　　　　　　　　　157
Triomphe de Galathée.　　　　　　　　　　613
Alexandre et Roxane.　　　　　　　　　　　907
Constantin donne la ville de Rome à l'Église.　337
Allocution de Constantin.　　　　　　　　　343
Bataille de Constantin.　　　　　　　　　　355
Attila repoussé par St. Léon　　　　　　　　169
Justinien donnant le Digeste　　　　　　　　170
Justification de Léon III.　　　　　　　　　193
Couronnement de Charlemagne.　　　　　　199
Incendie de Borgo-Vecchio　　　　　　　　205
Victoire d'Ostie.　　　　　　　　　　　　　211
Grégoire IX donnant ses décrétales.　　　　　171
Messe de Bolsène.　　　　　　　　　　　　175
Les cinq Saints.　　　　　　　　　　　　　583
Dispute du St.-Sacrement.　　　　　　　　　145
L'école d'Athènes.　　　　　　　　　　　　151
La Jurisprudence.　　　　　　　　　　　　163
Les Sibylles.　　　　　　　　　　　　　　967

1484. JEAN-ANTOINE LICINIO, dit *Corticelli Regillo* et *Pordenone*. Ste. Justine.　　　　　　　　　　　　　542

485. RIDOLPHE CORADI, dit *Ghirlandajo*. St. Zénobe ressuscitant un enfant.　　　　　　　　　　　　　　307

488. ANDRÉ VANUCCI, dit *André del Sarte*. Sacrifice d'Abraham. 356
La Vierge et l'enfant Jésus.　　　　　　　　727

Sainte Famille, à 3 figures.	619
— à 4 figures.	254, 446, 835
Jésus-Christ mort.	511, 518
Mort de Lucrece.	788
La Charité.	655

1490. FRANÇOIS PRIMATICE. Sainte Adélaïde et Othon I^{er}. 913
 L'Amour inspirant Bocace. 865

1492. JULES PIPPI, dit *Jules Romain*. La Vierge et l'enfant Jésus. 872
 Sainte Famille. 769
 Ste. Cécile. 290
 Jupiter et Io. 1030
 — et Alcmène. 1031
 — et Danaé. 1033
 — et Semelé. 1034
 — et Calisto. 1035
 Pluton entrant aux enfers. 697
 Neptune et Amphitrite. 26
 Vénus et Vulcain. 392
 Danse des Muses. 99
 Pandore. 374
 Triomphe de Titus. 644

1494. ANTOINE ALLEGRI, dit *Correge*. La Nativité de J.-C. 571
 La Vierge et l'enfant Jésus. 44, 601
 Sainte Famille. 829
 Repos en Egypte. 715
 Jésus-Christ mort. 27
 Ste. Marie-Madeleine. 97
 Mariage de Ste. Catherine. 50
 Jupiter et Io. 817
 — et Léda 859
 Enlèvement de Ganymède. 524
 Vénus et l'Amour. 86, 164, 241
 — et un Satyre. 128
 Danaé et l'Amour. 921

1495. POLIDORE CALDARA, dit *Caravage*. Psyché présentée à Jupiter. 781

1495. LUCIANO, dit *Sebastien del Piombo*. Résurrection de Lazare. 608

1500. PIERRE BUONACORSI, dit *Perin del Vaga*. Dispute des Muses
 et des Pierides. 614

1503. FRANÇOIS MAZZUOLI, dit *Parmesan*. Moïse. 681
 La Vierge et l'enfant Jésus. 494
 Mariage de Ste. Catherine. 266
 L'Amour taillant son arc. 877

1508. JACQUES PALME, dit *le Vieux*. Vénus et l'Amour. 874

1509. DANIEL RICCIARELLI, dit *Daniel de Volterre*. David tuant
 Goliath. 75, 94
 Descente de Croix. 793

1510.	JACQUES DA PONTE, dit *Bassan*. La moisson.	831
1512.	JACQUES ROBUSTI, dit *Tintoret*. J.-C. aux noces de Cana.	578
	La femme adultère.	529
	St. Marc délivrant un esclave.	985
	Jupiter et Leda.	824
	Junon allaitant Hercule.	685
1512.	GEORGE VASARI. La Cene.	716
1512.	NICOLAS ABATI, dit *Niccolo del Abbati*. Enlèvement de Proserpine.	626
1520.	PARIS BORDONE. L'anneau de St. Marc.	974
1528.	JÉRÔME MUZZIANO, dit *le Mucian*. Le lavement des pieds.	674
1528.	FRÉDÉRIC BAROCHE. Agar dans le désert.	58
	Sainte Famille.	584
	Repos en Égypte.	602
1532.	PAUL CALIARI, dit *Paul Veronese*. Suzanne au bain.	979
	Jésus-Christ aux noces de Cana.	680, 932
	— chez Simon.	662
	— chez Lévi.	843
	— guérissant les malades.	530
	— mort.	397
	Jupiter et Léda.	703
	Enlèvement d'Europe.	823
	Persée et Andromède.	57
1543.	FRÉDÉRIC ZUCCARO. Vénus et Adonis.	338
1544.	JACQUES PALME, *le jeune*. St. Sébastien.	422
	Jupiter et Antiope.	746
	Vénus et l'Amour.	764
1546.	CAMILLE PROCACCINI. La peste de Rimini.	637
1548.	JULES-CÉSAR PROCACCINI. La Vierge et l'enfant Jésus.	500
1555.	LOUIS CARRACHE. Suzanne au bain.	368
	La transfiguration de J.-C.	656
1558.	AUGUSTIN CARRACHE. La femme adultère.	440
	Communion de St. Jérôme.	926
	St. François.	421
	L'Amour vainqueur de Pan.	427
1559.	LOUIS CARDI, dit *Cigoli*. Ste. Marie-Madeleine.	751
1560.	ANNIBAL CARRACHE. La Vierge et l'enfant Jésus.	512
	Sainte Famille.	62, 763
	Jésus-Christ mort.	668, 740
	Assomption de la Vierge.	650, 691
	St. Jean-Baptiste.	362
	St. Grégoire le Grand.	104
	St François mourant.	92

	Aumônes de St. Roch.	590
	Jupiter et Junon.	1029
	— et Danaé.	836
	Vénus endormie.	860
	Hercule enfant.	403
	— et Iole.	1028
	— en repos.	81
	Enée et Didon.	1027
1569.	MICHEL-ANGE AMERIGI, dit *Caravage*. J.-C. au tombeau.	464
1575.	GUIDO RENI. Loth et ses filles.	488
	David tenant la tête de Goliath.	389
	Adoration des bergers.	110
	Massacre des Innocens.	38
	La Vierge et l'enfant Jésus.	523, 867
	Repos en Egypte.	673
	Jésus-Christ présenté au peuple.	812
	St. Jean-Baptiste.	98
	Bacchus.	289
	Vénus parée par les Grâces.	830
	Le char de l'Aurore.	506
	Jugement de Midas.	393
	Hercule et Achélous.	74
	— tuant l'Hydre.	121
	Enlèvement de Dejanire.	103
	Mort d'Hercule.	782
	La Charité.	158
	La Beauté et le Temps.	758
	La Fortune.	799
	Les Couseuses.	847
1576.	LÉONELLO SPADA. Retour de l'enfant prodigue	501
1577.	CHRISTOPHE ALLORI, dit *Bronzino*. Judith tenant la tête d'Holopherne.	152
	Suzanne au bain.	794
	L'Amour désarmé par Vénus.	663
1578.	FRANÇOIS ALBANI, dit *l'Albane*. Sainte Famille.	698
	Fuite en Egypte.	428
	L'enfant Jesus.	645
	Diane et Actéon.	722
	Triomphe de Venus.	517, 770
	Danse d'Amours.	434
	Amours désarmés par les Nymphes.	889
	Vénus et Vulcain.	883
	Toilette de Vénus.	878
	Vénus et Adonis.	914
	Les quatre Élémens.	547, 554, 560, 572
	Salmacis et Hermaphrodite.	734
	Néreides	752

1581. Dominique Zampieri, dit *Dominicain*. David devant l'arche. 80
 Salomon et la reine de Saba. 56
 Judith. 100
 Esther et Assuérus. 109
 Ravissement de St. Paul. 295
 Communion de St. Jérôme. 704
 Ste. Cécile. 595, 607
 Martyre de Ste. Agnès. 775
 Diane et ses nymphes. 986
 Hercule et Omphale. 896
 Enée portant Anchise. 866
 Mort de Cléopâtre. 553
 Renaud et Armide. 733
 Herminie près des Bergers. 308
1581. Jean Lanfranc. Mars et Vénus. 818
1590. Alexandre Varotari, dit *Padouan*. La femme adultère 848
 Vénus et l'Amour. 968
1590. Jean François Barbieri, dit *Guerchin*.
 Abraham renvoyant Agar. 638
 Jésus-Christ au tombeau. 422
 St. Jean-Baptiste. 380
 Ste. Pétronille. 566
 Vénus et Adonis. 475
 Apollon et Marsyas. 332
 L'Aurore dans son char. 813
1596. Pierre Berettini, dit *Pietre de Cortone*.
 Laban cherchant ses idoles. 721
 Jesus-Christ chez Simon. 115
 Saintes femmes au tombeau. 470
1600? Jean Manozzi, dit *Jean de St. Jean*. Arlotto et des chasseurs. 596
1601. Guido Canlassi, dit *Cagnacci*. Tarquin et Lucrèce. 800
1602. Alexandre Turco, dit *Alexandre Véronèse et Orbetto*.
 Scène du déluge. 686
 Mort d'Adonis. 548
1604. François Furini. Ste. Marie-Madeleine. 536
1605. Jean-Baptiste Salvi, dit *Sasso-Ferrato*. Sainte Famille. 879
1612. Simon Cantarini, dit *Pésarèse*. Tarquin et Lucrece. 555
1615. Salvator Rosa. L'ombre de Samuel. 122
 L'enfant prodigue. 711
 Tentation de St. Antoine. 93
 Prométhée. 39
 Démocrite et Protagoras. 278
1616. Charles Dolci, dit *Carlo Dolci*. La Vierge et l'enfant Jésus. 884
1617. François Romanelli. Moise trouvé sur le Nil. 657
1623. Philippe Lauri. Diane et Actéon. 735

1625. CHARLES MARATTI, dit *Carle Marati*. Apollon et Daphné.	806
Triomphe de Galathée.	962
1628. CIGNANI. Adam et Ève.	902
1632. BARTHELEMY BISCAINO. La femme adultère.	320
1632. LUC GIORDANO. Éliézer et Rébecca.	476
Loth et ses filles.	344
Jacob et Rachel.	435
Chute des anges rebelles.	944
Amphitrite.	345
Enlèvement de Déjanire.	326
Ariadne abandonnée.	452
Enlèvement des Sabines.	776
1648. PIERRE TESTA, dit *Pietre Teste*.	
Apollon donnant des récompenses.	597
1650. JOSEPH CÉSARI, dit *Josépin*. Adam et Ève.	385
La Vierge et l'enfant Jésus.	728
Ste. Marie-Madeleine.	116
1657. FRANÇOIS SOLIMÈNE. Héliodore chassé du Temple.	535
1708. POMPÉE JÉRÔME BATONI. L'enfant prodigue.	32
Vénus et l'Amour.	989
1770? VINCENT CAMUCCINI. Mort de Jules-César.	942
Régulus.	954
1775? BENVENUTI. Judith rentrant à Béthulie.	964
Pyrrhus tuant Priam.	923

ÉCOLE ESPAGNOLE.

1524. JEAN MACIP, dit *Juanes*. Prédication de St. Etienne.	969
1576. FRANÇOIS HERRERA, le Vieux. St. Basile dictant ses préceptes.	139
1584. JOSEPH RIBERA, dit *l'Espagnolet*. Échelle de Jacob.	980
Joseph dans la prison.	105
Adoration des Bergers.	988
St. Pierre délivré de prison.	178
St. Barthélemy.	453
Martyre de St. Laurent.	458
St. Sebastien.	133
1598. FRANÇOIS ZURBARAN. St. Antoine.	180
St. Pierre Nolasque et St. François de Pegnafort.	957
St. Bonaventure montrant un crucifix miraculeux.	339

PAR ORDRE CHRONOLOGIQUE.

1599. JACQUES RODRIGUE VELASQUEZ. Couronnement de la Vierge. 955
 Apollon chez Vulcain. — 825
 Mascarade bacchique. 669
 Reddition de Bréda. 970
 Velasquez faisant le portrait d'une Infante. 971
 Fabrique de tapisserie. 987

1601. ALPHONSE CANO. Vision de St. Jean. 123, 196

1618. BARTH. ÉTIENNE MURILLO. Abraham et les trois Anges. 271
 Eliézer et Rébecca. 951
 Sainte Famille. 956
 Fuite en Égypte. 212
 L'enfant Jésus et le petit St. Jean. 963
 Retour de l'Enfant prodigue. 301
 Jésus-Christ à la Piscine. 262
 Naissance de la Vierge. 471
 Apothéose de St. Philippe. 146
 Ste. Marie-Madeleine. 19
 Ste. Elisabeth. 975
 Pestiférés implorant des secours. 255
 Vieille femme avec son enfant. 937
 Des enfans. 117
 Enfans jouant aux dés. 890

1630? CLAUDE COELLO. Sainte Famille. 945

ÉCOLES ALLEMANDE, FLAMANDE ET HOLLANDAISE.

1370. JEAN DE MAES EYCK. La Vierge et l'enfant Jésus. 404
 L'Agneau de l'Apocalypse. 561, 562
1450? JEAN HEMMELING. Naissance de Jésus-Christ. 106
1450? QUENTIN METSIS. Un Banquier et sa femme. 632
1450? ANTOINE CLAESSENS. Sizamne juge prévaricateur. 705, 706
1470. LUCAS DE CRANACH. La femme adultère. 909
1471. ALBERT DURER. François de Sekingen. 922
1490? VAN ORLAY. Prédication de St. Norbert. 873
1464. LUCAS DE LEYDE. La Circoncision de Jésus-Christ. 892
 Tentation de St. Antoine. 844
1494? JEAN HOLBEIN. L'avocat. 849

TABLE DES SUJETS

1495. JEAN de Schoorel. Mort de la Vierge.	868
1510. PIERRE de Breughe l'*Ancien*. La femme adultere.	664
Tentation de St. Antoine.	837
Proserpine aux Enfers.	832
Querelle de Paysans.	862
1521. FRANÇOIS FRANCK le *Vieux*. Disciples d'Emmaüs.	965
Triomphe de Bacchus.	477
1528? MAITRE WILHEM. St Antoine, St. Corneille et Ste. Madeleine.	82
Ste. Catherine, St. Hubert et St. Hippolyte.	111
1554. ADAM ELZHEIMER. St. Christophe et l'enfant Jésus.	854
1556. OCTAVE VAN VEEN. Vocation de St. Mathieu.	958
La Cene.	819
1577. PIERRE-PAUL RUBENS. Samson et Dalila.	952
Sainte Famille, à trois figures.	20
— à cinq figures.	591
— à six figures.	2
Jésus-Christ en croix.	687
— déposé de la croix.	45
— au tombeau.	598
La Trinité.	700
Jugement dernier.	615
Visitation de la Vierge.	783
Assomption de la Vierge.	814
Incrédulité de St. Thomas.	543
Martyre de St. Laurent.	495
St. François recevant la communion.	765
St. Roch invoqué par des pestiférés	723
St. Amand recevant St. Bavon.	880
St. François Xavier.	658
St. Ignace exorcisant un possédé.	753
Ste. Anne montrant à lire à la Vierge.	748
Junon allaitant Hercule.	959
Vénus et Adonis.	40
Fête à Vénus.	633
Marche de Silène	8
Nymphes surprises par des Satyres.	29
Nessus enlevant Déjanire.	747
Enlèvement de Hilaire et Phœbe.	296
Jugement de Pâris.	526
Bataille des Amazones.	483
St. Ambroise repousse Théodose le Grand.	802
Destinée de Marie de Médicis.	217
Naissance de Marie de Médicis.	218
Éducation de Marie de Médicis.	223
Henri IV projette d'épouser Marie de Médicis	224
Mariage de Marie de Médicis.	229

PAR ORDRE CHRONOLOGIQUE.

Débarquement de Marie de Médicis. 230
Arrivée de Marie de Médicis. 235
Naissance de Louis XIII. 236
Henri IV investit Marie de Médicis du gouvernement. 243
Couronnement de Marie de Médicis. 244
Apothéose de Henri IV. 248
Effets du gouvernement de Marie de Médicis. 249
Triomphe de Marie de Médicis. 256
Echange des deux reines. 257
Majorité de Louis XIII. 260
Félicité de la Régence. 261
Marie de Médicis quitte Blois. 267
Marie de Médicis accepte la paix. 268
Paix conclue. 272
Entrevue de Louis XIII et de Marie de Médicis. 273
Le Temps découvre la Vérité. 279
Malheurs de la guerre. 33
Allégorie sur la paix et la guerre. 405
Kermesses, scène flamande. 429
Chasse aux Lions. 88
L'arc-en-ciel, paysage. 586
Marie de Médicis. 280
François-Marie de Médicis. 283
Jeanne d'Autriche. 284
Juste Lipse, Grotius, etc. 184
Rubens et Elisabeth Brants, sa première femme. 903
Hélène Formann, deuxième femme de Rubens. 904

1579. FRANÇOIS SNYDERS. Chasse à l'ours. 850.

1580? VAN HARP. Paysans en goguette. 675

1582. GASPARD DE CRAYER. La Vierge et l'enfant Jésus. 676
Hercule entre le Vice et la Vertu. 532

1586. CORNEILLE POELEMBURG. Baigneuses : paysage. 736

1589? JEAN de Breughel de *Velours*. Le Paradis terrestre : paysage. 856

1595. GÉRARD HONDHORST. Marche de Silène. 213

1594. JACQUES JORDAENS. J.-C. fait des reproches aux Pharisiens. 386
St. Martin délivre un possédé. 759
Paysan soufflant le chaud et le froid. 766
La fête des Rois. 574, 869

1599. ANTOINE VAN DYCK. Samson pris par les Philistins. 777
La Vierge et l'enfant Jésus. 609
Couronnement d'épines. 730
Jésus-Christ mort. 350
Jésus-Christ apparaissant à St. Thomas. 370
St. Martin. 28
St. Sébastien. 285

	Vénus chez Vulcain.	933
	Danaé.	939
	Renaud et Armide.	966
	Charles Ier.	140
	Le Marquis de Moncade.	129
1599.	JEAN MIEL. Dînée des voyageurs.	604
1600.	JACQUES VAN OOST l'*Ancien*. St. Charles Borromée communiant les pestiférés.	693
1600.	JEAN WYNANTS. Un chasseur et une dame à cheval.	916
1602.	PHILIPPE CHAMPAIGNE. La Cène.	376
	Translation des Sts. Gervais et Protais.	894
	Sœur Angélique Arnault, etc.	3
1606.	REMBRANDT VAN RYN. Sacrifice d'Abraham.	302
	Samson surpris par les Philistins.	242
	Famille de Tobie.	69
	Circoncision de Jésus-Christ	297
	Jésus-Christ apaisant la tempête.	855
	Enlèvement de Ganymède.	760
	Adolphe, prince de Guèldre.	351
	Garde de nuit.	603
	Leçon d'Anatomie.	670
1606.	ALBERT CUIP. Cavaliers revenant de la chasse	579
1607.	ÉRASME QUELLINUS. Ange gardien.	807
1608.	GÉRARD TERBURGH. Un officier et sa femme.	423
	Militaire assis, faisant des offres à une jeune personne.	585
1608.	ADRIEN BRAUWER. Paysans chantant.	893
1610.	DAVID TENIERS le *jeune*. Sacrifice d'Abraham.	549
	Reniement de St. Pierre.	568
	L'Enfant prodigue.	826
	Œuvres de Miséricorde	820
	Fête de village.	851
	Sorcière aux enfers.	915
	Chimiste dans son laboratoire.	946
	Joueurs de cartes.	346
	Estaminet.	784
	Un fumeur.	357
	Deux fumeurs.	327
	Le Rémouleur.	580
1610.	ADRIEN VAN OSTADE. Famille d'Ostade.	875
	Fête de famille.	724
	Jeu interrompu.	63
	Chansonnier.	459
	Maître d'école.	592
	Patineurs.	525
	Arracheur de dents.	398
	Fumeur.	489

PAR ORDRE CHRONOLOGIQUE.

1610. JEAN BOTH. Femme conduisant un troupeau : paysage.	885
1613. GÉRARD DOW. Tobie et sa femme.	321
Femme hydropique.	610
Charlatan distribuant ses drogues.	801
Marchande de beignets.	640
La jeune mère.	838
Cuisinière hollandaise.	699
Epicière de village.	718
Portrait de Gérard Dow.	772
Famille de Gérard Dow.	502
1613. PIERRE DE LAER. Fête de village.	771
1613. BARTHELEMY VANDER HELST. Garde civique.	651
Bourgmestres distribuant le prix de l'arc.	808
1615. DAVID RYCKAERT. Fête de village.	639
Pillage militaire.	652
1615. GABRIEL METZU. Cavalier à la porte d'une auberge.	682
Marchande de volailles.	795
Marché aux Herbes.	861
1616. GOVAERT FLINCK. Annonce aux bergers.	567
Soldats jouant aux dés.	934
1620. PHILIPPE WOUWERMANS. Attaque de voleurs.	520
Choc de cavalerie.	531
Chasse au cerf.	796
L'abreuvoir.	898
Chevaux près d'une écurie.	940
1620? GILLES VAN TILBORGH. Une tabagie.	886
1624. NICOLAS, dit *Berghem*. Animaux près d'une ruine.	286
Le torrent : paysage.	514
1625. PAUL POTTER. L'hôtellerie.	628
Jeune taureau : paysage.	789
1632. JEAN CHARLES LOTH, dit *Carloti*. Philémon et Baucis.	634
1634. ANT.-FRANÇ. VANDER MEULEN. Passage du Rhin.	527
Louis XIV commande une attaque.	694
1635. CHARLES DU JARDIN, dit *Carle du Jardin*. Le charlatan.	519
1635. FRANÇOIS MIÉRIS. Bacchantes et Satyres.	729
Charlatan.	742
La dormeuse.	264
Le lever.	315
Jeune femme refusant les offres d'un vieillard.	465
1636. JEAN LE DUC. Corps-de-garde hollandais.	538
1636. JEAN STEEN. La Saint-Nicolas.	513
Réunion joyeuse.	688
Noce joyeuse.	927
Une malade et son médecin.	369
Jeune femme malade.	381

1636. JACQUES RUYSDAEL. Un bois traversé par une route : paysage. 910
1639. ADRIEN VAN VELDE. Divers bestiaux : paysage 622
 Troupeau traversant un ruisseau : paysage. 891
1639. GASPARD NETSCHER. Femme jouant du luth. 274
 Deux portraits. 472
1640? GÉRARD DE LAIRESSE. Maladie d'Antiochus Soter. 754
1640. PIERRE DE HOOGUE. Jeune femme debout, etc. 911
1643. GODEFROY SCHALKEN. Les Vierges sages et les Vierges folles. 778
 Le médecin aux urines. 947
1655. PHILIPPE ROOS, dit *Rosa di Tivoli*. Vue de Tivoli. 717
1659. ADRIEN VANDER WERF. Abisaig présentée à David. 881
 Adoration des bergers. 537
 Fuite en Egypte. 863
 Incrédulité de St. Thomas. 646
 Danaé. 291
 Nymphes dansant. 441
 Jugement de Pâris. 953
 Œnone et Pâris. 741
 Maladie d'Antiochus Soter. 790
1662. GUILLAUME MIÉRIS. Marchande de comestibles. 556
1665. CORNEILLE DU SART. La chaumière. 616
 Paysans joyeux. 621
1670? THIERRY VAN BERGEN. Divers animaux : paysage. 627
1680? FR.-BARTHELEMY. DOWEN. Sainte Famille. 375
1711. GUILL.-ERNEST DIÉTRICH. Vue d'Arcadie. 507
1728. ANTOINE-RAPHAEL MENGHS. Adoration des bergers. 928
1742. ANGÉLIQUE KAUFFMANN. Hermann et Thusnelda. 712
1751. FRÉDÉRIC-HENRY FUGER. Brutus condamnant ses fils. 695
 Mort de Virginie. 773
 Allégorie à la gloire de l'emp. François Ier. 309
1758. WEITSCH. Mort de Comala. 447
17 . F.-G SCHEFFER. Ste. Cécile. 550
1781. JOSEPH PAELINCK. Invention de la croix. 755

ÉCOLE FRANÇAISE

1540	Frédéric Zeustris. Vénus et l'Amour.	314
1594.	Nicolas Poussin. Le deluge.	448
	Eliezer et Rebecca.	779
	Moise exposé sur le Nil.	713
	Moise enfant foulant aux pieds la couronne de Pharaon.	381
	Moise frappant le rocher.	683
	La manne.	852
	Peste des Philistins.	912
	Jugement de Salomon	737
	Adoration des Bergers.	888
	Adoration des Mages.	521
	Sainte Famille, à cinq figures.	34, 490
	—, à six figures.	9
	Scène du massacre des Innocens	941
	Jesus-Christ guerissant des aveugles	118
	La femme adultere.	899
	Jésus-Christ mort.	46
	Assomption de la Vierge	15
	St. Jean baptisant sur les bords du Jourdain.	791
	Mort de Saphire et d'Anarie.	641
	Mars et Venus.	508
	Mort d'Adonis.	370
	Education de Bacchus.	364
	Bacchanales.	387, 671
	Renaud et Armide.	70, 333
	Testament d'Eudamidas.	4
	Enlevement des Sabines.	581
	Pyrrhus sauvé.	821
	Continence de Scipion.	864
	Les sept Sacremens. 292, 298, 303, 310, 316, 322,	328
	Le Temps enlevant la Verité.	112
	Funerailles d'un Génie.	870
	Jeux d'enfans.	51
	Bergers d'Arcadie.	107
	Suites de paysages. 191, 202, 208, 214, 334, 340, 352,	358
1596.	Jacques Stella. Clelie.	304
	Les cinq Sens.	587
1600.	Claude Geléé, dit *Claude Lorrain*.	
	Jésus-Christ et les disciples d'Emaus	87
	Paysage avec un troupeau de chèvres	134
	Vue des bords de la mer.	141
	Embarquement de Ste. Ursule.	749

1600. Moïse Valentin. La chaste Suzanne.	539
Jugement de Salomon.	442
Le denier de César.	424
Martyres des Sts. Processe et Martinien.	743
1606. Laurent de la Hire. Laban cherchant ses idoles.	460
1610. Pierre Mignard. Visitation de la Vierge.	16
Portement de croix.	629
Ste. Cécile.	10
1616. Sébastien Bourdon.	
Auguste visitant le tombeau d'Alexandre.	436
1617. Eustache Lesueur. Flagellation de Jésus-Christ.	399
St. Paul prêchant à Ephèse.	185
St. Paul guérissant les malades.	454
Lapidation de St. Étienne.	382
Martyre de St. Laurent.	21
Vision de St. Benoît.	430
St. Gervais et St Protais refusent de sacrifier aux idoles.	767
Martyres de St. Protais et St. Gervais.	71
Histoire de St. Bruno. 147, 148, 153, 154, 159, 160, 165, 166, 172, 173, 176, 177, 183, 184, 188, 189, 194, 195, 200, 201, 206, 207	
Naissance de l'Amour.	563
Diane et Actéon.	593
Phaéton demande à Apollon de conduire le char du Soleil.	599
Les Muses. 64, 466, 575, 623, 665	
Darius fait ouvrir le tombeau de Nitocris.	388
1619. Charles Le Brun. Sainte Famille.	515
Descente de Croix.	417
Lapidation de St. Étienne.	76
Ste. Marie-Madeleine.	287
Hercule délivrant Hésione	635
Hercule et Thésée.	689
Batailles d'Alexandre. 478, 484, 491, 496, 503	
1621. Jacques Courtois. Combat de cavalerie.	929
1628. Noel Coypel. Prévoyance d'Alexandre Sévère.	882
1647. Jean Jouvenet. Repas de J.-Ch. chez Simon.	406
La Pêche miraculeuse.	411
Jésus-Christ ressuscitant Lazare.	394
Vendeurs chassés du Temple.	410
1651. Jean-Baptiste Santerre. Suzanne au bain.	52
1661. Antoine Coypel. Eliézer et Rébecca.	803
1684. Antoine Watteau. Fête vénitienne.	809
1699. Jean-Bapt.-Sim. Chardin. Une cuisinière	900
1699. Pierre Subleyras. Repas de J.-Ch. chez Simon.	797

PAR ORDRE CHRONOLOGIQUE.

1704. FRANÇOIS BOUCHER. Naissance de Vénus. 935
1705. CHARLES VANLOO. Mariage de la Vierge. 551
1714. CLAUDE-JOSEPH VERNET. Vue du pont Saint Ange. 533
 Pêche du Thon. 569
 Ports de France. 976, 983, 990
1716. JOSEPH-MARIE VIEN. Prédication de St. Denis. 982
 Marchande d'Amours. 845
1726. JEAN BAPTISTE GREUZE. La fiancée. 407
 La malédiction paternelle. 395
1744. FRANC.-GUILL. MENAGEOT. Léonard de Vinci mourant. 719
1748. JACQUES LOUIS DAVID. Pâris et Helène. 412
 Léonidas aux Thermopyles. 617
 Romulus et Tatius. 136
 Serment des Horaces. 431
 Mort de Socrate. 59
 Bélisaire demandant l'aumône. 35
 Napoléon au mont St.-Bernard. 149
 Couronnement de Napoléon. 557
1752. MARTIN DROLLING. Une cuisine. 725
1754. JEAN-BAPTISTE REGNAULT. Scène du déluge. 131
 Education d'Achille. 305
1760. GUILLAUME GUILLON LETHIÈRE.
 Junius Brutus condamnant ses fils. 659
 St. Louis à Damiette. 258
1760. PIERRE-PAUL PRUDHON. Zéphyre. 53
 Psyché enlevée par Zéphyre. 11
 La Vengeance et la Justice poursuivant le Crime. 341
 La famille malheureuse. 425
1763. PHILIPPE-AUGUSTE HENNEQUIN. Remords d'Oreste. 545
1763. JEAN-ANTOINE LAURENT. Galilée en prison. 161
1763. JEAN-GERMAIN DROUAIS. Jésus-Christ et la Cananéenne. 125
 Marius à Minturne. 400
1767. ANNE-LOUIS GIRODET-TRIOSON. Une scène du déluge. 22
 Endymion. 137
 Danaé. 143
 Pygmalion et Galathée. 419
 Hyppocrate refusant les présens d'Artaxerce. 437
 Révolte du Caire. 119
 Entrée des Français à Vienne. 827
 Sépulture d'Atala. 5
1770? NICOLAS-ANTOINE TAUNAY. Le Fandango napolitain. 785
1770. FRANÇOIS GÉRARD. Thetis portant l'armure d'Achille. 611
 L'Amour et Psyché. 47

	Homère.	113
	Bélisaire.	89
	Bataille d'Austerlitz.	905
	Sacre de Charles X.	365
	Les trois âges.	335
1771.	ANTOINE-JEAN GROS. Saül calmé par la musique de David.	299
	Sapho sur le rocher de Leucate.	17
	Bataille d'Aboukir.	857
	Peste de Jaffa.	876
	Champ de Bataille d'Eylau.	647
1774.	PIERRE GUÉRIN. Ste. Geneviève.	185
	Offrande à Esculape.	55
	Enée et Didon.	461
	Phèdre et Thésée.	401
	Clytemnestre et Egyste.	677
	Pyrrhus et Andromaque.	95
	Marcus-Sextus.	167
	Napoléon pardonnant aux révoltés du Caire.	833
1775?	CLAUDE GAUTHEROT. Sépulture d'Atala.	731
1777?	HORT.-VICT. LESCOT, Fe. HAUDEBOURT. Le Saltarello.	449
1777.	LOUIS HERSENT. Booz et Ruth.	65
	Louis XVI distribuant des aumônes.	473
	Abdication de Gustave Vasa.	269
	Daphnis et Chloé.	41
1778.	JULES COIGNET. Métabus.	383
1778.	FLEURY-FRANÇOIS RICHARD.	
	François 1er. et Marguerite de Navarre.	605
1778.	CONSTANCE MAYER. Le Rêve du Bonheur.	323
1778.	JEAN-VICTOR SCHNETZ.	
	Boëce reçoit les adieux de sa famille.	237
	Mazarin présente Colbert à Louis XIV.	270
1778?	GEORGES ROUGET. L'Amour implorant Vénus.	209
	St. Louis rendant la justice.	275
1779.	L.-NIC.-PH.-AUG. DE FORBIN. Scène de l'Inquisition.	180
1780?	PIERRE NOLASQUE BERGERET. Honneurs rendus à Raphaël.	707
1780?	LOUIS-CHARLES-AUGUSTE COUDER. Le lévite d'Ephraim.	979
1780?	JEAN-BAPTISTE GASSIES. Mort de Brisson.	245
1780?	LÉOPOLD ROBERT. Improvisateur napolitain.	329
1780?	CHARLES STEUBEN.	
	Guillaume Tell repoussant la barque de Gesler.	293
	Serment des trois Suisses.	246
	La Justice protégeant l'Innocence	225
	La Force.	252

PAR ORDRE CHRONOLOGIQUE.

1780? ANT.-JEAN-BAP. THOMAS.
 Mathieu Molé insulté par le peuple. 232
 Arrestation des membres du parlement. 283
1780? PIERRE-ROCH VIGNERON. Le Duel. 179
1780? DEBRET. Napoléon rendant des honneurs à des blessés ennemis 653
1780. J.-L.-THÉOD.-AND. GÉRICAULT. Naufragés de la Méduse. 311
1781. J.-AUG.-DOM. INGRES. Odalisque. 30
1781. MERRY-JOSEPH BLONDEL.
 Philippe-Auguste avant la bataille de Bouvines. 347
1783. PAULIN GUÉRIN. Fuite de Caïn. 77
1784. JEAN-BAPT. MAUZAISSE. La Cour de Laurent de Médicis. 815
1785. PIERRE-CL.-FRANÇ. DELORME. Héro et Léandre. 83
1786. FRANC-ÉDOUARD PICOT. L'Amour et Psyché. 371
 Raphael et la Fornarine. 215
1787. ALEX.-DEN.-ABEL DE PUJOL. Jules-César allant au sénat. 455
1788. LOUIS-VINCENT-LÉON PALLIÈRE.
 Prométhée déchiré par le vautour. 353
1790? HORACE VERNET. Mort de Poniatowsky. 317
 Bataille de Jemmapes. 839
 Napoléon à Charleroi. 250
 Soldat à Waterloo. 359
 La barrière de Clichy. 497
 Adieux de Fontainebleau. 761
 Le duc d'Orléans passant une revue. 377
 Ismayl et Maryam. 203
 Allan Mac Aulay. 276
 Mazeppa. 467
 Trompette tué. 142
 Course de chevaux. 977
 Atelier de Hor. Vernet. 701
1795? JEAN ALAUX. Pandore transportée par Mercure. 193
 La Justice amenant l'Abondance et l'Industrie. 216
 La Justice veille sur le repos du monde. 267
1797. PAUL DELAROCHE. Mort de Duranti. 231
 Richelieu emmenant Cinq-Mars et de Thou. 917
1797. LÉON COGNIET. Scène du massacre des Innocens. 443
 Numa Pompilius. 251
 Marius aux ruines de Carthage. 190
1797. MICHEL MARIGNY. Moïse. 281

ÉCOLE ANGLAISE.

1698. GUILLAUME HOGARTH. Départ de la garde pour Finchley.	1003
1723. JOSUÉ REYNOLDS. Mort du cardinal Beaufort.	1004
Ugolin en prison et mourant de faim.	544
La Peinture.	1010
1741? BENJAMIN WEST. Alfred III, roi de Murcie.	991
Le roi Lear.	1000
Cromwel dissolvant le parlement.	1009
Bataille de la Hoogue.	997
Mort du général Wolff.	992
1742. HENRI FUESSLI, dit *Fuseli*. Vision d'un hôpital	995
1754. THOMAS STOTHARD. Pélerinage à Cantorbéry.	1001
1756? ROBERT SMIRKE. Le prince Henri et Falstaff.	998
1759? RICHARD WESTALL. Bosquet de Vénus.	994
1770? THOMAS LAWRENCE. Deux enfans.	1007
1775? HOWARD. Bacchus, enfant, confié aux nymphes de Nisa.	993
1775? JEAN OPIE. Mort de Rizzio.	1011
1780? JEAN BURNET. Les joueurs de dames.	1014
1780? COOPER. Richard Ier. et Saladin.	1005
1780? HENRY RICHTER. L'école en désordre.	479
1780. DAVID WILKIE. Lecture d'un testament.	1002
L'aveugle, joueur de violon.	1006
La saisie.	1019
Les politiques de village.	1020
Déjeuner.	509
Le colin-maillard.	1013
Le jour d'échéance.	1012
La lettre de recommandation.	485
1783. THOMAS-JACQUES NORTHCOTE. Arthur et Hubert de Burgh.	999
1792. GEORGE HAYTER. Jugement de lord Russel.	418

SCULPTURE ANTIQUE.

DIEUX ET DÉESSES.

Jupiter.	906
— et deux déesses, bas-relief.	438
Ganymède.	360
Junon, par PRAXITÈLE.	918
Pallas de Velletri.	384
Cérès.	690
Diane.	372, 378
Niobé et ses enfans. 72, 156, 162, 186, 192, 198, 204,	
	210, 216
Apollon Pythien.	126
— Cytharède.	294
Euterpe.	60
Clio, par PHILISQUE.	300
Melpomène, par PHILISQUE.	306
Terpsichore, par PHILISQUE.	312
Thalie, par PHILISQUE.	318
Erato, par PHILISQUE.	324
Polymnie, par PHILISQUE.	330
Calliope, par PHILISQUE.	336
Uranie, par PHILISQUE.	342
Marsyas.	528
Scythe écorchant Marsyas.	822
Bacchus.	120
— Indien.	504
Silène et Bacchus.	534, 834
Leucothée.	600
Faunes.	366, 540
— par PRAXITÈLE.	582
— d'après PROTOGÈNE.	732
— chasseur, bas-relief.	426
Bacchanale, bas-relief.	798
Mercure.	648
— et Vulcain.	840
Mars et Vénus.	450
Vénus. 12, 354, 402, 413, 462, 606, 702, 810	
L'Amour.	516
— et Psyché.	66
Hermaphrodite, par POLYDÈS.	114
Vestale.	588
Thétis.	780

Nymphe.	744
Chœur de Néréides.	546
Esculape.	498

HÉROS GRECS.

Hercule et Ajax.	42
— en repos.	846
Méléagre.	714
Achille.	102
Ariadne abandonnée.	6
Jason.	78
Laocoon, par AGÉSANDRE, POLYDORE et ATHÉNODORE.	444
Enlèvement d'Hélène, bas-relief.	594
Electre, Clytemnestre, bas-relief.	168
Pollux.	54
Dircé attachée au taureau, par APOLLONIUS et TAURISCUS.	828
Centaure.	23
Possidippe.	408
Ménandre.	414

PERSONNAGES ROMAINS.

Auguste.	150
— (Apothéose d'), pierre gravée.	804
— Idem, par DIOSCORIDE.	678
Julie, fille d'Auguste.	18
— Domna.	144
— Mammée.	132
Domitia en Hygie.	348
Antinous.	48, 600
Personnages inconnus.	36, 492
Mariage romain, bas-relief.	570
Gladiateurs.	90, 630
Discoboles.	474, 612
Sacrificateur.	138
Génie funèbre.	432
Adorante, par BRÉDAS.	480
Le tireur d'épine.	756
Amazone.	456
Combat des Amazones, bas-relief.	984
Joueuse d'osselets.	552
Enfant avec une oie, par BOETHUS	486
Cariatide, par PHIDIAS.	936

SCULPTURE MODERNE.

1470. Pierre Torrigiano. Saint Jérôme.		672
1474. Michel-Ange Buonarroti. Moïse.		924
Bacchus.		618
L'Aurore.		666
La Nuit.		624
1500. Benvenuto Cellini. Nymphe de Fontainebleau, bas-relief.		768
1520? Jean Goujon. Diane.	24,	108
Nymphes, bas-reliefs.	762,	792
1530? Germain Pilon. Les trois Grâces.		750
1622. Pierre Puget. Milon de Crotone.		174
Peste de Milan.		510
1628. Balthasar de Marsy. Latone et ses enfans		*684
1630. François Girardon. Apollon chez Thétis.		654
Enlèvement de Proserpine.		738*
Tombeau de Richelieu.		978
1698. Edme Bouchardou. L'amour taillant son arc.		1026*
1700? Fr. Queirolo. Sangro, Prince de Sansevero.		696
1700? Corradini. Princesse de Sansevero.		708
1714. Jean-Baptiste Pigal. Tombeau du maréchal de Saxe.		726
1731. Pierre Julien. Nymphe se baignant.		720
1743. Jean-Baptiste Stouf. Suger.		233
1749. Joseph-Charles Marin. De Tourville.		228
1750? Ant.-Léon. Du Pasquier. Duguay-Trouin.		239*
1754. Claude Ramey, père. Le cardinal de Richelieu.		222
1755. Jean Flaxman. Allégorie tirée du Pater, bas-relief.		1008
1757. Pierre Cartelier. Aristide.		576
La Pudeur.		564
1757. Antoine Canova. Sainte Marie-Madeleine.		396
Vénus.		786
Polymnie.		*96
Hébé.		774
Les Grâces.		420*
Pâris.		858
Thésée vainqueur.		*84
1758. Henri-Victor Roguier. Duquesne.		227
1759. Jacques-Philippe Lesueur. De Suffren.		232
1763. Antoine-Denis Chaudet. Napoléon.		636

1765. EDME-ANTOINE-FRANÇOIS GOIS. Turenne. 240
1766. PIERRE-CHARLES BRIDAN. Du Guesclin. 221
1773. FRANÇ. FRÉDÉRIC LEMOT. Les Muses, bas-relief. 642
1775. N. ESPERCIEUX. Sully. 226
1776? CHANTREY. Pénélope. 1018
1778? MILHOMME. Colbert. 238
1779. JEAN-BAPTISTE DEBAY. Les trois Parques. 468
1780? ALBERT THORWALDSEN. Les Grâces 960
 Poniatowsky à cheval. 948
1780? MONTONI. Bayard. 234
1792. PIERRE-JEAN DAVID. Le prince de Condé. 220

TABLE (B)

CONTENANT LES SUJETS

CLASSÉS PAR

PAYS,

VILLES, collections et *Maîtres* ;

RANGÉS PAR ÉCOLE,

ET PAR ORDRE CHRONOLOGIQUE,

DANS CHAQUE COLLECTION.

ITALIE.

AREZZO. — Cathédrale.

Benvenuti. Judith montrant la tête d'Holopherne. 964

BOLOGNE. — Musée.

Raphaël.	Sainte Cécile.	31
	Les Cinq-Saints.	583
Vanucci.	La Vierge et l'enfant Jésus.	727
Mazzuoli.	La Vierge et l'enfant Jésus.	494
Vasari.	La Cène.	716
Louis Carrache.	La Transfiguration.	656
Aug. Carrache.	Communion de saint Jérôme.	926
Ann. Carrache.	Assompt. de la Vierge.	650
Guido Reni.	Massacre des Innocens.	38

BOLOGNE. — Eglise S^{te}. Agnès.

D. Zampieri. Martyre de S^{te}.-Agnès. 775

Florence — Eglises diverses.

Cimabue.	La Vierge et l'enfant Jésus.	961
Jean de Fiesole.	Judas recevant le prix de sa trahison.	901
Masaccio.	St. Pierre et St. Paul ressuscitant un enfant.	842
	Martyre de St. Pierre.	757
And. Vanucci.	Ste. Famille.	619
	Jésus-Christ au tombeau.	511

— la Galerie et le palais Pitty.

Alex. Botticelli.	La Calomnie.	643
R. Ghirlandajo.	St. Zanobe ressuscitant un enfant.	307
D. Ghirlandajo.	Nativité de la Vierge.	745
Bartolomeo.	La Présentation de Jésus-Christ.	631
	St. Marc Evangéliste.	277
Buonarroti.	Les trois Parques.	259
Titien.	Vénus couché.	1032
Raphaël.	Vision d'Ezechiel.	349
	La Vierge et l'enfant Jésus.	79
	Stes. Familles. 55, 67, 91	487
	St. Jean-Baptiste.	91
And. Vanucci.	Ste. Famille.	835
Jules Pippi.	Danse des Muses.	99
F. Zuccaro.	Vénus et Adonis.	338
Cigoli.	Ste. Marie-Madeleine.	751
Ann. Carrache.	Ste. Famille.	62
Guido Reni	Bacchus.	289
	La Charité.	158
Allori.	Judith tenant la tête d'Holopherne.	152
	Suzanne au bain.	794
Albane.	L'enfant Jésus sur la croix.	645
F. Barbieri.	Apollon et Marsyas.	332
Berettini.	Stes. Femmes au tombeau.	470
Manozzi.	Arlotto et des chasseurs.	596
Furini.	Ste. Marie-Madeleine.	536
Salvator Rosa.	Tentation de St. Antoine.	93
	Prométhée.	39
Luc Giordano.	Amphitrite.	345
	Enlèvement de Déjanire.	328
Joseph Cesari.	La Vierge et l'enfant Jésus.	728

classés par VILLES, collections et *Maîtres*.

FLORENCE. — La Galerie et le palais Pitty.

Rubens.	Ste. Famille.	591
	Vénus et Adonis.	40
	Malheurs de la guerre.	33
	Les quatre Philosophes	181
Gérard Dow.	Marchande de beignets.	640
Berghem.	Animaux près d'une ruine.	286
Netscher.	Femme jouant du luth.	274
F. Mieris.	Charlatan.	742
	Dormeuse.	264
	Jeune femme refusant un vieillard.	465
Vander Werf.	Adoration des bergers.	537
Sculpt. antiques.	Niobé et sa fille.	198
	Filles de Niobé.	192, 210
	Fils de Niobé. 72, 156, 162, 186, 204	
	Pédagogue des fils de Niobé.	216
	Marsyas.	528
	Scythe écorchant Marsyas.	822
	Faune jouant des cymbales.	582
	Mars et Vénus.	450
	Vénus de Médicis.	402
	Hermaphrodite.	114
	Vestale.	582
	Hercule en repos.	846
	Enlèvement d'Hélène.	594
	Electre, Clytemnestre et Chrysothèmis.	168
	Mariage romain.	570
	Enfant jouant avec une oie.	486
Buonarroti.	Moïse.	924
	L'aurore.	666
	La nuit.	624
	Bacchus.	618

— Palais Corsini.

Benvenuti.	Pyrrhus tuant Priam.	923

FOLIGNO. —Eglise.

Raphaël.	La Vierge et l'enfant Jésus.	127

GÊNES. — Palais Durazzo.

Paul Caliari.	Repas de J.-C. chez Simon.	662

TABLE DES SUJETS

MANTOUE. — Palais du T.

Jules Pippi.	Pluton entrant aux enfers.	697

MILAN. — Le Musée.

Barbarelli.	Moïse sauvé des eaux.	925
Raphaël.	Mariage de la Vierge.	577
Albane.	Danse d'Amours.	634
Barbieri.	Abraham renvoie Agar.	638
Poelembourg.	Des Baigneuses.	736

— Églises diverses.

Titien.	Jésus-Christ couronné d'épines.	325
Léonard.	La Cène.	416

NAPLES. — Musée.

Peinture antique.	Marchande d'Amours.	522
Allegri.	Repos en Egypte.	715
Gérard.	Les trois âges.	335
Gros.	Bataille d'Aboukir.	857
Guido Reni.	Repos en Egypte.	673
Solimène.	Héliodore chassé du temple	535
Camuccini.	Mort de Jules-César.	942
Sculpt. antique.	Silène et Bacchus.	534
	Vénus Callipige.	810
	Dircé attachée aux cornes d'un taureau.	828
Queirolo.	Le Prince de Sansevero.	696
Corradini.	La Princesse de Sansevero.	708

PARME. — Eglises diverses.

Allegri.	La Vierge et l'enfant Jésus.	44
	Christ mort.	27

PEROUSE. — Eglise St. Laurent.

Barroche.	J.-C. descendu de la croix.	1016

PISE. — Campo-santo.

Buffalmaco	Construction de l'Arche.	931

classés par VILLES, collections et *Maîtres*.

ROME. — Vatican.

Giotto.	St. Pierre marchant sur les eaux.	919
Buonarroti.	Dieu créant Adam.	908
	Création d'Eve.	499
	Adam et Eve.	943
	Jugement dernier.	787
Raphael.	Ste. Famille.	37
	Transfiguration de J.-C.	331
	Dispute du St.-Sacrement.	145
	Ecole d'Athènes.	151
	Le Parnasse.	157
	La jurisprudence.	163
	Justinien donnant le Digeste.	170
	Grégoire IX donnant les décrétales.	171
	Héliodore chassé du temple.	181
	St. Pierre en prison.	187
	Attila repoussé par St. Léon.	169
	Messe de Bolsène.	175
	Justification de Léon III.	193
	Couronnement de Charlemagne.	199
	Incendie de Borgo-Vecchio.	205
	Victoire d'Ostie.	211
	Constantin donnant la ville de Rome.	337
	Allocution de Constantin.	343
	Bataille de Constantin.	355

Sulpt. antiques.

Jupiter.	906
Junon.	918
Apollon Pythien.	126
Apollon Citharède.	294
Les Muses. 60, 300, 306, 312, 318, 324, 330, 336, 342	
Bacchus Indien.	504
Mercure.	648
Hercule et Ajax.	42
Méléagre.	714
Ariadne abandonnée.	6
Laocoon.	444
Centaure et Génie.	28
Possidipe.	408
Ménandre.	414
Auguste.	150
Discobole en action.	474
Amazone.	456
Sacrificateur.	138

Rome. — Musée capitolin.

Sculp. antiques.	Faune en repos.	366
	Vénus du Capitole.	413
	Antinoüs.	4, 660
	Gladiateur mourant.	90
	Tireur d'épine.	756

— Églises diverses.

Raphaël.	Le prophète Isaïe.	361
	Les Sibylles.	967
Jules Pippi.	Sainte Cécile.	290
Ricciarelli.	Descente de croix.	793
Amerigi.	Jésus-Christ porté au tombeau.	464
Zampieri.	David devant l'arche.	80
	Salomon et la reine de Saba.	56
	Judith.	100
	Esther et Assuérus.	109
	Saint Jérôme communiant.	704
	Mort de sainte Cécile.	607
Barbieri.	Sainte Pétronille.	566
	Martyre des saints Processe et Martinien.	743

— Galeries et palais divers.

Peint. antique.	La noce Aldobrandine.	816
Buonarroti.	Les Vices assiégeant les Vertus.	625
Titien.	Vénus bandant les yeux à l'Amour.	871
Raphael.	La Vierge et l'enfant Jésus.	14, 85
	Sainte Catherine.	25
	Triomphe de Galathée.	613
	Alexandre et Roxane.	907
Mazzuoli.	Figure de Moïse.	681
Primatice.	Sainte Adélaïde demande justice à l'empereur Othon.	913
Jules Pippi.	Neptune et Amphitrite.	26
Aug. Carrache.	La femme adultère.	440
Ann. Carrache.	Jupiter et Junon.	1029
	Hercule et Iole.	1028
	Hercule en repos.	81
	Énée et Didon.	102
Albane.	Néréides.	752
Guido Reni.	Le char de l'Aurore.	506
	La Beauté et l'Amour.	758

classés par VILLES, collections et *Maîtres*.

ROME. — Galeries et palais divers.

D. Zampieri.	Diane et ses nymphes.	986
J. Palme.	Jupiter et Antiope.	746
Barbieri.	Char de la Nuit.	813
Camuccini.	Régulus.	954

Murillo.	Ste. Marie-Madeleine.	19

Sculpt. antiques.	Ganymède.	360
	Leucothée.	600
Canova.	Vénus victorieuse.	786
	Polymnie.	96
Thorwaldsen.	Les Grâces.	960

TURIN. — Musée royal.

Albane.	Les quatre élémens.	547, 554, 560, 572
Teniers.	Joueurs de cartes.	346
Vander Werf.	OEnone et Pâris.	741

VENISE. — Eglises diverses.

Titien.	St. Pierre le Dominicain.	316
Robusti.	Jésus-Christ aux noces de Cana.	578
	St. Marc délivre un esclave.	985
Bordone.	L'anneau de St. Marc.	974
Caliari.	Jésus-Christ chez Lévi.	843

— Cabinets divers.

Bellini.	Jésus-Christ à Emmaüs.	363
Caliari.	Enlèvement d'Europe.	823
Jules Pippi.	Pandore présentée à Jupiter.	374
Guido Reni.	Jugement de Midas.	393

Poussin.	Bacchanale.	671

Canova.	Hébé.	774

ESPAGNE.

Escurial. — Palais.

Raphaël.	Saintes Familles.	43, 505
	Visitation de la Vierge.	61
Ribera.	Joseph dans la prison.	105

Madrid — Le Musée.

Titien.	Martyre de saint Laurent.	805
	Diane et Actéon.	973
	Portrait de Charles-Quint.	938
Raphael.	Saintes Familles.	379, 649
	Portement de croix.	373
Caliari.	Suzanne au bain.	979
Jean Macip.	Prédication de St. Étienne.	969
Ribera.	Echelle de Jacob.	980
Velasquez.	Couronnement de la Vierge.	955
	Apollon chez Vulcain.	825
	Mascarade bachique.	669
	Reddition de Bréda.	970
	Velasquez faisant le portrait d'une infante.	971
	Fabrique de tapisserie.	987
Murillo.	Eliézer et Rebecca.	951
	Sainte Famille.	956
	Ste. Elisabeth.	975
Coello.	Sainte Famille.	945
Rubens.	Junon allaitant Hercule.	959
Menghs.	Adoration des bergers.	728
Poussin.	Deux paysages.	340, 352

Séville. — Couvent des Hiéronimites.

Torrigiano.	St. Jérôme.	672

ALLEMAGNE.

Cassel. — Palais.

Palme.	Vénus et l'Amour.	764
Dowen.	Sainte Famille.	375
Metzu.	Marchande de volailles.	795

classés par VILLES, collections et *Maîtres.* 9

DRESDE. — La Galerie.

Raibolini.	André Doria en Neptune.	481
Raphaël.	La Vierge et l'enfant Jésus.	739
Vanucci.	Sacrifice d'Abraham.	356
	Sainte Famille.	446
Allegri.	Nativité de Jésus-Christ.	571
	La Vierge et l'enfant Jésus.	601
	Ste. Marie-Madeleine.	97
Robusti.	La femme adultère	589
Barroche.	Agar dans le désert.	58
Caliari.	Noces de Cana.	680
Jules Pippi.	Sainte Famille.	769
Procaccini.	La peste.	637
Ann. Carrache.	La Vierge et l'enfant Jésus.	512
	Assomption de la Vierge.	691
	St. Roch faisant l'aumône.	590
Guido Reni.	La Vierge et l'enfant Jésus.	523
Barbieri.	Vénus trouvant le corps d'Adonis.	475
Alex. Turco.	Mort d'Adonis.	548
Biscaïno.	La femme adultère.	320
Giordano.	Loth et ses filles.	344
	Eliézer et Rebecca.	476
	Jacob et Rachel.	435
	Ariadne abandonnée.	452
	Enlèvement des Sabines.	776
Ribéra.	St. Barthélemy.	453
	Martyre de St. Laurent.	458
Lucas de Leyde.	Tentation de St. Antoine.	844
Pierre de Breughel.	Tentation de St. Antoine.	837
	Proserpine aux enfers.	833
Rubens.	Jugement de Pâris.	526
Van Dyck.	Danaé.	939
Rembrandt.	Enlèvement de Ganymède.	760
Netscher.	Deux portraits.	472
Diétrich.	Vue d'Arcadie	507

MUNICH. — Le Musée.

Titien.	Charles-Quint.	887

MUNICH. — Le Musée.

Raphaël.	Sainte Famille.	949
Zampieri.	Hercule et Omphale.	896
P. Testa.	Apollon, les Muses, etc.	597
Murillo.	L'enfant Jésus et le petit St. Jean.	963
	Enfans jouant aux dés.	890
	Vieille avec son enfant.	937
Jean Van Eyck.	Adoration des mages.	1021
Jean Hemeling.	Nativité de Jésus-Christ.	106
Wilhelm.	St. Antoine, etc.	82
	Ste. Catherine, etc.	111
Jean de Schorel.	La mort de la Vierge.	868
Robert Van Orlay.	Prédication de St. Norbert.	873
Lucas de Leyde.	La Circoncision.	892
Lucas de Cranach.	La femme adultère.	909
Rubens.	Samson et Dalila.	952
	Jugement dernier.	615*
	Martyre de St. Laurent.	495*
	Enlèvement de Hilaïre et Phœbé.	296
	Bataille des Amazones.	483
	Enfans portant une guirlande.	807
	Chasse aux lions.	88
	Rubens et sa femme Elisabeth Brants.	903
	Hélène Formann.	904
Pierre de Breughel.	La femme adultère.	664
J. Jordaens.	Paysan soufflant le chaud et le froid.	766
Gasp. de Crayer.	La Vierge et l'enfant Jésus.	676
Van Dyck.	Jésus-Christ mort.	350
Wynants.	Paysage avec un chasseur.	916
Brauwer.	Paysans chantant.	893
J. Both.	Paysage, une femme conduisant un troupeau.	*885
Gérard Dow.	Charlatan.	*801
Flinck.	Soldats jouant aux dés.	934
Wouwermans.	L'abreuvoir.	898
	Chevaux près d'une écurie.	940
Tilborgh.	Une tabagie.	886
P. de Hoogue.	Jeune femme debout près d'un homme assis.	911
Schalken.	Les Vierges sages et les Vierges folles	778
Vande Velde.	Troupeau traversant un ruisseau.	891

classés par VILLES, collections et *Maîtres*.

MUNICH. — Le Musée.

Poussin.	Adoration des bergers	888
Chardin.	Une cuisinière.	900

— Cabinets particuliers.

Gérard.	Bélisaire.	89
Canova.	Paris.	858

SCHWERIN. — Palais.

Teniers.	Deux fumeurs.	327
Paul Potter.	L'hôtellerie.	628
Lairesse.	Maladie d'Antiochus.	754

VIENNE. — La Galerie.

Léonard de Vinci.	Salomé, fille d'Hérodiade.	391
Buonarroti.	Sainte Famille.	709
	St. Jean-Baptiste.	124
Titien.	Jésus-Christ présenté au peuple.	920
	Danaé.	679
Raphael.	Ste. Marguerite.	415
Fra-Bartholomeo.	La Vierge et l'enfant Jésus.	620
Regillo.	Ste. Justine.	542
Vanucci.	Le Christ mort.	518
Mazzuoli.	L'Amour taillant son arc.	877
Allegri.	Enlèvement de Ganymède.	524
Bassano.	La moisson.	831
Caliari.	Jésus-Christ guérissant une malade.	530
Aug. Carrache.	St. François	421
Guido Reni.	Jésus-Christ présenté au temple.	812
Varotari.	La femme adultère.	848
Barbieri.	St Jean-Baptiste.	380
Cantarini.	Lucrèce et Tarquin.	555
Dolci.	La Vierge et l'enfant Jésus.	884
Giordano.	Chute des Anges rebelles.	944
Batoni.	L'enfant prodigue.	32

Jean Van Eyck.	La Vierge et l'enfant Jésus.	404
Pierre de Breughel.	Querelle de paysans.	862
Rubens.	Miracles de St. François-Xavier.	658
	St. Ignace exorcisant un possédé.	753
	St. Ambroise et Théodose le Grand.	802
	Fête à Vénus.	633

VIENNE — La Galerie.

Jordaens.	Le roi boit.	869
Van Dyck.	Samson pris par les Philistins.	777
	Vénus ou Minerve dans l'atelier de Vulcain.	933
Teniers.	Sacrifice d'Abraham.	549
	Fête de village.	*851
Van Ostade.	Arracheur de dents.	398
Pierre de Laer.	Fête de village.	771
Ryckaert.	Fête de village.	639
	Pillage militaire.	652
Wouwermans.	Attaque de voleurs.	520
Berghem.	Le torrent.	514
Loth.	Philémon et Baucis.	634
J. Steen	La noce joyeuse.	927
Ruysdael.	Un bois traversé par une route.	910
Angélique Kauffmann.	Herman et Thusnelda.	712
Fuger.	Brutus condamnant ses fils.	695
	Allégorie à l'empereur François Ier.	309
Scheffer.	Ste. Cécile.	550
Poussin.	Funérailles d'un Génie.	870
Courtois.	Combat de cavalerie.	929
Sculptures antiques.	Combat des Amazones.	984
	Apothéose d'Auguste.	678
Canova.	Thésée vainqueur d'un centaure	84

— Cabinets particuliers.

Léonard de Vinci.	La Vierge et l'enfant Jésus.	253
Jules Pippi.	La Vierge et l'enfant Jésus.	872
Berettini.	Jésus-Christ et Marie-Madeleine.	115
Guido Reni.	La Vierge et l'enfant Jésus.	867
Sasso-Ferrato.	Sainte Famille.	*879
Rembrandt.	Samson surpris par les Philistins.	242
Fuger.	Mort de Virginie.	773
Poussin.	Sainte Famille.	9
	Jeu d'enfans.	51

classés par VILLES, collections et *Maîtres*.

BELGIQUE.

ALOST. — Eglise Saint-Martin.

 Rubens. Pestiférés invoquant St. Roch. 723

ANVERS. — Musée.

 Franck. Disciples d'Emmaüs 965
 Otto-Venius. Jésus-Christ appelant à lui St. Mathieu. 958
 Rubens. Jésus-Christ mort et la Trinité. 700
 ‡ Ste. Anne montrant à lire à la Vierge. 748
 St. François recevant la communion. 765

— Diverses églises.

 Otto-Venius. La Cène. 819
 Rubens. Jésus-Christ élevé en croix. 687
 Jésus-Christ descendu de la croix. 45
 Jésus-Christ au tombeau. 598
 Visitation de la Vierge. 783
 Assomption de la Vierge. 814
 Incrédulité de St.-Thomas. 543
 ‡ *Quellinus.* L'Ange gardien. 807

BRUGES. — Le Musée.

 Claessens. Cambyse fait arrêter Sisame, juge
 prévaricateur. 705
 Cambyse fait punir Sisame, juge pré-
 varicateur. 706

BRUXELLES. — Le Musée.

 Maratti. Apollon et Daphné. 806
 Rubens. Sainte Famille. 2
 Jordaens. St. Martin délivre un possédé. 759

— Cabinets particuliers.

 Albane. Vénus abordant à Cythère. 517
 Albert Durer. François, comte de Seckingen. 922
 Van Dyck. Renaud et Armide. 966

GAND.

 Jean Van Eyck. Sujets divers. 561, 562
 Rubens. Réception de St. Bavon. 880
 Pœlinck. Invention de la croix. 755

HOLLANDE.

AMSTERDAM.

Rembrandt.	La garde de nuit.	603
	Leçon d'anatomie.	670
Van Ostade.	Fête de famille.	724
Steen.	La Saint-Nicolas.	513
Van Helst.	La garde de nuit.	651

DORDRECHT.

Rembrandt.	La Circoncision.	297
Gérard Dow.	Tobie et sa femme.	321
Vander Werf.	Danaé.	291

LA HAYE. — Musée.

Van Ostade.	Le chansonnier.	456
Paul Potter.	Jeune taureau.	789
Gérard Dow.	La jeune mère.	*838
Terburg.	Un officier et sa femme.	423
Steen.	Réunion joyeuse.	688
	Une malade et son médecin.	369
	Jeune femme malade.	981
Schalken.	Médecin aux urines.	947
Vander Werf.	*Fuite en Egypte.	863

PRUSSE.

BERLIN.

Fr. Franck.	Triomphe de Bacchus.	477
Weitsch.	Mort de Comala.	447
Sculpt. antique.	Adorante.	480
Raphael.	Loth et ses filles.	565
Allegri.	Jupiter et Léda.	859
	Jupiter et Io.	817
Van Ostade.	Jeu interrompu.	63
Rembrandt	Adolphe, prince de Gueldre, menaçant son père.	*351
Van Dyck.	Jésus-Christ couronné d'épines.	730
Sculpture antique.	Joueuse d'osselets	552

classés par VILLES, collections et *Maîtres.* 15

POLOGNE.

VARSOVIE.
Thorwaldsen. Poniatowski à cheval. 748.

RUSSIE.

PÉTERSBOURG. — Galerie de l'Ermitage.

Raphael.	Judith.	265
Caliari.	Jésus-Christ mort.	397
Salvator Rosa.	L'enfant prodigue.	711
	Démocrite et Protagoras.	278
	Adoration des Bergers.	110
† *Guido Reni.*	Les Couseuses.	847
Rembrandt.	Sacrifice d'Abraham.	302
Van Dyck.	Jésus-Christ et St. Thomas.	390
	St. Sébastien.	285
Wouwermans.	Grande chasse au cerf.	796
Paul Potter.	La Vache qui pisse.	1022
Miéris.	Le lever.	315
Poussin	Frappement du Rocher.	683
	Continence de Scipion.	864
	Renaud et Armide.	333
Le Sueur.	Lapidation de St. Étienne.	382
	Darius fait ouvrir le tomb. de Nitocris.	388
Claude Gelée.	Les disciples d'Emmaüs.	87

— Cabinets particuliers.

Joseph Césari.	Marie Madeleine enlevée au ciel.	116
Batoni.	Vénus et l'Amour.	989
Rubens.	Enlèvement de Déjanire.	747

FRANCE.

AMIENS. — Hôtel-de-Ville.
Bourdon. Auguste visitant le tomb. d'Alexandre. 436

TABLE DES SUJETS

AVIGNON. — Musée Calvet.

Hor. Vernet.	Mazeppa.	467

DOUAY. — Cabinet particulier.

Vigneron.	Le duel.	179

LILLE. — Cabinet particulier.

Jordaens.	Jésus-Christ faisant des reproches aux Pharisiens.	386

MARSEILLE. — Musée.

G. de Crayer.	Hercule entre le Vice et la Vertu.	532
Puget.	La peste de Milan.	510

ORLÉANS.

Mignard.	Visitation de la Vierge.	164

PARIS. — Musée du Louvre.

Mantegna.	Le Parnasse.	853
Léonard de Vinci.	Sainte Famille.	367
Titien.	Jésus-Christ porté au tombeau.	573
	Portrait d'Alphonse d'Avalos.	811
Raphaël.	Sainte Famille, dite la Jardinière.	7
	Sainte Famille, dite Vierge au linge.	13
	Sainte Famille de François Ier.	589
	St. Michel.	1, 73
	St. George.	55, 68
Vanucci.	La Charité.	655
Primatice.	L'Amour inspirant Bocace.	865
Jules Pippi.	Vénus et Vulcain.	392
	Triomphe de Titus.	644
Allegri.	Mariage de Sainte Catherine.	50
	Vénus et un Satyre.	128
Polidore Caldara.	Psyché présentée à Jupiter.	781
Buonacorsi.	Dispute des Muses et des Piérides.	614
Ricciarelli.	David tuant Goliath.	75, 94
Caliari.	Noces de Cana.	932
	Persée et Andromède.	57
Procaccini.	Sainte Famille.	500 t
Ann. Carrache.	Jésus-Christ mort.	668
	Hercule enfant.	403
Guido Reni.	David tenant la tête de Goliath.	389
	Hercule et Achéloüs.	74
	Hercule tuant l'Hydre.	121

classés par VILLES, collections et Maîtres. 17

PARIS. — Musée du Louvre.

Guido Reni.	Enlèvement de Déjanire.	103
	Mort d'Hercule.	782
	La Fortune.	799
Spada.	Retour de l'Enfant prodigue.	501
Albane.	Sainte Famille.	698
	Diane et Actéon.	722
	Triomphe de Vénus.	770
	Salmacis et Hermaphrodite.	734
	Quatre paysages. 878, 883, 889,	914
Zampiéri.	Ravissement de St. Paul,	295
	Sainte Cécile.	595
	Enée portant son père Anchise.	866
	Renaud et Armide.	733
Lanfranc.	Mars et Vénus.	818
Varotari.	Vénus et l'Amour.	968
Alex. Turco.	Scène du déluge.	686
Salvator Rosa.	Saül et la Pythonisse.	122
Romanelli.	Moïse trouvé sur le Nil.	657
Cignani.	Adam et Eve.	902
Césari.	Adam et Eve.	385
Ribera.	Adoration des bergers.	988
Murillo.	Sainte Famille.	1017
Zeustris.	Vénus et l'Amour.	314
Rubens.	Histoire de Marie de Médicis. 217, 218, 223, 224, 229, 230, 235, 236, 243, 244, 248, 249, 256, 257, 260, 261, 267, 268, 272, 273, 279, 280	
	Port. de François-Marie de Médicis.	283
	Port. de Jeanne d'Autriche	284
	Kermesse.	429
	L'Arc-en-Ciel.	586
Hondorst.	Marche de Silène.	213
Jordaens.	La fête des Rois.	574
Van Dyck.	Portrait de Charles Ier.	140
	Portrait de Moncade.	129
Miel.	La dînée des voyageurs.	604
Van Ost	St. Charles communiant les Pestiférés.	693
Champaigne.	La Cène.	376
	Translation des Sts. Gervais et Protais.	894
	Portraits d'Angélique Arnauld et de Catherine Agnès.	

3

Paris. — Musée du Louvre.

Cuyp.	Cavaliers revenant de la chasse.	579
Rembrandt.	Famille de Tobie.	69
Terburg.	Militaire assis près d'une jeune femme.	585
Teniers.	Reniement de St. Pierre.	588
	L'Enfant prodigue.	826
	Les œuvres de miséricorde.	820
	Un fumeur.	357
	Le remouleur.	580
Van Ostade.	Famille d'Ostade.	875
	Le maître d'école.	592
	Les patineurs.	525
	Un fumeur.	489
Gérard Dow.	Femme hydropique.	610
	Famille de Gérard Dow.	502
	Cuisinière hollandaise.	699
	Epicière de village.	710
Vander Helst.	Bourguem. distribuant le prix de l'arc.	808
G. Metzu.	Marché aux herbes d'Amsterdam.	860
Flinck.	Annonce aux bergers.	567
Wouwermans.	Choc de cavalerie.	531
Vander Meulen.	Passage du Rhin.	527
	Louis XIV commandant une attaque.	694
Du Jardin.	Le Charlatan.	519
Le Duc.	Corps de garde hollandais,	538
Vande Velde.	Paysage; divers bestiaux.	622
Vander Werf.	Nymphes dansant.	441
	Maladie d'Antiochus.	790
Van Bergen.	Paysages; divers animaux.	627
Poussin.	Le déluge.	448
	Eliézer et Rébecca.	779
	Moïse enfant foule aux pieds la couronne de Pharaon.	381
	La manne.	852
	Jugement de Salomon.	737
	Peste des Philistins.	912
	Adoration des Mages	521
	Sainte Famille.	490
	Les aveugles de Jericho.	118
	La femme adultère.	899
	Assomption de la Vierge.	15
	St Jean bapt., sur les bords du Jourdain.	791

classés par VILLES, collections et *Maîtres*.

PARIS. — Musée du Louvre.

Poussin.	Mort de Saphire et d'Ananie.	641
	Mars et Vénus.	508
	Education de Bacchus.	364
	Pyrrhus sauvé.	821
	Enlèvement des Sabines.	581
	Le Temps enlevant la Vérité.	112
	Bergers d'Arcadie.	107
	Deux paysages.	334, 358
Stella.	Clélie traversant le Tibre.	304
Valentin.	La chaste Suzanne.	539
	Jugement de Salomon.	442
	Le denier de César.	424
La Hire.	Laban cherchant ses idoles.	460
Mignard.	Jésus-Christ portant sa croix.	629
	Ste. Cécile.	10
Le Sueur.	Flagellation de Jésus-Christ.	399
	†St. Paul prêchant a Ephèse.	185
	Vision de St. Benoît.	430
	St. Gervais et St. Protais refusent de sacrifier aux idoles.	767
	Histoire de St. Bruno. 147, 148, 153, 154, 159, 160, 165, 166, 172, 173, 176, 177, 183, 184, 188, 189, 194, 195, 200, 201, 206, 207	
	Naissance de l'Amour.	563
	Phaéton demande à Apollon de conduire le char du Soleil.	599
	Les Muses.	64, 466, 623, 665
Le Brun.	Sainte-Famille.	515
	Lapidation de St. Étienne.	76
	Ste. Marie-Madeleine.	287
	Batailles d'Alexandre. 478, 484, 491, 496, 503	
Jouvenet.	Repas de J.-Ch. chez Simon.	406
	Les vendeurs chassés du Temple.	410
	Jésus-Christ ressuscitant Lazare.	394
	La Pêche miraculeuse.	411
Santerre.	Suzanne au bain.	52
Ant. Coypel.	Eliézer et Rébecca.	803
Subleyras.	Repas de J.-Ch. chez Simon.	797
Vanloo.	Mariage de la Vierge.	551
Joseph Vernet.	Vue du pont Saint-Ange.	533
	Pêche du Thon.	569
	Ports de la Rochelle, Marseille et Toulon. 976, 983, 990	

PARIS. — Musée du Louvre.

Vien.	Marchande d'Amours.	845
Greuze.	L'accordée de village.	407
	La malédiction paternelle.	395
Menageot.	Léonard de Vinci mourant dans les bras de François Ier.	719
David.	Pâris et Hélène.	412
	Léonidas aux Thermopyles.	617
	Romulus et Tatius.	136
	Serment des Horaces.	431
	Brutus venant de condamner ses fils.	1023
	Couronn. de Josephine par Napoléon.	557
Drolling.	Une cuisine.	725
Prudhon.	La Vengeance et la Justice poursuivant le Crime.	341
Drouais.	Jésus-Christ et la Cananéenne.	125
	Caius-Marius à Minturne.	400
Girodet.	Une scène du déluge.	22
	Endymion.	137
	Révolte du Caire.	119
	Entrée des Français dans Vienne.	827
	Bataille d'Austerlitz.	905
	Sacre de Charles X.	365
	Sépulture d'Atala.	5
Gérard.	Entrée de Henri IV.	1024
Hersent.	Louis XVI distribuant des aumônes.	473
E. Mayer.	Le rêve du bonheur.	323
Debret.	Napoléon rendant des honneurs aux blesés.	653
Géricault.	Naufragés de la Méduse.	311
Sculpt. antiques.	Jupiter et deux déesses	438
	Pallas de Velletri.	384
	Cérès.	690
	Diane.	372, 378
	Bacchus.	120
	Silène avec Bacchus.	834
	Faune flûteur.	732
	Faune chasseur.	426
	Bacchanale sur le vase Borghèse.	798
	Mercure et Vulcain.	840
	Vénus au bain.	12, 462, 606, 702
	L'Amour.	516

classés par VILLES, collections et *Maîtres*. 21

PARIS. — Musée du Louvre.

Sculp. antiques.	Chœur de Néréides.	546
	Nymphe, dite Vénus à la Coquille.	744
	Le Tibre.	558
	Esculape.	498
	Thétis.	780
	Achille.	102
	Jason.	78
	Pollux.	54
	Gladiateur combattant.	630
	Discobole en repos.	612
	Génie funèbre.	432
	Julie, fille d'Auguste en Cérès.	18
	Julie Domna.	144
	Julie Mammée.	132
	Domitia en Hygie.	348
	Personnage romain.	36
	Personnage romain, dit Germanicus.	492
Cellini.	Nymphe de Fontainebleau.	768
Jean Goujon.	Diane de Poitiers.	24
G. Pilon.	Les trois Grâces.	750
Puget.	Milon de Crotone.	174
Bouchardon.	L'Amour taillant son arc.	1026

Salles du Louvre.

Marigny.	Moïse.	281
	Numa-Pompilius.	251
	Boëce reçoit les adieux de sa famille.	237
	* St. Louis rendant la justice.	275
	St. Louis à Damiette.	258
Thomas.	Mathieu Molé insulté par le peuple.	282
	Arrestation des membres du parlement.	288
Gassies.	Mort de Brisson	245
Delaroche.	Mort de Duranti.	231
Schnetz.	Le cardinal Mazarin présente Colbert à Louis XIV.	270
Allaux.	La Justice, l'Abondance, etc.	219
	La Justice veillant au repos du monde.	268
Steube.	La Justice protégeant l'Innocence.	225
	La Force.	252

Musée du Luxembourg.

Regnault.	* Scène du deluge.	131
	Education d'Achille.	305

Paris. — Musée du Luxembourg.

Lethière.	Junius-Brutus condamnant ses fils.	659
Gérard.	L'Amour et Psyché.	47
Gros.	François Ier. et Charles-Quint.	1025
	Peste de Jaffa.	876
	Champ de bataille d'Eylau.	647
Cogniet.	Métabus.	383
Laurent.	Galilée en prison.	161
Hennequin.	Remords d'Oreste.	545
Le C. de Forbin.	Scène de l'Inquisition.	180
P. Guérin.	Ste. Geneviève.	185
	Offrande à Esculape.	155
	Enée et Didon	461
	Phèdre et Thésée avec Hippolyte.	401
	Clytemnestre et Egyste.	677
	Pyrrhus et Andromaque.	951
	Napoléon pardonnant aux révoltés du Caire.	833
Couder.	Le levite d'Ephraïm.	972
Paulin Guérin.	Fuite de Caïn.	77
Alaux.	Pandore transportée par Mercure.	197
L. Coignet.	Marius aux ruines de Carthage.	190
Julien.	Nymphe se baignant.	720
Cartelier.	Aristide.	576

— Statues du pont Louis XVI.

David.	Le prince de Condé.	220
Bridan.	Du Guesclin.	221
Ramey père.	Le cardinal de Richelieu.	222
Espercieux.	Sully.	226
Roguier.	Duquesne.	227
Marin.	Tourville.	223
Lesueur.	Suffren.	232
Stouf.	Suger.	233
Montoni.	Bayard.	234
Milhomme.	Colbert.	238
Dupasquier.	Duguay-Trouin.	239
Gois fils.	Turenne.	240

classés par VILLES, collections et *Maîtres*. 23

PARIS. — Divers monumens.

Vien.	Prédication de St. Denis.	982
David.	Napoléon au mont Saint-Bernard.	149
Girodet.	Hippocrate refusant les présens d'Artaxerce.	437
Sculpt. antique.	Apothéose d'Auguste.	804
J. Goujon.	Deux Nymphes.	762, 792
Girardon.	Tombeau de Richelieu.	978
Chaudet.	Statue de Napoléon.	636
Lemot.	Minerve et les Muses rendant hommage à Louis XIV.	624

— Hôtel Lambert.

Le Sueur.	Diane surprise par Actéon.	593
	Calisto au bain.	575
Le Brun.	Hercule et Thésée combattant les Centaures.	680
	Hercule délivrant Hésione.	635

— Cabinet de M. Migneron.

Raphael.	St. Sébastien.	409
Palme.	St. Sébastien.	422
Aug. Carrache.	L'Amour vainqueur de Pan.	427
Albane.	Fuite en Égypte.	428
Le Brun.	Descente de croix.	417
Watteau.	Fête vénitienne.	809

— Galerie d'Orléans au Palais-Royal.

Gros.	Saul calmé par la musique de David.	299
Hersent.	Abdication de Gustave-Vasa.	269
Blondel.	Philippe-Auguste avant la bataille de Bouvines.	347
Steube.	Guillaume Tell repoussant la barque de Gesler.	293
	Serment des trois Suisses.	246
Picot.	L'Amour et Psyché.	371
Abel de Pujol.	Jules-César allant au Sénat.	455
Mauzaisse.	La cour de Laurent de Médicis.	815
L. Pallière.	Prométhée et le Vautour.	353

Paris. — Galerie d'Orléans au Palais-Royal.

Hor. Vernet.	Bataille de Jemmapes.	839
	Mort de Poniatowski.	317
	Napoléon à Charleroi.	250
	Soldat à Waterloo.	359
	Le duc d'Orléans passant une revue	377
	Ismayl et Maryam.	203
L. Robert.	Improvisateur italien.	329

— Cabinet de M. de Sommariva.

Girodet.	Pygmalion et Galathée.	419
Prudhon.	Psyché enlevée par Zéphyre.	11
	Zéphyre se balançant.	53
P. Guérin.	L'Aurore et Céphale.	101
Canova.	Ste. Marie-Madeleine.	396

— Collection du maréchal Soult.

Herrera.	St. Basile dictant ses préceptes.	139
Ribera.	St. Pierre délivré de prison.	178
	St. Sébastien.	133
Zurbaran.	St. Antoine.	130
	St. Pierre Nolasque et St. François de Pegnafort.	957
	St. Bonaventure et St. Pierre Nolasque.	339
Cano.	Vision de St. Jean.	123
	St. Jean voyant l'Agneau.	196
Murillo.	Abraham recevant les trois Anges.	271
	Fuite en Egypte.	212
	Retour de l'Enfant prodigue.	301
	Jesus-Christ à la piscine.	262
	Naissance de la Vierge.	471
	Apothéose de St. Philippe.	146
	Pestiférés implorant des secours.	255
	Des enfans.	117

— Divers cabinets.

Leonard de Vinci.	La Vierge et l'enfant Jesus.	247
Allegri.	Vénus et l'Amour.	86, 164, 241
Ann. Carrache.	St. François mourant.	921
Rubens.	Marche de Silène.	8

classés par VILLES, collections et *Maîtres*.

PARIS. — Divers cabinets.

Poussin.	Scène du massacre des Innocens.	941
	*Sainte Famille.	34
	Jésus-Christ mort.	46
	Mort d'Adonis.	370
	Testament d'Eudamidas.	4
	Renaud et Armide.	70
	Quatre paysages. 191, 202, 208,	214
Le Sueur.	St. Paul guérissant les malades.	454
	Martyre de St. Laurent.	21
	Martyre de St. Protais.	71
Stella.	Les cinq Sens.	*587
Boucher.	Naissance de Vénus.	935
David.	Mort de Socrate.	59
	Bélisaire demandant l'aumône.	35
Gros.	Sapho sur le rocher de Leucate.	17
Girodet.	Danaé.	143
Gérard.	Thétis portant l'armure d'Achille.	611
	Homère.	113
Gautherot.	Sépulture d'Atala.	731
Taunay.	Le Fandango napolitain.	785
Hersent.	Daphnis et Chloé.	41
	Booz et Ruth.	65
Prudhon.	La famille malheureuse.	425
P. Guérin.	Marcus-Sextus.	167
Bergeret.	Honneur rendu à Raphaël.	707
Ingres.	Une Odalisque.	30
Steuben.	Mort de Napoléon.	930
Rouget.	L'Amour implorant Vénus.	209
Richard.	François Ier. et Marguerite.	605
Delorme.	Héro et Léandre.	83
Picot.	Raphaël et la Fornarine.	215
H. Vernet.	La barrière de Clichy.	497
	Adieux de Fontainebleau.	761
	Atelier de M. H. Vernet	701
	Trompette tué.	142
	Allan Mac-Aulay.	276
L. Cogniet.	Une scène du massacre des Innocens.	443
Delaroche.	Richelieu emmenant Cinq-Mars et de Thou.	917
Haudebourt-Lescot	Le Saltarello.	449

PARIS. — Divers cabinets.

Jean Goujon.	Diane en repos.	108
Cartellier.	La Pudeur.	564
Debay.	Les trois Parques	468

REIMS. — Cathédrale.

Muzziano.	Le lavement des pieds.	674

STRASBOURG. — Temple de St.-Thomas.

Pigalle.	Tombeau du maréchal de Saxe.	726

VERSAILLES. — Palais.

N. Coypel.	Prévoyance d'Alexandre-Sévère.	882

— Jardins.

Girardon.	Apollon chez Thétis.	654
	Enlèvement de Proserpine.	738
G. de Marsy.	Latone et ses enfans.	684

ANGLETERRE.

LONDRES. — Galerie Nationale.

Titien.	Venus et Adonis.	313
Allegri.	Sainte Famille.	820
Séb. del Piombo.	Jésus Christ ressuscitant Lazare.	608
Louis Carrache.	Suzanne au bain.	368
Ann. Carrache.	St. Jean-Baptiste.	362
Zampieri.	Herminie près des bergers.	308
Poussin.	Bacchanale.	387
Claude Gelée.	Embarquement de Ste. Ursule.	749
Wilkie.	L'aveugle joueur de violon.	1006
Sculpt. antiques.	Vénus.	314
	Cariatide.	936

— Le Roi.

Van Dyck	St. Martin.	28
Wilkie.	Lecture d'un testament.	1002
	Colin-Maillard.	1013

classés par VILLES, collections et *Maîtres*. 27

HAMPTON-COURT. — Le Roi.

Raphaël.	La pêche miraculeuse.	439
	Jésus-Christ instituant St. Pierre chef de l'église.	445
	St. Pierre et St. Jean guér. un boiteux.	457
	Mort d'Ananie.	451
	Elymas frappé d'aveuglement.	463
	St. Paul prêchant à Athènes,	433
	St. Paul et St. Barnabé à Lystre.	460

WINDSOR. — Le Roi.

Metsis.	Un banquier et sa femme.	632
Jean de Breughel.	Le Paradis terrestre.	856
Rubens.	Nymphes surprises par des Satyres.	29
	La Paix et la Guerre.	405
Teniers.	Un chimiste.	946
Van Harp.	Paysans en goguette.	675
Gérard Dow.	Portr. de Gérard Dow.	772
Metzu.	Cavalier à la porte d'une auberge.	682

Poussin.	Les sept Sacremens.	292, 298, 303, 310, 316, 322, 328

Wilkie.	Le déjeuner.	509

BLEINHEIM. — Lord Marlborough.

Titien.	Jupiter et Junon.	1042
	Neptune et Amphitrite.	1044
	Pluton et Proserpine.	1043
	Bacchus et Ariadne.	1040
	Apollon et Daphné.	1038
	Mars et Venus.	1039
	Vulcain et Cérès.	1041
	Amour et Psyché.	1037
	Hercule et Dejanire.	1036

CLEVELAND-HOUSE. — Lord Stafford.

Titien.	Vénus Anadyomène.	841
Ann. Carrache.	St. Grégoire le Grand.	104
	Jupiter et Danaé.	836

CABINETS DIVERS. — Holwel-Carr.

Vanucci.	Sainte Famille.	254
Barbiéri.	Jésus-Christ au tombeau.	482
Garofalo.	Vision de St. Augustin.	493
Baroche.	Sainte Famille.	584

— Henri Hope.

Allegri.	Danaé et l'Amour.	921
Allori.	L'Amour désarmé par Vénus.	663
Rembrandt.	Jésus-Christ apaisant la tempête.	855
Vander Werf.	Incrédulité de St. Thomas.	646

— Inconnus.

Buonarroti.	Florentins attaqués par les Pisans.	541
Titien.	Jupiter et Antiope.	1015
	Diane et Calisto.	667
	Philippe II et sa maîtresse.	710
	La maîtresse du Titien.	950
	Femme en Vénus.	692
Raphael.	La Vierge et l'enfant Jésus.	895
	Sainte Famille.	49
Vanucci.	Mort de Lucrèce.	788
Mazzuoli.	Mariage de Ste. Catherine.	266
J. Palme.	Vénus et l'Amour.	874
Nicolo del Abate.	Enlèvement de Proserpine.	626
Jules Pippi.	Jupiter et Io.	1030
	Jupiter et Alcmène.	1031
	Jupiter et Danaé.	1033
	Jupiter et Semélé.	1034*
	Jupiter et Calisto.	1035
Caliari.	Jupiter et Léda.	703
Robusti.	Jupiter et Léda.	824*
	Junon allaitant Hercule.	685
Ann. Carrache.	Sainte Famille.	763
	Le Christ mort.	740
	Vénus endormie.	860
D. Zampieri.	Mort de Cléopâtre.	553
Guido Reni.	Loth et ses filles.	488
	Vénus parée par les Grâces.	830
Barroche.	Repos en Égypte.	602
Cagnacci.	Tarquin et Lucrèce.	800

classés par VILLES, collections et Maîtres.

CABINETS DIVERS.

Lauri.	Diane et Actéon	735
Berretini.	Laban cherchant ses idoles.	721
Maratti.	Galatée sur les eaux.	962
Holbein.	L'avocat.	849
Elsheimer.	St. Christophe et l'enfant Jésus.	854
Rubens.	Sainte Famille.	20
Van Dyck.	La femme de Van Dyck.	609
Snyders	Chasse à l'ours.	850
Teniers.	Estaminet.	784
	Une sorcière.	915
C. du Sart.	La chaumière.	616
	Paysans joyeux.	621
F. Mieris.	Bacchantes et Satyres.	729
G. Mieris.	Marchande de comestibles.	556
Vander Werf.	Abisaig présentée à David.	881
	Jugement de Pâris.	953
Roos.	Vue de Tivoli.	717
Poussin.	Moïse exposé sur le Nil.	713
Claude Gelée.	Deux paysages.	134, 141
Hogarth.	Départ de la garde.	1003
West.	Alfred III et ses filles.	991
	Le roi Lear pendant l'orage.	1000
	Cromwel dissolvant le parlement.	1009
	Bataille de la Hoogue.	997
	Mort du général Wolff.	992
Reynolds.	Mort du cardinal de Beaufort.	1004
	Mort du comte Ugolino.	544
	La peinture.	1010
Fuseli.	Vision d'un hôpital.	995
Howard.	Bacchus enfant confié aux Nymphes de Nisa.	993
Stothard.	Pèlerinage à Cantorbery.	1001
Opie.	Mort de Rizzio.	1011
Smirke.	Le prince Henri et Falstaff.	998
Northcoote.	Arthur et Hubert de Burgh.	999

CABINETS DIVERS.

Cooper.	Richard I^er. et Saladin.	1005
Richter.	L'école en désordre.	479
Wesfall.	Bosquet de Vénus.	994
Burnet.	Les joueurs de dames.	1014
Hayter.	Jugement de lord Russel.	418
Lawrence.	Deux enfans.	1007
Wilkie.	La lettre de recommandation.	485
	Le jour d'échéance.	1012
	La saisie.	1019
	Les politiques de village.	1020
Sculpt. antique.	Faune avec une panthère.	540
Canova.	Les Grâces.	420
Chantrey.	Pénélope.	1018
Flaxman.	Allégorie tirée du Pater.	1008

www.ingramcontent.com/pod-product-compliance
Lightning Source LLC
Chambersburg PA
CBHW071619220526
45469CB00002B/396